相信自己

王明燕

2016.6

EDWARD YANG　Revisited

再見楊德昌

王昀燕 ——————— 著

EDWARD T. YANG

1947 - 2007

DREAMS OF LOVE AND HOPE

SHALL NEVER DIE

永遠都存在著
一個夢想，
一種嚮往，
一種對另一個更美好的世界的存在的
信心、期待、依據。

—— 楊德昌

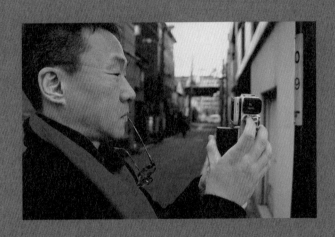

A Parable of Immortality

by Henry Van Dyke

I am standing by the seashore.
A ship at my side spreads her white sails to the morning breeze
and starts for the blue ocean.

She is an object of beauty and strength,
and I stand and watch until at last she hangs
like a peck of white cloud
just where the sun and sky come down to mingle with each other.
Then someone at my side says,
"There she goes!"

Gone where?

Gone from my sight...that is all.

She is just as large in mast and hull and spar
as she was when she left my side
and just as able to bear her load of living freight
to the places of destination.

Her diminished size is in me, not in her.

And just at the moment
when someone at my side says,
"There she goes! "
there are other eyes watching her coming...
and other voices ready to take up the glad shout...

"Here she comes!"

▲ 此為楊德昌鍾愛之詩篇，印於其訃聞上。

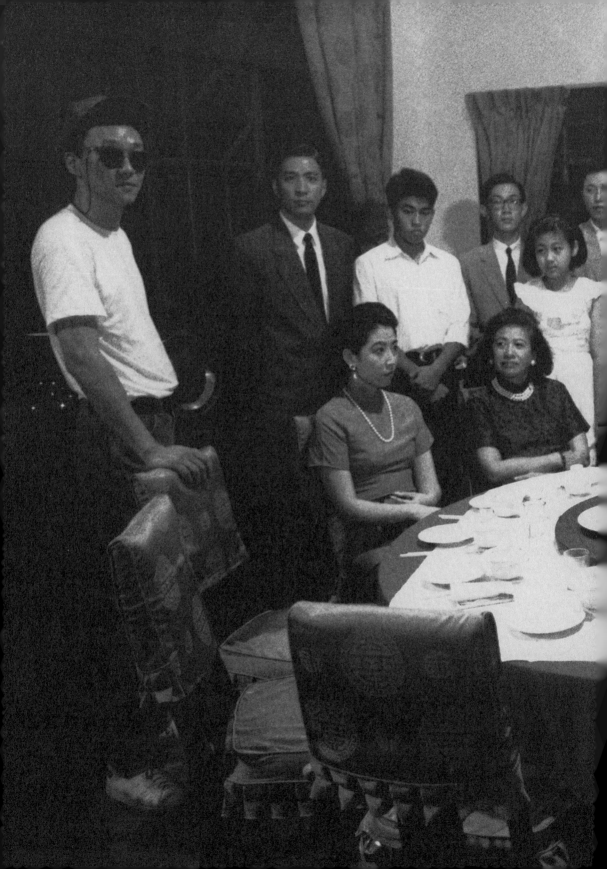

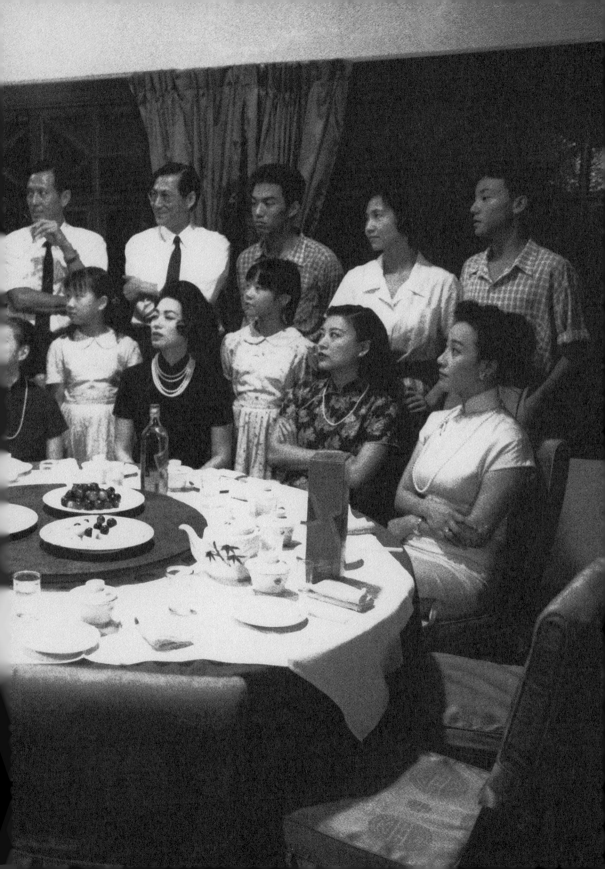

活在台灣新電影裡

文／**易智言**（導演）

《再見楊德昌》前後讀了兩遍，原本以為必能整理出一篇頭尾通順的推薦序，但數次嘗試皆告失敗，主因是多年來對台灣新電影累積了錯綜複雜的感情，一篇文章無法梳理，也無法承擔。

自己在國外參加影展時，歐美記者最常問到，台灣新電影對我們這些後起導演在創作上的影響。其實出國留學念電影研究所之前，在台北看的最後一部電影是《在那河畔青草青》，台灣新電影尚未展開。而畢業回台後，《悲情城市》已經在威尼斯得金獅獎，台灣新電影早已成熟蛻變，展開下一階段的新目標。時間空間，讓我和台灣新電影擦肩而過，在電影養成教育上似有若無。

1988 年，在 UCLA 電影研究所第五年，系所 Melnitz Hall 的影院，一晚安排放映侯孝賢導演的《戀戀風塵》。在當年的美國要看到台灣電影膠片放映，機會非常少，於是慎重其事和幾位同學相約前往。兩三百人的戲院，整場鴉雀無聲，瀰漫著觀看藝術電影該當有的專注與節制。戲散時美國同學秉持美國的開朗，連聲稱讚後離開。唯獨一位來自魁北克的加拿大同學和我一路穿過夜深的校園，久久無法交談。突然他問我，侯孝賢已經這麼棒了，你來美國學什麼電影？我沉默半晌回他，艾騰伊格言（Atom Egoyan）也不差，你又來美國學什麼電影？從此我和他在美國補齊侯孝賢導演的電影，不是台灣新電影，只是侯孝賢導演的電影。

1994 年，在台北中央電影公司，開始籌備第一部劇情長片，公司指派與內部攝影師楊渭漢合作。但因為自己缺乏台灣拍片經驗，更不熟悉剛由助理升格師傅的楊渭漢風格，於是要求中影放映他之前的攝影作品以做功課，他們選擇楊德昌導演的《青梅竹馬》。看完電影，對於攝影沒有太多想法，反而追起了楊德昌導演所有的作品，就連甫下片的《牯嶺街少年殺人事件》也翻出來重看。當時自己的論述，這些關於現代都會中產的電影，捨棄同時期中國第五代導演慣用的古老東方異國情調，就能走出台灣和歐洲觀眾平起平坐探討生命哲學，這根本是台灣從開發中變成已開發的一個重要表徵。就算之後《獨立時代》或《麻將》的評論偶有雜音，但這是和歐洲人拿著他們擅長的武器對打，叫他們來唱歌仔戲試看看。

　　1983 年，在青島東路的電影圖書館，館長徐立功得知我即將出國學電影，他鼓勵我學成之後回台灣一起拍電影。1990 年代初期，他轉任中影製片部經理，於是詢問我可否到企畫組上班。我的位置在真善美大樓六樓轉角靠窗，使用之前小野的辦公桌。小野離職時辦公桌沒有清理乾淨，抽屜內遺忘了好幾本台灣新電影時期想拍但未拍的劇本。《小俠藍領巾》扉頁上屬名吳念真，是關於平凡的高中生，夜晚繫上藍領巾變身為神采飛揚行俠仗義的超級英雄。《帶我去吧，月光》是關於外省夫妻母女的糾纏，劇本並未屬名，但讀來溫柔犀利。《再見楊德昌》書中證實作者是朱天文，且她日後發表了同名小說。在電影聚會場合，幾次巧遇朱天文，記憶中都提及《帶我去吧，月光》，當時曾經衝動想問她是否同意由我來拍攝，但終未啟口。這些劇本，是台灣新電影的隱藏版。

　　2007 年聖誕節，接到之前加拿大魁北克同學的問候信，信中表示他在學中文，也陸續看完數量遠遠超過我的台灣新電影。但我說，他學的是中文，我卻活在中文裡，他看的是電影，我卻活在台灣新電影裡。他嘆息稱對，seeing 與 being 肯定還是有差別。或許台灣新電影對我的創作影響，無法用寫實美學，庶民觀點，素人演員，標準鏡頭，長拍鏡頭，或畫外音畫外空間充分說明，最接近的感覺應該就是《再見楊德昌》這本書呈現的錯綜複雜的感情。

　　非常推薦《再見楊德昌》，這不僅是關於楊德昌導演的訪問紀錄，這不只是關於台灣新電影的口述歷史，這是先一代人對於走過或未曾走過之路的回眸，這更是後一代人尋找未來繼起方向的藍圖，而這就是生活。逝者為生者之師，由衷地感謝，即便只是似有若無地擦身而過。

「我都沒辦成，你辦得成嗎？」

文／林文淇

（國家電影中心執行長、《放映週報》總編輯、中央大學英文系教授）

　　不久前，我都喊她小燕的王昀燕告訴我，她要出版一本關於楊德昌導演的訪問集。我聽到後驚訝不已。我好奇地問她，這是國藝會還是文建會的補助案嗎？還是哪個出版社的出版計畫？她說都不是，只是她自己起心動念，想要在楊德昌導演六十五歲冥誕之日為他出這本書。

　　我沒有告訴小燕，當時我腦中浮出張藝謀《有話好好說》裡一個瘋狂的畫面：砍人計畫失敗的姜文，在一個窄窄的通道裡，對著失去理性拿菜刀要砍人的李保田說：「這事你辦不成，知道嗎！我都沒辦成，你辦得成嗎？」

　　我不是懷疑小燕的能力。過去幾年她在《放映週報》做過無數次的電影人專訪，她也與我共同編輯出版了《台灣電影的聲音：放映週報 VS. 台灣影人》訪問精選集，獲得很大的好評。她對電影觀察敏銳，文字兼具理性與感性，絕對是國內電影訪問報導的最佳好手。

　　只是，楊德昌畢竟是楊德昌。何況，楊德昌拍第一部電影《光陰的故事》那一年，她才剛出生！十二年前，我與沈曉茵、李振亞二位合作出版《戲戀人生：侯孝賢電影研究》，是國內外第一本侯孝賢的論文集。當時我心想，下一年該做楊德昌導演的書。至今生肖都輪過一回了，楊德昌導演也已經不幸辭世，我這位在大學任教的台灣電影

學者仍一事無成。「我都沒辦成,你辦得成嗎?」

不過,小燕她真的辦成了!只憑著她自己所說的「一股天真的衝動」,在身為自由撰稿人、生活已經入不敷出的情況下,她在一年不到的時間內,就說服出版社,邀請到曾與楊德昌共事過的十六位重要電影人,忍受無數失眠趕稿的夜,還取得許多楊德昌珍貴的照片等資料,獨立完成了這本彌足珍貴的《再見楊德昌》。

在這本訪問集裡,透過王昀燕精心準備的問題,十六位電影人不僅回顧他們所記得的楊德昌,也回顧他們自己的電影之路,以及他們與楊德昌共事的經驗與這個經驗對他們帶來的影響。

因此,這本訪問集不僅是感念楊德昌導演開創台灣新電影歷史,在他逝世五周年時,代表台灣對他所獻上的敬意;它也是在台灣新電影三十周年紀念的這一年,透過楊德昌電影如何被發想、編寫、設計

與執行,為台灣新電影共同參與推動的電影人留下珍貴的口述歷史,並從實際製作面為「台灣新電影美學」提供了具體而微的闡釋。

台灣在楊德昌導演過世後五年才有這一本專書出版,實在愧對他在台灣電影史上所做的貢獻。這個早該做的事,過去五年,台灣的「國家」電影資料館沒有做,台灣的「大學」教授沒有做,反而是由一位被台灣惡質資本主義社會定義為只能領 22K 月薪的年輕人,自己認為該做就去做了。我們何其慚愧。

小燕,謝謝妳!謝謝妳做了一件台灣早該為楊德昌導演做的事。這本書,將是在天上的楊德昌導演,收到來自台灣最好的生日禮物。

寫於 2012.10.29

將獨立進行到底

新版序

「有了興趣及自信，勇氣這個名詞是會變成多餘的。」

——楊德昌

本書初版《再見楊德昌：台灣電影人訪談紀事》於 2012 年 11 月問世，兩、三個月後，出版社無預警凍結人事，人去樓空，這書從此無人照料。

2014 年夏天，前出版社副總編輯捎來訊息，表明即將清倉，庫存餘下七百五十本，若有需要可去信聯繫。

我沒遇過這種事，乍聞，心裡惶惶然，立時立刻回覆，問道：若我未能全數買下，這些書的下場會是如何？銷毀嗎？出版社是否考慮舉辦拍賣會？

語氣裡漲滿了焦急。

我平時並未經營臉書，生性低調，好友名單上僅三百多人，不知還能賣給誰？我環視棲身的頂樓加蓋小套房一圈，這窄仄的空間無論如何也騰不出地方擺放庫存。但我著實管不了那麼多了，率先認購了一百本，隨即上臉書叫賣。

朋友大概見我可憐，紛紛在第一時間跳出來認購。慢慢有愈來愈多人轉貼，消息擴散出去了，來買書的，多是不認識的人了。我又請了幾位意見領袖協助分享，訊息發射的幅員更廣，在口碑載道的情況下，更多讀者蜂擁而至，我簡直應接不暇。

原先無法想像的、不知飄浮在何方的讀者，忽然聚足了水氣，嘩啦啦地，像夏日的驟雨降下。他們倏忽來到了我的面前，說，我想跟你買書，請問，請問還有得買嗎？言詞間的激越與迫不及待，藏也藏不住。

他們説謝謝你，辛苦了，加油，請繼續努力。他們説，我好喜歡楊導。

有人説，不好意思，其實早就想買了，卻拖延至今。還有人説，不好意思，之前便在書店看完了，喜歡這書，卻遲遲沒買下。

有人熱心建議我可以寄售的地點，可以宣傳的管道。

有清水同鄉跑來跟我買書並且認親。

失聯許多年的故人也找上門來了。

有人買了好些本，準備送人。

還有好多好多人，在臉書上爭相走告，説這書值得珍藏。

有位讀者説，她打遍嘉義所有書局的電話，完全沒有庫存，趕緊趁銷售一空前與我聯繫。

有個男孩傳訊息來，有點緊張地問，還有庫存嗎？他早先便預定了，但家中有事，遲未匯款。隨口問了他怎麼知道這書，他説當初出版時，在某刊物看到相關文宣，他特地剪下來，貼在學校的課桌椅旁，廣告紙質挺好，一整年都沒有風化。後來因參考書太多，他拿了一個裝影印紙的紙箱充當小書櫃，放置在桌邊，每次彎下腰去拿書、撿筆，甚至是把早餐的飲料放到地上時，都會跟文宣上的楊導打照面。

「算是一種，信念吧，不確定。不過我想可以這樣子稱呼這種力量！」

當年他才高二，這文宣伴著他念完高中，本想念電影的他，如今進了美術系。

簡直像是奇蹟似的，幾乎就在短短兩周內，全數庫存銷售一空，不僅逃過了被銷毀的命運，更證明了此書出版的價值。

當時，每一筆訂單我都親自處理，確認匯款事宜，在每一本書上題辭簽名，寫好收件者姓名和收件地址，拿到郵局去寄。為了運送方便，我用一只登機箱裝書，又拿了帆布袋，盡可能多塞幾本，一趟約莫可帶上二十本，負重十公斤以上。我住的是老公寓，沒有電梯，得從五樓一路扛下去，步行到七百公尺外的郵局。時值盛夏，我每日抓緊工作空檔，在住處與郵局間來來回回拖行，被汗水浸透，惟可喜的是，體重也跟著下滑。

去得頻繁了，郵局每個窗口的行員都認得我，有人禁不住好奇，開口問：「你在賣書嗎？」我遲疑了下，點頭稱是，無奈又好笑。這年頭，作者兼業務，説來不勝唏噓。

不過，這也是第一次，有人叫我老闆。

我獨立接案多年，生活並不容易。事實上，我原先已起意轉行，也陸續探尋可能適合從事的職業，評估自己能夠妥協到什麼程度。我家裡狀況不好，父親身體愈來愈差，不能再對家裡沒有一點付出。可是搶救庫存行動的空前成功，帶給我莫大的鼓舞，我覺得，我好像可以再撐一些時日，我好像就應該繼續走這條路。

誠如《一一》片末，洋洋在婆婆靈堂前所述：「我不知道的事情太多了。所以，你知道我以後想做什麼嗎？我要去告訴別人他們不知道的事情，給別人看他們看不到的東西。我想，這樣一定天天都很好玩。說不定，有一天，我會發現你到底去了哪裡。」

於是我又繼續寫字。

2016 年，我另外專訪詹宏志、陳湘琪，新增合計三萬餘字的精采內容，並全新修訂、全新設計，推出《再見楊德昌》典藏增修版。原定跟出版社合作，然本書多達二十五萬字、內含兩百幀珍貴劇照和工作照，單是印刷費、設計費、圖片版權費加總起來，便是一筆可觀的數字，在出版市場不景氣的情況下，對出版社而言，此書的製作成本無疑是不小負擔。為求以高規格呈現，不因成本考量而犧牲其品質，幾經思量後，我決定冒險一搏，獨立出版。

這也意味著，另一場巨大考驗的開始。

這回，我不僅是作者，同時也是出版者、責任編輯，更身兼行銷企劃的角色，一個人攬下重重任務，壓力可想而知。幾位朋友知曉此事，不約而同勸我考慮群眾募資，評估可行性後，我馬不停蹄地籌備

了起來，著手撰寫計畫大綱與文案內容、拍攝專案影片、設計募資網頁。一個月後，「《再見楊德昌》典藏增修版｜獨立出版募資計畫」在台灣最大群眾募資平台 flyingV 正式上線。

上線不到二十四個小時，募資金額即突破十萬，五天內累積到二十萬，聲勢驚人。但情況並非就此一路扶搖直上，隨後熱度趨緩，業績最差的時候，單日募資金額不及兩千元，我每天盯著報表，心緒隨著募資金額起起落落。為了讓消息持續傳播出去，我想盡一切辦法，動用所有人脈，一一聯繫過往跟我買過書的讀者，不斷更新臉書動態，分享內容，戰戰兢兢，一刻不敢懈怠。與此同時，我還一邊進行圖文整合，跟設計師溝通版面呈現，並緊接著校稿。

這段期間，我尤其關注設計與數位行銷，經常在書店流連、做功課，細細審視如何將一本書做好，如何在數位時代讓訊息擴散出去。我不時要從寫作的身分抽離出來，用更全觀的視角去想像，如何跟讀者溝通一本書。這是一件極具挑戰性的事，但也非常好玩。

《獨立時代》開拍前夕，楊導寫了一封信給所有劇組同仁，信裡寫道：

《獨立時代》的基本精神是必須使用最經濟的財務條件前提之下去證實創意及演藝實力所產生的爆發力。在最實效的非傳統起攻點作偷襲，發揮你我熟知的演藝人才的過人魅力及實力，爭取最有豐富實質的

戰效。這也就是我們工作一年餘的原因，對我個人來說，這是一個責任，這個責任不是對我自己，也不是對任何一個人，而是針對我們自己熱愛的這個善意的樂趣。如果沒有這熱烈的樂趣，這一切的謀略及籌劃將只是一種無情的專業政策，在這個熱烈的樂趣之中，我們才能充分獲得對勝利的樂觀，我們才能得到充分的把握，對一切成果勇於負責，我們才能有對這一切成果得到欣慰的權利。

獨立的精神，熱烈的樂趣，求新求變的態度，相信是許多人在楊導身上學到最重要的事。

作為其遺作的《一一》，回應了楊德昌創作的本心——對於「新」與「變」的不斷追索。而他在為小野《白鴿物語》一書所撰述的序言中亦寫道：

新——就是你又向前跨出的那一大步。
新——就是你更加接近了你的目標。

在某場《獨立時代》的映後座談中，楊德昌提到，每次拍片，都是一次創意的實驗，他相信所謂「創作」指的是一種態度：那就是相信人有更大的可能性。

相信人有更大的可能性。

這是我這次決定獨立出版《再見楊德昌》，學到最重要的事。

這本書得以成就，必須感謝許多人。

謝謝所有受訪者，把故事交給我，一起寫下歷史。

謝謝楊導之妻彭鎧立女士授權使用相關圖檔，使本書更形立體豐富。

謝謝易智言導演、林文淇老師專文推薦，肯定這本書的價值。

謝謝賴佳韋以極簡又大膽的封面設計，傳遞了「我們是不是只能知道一半的事情」的核心意念。

謝謝負責內頁設計的嘉嘉，這實在不是一份容易的工作，但她做得非常出色。

謝謝彥如在編務上的協力，一個人默默奮戰的時候，好開心總有個人可以分享、討論。

謝謝范峻銘，當年共同參與了這個採訪計畫，為受訪者攝像，其後也一直在創作的路上互相勉勵。

謝謝每一位參與、贊助、支持、分享募資計畫的朋友，你們的盛情永遠難忘。

謝謝爸爸媽媽，請原諒我的任性。謝謝弟弟幫忙養家。

謝謝亞穆弘，做我最重要的支撐。

謹以此書獻給在天上的楊導，願你恆常看顧那些堅持不移的心靈。

我也想藉此紀念江凌青。因為這本書的出版，牽起了我與凌青的緣分。她是我中學時代即慕名的才女，既畫畫，也寫詩、散文、小說、評論，縱橫多種文類。從前她時常激勵我，不敢或忘，但願能如她一般，熱情、慷慨，有機會給予世界更多。

天真的衝動

　　我沒有見過楊導。人們每每提到他，總說，他個子很高，多半時候戴著棒球帽、墨鏡，披一件棒球外套，十足美國男孩的打扮。笑起來的時候，眼睛瞇瞇的。

　　當年我到出版社找史料，登入資料庫，搜尋「楊德昌」，不過幾秒鐘的光景，便跳出二十九頁的資料，共計數百張相關圖片，自 1980 年代早期迄二十一世紀初期，期間橫跨二、三十個年頭。我不厭其煩地，逐一點閱，不願錯過任何蛛絲馬跡。照片裡的他，沒有怒火，大多衝著鏡頭笑得開懷。那是不拍片的時候，他摟著他鍾愛的演員們，或與信任的合作夥伴相偎依，高挑的他，常喜歡將手搭上旁人的肩，有了一種親密與共的味道。2000 年 5 月，楊導經診斷罹患癌症，自此便少公開露臉，2005 年更舉家移居美國洛杉磯，照片自然少了。有幾次，是他出席國際影展，或著正式西服，或一派輕簡的打扮，依舊笑得那麼暢快，差別只在於，頭髮白了，面龐添了一絲老態。

　　所以存在我印象裡的楊導，恆常是笑瞇著眼的。

　　人們提到他的時候，也常說，他脾氣不好，情緒反覆無常，尤以在拍攝現場最為可怖，氣氛時常十分嚴肅而凝重，大夥兒都得緊繃著，務求將自己的責任擔好。我挺慶幸我沒有見過他發脾氣的樣子，我害怕很兇的人。

　　許多人問我：「你很愛楊德昌嗎？」我總是不知如何回答才恰當。

　　我是一個表面上溫暖和煦的人，性格裡雖有批判的傾向，卻不擅抗爭與戰鬥。但這並不意味著軟弱。反觀楊導，許多人訪談時提到他的脾性，那樣激烈與絕對，又或是他片子裡呈顯出來的冷冽譏諷模樣，與我是全然不同的。

　　可當我愈深入地瞭解這人，愈發現我們性格中的相似之處，譬如熱情與理想，譬如求新求變，譬如求好心切，譬如純真，譬如內在蘊藏的批判性。譬如一種悲觀的樂觀。

2012 年新春，適逢台灣新電影三十周年，而作為台灣新電影旗手之一的楊德昌離世已屆五載，我湧生了出版一本楊德昌專書的念頭。為此，才確確實實地將他的作品完整看了一遍，相較於許多鑽研楊德昌電影的人而言，我顯得那麼微不足道，真的就是出於一股天真的衝動罷。

論及台灣影史，不可不提楊德昌。1947 年出生的他，擅以冷冽銳利的影像語言解剖人性，題材悉數取自台北，儼然將整座城市視為一間巨型的實驗室。自 1982 年完成大銀幕處女作《指望》，迄 2007 年 6 月辭世，楊德昌共計留下七又四分之一部電影作品。2011 年，台北金馬影展執行委員會策劃「影史百大華語電影」，邀請華語電影專業人士及傑出影人共同評選，針對影史初始時期迄 2010 年期間完成的所有華語影片進行投票。其中，楊德昌有多部作品上榜，包括《牯嶺街少年殺人事件》（第二名）、《一一》（第七名）、《恐怖份子》（第十一名）等。同時，依據所有得票影片，加總計算出「五十大華語導演」，楊德昌更名列第二，僅次於侯孝賢。

許多人問我，何以決定做一本關於楊德昌的書，理由很簡單──因為應該、因為值得。對於戲稱自己「出生於台灣新電影元年」的我而言，寫這本書的另一重要意義在於，我將因此重返那個生養我的年代，一窺彼時台灣電影圈發生什麼樣的變革。

自 1990 年代起，台灣電影陷入谷底，直至 2008 年盛夏《海角七號》紅遍半邊天後，國片才又有機會搶攻媒體版面，重新回到世人眼裡。然而此前的歷史呢？這一路走來，究竟歷經了幾多風雨？似乎少有人聞問。

起初邀訪時，不乏有人說：「可是已經有人做過了耶！」這我自然知情，自楊德昌辭世後，陸續問世的相關著作包括：2007 年由金馬影展執委會策劃出版的《楊德昌──台灣對世界影史的貢獻》、2008 年香港國際電影節協會出版、張偉雄和李焯桃主編之《一一重現楊德昌》、2010 年法國知名影評人尚‧米榭爾‧弗東（Jean-Michel Frodon）所著之《楊德昌的電影世界》（Le cinéma d'Edward Yang），以及 2011 年 3 月新加坡國家博物館舉辦「楊德昌回顧影展」之際所編製的特刊。早年，黃建業曾撰述《楊德昌電影研究：台灣新電影的知性思辨家》（1995）一書，而約翰‧安德森（John Anderson）亦於 2005 年出版專著《楊德昌》（Edward Yang）。

2012 年後跟出版社提案時，主編也說，他們才正準備簽下《楊德昌的電影世界》一書繁體中文版，預計今年發行，問我要不要想想其他主題。然而，小小的我，不知哪來的志氣，依舊堅決認定：「但我這本書絕對跟過往的不一樣！」他們也真是夠意思了，最終竟然仍是允諾了我，答應為我出版此書。

《再見楊德昌》一書不僅談楊德昌其人其事、及其作品的發想、編製與核心精神，也爬梳台灣新電影的起落，深入電影攝製的每一環節，從製片、編劇、聲音、剪接、攝影、表演等多重視角，剖析一部電影的完成如何可能。全書雖看似以楊德昌一人作為軸心，然則，每一位受訪者皆為不可或缺之要角，於我而言，這是十九個人的故事與觀點，乃至在言談之間被提及的許許多多人，都共同構成了這本書的生命。書中的受訪對象，或以友人立場發聲、或從師徒關係出發，抑或循著個人專業提出見解，這些珍貴的口述史，難得地揭開了影史上動人的一頁。

猶記得 2012 年 10 月初，某個日光盛大的秋日早晨，我乘著捷運遙遙北上，去了琉璃工房淡水廠房一趟。關於楊導的珍貴檔案菁華裝滿了兩大箱，我花了好幾個小時逐一檢閱，看著那些從未曝光的史料，振奮不已。回程的時候，我扛著少說有十公斤重的檔案回來，一雙手抬得又紅又疼，但我心裡面滿滿滿滿都是難言的愛。

在人潮流竄的捷運上，我拿出用 ILFORD 硬紙殼裝著的一系列《牯嶺街少年殺人事件》工作照再次端詳，那一疊黑白相片皆有楊導身影。列車不斷疾速前行，我好像因著這批檔案的陪伴而抵禦了什麼，能夠不被潮流帶著走。直至返回住處前，我都有種異樣的感受，像是揣著一個寶貝的祕密，心想，我這裡有一座天堂，可你們都不知情。是因為懷抱著這些寶物，使我感覺在那一趟路途中，與其他人是如此地不同。

當我怔忡地反覆看著那些相片時，心裡頭的動盪，除了是源於楊導身影及其創作歷程的再現，更多的，其實是來自時光的敲擊與歷史的叩問。光陰的故事厚重如此，珍貴如斯，叫人不忍割捨。

我自小看電影，小鎮上有間戲院，小學時，偶爾和同學結伴去看電影，向來是快樂的事。2001 年，我上了大學，去到台北，看的電影要比以前更多更廣了，雖說看的多半是被納為藝術電影範疇的片子，可遠遠稱不上是一位影癡。

我接觸楊德昌的作品是很後來的事了。記得初次看到是在某場座談上，主講者播映了《恐怖份子》的片尾，俐落的剪輯，撲朔的發展，讓我看得入迷，心裡湧上了困惑與驚奇。

後來又有機會看了《一一》，跟朋友商借來的片子，記得我一個人在房間裡，把燈熄了，在黑暗中曲著身子，將長達兩個多小時的《一一》給看完。

2007 年中，楊德昌、柏格曼、安東尼奧尼相繼辭世，電影圈瀰漫著一片哀悼之情。那年，金馬影展舉辦了楊德昌回顧展，我趁機看了《牯嶺街少年殺人事件》，據聞這是台灣首度映演四小時完整版，許多人都興奮不已。那是我第一次在大銀幕上與楊導見面。片子很長，中途去了趟洗手間，沿走道往後頭走時，見著銀幕的光打在滿場的人的臉龐上，只見眾人都極其專注而投入，猶如著了魔一般，正集體膜拜著什麼。那一刻，我真有那麼一股說不上來的感動。

記憶中，同一時期國家電影資料館也有映演楊導的作品，我就在那兒看了《海灘的一天》。印象最深刻的一幕，莫過於身著北一女制服的張艾嘉，穿越人群，遠遠自另一頭走來，清麗可人的模樣委實令人心動。當時真覺電影是一個萬能的化妝師，且擁有凝結時光的超凡本事。

反覆看了幾次楊德昌的作品，察覺到他一個很重要的核心思想，乃是在辯證真實與虛構，而他之所以一再去探求看不見的象限、乃至虛假或偽善的一面，為的無非是「求真」。我覺得他始終懷抱一種純真的情懷，從未放棄對於所信仰之真理的追求。

在《海灘的一天》裡，佳莉說道：「我們讀過那麼多的書，小時候，一關一關的考試，為什麼沒有人教過我們怎麼樣去面對這麼重要的難關？不管是小說、還是電影，總是兩個人結婚以後都是圓滿大結局，大結局以後呢？」詰問的語氣中充滿了迷惘。

在《恐怖份子》裡，周郁芬冷冷地對李立中說：「小說歸小說，你連真的假的都不分了嗎？」

在《牯嶺街少年殺人事件》裡，當片廠導演當著小四的面讚譽小明：「她真好，說哭就哭，說笑就笑，可真自然耶！」小四卻一臉不屑地回嘴：「自然？你連真的假的都分不清楚，還拍什麼電影？」

在《獨立時代》裡，男同事小戴對琪琪說：「你不覺得在這社會談感情是愈來愈危險的事嗎？感情已經是一種廉價的藉口，裝得比真的還像，你不覺得嗎？」

生如夏花。那個在《恐怖份子》裡頭遲遲未誕生的孩子終於在《一一》裡降生了。而那個說著「我覺得我也老了」的洋洋，難道不仍是一個孩子嗎？

《一一》裡頭，洋洋和他的父親 NJ 有段很經典的對白，必定擾動了無數觀影者的心：

洋洋：「爸比，你看到的我看不到，我看到的你也看不到，我怎麼知道你在看什麼呢？」
NJ：「你問的問題，爸比還沒想過。可是我們不是有照相機嗎？我要教你拍照，你又不想學。」
洋洋：「爸比，我們是不是只能知道一半的事情？」
NJ：「你在問什麼，爸比聽不懂。」
洋洋：「我只能看到前面，看不到後面，這樣不是就有一半的事情看不到了嗎？」

許多人說，楊德昌很誠實，因其對人生的困惑如實反映在作品中。關於看得見與看不見，真實與虛構，可信與不可信，似乎是一個永恆難解的課題，幸而我們還有一輩子能夠深思。

捎來

光陰的
故事

重振新電影的
決心與志氣。

小野，本名李遠，1951 年生，原本學的是分子生物，曾任國立陽明大學及紐約州立大學水牛城分校助教。就讀師大生物系時開始創作，出版《蛹之生》、《試管蜘蛛》等書，成為 1970 年代的暢銷作家。其後工作橫跨不同傳播媒體，如電影、電視、廣告、文學和教育。曾擔任中央電影公司製片企劃部副理兼企劃組長、台視節目部經理、華視公共化後第一任總經理、台北市文化基金會董事長、台北電影節創始第一、二屆主席。

文學作品及電影劇本創作超過一百部，對於青少年及兒童的成長及教育特別感興趣。

得獎紀錄：《聯合報》小說比賽首獎、英國國家編劇獎、亞太影展最佳編劇獎、金馬獎最佳編劇獎。童話曾獲金鼎獎最佳著作獎、《中國時報》年度最佳童書獎，並被德國國際青年圖書館列入向全世界推薦優良兒童讀物（White Ravens 1993-1994）。

小野
×
楊德昌
《海灘的一天》策劃及特別演出
《恐怖份子》共同編劇及執行製片

採訪日期 | 2012 年 06 月 13 日
地點 | 台北捷運麟光站一帶

侯孝賢、楊德昌、小野同屬外省客家人，當年，小野的雙親為了尋求工作機會，逕自來台謀發展，較 1949 年的大遷徙來得更早，原以為工作個幾年便要回去了，沒想到一落腳就是一輩子。小野說，他們的童年是很荒涼的，一如《牯嶺街少年殺人事件》所呈顯的那個世界。

將屆三十歲之際，他自文學界跨足電影圈，應明驥之邀進入中影製片企劃部，未久，在因緣巧合之下，與戰友吳念真共同企劃了《光陰的故事》，隨即將台灣電影帶入一個新的戰場。往後數年間，他立志在中影內部當一隻始祖鳥，信誓旦旦地說，空氣很壞，那就再開一扇窗。

小野曾將在中影就職期間遭逢的人事變革逐一寫下，先後集結成《一個運動的開始》、《白鴿物語》，如今，這兩本書已成為當代人回溯台灣新電影的重要參考史料。在小野的札記裡，不時可見他真情流露，為了革新，流下或困挫或悲憤的男兒淚。

吳念真在為《一個運動的開始》所撰述的序言中提到，進中影後，總是不斷地想故事、寫故事，然而這些故事終因上級一次又一次「緩拍」的決議而不見天日。上班的日子令人頹喪並且死心，他最常跟小野說的一句話是：「管他去死啊！」有時，發現小野不在位置上，隔了一兩個小時，待他回來，問他上哪兒，他總說：「去馬殺雞。」往往得要再隔一陣子，他才會吐露實情：「剛才我下樓去和老闆單獨談了……XX 案準備做了！」、「XX 導演的條件，老闆終於接受了。」

相較於吳念真，小野硬是把火氣給吞了，甘願居中幹旋，就為了促成這些拍攝案。當年，《海灘的一天》籌拍階段，楊德昌因堅持外聘杜可風作為攝影師，一度與中影僵持

不下，雙方談判險些破局，為了此事，小野幾乎全然癱瘓了，他在日記中寫道：「我從未有過如此疲乏至想嘔吐的感覺，完全不能動彈。」儘管在人前，他依舊保持著紳士般的微笑。幸而後來事情總算在雙方的承諾與讓步之下圓滿解決了。

「為達目的，代替其他人吞掉所有的火氣，為達目的，壓抑自我，展現過人的韌性大概是這個人最讓我覺得佩服的地方，因為我覺得在這幾年的電影亂世之中，開創一個環境，讓其他創作者盡力發揮的人比創作者本身更值得鼓掌，小野是值得鼓掌的人之一。」吳念真站在一個同事的立場，提出了他的觀察。

後來，小野與楊德昌共同編劇《恐怖份子》，同時身兼本片執行製片，《恐怖份子》雖為楊德昌摘下首座金馬獎最佳影片獎盃，卻也讓小野氣力用罄，決定往後不再與楊德昌彼此糾纏。

小野說，《恐怖份子》到了籌備後期，楊德昌又說他不做了，兩人起了衝突，小野便寫了封信罵他，說他再不拍就沒機會了。楊德昌也回了他一封長信，說他想拍《牯嶺街少年殺人事件》，並且保證這部片很快就能拍完，事實證明，

後來他一拍拍了五年。最後楊德昌仍是在被小野架著脖子的情況之下，開拍了《恐怖份子》。

採訪當天，一見面，小野就掏出當年楊德昌寫給他的這封長信，署名給「李遠同志」，洋洋灑灑數張信紙，爬滿了楊德昌清麗的字跡，試圖冷靜理性地向對方稟明己身撩亂的心事、堅決的信仰。「我搬家搬很多次，一封信要留二、三十年不太容易。」小野說，這封信很珍貴，日後他想捐獻出去。隨後，他又取出《白鴿物語》，說，庫存所剩不多，他特地託人拿來這本打算贈我。

這個形容自己幼年荒涼，青年時期又一腳踩入國片泥淖，一肩扛起「延續國片命脈」之重責大任的長輩，一路走來，始終擁有一顆溫厚而熱誠的心。前些日子，他為了支持台灣年輕一代導演拍戲，搏命演出，頂著患有高血壓的花甲之軀，在烈日下，吊鋼絲吊了十多次，從不喊苦，孰料回家後全身發燙發軟，足足躺了一天，壓根不能動彈。他說，過去便是用這番拚搏的精神處理許多事情，方能成功突圍。

「為了台灣電影的未來，拚啦！」現在的他依然充滿了鬥志。

>> 楊德昌鏡頭下的城市好像都走在邊緣上，隨時會發生狀況，跟他個性很像，因為他是一個很敏感、細膩的人，看什麼事情都覺得不太對勁。就像《一一》裡頭，洋洋喜愛拍人家背部，這其實貫穿了他所有創作，楊德昌在看人的時候，總看到別人沒看到的面向。 ""

新電影的發生是偶然的

———1980 年，你自美國返台，寫了幾個劇本，但未有機會拍成電影，連編劇費都沒能拿到。1981 年，應中影總經理明驥[1]之邀進入中影製片企劃部，負責企劃電影作品，組內尚有吳念真、陶德辰。當初為何會接下這個職務？

小野（以下簡稱野） 我覺得一切都是巧合。當年我去美國念書，其實有點猶豫，因為當時我已經是個作家，出了好幾本書，也寫了《男孩與女孩的戰爭》（1978）、《成功嶺上》（1979）等電影劇本；換句話說，我是在一種滿矛盾的情況之下出國念書的。不過那時與台灣電影界的接觸經驗，感覺挺失望的，好像不大有發展空間，所以並沒有打算要從事電影工作。剛好我又申請上獎學金，就到紐約州立大學念分子生物；然而，到了美國後，心裡一直很不踏實，自覺個性不大適合當科學家。出去這一趟，反而讓我下定決心，心想依我的個性和能力，走科學一途應該滿平庸的，遂打定主意不走這條路了。

其實我的人生是很被動又失控的，完全不在規劃中。回來之後，

[1] 明驥，1923 年 1 月 24 日－ 2012 年 6 月 15 日，曾任中央電影公司製片廠廠長、總經理，任職中影期間，開辦電影技術人員訓練班，並拔擢了台灣新電影運動中的許多傑出人才，如小野、吳念真、侯孝賢、楊德昌、柯一正、張毅等人，被譽為「台灣新電影之父」。

已經快三十歲了，有點背水一戰的意味。《聯合報》曾邀我到副刊當編輯，我又覺得那不是我想要的，在究竟該去上班或持續寫作之間游移不決，同時間，明驥突然問我要不要去中影。當初我一個劇本寫完，他不給我一毛錢，我一直要約見他，他卻反過頭來告訴我，他已經找我找了一年（笑）。他的部下其實很怕我進去，因為在我之前已經去了個吳念真，就跟明驥謊稱我無意進中影。跟明驥碰面時，我回台已經快一年了，寫了五個電影劇本都沒有拍成，甚至都沒拿到錢，心裡非常焦慮，心想沒有退路，當下就答應進去了。明驥非常誠懇，提供的條件也非常優渥。第一，我去上班，薪水不高，但仍可在外頭接寫劇本；其次，中影內部要我寫的劇本，會另外支付劇本費。

———進中影時，你帶了一份「白鴿計畫」，當時你的抱負是什麼？

野　我用一本師大生物系的筆記本，寫上「白鴿計畫」四個字，心想去中影之後要找誰當導演、找誰當編劇，開了一、二十個名單，希望延攬一些還沒有機會拍電影的年輕創作者，以當時中影的情況，大家看了一定會想笑。後來那本「白鴿計畫」有一半都在註記每一部片上映後的票房。

———1980 年 4 月，明驥曾宣布拍片五原則：貫徹製片手冊制度、擬定周密計畫、嚴格控制題材、培養年輕人才、協助民間拍片事宜。[2] 你知道這幾大原則嗎？

野　我不知道。當初明驥一發布新的人事案，全公司的人都抗議。除了我和念真，還找了段鍾沂、陶德辰。我去之後不到幾個月，中影製片企劃部全面改組，將一個單位劃分為企劃組、製片組、公關組，並宣布我為企劃組長。自此我們成為核心角色，每年的拍攝計畫都由我們幾個人執行。

你剛提到的那幾項原則我完全不知道，事實的真相是，中影前面拍的幾部電影虧損了，上級單位遂下達命令，宣布中影停拍一年。進中影後，才知道原來我們的上級單位是文化工作會，簡稱「文工會」，在戒嚴時代，是個權力比新聞局還大的單位，甚至可以直接致電各報社，勒令他們某則新聞隔日不要發布，

否則就查禁該報。

當時拍的都是傷痕文學，包括陳耀圻《源》（1980）、白景瑞的《皇天后土》（1980）以及張佩成《大湖英烈》（1981），三部片總計斥資一億多台幣。我進中影時，王童的《苦戀》（1982）進行至一半，這部片仍屬政策片，旨在控訴中共政權；《皇天后土》和《大湖英烈》也正在陸續收尾中。

其實台灣新電影會發生在中影真的是個奇蹟，因為中央電影公司一直被定義為替黨國宣傳的機器，隸屬國民黨，而非政府。像我這個角色，要寫企劃書，寫完之後上呈總經理，總經理同意後就把這個案子往上報，交付文工會的編審，文工會有權決定通過與否。我們剛去的時候，案子一報上去就被退，這種情況為期長達一年。這一年間，唯二核准開拍的仍是政策片——《辛亥雙十》（1981）、《動員令》（1982），我和念真都被授命去參與這兩部片的編劇。

———你在 1982 年與吳念真共同策劃了《光陰的故事》，3月開拍，8 月 28 日上映，票房不俗，引起不小迴響。本片起用楊德昌、陶德辰、柯一正、張毅四位年輕導演，最初關於此一段落式影片的發想來自什麼？

野　新電影的發生是偶然的，沒有一件事是有計畫地去做。《光陰的故事》構想很簡單，當年中影沒有拍片，遂自日本引進恐龍大展，其中有猩猩打鼓吹號等道具，展覽開放民眾參觀，並收取門票，很是熱鬧。明總便突發奇想，建議將之拍成電影。本來，我們不過將此提議當成笑話看待，但陶德辰很想當導演，主動構思了一個四段式的故事，原定從中影內部找四位年輕導演，未對外招募，後來案子通過了，我們才決定對外招人。

當年寫企劃書的時候必須寫假的——亦即須將之寫成一部宣揚政策的片。《光陰的故事》由我撰擬企劃書，核心思想是表揚政府來台四十年的建設，表面上看來是部政策片，且總預算只要四百萬，相較於過去動不動就幾千萬的預算，這不過是個零頭，文工會沒有理由不核准。

[2]　參見國家電影資料館官方網站之「電影大事記」http://www.ctfa.org.tw/history/。

案子一過，大家很興奮，就開始從金穗獎得主中篩選導演名單，另外也從參與《十一個女人》（1981）[3]電視單元劇的導演群中挑出楊德昌和柯一正。張毅是四人當中唯一接觸過中影的人，曾任《源》的編劇及《影響》雜誌[4]主編，1977年，於《影響》雜誌推出「十大爛片」專輯，其中多部為中影出品，甚至因而被中影提告。由此可見，當時我們在評選導演時，採取了跟過去不大一樣的政治角度。

小野先後出版《一個運動的開始》、《白鴿物語》，詳盡記載台灣新電影的發展。

新電影處境艱險，夾縫中求生

————論及台灣新電影，咸以《光陰的故事》作為開端，你在《白鴿物語》一書中提到，許多人都找不到「台灣新電影」成形真正的背景及環境原因，那是一個相當保守的年代，沒有太多動力來促使這樣的活動發生，並不是在國家資金直接介入及有計畫地鼓勵拍攝下所成就的美事。如真要探究，其實遠不如1987年發起「台灣電影宣言」迄1988年間的變動。現在重新回顧，你自己會怎麼看待這一波台灣電影史上的重大變革？

野　新電影的發生是在一個滿保守的環境中，彼時仍值戒嚴時期，各方勢力不斷夾殺，以致後來發生《兒子的大玩偶》（1983）禁播事件，其實是處於一彷若走鋼絲的艱險處境。新電影主要是從《光陰的故事》、《兒子的大玩偶》這七位導演開始延伸出去，後來也將周遭在拍一些比較不一樣電影的人納入，統稱新電影潮流，其實這很難歸類。像王童，他過去是中影的美術設計，新電影開始前已經拍了《假如我是真的》（1981）、《苦戀》；侯孝賢也是，他在新電影前已經做了九年的電影，且已執導《就是溜溜的她》（1980）、《風兒踢踏踩》（1981）、《在那河畔青草青》（1982）等片；此外，拍過《地獄天堂》（1980）的王菊金以及拍學生片的林清介也被視為非常不一樣的導演。新電影的界線是後來的人去界定的，若要說跟前期完全斷裂，則是從《光陰的故事》開始。之後，《小畢的故事》（1983）票房很好，造就了侯孝賢、陳坤厚這一組人，也帶動新電影的風潮。到了《兒子的大玩偶》就出事情了，在當時的台灣電影環境中，尤其是中影，怎麼可能去造反？

然而，就台灣當時的整體社會情境而言，確實是渴望新的刺激。從 1970 年代開始，民歌、雲門舞集、蘭陵劇坊相繼竄起，電影因需較高資金，並非幾個年輕人起義變革就能促成，故仍停滯不前。爾後，香港新浪潮崛起，對我們造成很大的刺激，整個電影界很焦慮，一直期待能夠做點什麼，就把焦點放在我和念真身上。當時，詹宏志曾撰述 1981 年文化大事紀，還特別記上一筆——小野、吳念真被招攬進中影，迄今尚無動靜（笑）。

為何新電影搞了幾年後還要提出宣言？因為歷年來新電影屢屢遭逢打擊，遭人譏笑票房不行，前期只有《光陰的故事》、《小畢的故事》、《兒子的大玩偶》少數幾部票房較好，《海灘的一天》勉強還行，後來幾個導演陸續離開中影，開拍的片子票房都不好。像侯孝賢自行創立「萬年青電影公司」，連續拍了兩部流暢且詩意的電影——《風櫃來的人》（1983）、《冬冬的假期》（1984），也支持楊德昌拍《青梅竹馬》（1985），

[3] 《十一個女人》是由張艾嘉製作的電視單元劇，引進許多新導演，期能開創新的戲劇類型。十一齣單元劇分別為：柯一正《快樂的單身女郎》和《去年夏天》、楊德昌《浮萍》、張艾嘉《自己的天空》、李龍《釋情》和《小葉》、宋存壽《洞仙歌》、劉立立《阿貴》、張乙宸《閨夢》、傅維德《隨緣》及董今狐《畫魔》。

[4] 《影響》雜誌創刊於 1971 年，迄 1979 年 9 月停刊，共計發行二十四期，為 1970 年代深具代表性之電影研究刊物，引介西方電影及電影理論不遺餘力，歷任主編包括卓伯棠、但漢章、李道明、謝正觀、張毅、黃建業、林啟星（卓明）等人。1989 年，同名電影雜誌《影響》再度出刊，致力於企劃各式電影專題，及至 1998 年宣告停刊。

但這三部片票房都不好。「看吧，新電影不行了！」馬上就有這種聲音冒出，一連串打擊接踵而來。商業界很多人也開始模仿新電影，改編王禎和、黃春明、楊青矗等人的文學作品，但影像風格與過去商業電影相去不遠，市場就有點搞亂了。

1984 年夏天，明驥下台，改由林登飛接手，他過去曾任華視副總經理。這時仍未解嚴，林登飛本身比較商業掛帥，一到中影後，力圖整頓，因覺新導演不行，找了劉家昌回來拍《洪隊長》（1984），有意復辟，重振中影昔日榮光；於是媒體就開罵了，主張理應繼續鼓勵侯孝賢、楊德昌等新導演拍片，而非走回頭路。當時文工會主任換人，改由宋楚瑜接任，他是關鍵人物，滿開明的，任職新聞局長期間更提倡國片，提出許多鼓勵辦法，後來就調到文工會，變成我們的上級。明驥離開中影後，調任文工會副主任，向宋楚瑜建議廢掉中影審查制度，從此中影就自由了，老闆首肯即可開拍。

1985、1986 年這段期間，新電影有兩種路線，一是侯孝賢、楊德昌這種作者風格強烈的片子，另一種則是回頭拍比較傳統的題材，像李祐寧《老莫的第二個春天》（1984）、張毅《我這樣過了一生》（1985）、柯一正《我們都是這樣長大的》（1986）、王童《稻草人》（1987），這幾部片故事比較豐富，有顯著的起承轉合，不再那麼風格化，且都賣得非常好，有的票房甚至高達數千萬。當時我們其實有被迫要修正，不能再走個人路線。

———1970 年代末、1980 年代初，中影面臨內憂外患，政策大片超支超時，票房失敗，上級下達停拍的封殺令，此外，港產片勢力加劇、國片缺少專上教育以上和年輕觀眾的支持，1982 年 9 月在吉隆坡舉辦的第二十七屆亞太影展中更是無功而返，對於中影衝擊甚巨。請你聊聊這一段時期台灣電影產業狀況，以及中影提出的因應之道。

野　亞太影展是個滿關鍵的時機。當年競賽項目全軍覆沒，宋楚瑜遂倡議拍攝優質影片參加亞太影展，在此機會下，我和吳念真便商量要改編文學作品，我建議七等生、黃春明擇一，前者偏現代主義，後者偏鄉土主義，吳念真認為黃春明較通俗且富趣味，就決定改編他的作品。在製作上，有意模仿《光陰的故事》，分

別找三個導演拍攝三段故事，作品完成後送去參加亞太影展。

一開始，想找三位當時最好的中生代導演——侯孝賢、林清介、王童，我們先找侯孝賢商量，他一口就答應了，由於王童正在拍《看海的日子》（1983），林清介也在籌備新作，兩人都推辭了，侯孝賢遂建議，何不找兩個年輕導演，他可以帶頭。本想找李安，他的作品《陰涼湖畔》（1982）獲得當年金穗獎「最佳十六釐米劇情片」，但他還是學生，根本不可能拍，後來就找了同是金穗獎得主的萬仁和曾壯祥。侯孝賢在《兒子的大玩偶》這部電影扮演非常關鍵的角色，他除了負責自己的部分，另外兩部片拍攝時亦在場協助指導。我對他的作為頗為感動。當時《兒子的大玩偶》曾因剪片、禁播的風暴，鬧上頭條新聞，由於社會環境變了，開始有人期待看到不一樣的作品，所以獲得媒體輿論大力支持，「削蘋果事件」[5] 發生後，反而聲勢大好，創造了可觀的票房。彼時新聞局長是宋楚瑜，他不但不贊成禁演，且將本片選作德國曼漢姆影展的參展片，我將此視為國民黨內部保守派和開明派的鬥爭，我們這些小鬼在夾縫中終於出頭了！

同一時期，李行找了胡金銓、白景瑞，三位大導合拍《大輪迴》（1983），有意與年輕世代分庭抗禮，結果票房敗陣，李行遂對外宣布，他接受世代交替的事實，願意擔任監製，後來就監製了張毅的《玉卿嫂》（1984）。

新觀念與舊傳統的交互撞擊

————你曾負笈美國，而《光陰的故事》和《兒子的大玩偶》先後起用的幾位新導演，如楊德昌、柯一正、萬仁、曾壯祥等亦皆曾留學美國，在你看來，他們幾位帶回來的經驗與視角為台灣電影提供了什麼樣的刺激？

[5] 1983 年，由侯孝賢、萬仁、曾壯祥聯合執導之三段式電影《兒子的大玩偶》上映前，遭保守派影評人士以「中國影評人協會」之名義，書寫黑函密告文工會，指稱本片貧窮落後及違章建築的畫面不妥當，恐有影響國際形象之疑慮，致使中影意圖在未經當事人同意的情況下，逕自修剪《蘋果的滋味》部分片段。後經《聯合報》記者楊士琪於報紙上披露後，隨即引發台灣輿論界一陣譁然，迫使中影放棄刪減影片內容，最終得以完整上映。

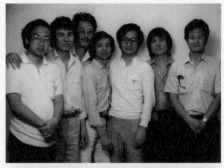

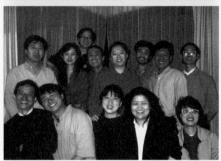

↑電影《兒子的大玩偶》重要參與人物，左起：曾壯祥、侯孝賢、萬仁、吳念真、小野、溫隆俊、黃春明。（小野提供）

↓在上個世紀八○年代中，眾影人於香港電影節聚首，彼時香港尚未回歸中國，兩岸的電影人都要透過這樣的場合歡喜相見，那是張藝謀尚未成為大導演的時代。前排左起：吳念真、侯孝賢、朱天文、焦雄屏，第二排左二起：劉傳倫、張藝謀、舒琪、田壯壯、張華坤，最末排為小野。（小野提供）

野 刺激滿大的，不管是技術上或是電影創作的觀念上。記得跟侯孝賢聊天時，他曾提及，一直覺得台灣拍電影那套方式不太對，包括每個鏡頭事先做好分鏡、採取事後配音，無法讓演員在現場表演時創造各種可能性。他隱隱約約覺得過去演員表演太呆板，脫離現實；相較之下，在他的電影裡頭，表演就比較自然，而且帶點社會意識，較為活潑、真實。

從國外回來的導演，習慣同步錄音，拍每一場戲時，則傾向先拍一個全景，若是兩人對手戲，就兩方分成不同 take 各自拍攝，如此一來，拍出來的東西比較真實，且在剪接時變化較多。這些都跟原來台灣傳統拍電影的方式不大相同。當這些旅美的導演回來後，大家真的互相撞擊得很厲害。

———除了這些偏屬技術層面的刺激外，他們在創作取材或看待台灣社會的眼光會否有所不同？

野 有幾個導演喜歡社會意識比較強的題材，譬如萬仁，在《兒子的大玩偶》裡頭，他所執導的《蘋果的滋味》之所以發生「削

蘋果事件」，在於他選擇很破落的違章建築，拍邊緣的人；緊接著，開拍改編自小說的《油麻菜籽》（1984），再下一部作品就是《超級市民》（1985），此片拍攝時已是林登飛時代，當初我一直希望中影做這部片子，結果半途喊停，因老闆發現我們又要重蹈覆轍，循《兒子的大玩偶》的路子。當時萬仁聲勢看好，就拿這題材到外頭籌資，後來片子也大賣。這些導演選擇的題材跟過去導演不太一樣，因此會互相影響。

——— 你和楊德昌因拍攝《光陰的故事》而結識，兩人初次見面是在什麼場合？對他的第一印象如何？

野 拍《光陰的故事》時，我負責找四個導演來中影開會，那是我初次碰到楊德昌，他身上穿了一件 T 恤，印著「荷索、溫德斯和我」[6] 的字樣，後來問他 T 恤哪裡買的，他說是自己印的。他個子很高，戴著墨鏡，很不擅長表達。開會時，表現得最為興奮的就屬楊德昌和柯一正，我將呈報給中央且經核准的故事遞給他們，他們問說可否重寫，我也答應，前提是必須大約掌握每段故事設定的年代。

拍攝過程中，完全可以看出這四個人的個性：柯一正的個性最自我節制而壓抑；陶德辰滿簡單就拍掉了；張毅也知道他有多少錢，只能做多少事；楊德昌則是最堅持己見的人，開拍第一天就跟攝影師吵架。

——— 後來這事是怎麼解決的？對於中影內部的舊體系是否造成了什麼樣的衝擊？

野 當時中影片廠的人看不起這四個年輕人，攝影師每個都是老手，跟李行、白景瑞等大導演拍過一、二十部電影，在他們眼裡，這些傢伙就像學生，只能拍實驗電影，所以一開始就想試探他們，看看他們懂不懂得打光，鬧得雞飛狗跳，後來祇得一個個分別商談。其實我在中影大概就是扮演資方和拍攝者之間溝通

[6] 小野印象中，T恤上的字樣是「荷索、溫德斯和我」，然而，據吳念真回憶，應是「荷索、布列松和我」。小野說，吳念真記憶較好，也許他是對的。布列松為楊德昌心目中的模範之一；小野表示，楊德昌亦喜歡溫德斯，他倆曾一同討論《巴黎，德州》（*Paris, Texas*, 1984）劇本。

的橋梁，通常都去拜託老闆，請他下達命令給片廠，尋求他們的支持，不然片子做不完。老闆真的滿挺我們的，否則依我們幾個小鬼在公司的資歷根本無法指揮大軍。

中影片廠猶如另一個世界，設有廠長，且有一套建制化的階級制度，從攝影師、第一助理到第二助理，層層分明，爬升很慢，非常多規矩。這批新導演因不滿老一輩攝影師和剪接師的態度，要求派用助理，本來公司並不同意，我就建議讓助理上場，老攝影師掛指導。像李屏賓的第一部中影作品是《竹劍少年》（1983），因公司不同意他掛名攝影師，遂改掛助理，攝影指導則是林文錦。但現場其實是他在操作，做法是，他先調好鏡頭，給師傅看一眼，師傅說沒問題就開拍，其實他已經可以直接上場了，這麼做不過是多此一舉。

事實上，新電影剛開始時，這場革命只發生在總公司，整個片廠還不知道發生何事，只是納悶為何起用一批年輕人。後來《光陰的故事》、《小畢的故事》票房不錯，反而成了我們的救星。

————楊德昌的首部劇情長片《海灘的一天》也是由中影出資拍攝，因楊導堅持要用杜可風擔任攝影師，為此還一度停拍，最終雙方是如何達成協議的？

野　楊德昌堅持要用杜可風當攝影師，但杜可風並非中影的人，為此公司內部不斷開會討論，老闆甚至揚言，如果楊德昌繼續這麼堅持，那就換掉他好了。我說，不可能，這構想是他的，連劇本都寫好了。後來終於想到解決辦法——對外籌資。如此一來，就不必完全順從中影的裁示。當時張艾嘉是新藝城[7]台灣分公司的負責人，我們就找上她；同時，她又可擔綱女主角。林登飛主政後，有鑑於電影業不景氣，也非常贊成分散風險，這件事就順利解決了。

然而，片子一完成，又造成另外一個困擾，因片長長達兩小時四十七分鐘，公司希望剪短，楊德昌一分鐘都不肯剪，雙方又開始談判。這時我們反過來拜託老闆，讓片子按既定片長上片。新藝城老闆同意了，我們老闆就被迫召開大會，將所有戲院經理找來，說，中影要對得起觀眾，過去影片都比較短，這次特別加長以回饋觀眾。戲院全部唱反調，認為會打亂原定的排片

時刻表，但最終還是聽從指示，以兩小時四十七分鐘上片。由此可見新電影在中影內部推動特別艱辛，因為只要出點紕漏，就會引來各方抵制。

《海灘的一天》後來賣得不錯，我有幾個不看好這些新導演的朋友，看完後大為讚賞，對於楊德昌確實滿服氣的。

———— **1986 年初，你忽然興起一個念頭，有意再度試探群策群力可望迸生的花火。片名原定為《七情六慾》，旋即找了滾石的段鍾沂擔任策劃及執行，召開第一次討論會，並當場和楊德昌、侯孝賢、張毅、柯一正、萬仁、陶德辰、曾壯祥、麥大傑等人簽約，加上你和吳念真，初步計畫由十個人聯合執導，一人一段。其後再度召集討論，片名變更為《占領西門町》，劇本初稿雖大致完成，終因電影市場不景氣，資金始終沒有著落而告吹。當初劇本已屆截稿期，楊德昌一直未交稿，你曾要求他坐在你的辦公桌旁當場寫，他從未如此快速，當場就完成了《略有志氣的少年》分場大綱。你還記得這故事大致內容嗎？**

野　當初的構想是，各段皆須以西門町作為主場景，但角色不同，每段五分鐘，由十部短片串成一部電影。我描寫的是一個計程車司機，每次載客到西門町，將客人放下後又離開，講述他進出西門町看到的事情。吳念真想寫的是三七仔，俗稱落翅仔，因為西門町其實滿多色情行業的。楊德昌設定的主角是在西門町放片的小弟，有一天，他覺得很無聊，就忽然抱走一本，騎著腳踏車到郊外去，將片子拿出來，就著陽光仔細看了起來。侯孝賢則是敘述一個小女孩，養了一隻兔子，兔子愈養愈胖，在籠子裡出不來了。

[7]　新藝城影業有限公司（Cinema City Company Limited）是 1980 年代香港盛極一時的電影公司，由黃百鳴、石天、麥嘉等人籌組，其創業作為《滑稽時代》（1981），最後一部電影為《蠻荒的童話》（1991）。新藝城出品之影片以喜劇片和動作片為大宗，尤其重視娛樂性及票房考量，並擅於改編賣座率高的西方電影，如曾創下香港電影最高賣座紀錄的《最佳拍檔》（1982），以及賣座奇佳的《開心鬼》、《英雄本色》等系列影片。隨著一系列影片橫掃台灣票房，新藝城隨即在台成立分公司，聘請張艾嘉擔任總監。張艾嘉上任後，採取與總公司不同的製片策略，起用中青年導演，攝製了林清介《台上台下》（1983）、柯一正《帶劍的小孩》（1983）、楊德昌《海灘的一天》（1983）以及虞戡平《搭錯車》（1983）等片，獲得台港影評界一致好評。

然而這部片的資方並非中影，我們那時一方面在中影做，一方面也在外頭另尋資金，這麼做其實是為了給老闆壓力，讓他知道，若中影不繼續延攬這些導演，我們就在外頭另起爐灶。所以老闆有時會把我叫去，問在外頭搞些什麼，我總是支支吾吾的（笑）。不過因為允諾出資的那個老闆找不到錢，最終還是沒能拍成。那段期間，找錢拍電影並不容易，這也是為什麼我和念真在中影熬那麼久的原因。

走在邊緣上，看到別人沒看到的面向

─────後來你和楊德昌又一起合作了《恐怖份子》，你身兼編劇及執行製片，據說這部片的拍攝構想是來自一位混血兒王淑真的故事。請你聊一聊這段創作根源。

野　起初，他在《人間》雜誌上看到一張混血兒的照片，認為很能反映台灣當年被美軍占領的處境，所以就構思了一個故事，主角包括一對夫妻，以及一個混血兒和她的母親。李立群飾演的那個角色原先設定的是汽車銷售員，工作很不快樂，他的太太也不快樂，兩人生了個小孩；後來楊德昌覺得這小孩沒有作用就捨棄了，然而，卻也因為沒有小孩，使得他們之間存在某

《恐怖份子》開拍前夕，楊德昌忽然說他沒把握拍好這部片子，小野一怒之下，寫了封長信痛罵他，分析環境對他們何其不利，後來楊德昌也回了他一封很長很長的信，信中解釋他欲改拍《牯嶺街少年殺人事件》的原因，並聲稱：「我是快手阿德，請相信我。」

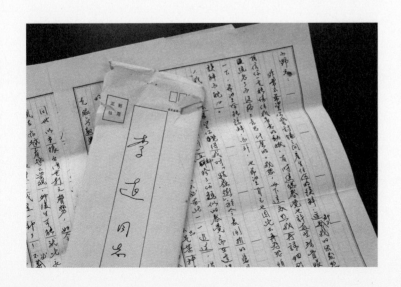

種芥蒂。婚後，太太一直設法尋求改變，既然孩子沒生成，便專心寫作，偏偏她碰上的，卻是一個什麼都不想改變的男人。由於我在醫學院工作，楊德昌就建議挪用我的背景，將那男人改為醫學院的研究員，不僅老闆不欣賞他，同事還告他密，故始終無法如願升遷。男人有潔癖，每天回家總是不斷洗手。而他的生活一直保持如此，不知原來專注於寫作的太太有那麼多想法。

─── 你形容，楊德昌拍電影就像一個建築師。他是用概念創作，結構故事時充滿了目的，憑藉視覺思考，多是先想風格，再想情節，然後不斷修訂。且往往今天想到的明天就推翻，每推翻一個就有新的發現。《恐怖份子》編劇是由你們兩人合作完成的，過程中雙方如何互動、溝通？多線敘事又是如何發展出來的？

野　劇本是先從分場大綱開始寫，他會要求每一個人物都要寫得很足。每每討論完後，就由我回去整理，然而，他變得很快，一邊構思的同時，又一邊推翻，所以跟他編劇很累。他時常用懷疑的眼光看待每件事情背後的動機，《恐怖份子》編劇時，先設定那對夫妻感情很好，轉眼，又假定先生外遇，太太搜了他的公事包；翌日，他又說，萬一太太接獲女孩打來的電話，聽到對方揚言要談判，卻完全不在乎？這是否意味著，他們倆的關係早就很冷漠了？楊德昌會不斷在編劇過程中提出相反的角度，這後面就有著我們要的故事。

楊德昌無法滿足於單線敘事，慢慢的，他覺得寫作既是在進行一種虛構，不如加入一條關於拍攝的軸線，想要探討，經過描寫、拍攝，究竟真實的世界是什麼？後來又衍生出一個小幫派，這名混血兒就跟著他們廝混。所以就從原先簡單的架構逐步擴張，發展出「每個人都是恐怖份子」的結論。

片中，大台北瓦斯球代表的是一個快要爆炸的東西，暗示著危險，楊德昌鏡頭下的城市好像都走在邊緣上，隨時會發生狀況，跟他個性很像，因為他是一個很敏感、細膩的人，看什麼事情都覺得不太對勁。就像《一一》裡頭，洋洋喜愛拍人家背部，這其實貫穿了他所有創作，楊德昌在看人的時候，總看到別人沒看到的面向。

─────歷時多久，劇本才真正定稿？

野　劇本前後大概寫了半年，而且在拍攝現場，他會一邊拍一邊修劇本，如果發現情緒不對或是場景變了，就會更動劇本。他本來希望我跟他拍，因為公司還有很多事要做，就找了陳國富。他是一個滿沒有安全感的人，旁邊得有人不斷跟他討論。

─────陳國富後來掛名「編導顧問」，邊拍邊修改情節和對白，比對原始劇本及後來電影呈現的內容，大致做了哪些調整？

野　差異不大。

─────《恐怖份子》最後採取了多重歧異、開放性解讀的結尾，此一豐富的音畫重組，是在劇本階段就設想好的嗎？

野　當初劇本寫的是李立中一路殺人，最後自縊身亡。有一場戲是李立中讀到周郁芬的小說《婚姻實錄》後，喃喃說道：「妳不告訴我，我怎麼知道，對不對？」小說描述的是婚姻的悲劇，李立中就照著那個悲劇一路演下去了。後來結尾整個結構變了，聽廖慶松說，是他建議不要收在單一的結果。我跟廖慶松合作過，他在剪接上滿有本領的，同樣一部三十秒的短片，他可以剪出七、八個版本，他會把最後一個鏡頭或中間一個鏡頭調到最前面，就會變成好像是一場回憶，或是一個倒敘、跳接。

《恐怖份子》這樣的收尾楊德昌很滿意，因為他並不想只是講一個外遇的故事，這故事似真似假，像是小說家筆下的故事，又像是攝影師透過鏡頭捕捉到的跡象，所以觀眾所見是真是假並不重要，重要的是，人在壓力下最終走向自我毀滅的歷程。

─────因身兼執行製片，影片前置期，你還得忙著張羅場景，片中有些住處其實就是劇組人員的房子。這部片主場景大多在住宅內，能否聊聊借場景的過程？此外，在陳設上，楊德昌希望呈現什麼樣的風格？

野　事實上，《恐怖份子》籌備到後期，楊德昌又跟我說他不做了，我就翻臉了，他最後是被我架著脖子開拍。事後回想起來，我們給他的條件的確滿差的，預算只有八百多萬，幾乎沒有錢去租任何地方，我除了出借自己的一間房子，還央求我曾就職

的醫學院借他拍,拍攝時,他竟將實驗室裡冷凍細胞的冷藏櫃插頭拔掉,改插上攝影機的插頭,讓人家氣得跳腳。

李立中、周郁芬那對夫妻家是副導演賴銘堂的家。當初為了找景一度陷入膠著,到了最後關頭,楊德昌甚至提議,我們開輛車出去,沿著台北市跑,每看到一件他想要的傢俱就貼上標籤,我得負責借到。

最後,在萬不得已的狀況下,祇得借用小賴家,他家有很多從外頭蒐購回來的骨董傢俱,看起來其實很怪,頗符合楊德昌想要的氛圍,他不要那種窗明几淨的現代化家庭。透過屋子的陳設正好可以反映夫妻倆的關係,妻子是作家,喜歡古物,家裡主要是暖色調,相對地,先生很呆板,鎮日在冰冷而空洞的醫學院工作,兩個空間形成了強烈的對照。至於混血兒少女淑安的家則是我家,當時是空的,本來租給人家,為了拍這片就沒有出租。屋子在永和,約三十坪大,裡頭空空的,所以需要重新陳設。

楊德昌對於燈光很考究,晚上拍戲時,他時常要我們去借對面的屋子,把光架在那兒。他非常要求,鏡頭拍出來,哪邊是暗的、哪邊是亮的,他腦袋裡都有畫面。片子沖出來,我們在看毛片時,他每次都說片子沖壞了,問他哪裡壞了,他說:「右下角應當有片陰影是黑色的。」我說:「那是黑的啊!」他又說:「那是灰色,我要的是全黑,這場戲得重拍。」我心想,他真是麻煩,觀眾並不會在乎。直至 2011 年,我坐在新加坡的大戲院裡[8],透過清晰的銀幕,開始回想以前所有我們吵過的架,那一刻,才終於懂了他在堅持什麼。

↓攝於《恐怖份子》拍攝現場,楊導為演員金士傑整裝,身穿「恐怖份子」T恤的是助導施名揚。(鴻鴻攝)

→《恐怖份子》開場是一場槍戰戲碼,楊德昌親身示範開槍的姿勢。(劉振祥攝)

捎來光陰的故事／小野

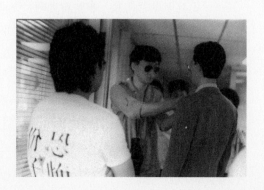

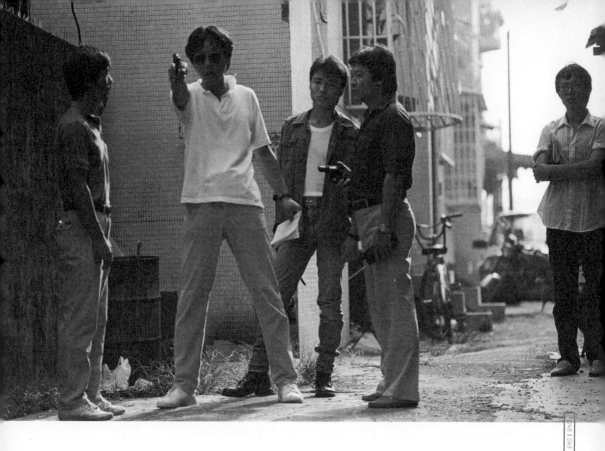

拼湊的城市，拼湊的真實

─────《恐怖份子》所映射出來的城市空間，是非常冷調而堅硬的，且與現時的台北已有所差異，就你所知，楊德昌眼中的台北是一個什麼樣的城市？

野　他想像中的台北滿醜的，所以會盡量拍一些違章建築或灰色的景觀。片中的警察宿舍是北投的老房子，他故意找這種很古舊的溫泉別館，將之陳設成宿舍。在他鏡頭下的台北是一個很雜亂的、拼湊的城市，沒有統一的建築與美學。

楊德昌有句名言：「我們何其幸運地生長在這個不幸的時代。」

[8]　2011 年 3 月，新加坡國家博物館曾舉辦「楊德昌回顧影展」，共計播映《1905 年的冬天》、《光陰的故事》、《海灘的一天》、《青梅竹馬》、《恐怖份子》、《牯嶺街少年殺人事件》、《獨立時代》、《麻將》、《一一》等作品。

（We are luckily unlucky.）身為戰後這一代，我們經歷過台灣非常破落而貧窮的階段，早期又面臨戒嚴，是非常不幸的時代，但又何其幸運，因為我們什麼都得靠自己，必須反抗威權、反抗貧窮、反抗這個破敗的城市，由此給我們帶來力量。

———— 電影中有一幕是牆上掛著淑安的巨幅肖像照，以多張相紙拼接而成，風一吹拂，相紙紛飛，便透出了隙縫與破綻，所謂的真實在此再度受到檢驗。兩位是如何思考與詮釋影像的本質以及電影的真實性？

野　楊德昌的思考都是比較視覺的，他腦中的畫面經常盈滿豐富的暗示。就像我們一開始講的，本片要談的很重要的主題是：什麼是虛構？什麼是真實？風一吹，照片中的人就變得零碎，彷彿她是拼湊而來的。整個城市也是一樣，這是一個拼湊的世界，每個人看到的都只是一部分，並非真實的全貌。

———— 《恐怖份子》片中人物不斷利用文字、照片、電話、報紙、電視來重述或重現生活，在編劇時，你們怎麼思考媒體所扮演的角色？

野　真實世界其實是透過媒體在傳達的，所以楊德昌會懷疑什麼是真實，媒體所呈現的是一個人的正面，藏在後面的東西是不為人所見的。基本上，楊德昌對媒體是不信任的。我除了擔任《恐怖份子》的編劇和執行製片外，楊德昌又叫我做公關，每一則新聞稿都得我親自寫，後來我幾乎被整垮了。他說，我們要控制得非常準確，藉由新聞稿，不斷釋出訊息，讓記者不能寫錯。我和楊德昌吵架大部分都是針對一些很瑣碎的事宜，他管得很多，某種程度上，期待這個世界依照他的意志運轉，但事實上並不可能。所以如果有報導是對他不利的，或是未能照著他的意思寫，就大發雷霆。後來，我堅持他不能再干涉這部分，否則真的無法專心拍片。

———— 你曾說，除了當執行製片、編劇外，最重要的工作是如何重新包裝「楊德昌」，讓新聞媒體注意到這部片的拍攝，亦即方才提到的公關工作。後來《恐怖份子》創下一千兩百萬的

台北票房，成績不俗。在行銷宣傳上，你使了哪些方法來吸引媒體？

野　我們剪了一支三十秒的 CF，片頭是明驥先生在金馬獎頒獎典禮上打開信封袋，宣布《恐怖份子》榮獲金馬獎最佳影片，後面就快速剪輯了很多動作畫面，因此騙到很多人。當初為了這事，我又跟他吵架，問他能否將預告片的剪輯交給另外一個單位，由我統籌，且剪完他也不要看，就直接對外播出。最後我們剪成有點類似槍戰片的氛圍，他不同意，認為這是欺騙觀眾，會與觀眾的期待有所落差，但我仍然堅持這麼做。我的思考比較務實，導演拍片，預告片剪接就交給公關部門，預告片的首要目的是要能吸引觀眾進場，看完後喜不喜歡是另外一回事。

───1987 年，你開始和楊德昌一起寫《牯嶺街少年殺人事件》的電影劇本，完成了中影版的分場大綱，那大致是什麼樣的一個雛形？

野　當初，他說就是一對少男少女的青春愛情故事，最後他把她幹掉了，就這麼簡單。而且是小成本的投資，大概一個月即可拍完。然而，一寫下去，故事就愈來愈龐大了。為什麼男孩會把女孩殺掉？因為他很苦悶。為什麼苦悶？他有一對父母親，來自上海，歷經白色恐怖……。當年《牯嶺街》在台灣上映的是兩個多小時的版本，去年我到新加坡看到四小時的完整版後才恍然大悟，片子之所以這麼長，是因為他要把每一個人的背景和動機都講得非常足，且每個鏡頭都結束得很緩和，情緒足了才跳下一個鏡頭。

←《恐怖份子》獲第二十三屆金馬獎最佳劇情片。（小野提供）

→小野、楊德昌共同編劇的《恐怖份子》獲頒第三十二屆亞太影展最佳編劇獎。（小野提供）

1988年，新加坡舉辦「台灣新電影回顧展」，小野說，這張照片很能説明一行人的性格，其中，吳念真永遠是最健談的，而位居角落裡的楊德昌則恆常遠遠地冷冷旁觀。左起：小野、朱天文、吳念真、侯孝賢、楊德昌。（小野提供）

肯定「新」的意義

———楊德昌曾為你的書《白鴿物語》作序，文中顯見他一貫的批判自省風格，強調對舊時代與思維的批判反思，你個人怎麼看他的這番言論？

野 很多人想知道楊德昌拍電影有沒有一個背後的理論基礎或文化上的基礎，那時他答應要寫這篇序之後非常後悔，寫了好久寫不出來，跟他拍電影一樣。為了寫這篇序，他必須整理出自己腦袋裡的所有東西，讀了這篇序你會發現，他為何在電影中一直批判中國的文化思想，一如《獨立時代》的英文片名——*A Confucian Confusion*，儒者的困惑。侯孝賢的電影不會去碰這個，他的電影裡頭流淌著非常自然的人文生活，不會去檢視自古迄今中國人血液裡是否殘留著迂腐、八股、威權；但楊德昌一直對此深感厭惡，他認為五四運動是個很重要的啟蒙。他的電影到底要批判什麼？偽善、威權或是迂腐的儒家思想？事實上，他確實是有動機的。

———在該篇序文中，楊德昌特別指出，1987年3月出版的第二十六期《電影欣賞》雜誌，企劃了「台灣新電影的反思」

專題，共計訪問十七位「新電影」工作者，你是其中少數明確肯定「新」的意義的份子，楊德昌認為，這所代表的除了是一種認知外，更是一種決心、一種志氣。為何他會有這番論調？當時多數人的看法又是什麼？

野　由此可見，楊德昌非常在意這些人究竟認不認同這是一場革命。到底是糊里糊塗跟著做，不小心演變成新電影；抑或意識很清楚，堅持我們就是跟前面的電影不同，我們就是「新」？他的意思是，有些人是不自覺地創作，無論是電影語言或講故事的方式，其實跟前面的作品差不多，並沒有改變。在他看來，看清楚的人不多，大多是在模稜兩可中打混。當時講到新電影有些人很排斥，很怕被歸入新電影後，另一組人不找他拍電影了，因為台灣電影界的投資者很討厭這一批搞新電影的人。

現在重新回頭再看，這群人做的東西到底有沒有意義？時日愈久，看得愈清楚，新電影的意義也愈能彰顯。到了後來，大家才願意自己被納入新電影，否則，在進行階段很多人不願與新電影一國，因為新電影似乎意味著過於藝術、不夠商業。而楊德昌恰恰是要標榜「我的電影就是跟別人不同」。

事實上，台灣電影在國際外交上確實發揮了一定功能。當年《恐怖份子》參加瑞士盧卡諾影展，我們未經政府報名，而是自行寄去參賽，之後楊德昌獨自飛去瑞士參展。當《恐怖份子》獲得銀豹獎時，國旗得以在異地飄揚，他還特別跟我說，國旗被掛顛倒了，因為人家根本不知道中華民國國旗，但至少是掛出去了。講起這段時他非常興奮，足見他其實滿愛國的。

我們那一年代的人有時真的滿悲憤的，因為國家未被認同。台灣退出聯合國時，我還不到三十歲，自此感覺到台灣的國際地位日漸低落，我們本來有一百多個邦交國，後來國旗漸漸掛不出去，乃至不被承認。是以侯孝賢的《悲情城市》（1989）獲得第四十六屆威尼斯金獅獎時，轟動全台，幾乎是頭條新聞，電視台一直報導，就像當今高球女將曾雅妮奪得金牌一樣，後來這部片賣了一億多。一得獎，大家就知道這一步是真的跨出去了，1990 年代李安、蔡明亮又相繼得獎，顯見國際上開始對台灣有興趣，畢竟在國際上得獎與否，還是牽涉到這個國家有無被認可。

吳念真 ——

捎來光陰的故事‧吳念真

吳念真，全方位的創意人、電影人、廣告人、劇場人。

本名吳文欽。1952 年出生於台北縣瑞芳鎮。1976 年開始從事小說創作，曾連續三年獲得聯合報小說獎，也曾獲得吳濁流文學獎。著有《台灣念真情》、《這些人，那些事》等書。1978 年起，陸續寫了《老莫的第二個春天》（1984）、《海灘的一天》（1983）、《戀戀風塵》（1986）、《悲情城市》（1989）、《客途秋恨》（1990）、《無言的山丘》（1992）等七十五部電影劇本，曾獲五次金馬獎最佳劇本獎、兩次亞太影展最佳編劇獎。改編父親故事而成的電影處女作《多桑》（1994），獲頒義大利都靈影展最佳影片獎等獎項。

2001 年，舞台劇處女作《人間條件》獻給了綠光劇團，2002 年編導《青春小鳥》，而後相繼推出《人間條件》等系列作品，成功詮釋「國民戲劇」。

吳念真
×
楊德昌

《海灘的一天》共同編劇及特別演出
《青梅竹馬》演員（飾阿欽）
《麻將》演員（飾黑道大哥）中文對白
《一一》演員（飾 NJ）

採訪日期｜2012 年 08 月 01 日
地點｜吳念真企劃製作有限公司

採訪吳念真那天，正好中颱蘇拉襲台，出了捷運站，雨勢如浪，在空中劃開一道道透明的波面，人被風歪歪斜斜推著走。終於抵達吳念真位於內湖科學園區的工作室後，一見到他，不免為了自己一身狼狽而感到有些羞赧。

《多桑》裡頭，也有颱風天。那夜，屋內就一盞微弱的燈，暖黃黃的，父親在屋裡點了菸抽。風尖尖的，如汽笛般吹響，挑弄著門縫與屋簷。雨狂狂下。男孩掀起門簾一角，探頭，父親問：「睡不著嗎？睡不著就來幫我壓颱風。」男孩走了過去，父親摟他上來，與他並坐，問了聲：「怕嗎？」男孩點頭。父親又說：「怕什麼？這麼大了怕什麼？」語氣嚴正，不容置喙。緊接著不忘叮囑：「你要做弟妹們的榜樣呢。」

吳念真曾擔任楊德昌人生電影《一一》片中的 NJ 一角

現實裡的吳念真，執導舞台劇、拍廣告、寫作，並於 1990 年代先後拍攝《多桑》、《太平天國》兩部電影，十足的跨界。被譽為「全台灣最會說故事的國民作家」，委實成了不少人的榜樣，儘管於弟妹而言，有這麼一位出色的兄長，壓力必定不小。

在楊德昌早期的作品《海灘的一天》和《青梅竹馬》裡頭，皆可見吳念真身影，年輕時候的他，面龐瘦削，略帶飢黃，看得出是辛苦過來的，演繹《青梅竹馬》裡失志悲苦的男人，恰好。後來他又在《麻將》片中客串黑道老大，操著一口挺親切的台灣國語，大搖大擺又粗里粗氣的，心眼分明不壞，卻淨想著幹點壞事，撈些油水，以省去辛勤打拚的工夫。到了《一一》，他被楊德昌指定演出 NJ 一角，彼時他手邊原有的工作就已不堪負荷，基於朋友情誼，仍勉為其難接下這份工作，現實裡的疲憊幾乎沒有誤差地移植到了 NJ 身上。

在《一一》當中，吳念真戲份吃重，表演深情而內斂，楊德昌在某次受訪中，甚至讚揚他是個「完全的演員」。然而，經常露臉並代言無數產品的他，卻直言對於個人的演技實在沒有把握，且很討厭看到自己，一旦在電視上看到自己的廣告便馬上轉台。如此矛盾的情結，或許就像形象光明健朗的他卻坦率表示，

真實的自己，其實就像 NJ 一般，不過是個窮極壓抑的中年男子。

從社會底層裡竄出，往後又本著編劇慣有的好奇心，穿梭在各式各樣營生之間，活到了一定年紀的吳念真，更能以同理心去體察人情世態。楊德昌說，吳念真最精采之處，其實是在於對人性各種狀況及人際關係的理解能力，而這正是演技裡最困難的部分。

↑ NJ 於婆婆床前告解，困頓的他不禁問道：「如果妳是我，妳會希望再醒過來嗎？」

↓《一一》拍攝現場，中間為本片攝影師楊渭漢，攝影機後方為燈光師李龍禹。

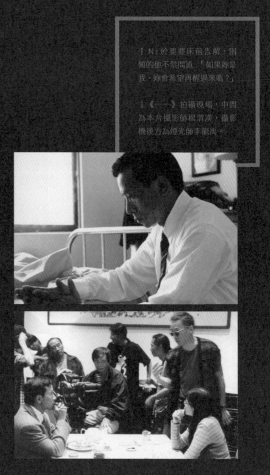

> **"** 楊德昌自認他的電影很生活，我們聽了之後的反應是：「是嗎？」話又說回來，每個導演有自己的選擇，像伍迪艾倫就時常大談紐約資產階級的面貌。楊德昌有其方法與風格，但我不認為他的作品所反映的是生活，他像是跳開了一個距離，觀察整體社會狀態後，做出的綜合評述。**"**

入主中影，開創新局

————1980 年 3 月，在明驥先生的邀約下，你離開任職多年的台北市立療養院，進入中影製片企劃部擔任編審，當初決定接下這工作的主要理由為何？

吳念真（以下簡稱吳）　我之前是寫小說，想藉此反映社會，礦工題材寫了不少。寫作過程中當然有些挫折，也曾因某篇小說之故，接獲公文，被叫去溝通，二十幾歲接到那種公文自然很厭惡。當時我在台北市立療養院工作，心想不要去了，寫了封信要他們來，結果不了了之。如果是這種狀況，寫小說並沒有什麼用。本來是想藉由小說呈現一些社會問題，看到的人也許有能力加以改變，那不是很好嗎？可你發現這發揮不了作用，寫了人家反而覺得太黑暗。彼時正值鄉土文學論戰，趨於社會寫實的小說都被歸類為工農兵文學。我也開始猶豫小說到底能做什麼，即便是寫礦工，礦工並不曉得你在寫他們，因他們不太識字，像我爸爸的日文就比中文好，所以你並沒有安慰到這一群人，便覺得沒有意義。

當時黃春明有一電視節目《芬芳寶島》[1]，專門在做紀錄片，其

[1] 《芬芳寶島》，1974 年，國聯企業與中視新聞部合作，所拍攝之電視紀錄片系列影集，集結黃春明、王菊金、張照堂等文藝界青年，以自然純樸的手法呈現台灣各地風土人情。

中一集拍攝的是瑞山煤礦，正是我爸爸就職的礦區。片中提及礦工薪資，大概是數字不太準確，礦工認為不符實情，遂發起罷工。那時代是不准罷工的，然而，所有人都帶了便當，坐在坑口吃飯，不肯進去，執意礦主必須將薪水調漲至如同他在電視上宣告的，或是坦承所言不實，他們才肯復工。罷工第一天礦主還不太在意，心想每個人家裡都養一堆小孩，又有會錢得繳，就不相信他們不進去工作。拖延了幾天，雙方才經由談判達成協議。我驚覺影像傳播的力量實在太強了，若有機會說不定可以從事影像工作。

早期，我剛寫小說不久，就有人找我去寫電視劇本，對方認為我寫的小說很像劇本，畫面、動作皆堪稱寫實。寫了一兩集，覺得沒什麼意思，就不想去做了。我那時候很文青嘛（笑）！後來人家找我寫電影劇本，還算有興趣。那時，徐進良[2]要拍片，因對先前的編劇不甚滿意，他太太便建議三個編劇人選，包括寫小說的我、寫散文的林清玄、寫報導文學的陳銘磻，共同編寫了《香火》（1978）這個電影劇本。這是我第一次和中影接觸，為了改劇本，常得去中影開會，其他兩人很忙，所以通常是我去跟那些老先生們開會，因而認識明驥先生。後來我又幫徐進良寫了《拒絕聯考的小子》（1979），改編自吳祥輝的作品，因這部電影大賣，便又再寫了《西風的故鄉》（1980）。

明驥大概覺得中影需要些生力軍，有一天，他打電話給我，問我能否到中影上班，他認為我很有想法。我說，不行，我在醫院上班，沒想到他就直接打電話到醫院找我們院長，嚇了我一跳。後來決定去的理由是：當時我就讀輔大會計系夜間部，正值大四，學程總計五年，心想，最後一年了，畢業後大概也不可能留在醫院工作，也許會去考高普考，那時一心想考銀行，既然如此，不如用剩下的這一年去中影試試看。

——— **當時在台北市立療養院的工作內容是什麼？**

吳　圖書館一成立就交由我負責管理圖書，書籍分類自然是採行「吳式編目法」，按照內容大致分成精神科、心理學、藥劑學、社會學等類目，因為完全是按照我的編目方式，他們也搞不懂，所以我離開醫院後，有一陣子還要回去幫他們的忙（笑）。

─────明驥先生於 2012 年 6 月逝世，對你而言，告別明驥，意味著告別一段緣分，告別一個永遠不會再有的年代。你曾寫道，他是徹底改變你人生方向的長輩，2009 年，在第四十六屆金馬獎頒獎典禮上，你和小野還親自頒發「終身成就獎」給他。能否請你談談對明驥先生的印象？

吳　明驥這個人很有意思，中影是國民黨的機構，要進去非得是黨員不可，我根本不是，他就問我當兵時是不是黨員，當時每個人入伍都被叫去入黨，但之後我就不搭理了。後來回家翻找黨員資料，打開一看，才知道輔導長寫我壞話（笑）。其實從當兵到那時要進中影，已經脫黨滿久了，他還想方設法將我的黨籍連接起來。

我向他提出不少很直接的問題，如：「朋友不喜歡我來中影，因為來了以後會變成被國民黨豢養的文化打手。」他說：「做文化就做文化，哪有誰都是打手？你不自認為是打手，就不是打手！」我又再追問：「聽說國民黨都是一朝天子一朝臣，你一走，我們就得跟著走，如果你明天就被調走，那我豈不是只來工作三天？」他提高了聲調，說：「你怎麼這麼想！不會，你就是職員！」我心想，沒關係，最多只待一年，所以就去了。

─────據小野描述，當時中影內部毫無可為，你一邊替外面寫劇本，但在中影卻沒有產出。請你談談那段時間的工作狀況。

吳　我在中影上班是很奇怪的，裡頭的職員多上了年紀，節奏跟我在醫院很不一樣，醫院的員工很年輕，下了班就集體吆喝打籃球、打排球，而且市療又多是黨外人士。由於晚上還得上課，我就背個書包去，沒有人曉得我這小子是誰。第一天報到時，找不到位置坐，他們就叫我把某個位置清一清，坐定後，有個傢伙跑來，問我怎麼占了他的位置。我說，我是新來的，對方便把位置讓給了我。

剛開始的工作主要是提一些題材，那時也不曉得是天真或故意，

[2] 徐進良，師大藝術系畢，義大利羅馬美術學院碩士。導演、製片人，1979 年以《拒絕聯考的小子》掀起台灣學生片熱潮，後斥資製播多檔國語連續劇。

我提了陳映真的《山路》、楊青矗的《在室男》，及黃春明的小說。1979 年 10 月，陳映真才被警備總部以涉嫌叛亂、拘捕防逃為由，帶往調查局拘留；同年 12 月，美麗島事件爆發，楊青矗因此入獄，所以根本不可能改編他們的作品。我很認真講故事給上級聽，保證這些會比當時的電影好看，而且應該會賺錢，但沒有人理我。通常是先講給總經理聽，此外，中影那時有非常多戲院，所有戲院經理全部被叫來開會，你就坐在那邊講給他們聽，其實想想也滿了不起的。反正我因此被訓練成說故事的人，雖說要面對一群面無表情的人講故事滿無聊的，但還是把它講完了。這種故事一往上提報，通常都被退下來。中影是國民黨的機構，直屬單位是文化工作會，當時文工會權力非常大，電視、報紙皆可管，甚至還能管到新聞局，中影的拍攝提案須經文工會審查核可方可開拍，然而，經常一往上呈報就沒消息，有好幾個月真的是很無聊。

———— 同年底，小野也加入了中影製片企劃部，你們兩人有無彼此分工？

吳　我和小野在進中影前四、五年就認識了，是在《聯合報》寫小說的時候認識的。他來中影上班後，其實我們的工作都差不多，一直在寫案子往上呈報，然後又被退。後來小野升任企劃組長，又升上副理，我是打死不做行政工作。

當時很熱情，如果這劇本是自己寫的，從勘景就會一路跟著，甚至有時也會去拍片現場。特別是開拍《光陰的故事》時，新導演進來，常常和體制抗爭，像楊德昌拍片第一天差點跟攝影師打架，我們隨時得居中協調。

以前中影攝影師採輪班制，這些新導演根本不管，堅持要用攝影助理，老攝影師實在看不過去。開會時，我們主張應該接受新導演的建議，讓新的人起來，才會有新氣象。明總遂一肩挑起，去說服片廠裡的人。我們就變成很令人討厭的人，每次去廠裡，常有人圍過來，說：「給一點吃飯的機會嘛！」有些人還稱呼我們是紅衛兵（笑）。明總這個人真的是很有意思，比方他要開會或有事要交代，常跳過我們主管，直接就打電話上來。

楊德昌的創作通常來自一個概念

——— 你第一次見到楊德昌是在什麼場合？印象如何？

吳　我知道楊德昌是因為張艾嘉製作的電視劇《十一個女人》，其中幾部真的拍得很好，包括柯一正的《快樂的單身女郎》和《去年夏天》，以及楊德昌的《浮萍》。《浮萍》改編自一篇小說，敘說一個住在鄉間的女子，期待到城市尋找一種新的生活，歷經了追逐與失落，鏡頭語言很有味道。

後來楊德昌參與了《1905 年的冬天》（1981），此片因想在中影的戲院放映，曾拿來中影試片，我和小野去看片時，有人跟我說，其中一名演員是楊德昌。之後在某次聚會上才見到他本人。及至《光陰的故事》，我們一群人很快就熟了。

——— 《1905 年的冬天》是楊德昌寫的第一個電影劇本，男主角李維儂（王俠軍飾）為藝術狂熱，信奉「為藝術而藝術」的純粹情懷，至於他的好友趙年（徐克飾），則強調個人無法脫離人群社會而生存，希冀他一同加入革命的行列。就你對楊德昌的認識，他怎麼思考藝術、人生與社會的關聯？

吳　除非在很嚴肅的狀態下，如寫信給你，才會講到他某些真正的思維；平時，他很少嚴肅地去談些什麼，即使談，也不像寫文章那麼嚴肅。有一次，他忽然說：「念真，我們何其有幸生在這個時代。」我不禁反問：「什麼時代？」他說：「我們就看著柏林圍牆倒掉耶！」柏林圍牆是在他青少年時期蓋起來的，到了四十歲，竟眼睜睜看著圍牆倒塌，像是看著一種制度的興起，有生之年，又見證其解體。

他的創作起點通常是來自於一個概念，而非在生活中品嘗到了什麼才有感而發，也許是綜合了所有事情後，創造出一種理念，再填入細節。

——— 楊德昌講述的故事向來重視其社會性，好似有意透過電影反映社會樣貌，針砭社會惡相？

吳　我覺得這見仁見智。老實講，我不覺得。在我看來，侯孝賢的電影社會性更強，可以看到「生活」；楊德昌電影裡面的生

活不太像生活，他的電影比較少人看，因為一般大眾進不去那樣的生活，覺得那種生活與我無關。

———是階級的關係嗎？因為他的電影多聚焦於中產階級？

吳　是，我覺得是。有些朋友認為，楊德昌是一個老外，來台灣，看台灣，這並非貶義，純粹是一種客觀觀察後做出的結論。我倒覺得楊德昌其實是最不接近台灣現實生活的人。舉個例子，僅供參考。楊德昌的爸爸是中央印製廠廠長，一家人都受很好的教育，我有個朋友，後來當製片，他爸爸是中央印製廠的工人，據他描述，他兒時看楊德昌一家人，宛如過著王子公主般的生活。也許他的生活是另外一種生活，比中產階級還要高一階，那種生活是我比較不熟悉的。看劇本時，有時我會問他，對白要不要改一下？因為我認識的人裡頭，講話沒有那樣子的，而是很生活語言的。楊德昌電影裡的那些人對我來講好像都很虛無，也許是在另一幢大樓裡活著，我並不認識。

楊德昌自認他的電影很生活，我們聽了之後的反應是：「是嗎？」話又說回來，每個導演有自己的選擇，像伍迪艾倫（Woody Allen）就時常大談紐約資產階級的面貌。楊德昌有其方法與風格，但我不認為他的作品所反映的是生活，他像是跳開了一個距離，觀察整體社會狀態後，做出的綜合評述。他在寫論文，而非描述。

有一回，他聽我講一講，然後笑著問我：「念真，你是用什麼語言思考？」我說：「我用台語和國語。」他則說：「我用英文耶！」每次劇本寫完後，他都會拿給我看一下，我會建議他對白稍作修改，因為一看就像是英文翻譯的。

對有些人來說，很難去談楊德昌或不是很想談。其實楊德昌和很多朋友是不親的，跟他的電影一樣，他對人一直懷抱著一種疑惑，有距離或不信任。他曾說：「念真，我跟你講啦，我心裡面有個筆記本，誰做了什麼，我隨時在扣分。」我忍不住提醒他：「你不要忘記，人家也會扣你分。人家只是因為彼此是朋友，所以願意包容。」老實講，楊德昌的運氣算不錯，很多人在 cover 他。很多人讚譽他有他的堅持，若沒有人 cover，堅持得到嗎？很多事情是眾人一起成就的，他常常忽略了這點。

大膽改變敘事形式

———你們兩人曾合寫《海灘的一天》劇本，互動的狀況如何？他的思考模式有無帶給你什麼樣的觸發？

吳　在構思一部電影時，楊德昌多半只是講一個梗概、一個可能性。寫這劇本的過程滿複雜的，寫了很久，因為他不是一個會表達的導演，很多東西在他腦袋裡面，你必須要猜，必須丟一大堆東西給他，讓他去篩選。後來他就把這個故事的概念寫在他家的白板上，很複雜，像一個 flowchart（流程圖），因牽涉到回憶，又回到現實，大膽改變了敘事的形式。他是很聰明的一個傢伙，我佩服他這點。

有一天，中影表明，再不開鏡就來不及了，無論如何得在十天之內將劇本寫出來。中影要求本片最好能參加當年度的金馬獎，但已經拖到 6、7 月了。我就拿個拍立得，將白板上的 flowchart 拍下來，問他要去哪裡，他說要去墾丁，兩人就殺到墾丁。當時墾丁不像現在這般熱鬧，我們住在核電廠旁的一間小小招待所，窩在那邊，第二天還很認真討論，到了第三天他就受不了了，我祇得像哄小孩子一樣，一面安撫他，一面趕進度。有時，下午我們會去散步，我提議去游泳，他也說好，戴了太陽眼鏡，很帥，結果我在海裡面玩，問他怎麼不下來，他才說他不會游泳（笑）。差不多到了第九天、第十天，初稿出來了，他也看了，回台北後，我把劇本交給他，另外一份影本交給工作人員，準備去勘景。沒想到兩、三天後，他把劇本拿給我，提議要不要另外找人重寫，且直接在劇本上將不要的地方打一個大叉。公司當然不願意，若再重複一遍，不知又要拖多久，便以那一稿劇本開始作業，我重新跟他再修一遍，這時間非常漫長。

———《海灘的一天》最初的創作動機是什麼？

吳　最初的動機是想探討在整個社會處於變動的狀態底下，仍保有傳統理想的人，在追求的過程中會遭遇到什麼挫折，包括婚姻、愛情、良知等，尤其是佳森那個角色所體現的境遇。

———除了劇本之外，據說《海灘的一天》還另有一本冊子專

門寫角色刻劃。人物是楊導在發展劇本時很重要的根基，即便是一個配角或更微小的角色，都被賦予了完整的背景。

吳　對，他寫了很多關於角色的描述，他很喜歡寫這些東西。但那其實滿抽象的，給編劇或他自身作為一種概念，瞭解每個人物到底是什麼背景、相信什麼，然而，裡面是沒有事件的。所以我才說，你必須丟很多東西給他，再讓他從中挑選細節作為故事的架構或組織。角色刻劃是討論之後寫下的，我們各自寫了部分內容。

─── 之前聽柯一正導演談起，他笑言，角色刻劃的內容都要比劇本本身來得厚了！

吳　也沒有啦，怎麼可能！《海灘的一天》拍兩個小時又四十多分鐘，劇本將近四萬字耶！

─── 楊導似乎對於對白極為要求，往往不大容許演員擅自更動？

吳　他都是寫好就照那樣講，因為他的要求很準確，很多是西方格言式的對白、理論性的對白。有時候，某些對白我知道他要什麼，寫出來自己都會笑，但他又很喜歡。比如《海灘的一天》，佳森臨死前有段長長的獨白，一邊摸著床鋪一邊呢喃：

我想，這一定是下午兩點多的陽光吧，它讓我不覺得這是冬天，反而像極了陽光普照的春天。我好像聽到鳥叫的聲音，世界似乎又在我身邊甦醒過來。我渴望再重新認識，我周圍的一切。這是多麼強烈的矛盾，周圍一切冰冷，而我的心臟卻仍然那麼熱烈地跳動著。到底是哪一種無形的力量，讓它在這冰冷的世界裡，還這麼賣力地工作著？不過，我已經夠幸福了，不是嗎？能擁有這渺小的生命這麼久，已經是值得慶幸的奇蹟了。

寫的時候，我心想應該是這種調子，但又覺得寫完應該會被罵吧，沒想到楊德昌說這就是他要的，他要一種文藝腔。

─── 但好像唯獨你是例外的，可以自行發揮，改動對白？

吳　因為我會跟他講，這種對白我沒辦法講，比方《一一》，既

然要我演,我一定有我講這種話的方式。其實,《一一》他丟給我的第一稿劇本是英文。另外,《麻將》我去演流氓,那些話我只是抓個意思,都是現場即席發揮,他也不好意思罵我或是叫我更改,我就胡說八道。比如說,我在車上打電話的同時,對著身旁的小弟吼罵,他就很樂。所以有時在拍戲現場,副導或其他人會打電話給我,問我要不要去,因為我在現場楊德昌就比較開心一點,或是比較不會那麼拘謹,把氣氛弄得太僵。反正我都是去那邊瞎攪和的,老實講,他的現場我不是很喜歡去,太嚴肅了。

時代變革中的生存課題

————對你來說,寫劇本時故事背景很重要,若角色身處的場域你不熟悉,便很難勾勒其生活方式和想法。你十五歲念完基隆中學初中部就到台北討生活,時值 1960 年代末,恰好經歷了《海灘的一天》所橫跨的年代,你對於那個時代的台北有著什麼樣的觀察?

吳 我是 1967 年到台北,其實這個年代是我們當時就設定好的,因為是我們經歷過的時代。1980 年代正值台灣新電影時期,我認為那是台灣最好的時候,什麼都在變動,黨外運動正如火如荼,民歌盛行,雲門舞集受到矚目,而且這群人都彼此認識,經常跨界支援。

————拍攝《海灘的一天》時,你、侯孝賢、陶德辰、小野等人都下場客串演出,在那個年代,影人們情義相挺,不時彼此支援,構成了影史上一段佳話。

吳 在日本放映的時候,一個日本影評人大笑:「你們沒有一個人像會社員,裡面的人都不像上班的,根本像流氓。」老實講,其實倒也滿像那年代蓋房子在賣的人,淨是些打著領帶穿著西裝的怪物(笑)。

————這種氣氛後來也延續到了《青梅竹馬》,侯導不僅自掏腰包出資拍攝,還出任男主角,你和柯一正在片中也都軋上一角。

吳 找朋友演不用錢嘛,或是比較便宜。我手上抱的那個是侯孝

賢的孩子，我兒子很小的時候也去演過電影，才剛學會走路，就去演《小爸爸的天空》（1984）。

———**在楊德昌的電影中，女性多半是堅韌而好強的，相較之下，男性則常顯露出挫敗與疲態。在《青梅竹馬》裡頭，阿隆和阿欽都屬失志的男人，尤其是有一幕，阿欽忍不住低泣，更反應了男人卑微委屈的一面。**

吳　其實楊德昌有一核心主題：時代變革中，人在其中的生存到底適不適合？孝賢扮演的角色是在迪化街賣布的，正尋求一種轉變，思索要不要到國外做生意，但受限於個人認知或本身的性格，註定會受到挫折。有一場在 pub 的戲，那些知識份子在講些無聊的笑話，對方聽到他是賣布的，不屑的態度溢於言表。阿欽也是被時代所犧牲，他年輕時候是打少棒的，後來少棒沒了，他也就完了。有一天，我去天水路找朋友，看到一個傢伙在賣甘蔗汁，他竟把攤子整個推到路上來賣，警察前來驅逐，他不肯挪動，警察無計可施便走了。那個攤子上掛了三張照片，都是他和蔣經國握手的畫面。出於編劇本能，我就去跟他聊天。他說，他從中學時代就被抓去訓練拳擊，成為國手，有一年，準備赴加拿大參加奧運，但那年加拿大已經和中國建交了，竟拒絕台灣代表團入境。台灣大隊人馬在日本等簽證，等到最後仍然沒能參加。回來後，他就去當兵了，退伍之後，什麼都不會。他說：「我要生活啊！我為了國家這樣練拳擊，練到最後也沒有機會！」那張照片就是他參賽前受蔣經國召見所拍下的。他覺得國家沒有照顧他，他這一輩子都毀了。

我把這個故事講給楊德昌聽，他覺得很有意思，後來還很高興打電話給我，說：「我們應該把這個弄出來，我已經想到題目了！」他常這樣，劇本還沒想之前，想題目、想海報、想工作人員要穿的 T 恤想得很高興，像小孩子一樣。他講了一個題目我覺得很棒——《業餘生命》。亦即三十歲之後的生命全是業餘的，因為生命在此之前已經過完了。以演藝界的人為例，可能三十歲之前所有掌聲就已經得光了。《青梅竹馬》裡，阿欽那個開計程車的角色基本上就是業餘生命，是一個挫敗的人。你吞不吞得下那口氣？有沒有憤怒和壓抑？會否覺得自己被虧待？

↑《青梅竹馬》由侯孝
賢、蔡琴、吳念真主演。侯
孝賢在片中飾演少棒
球隊隊手出身的阿隆

↓吳念真在《麻將》中
飾演一名黑道大哥，行
徑兇殘冷酷

─────新電影時期，許多電影以成長經驗為主題，如《光陰的
故事》、《風櫃來的人》、《海灘的一天》、《小畢的故事》、
《油麻菜籽》、《童年往事》、《青梅竹馬》、《我這樣過了一
生》，在你看來為何會產生這股創作趨勢？跟創作者的成長背
景是否相關？

吳　在新電影之前，台灣電影大部分是脫離現實的，即便取材自
現實，也多是來自歷史，且是被賦予特定意義的。當新導演有
機會拍片時，每個人都想整理出一段屬於台灣的歷史，可能是
生活史、政治史或者其他，懷舊的素材特別多。我覺得這並非
出於流行，而是一種創作者的本能，得先釐清自身的生命是如
何走過來的，這部分很重要。像我拍《多桑》，並不是要拍我
父親，而是藉此講述生活在台灣的歷史孤兒，這一群受日本教
育的人。他們永遠不相信中華民國的報紙，只聽 NHK 的短波，
好處是，世界新聞懂得比其他台灣人多。你要去瞭解為什麼，
為何父親老是想去看富士山？

壓抑的中年男子 NJ，宛若吳念真的化身

─────多數人都以為你生性樂觀，但你卻不諱言自己其實是一個悲觀主義者，恰如在《一一》片中所飾的壓抑中年男子。當初答應接演 NJ 一角，跟在這角色中看到自己的影子有關嗎？

吳　楊德昌也跟我說，這個角色很像我。他說，角色都叫 NJ 了。他跟我聯繫時，我說，若是演個路人甲路人乙倒沒問題，但 NJ 幾乎是男主角，別鬧了。第一，演戲這件事我不是很有把握；第二，主角是要扛票房的，我沒有那種價值，而且要負很大的責任。再說，當時我手邊有兩個電視節目，一是《台灣念真情》，另一是《台灣頭家》，還要拍廣告，忙得跟什麼一樣，真的是精疲力盡。不過也好，剛好完全符合裡面的角色。

協調了很久，我要他再去找找看，開鏡前如果還是找不到人再跟我說。他雖然口頭上說好，但我發覺他根本沒有另外去找人。有一次，他忽然問我，要不要一道去日本，說服翁倩玉飾演 NJ 的舊情人，我們就去了日本一趟。回來後，我問余為彥有沒有在尋覓新人選，他說會盡量找，過不了多久就叫我去定裝了。這部片歷經多次換角，有一次我還開玩笑跟執行製片陳希聖說，哪一天會不會輪到我被換掉，因為我女兒換人，太太也換人，所以一場一家人在車內的戲，重拍了好幾次（笑）。

NJ 與來自日本的電腦工程師大田，同樣以誠待人，在利益至上的商場，這份交情委實難能可貴，是以兩人格外惺惺相惜。

─────聽說洋洋這個角色有很大一部分是楊導個人的投射？

吳　是啊，根據他跟我們講過的事情，洋洋根本就是針對他兒時受到的壓抑所展開的一番訴說。他對台灣的教育環境真的是很反感，他常講以前上課時多麼不舒服，覺得老師對人總抱著懷疑，像《牯嶺街》陳述的是當年他就讀建國中學夜間部的情形，到了《一一》，洋洋被壓抑、被老師屈辱，完全是他個人的投射。

─────真實與虛構是楊德昌電影中經常反覆辯證的主題。在《一一》裡頭，相較於其他人，NJ 其實是比較老實的，只求與人真心相待。有一次他動怒了，對同事大喊：「什麼都可以裝，那這世界還有什麼東西是真的？」後來，他到了婆婆床前，向她告白：「除了不知道對方是不是能夠聽得到之外，對我自己所講的話是不是真心的，好像也沒什麼把握。」至於洋洋，總是困惑於看得見與看不見之間，NJ 見著，便教他拍照。拍照這件事似乎也可視為一種嘗試靠近真實的舉措，就你對 NJ 這個角色的認識，他自身有拍照的習慣嗎？

吳　沒有，NJ 是用音樂來逃避的。

─────據說楊導在片場也經常戴著耳機。

吳　對，他常是聽歌劇。聽流行音樂或許純粹是種娛樂，歌劇和交響樂就不一樣，聆賞的同時，其實是在學習一種結構。比如《光陰的故事》，人家問他第二段為什麼要拍比較緩的調子，他說，他不曉得其他導演會怎麼拍，但他是第二段，所以是第二樂章，屬於起承轉合中的「承」，我覺得滿有意思的。像我以前常跟年輕人講，長篇小說讀起來很累，但長篇小說才是創意，因為那是大結構，人要學會大結構，講故事時人家才聽得進去。

─────敏敏上山修度後，NJ 亦因赴日本出差而與初戀情人阿瑞重逢。當兩人雙雙返家後，竟有了類似的體悟：NJ 說，本來以為再活一次會有什麼不一樣，沒想到其實沒有什麼不同；敏敏也說，其實山上真的是沒有什麼不一樣。如同片名《一一》所揭示的，同樣的字彙，重複書寫了兩次，兩個「一」之間必

NJ 陷於日復一日的生活憂煩中，滿臉愁思，對於一些過去比較有把握的事，好像漸漸也失去了信心。

然還是會存在著些微差異，就像日復一日的生活，必定仍有其
差異處。能否談談這場戲的心境？

吳　每次看到「一一」，我都覺得好像一種太極的符號，還沒畫
完，隨時都是一個開始。

我在拍《一一》的時候，很多場戲都是一次 OK，比如跟婆婆講
話那場戲，那麼長的鏡頭，一次 OK；跟太太講話那場也是整場
一次 OK。為什麼？因為到了這種年紀，其實已經很能理解那種
心境了。我最近在寫《人間條件 5》的劇本，第一場戲寫的是：
因為颱風假，全家人好不容易能夠聚在一起，先生卻忽然跟太
太說，他想分居，抓到一點點自由。小孩和太太會怎麼看待這
件事？我覺得這很有意思，對白也寫得很順，因為某些心境能
夠感同身受，尤其是到了我們這種年紀，經過數十年的拚鬥，
拚到一個階段，覺得累了，因為老是被期待，必須肩負所謂男
人的責任。

在車上，洋洋問道：
「爸比，我們是不是
只能知道一半的事
情？」孩子直觀的
思維提示了我們生
命的侷限。

─────影片中，有一段很有意思的音畫並置，畫外音是 NJ 公司和日本公司開會時的簡報，指出電腦遊戲開發的侷限在於：我們還不夠瞭解「人」，我們自己；此時畫面則是小燕到醫院照超音波，一個即將出世的孩子在螢幕上躍動著。後來，洋洋以天真的口吻問道：「我們是不是只能知道一半的事情？」楊德昌過去電影中的角色，尤其是 1990 年代拍的兩部作品──《獨立時代》、《麻將》，或許比較張狂、自負且帶著氣燄，到了《一一》，人變得謙卑了，在求真的同時，願意坦承人之不足。

吳　那是楊德昌對人生的反省，作為他最後一部作品，就像你講的，善良、謙卑地去面對人生很多事情，那是你無以抵抗的。

作為演員，我實在是很沒有信心

─────你第一次看到《一一》是什麼時候？

吳　我第一次是看 DVD，拍完很久之後，人家從美國買回來的。三年前在哈佛大學才看了電影版，那時放了《多桑》、《太平天國》、《一一》等一系列跟我有關的電影，邀我去座談。我第一次看到《一一》的膠卷，《多桑》也是很久沒有看到膠卷了。馬丁史柯西斯（Martin Scorsese）手上有《多桑》的膠卷，當時他的世界電影基金會（World Cinema Foundation）要買，我就直接送給他，唯獨有一個要求，若我要借就得借我。那版本保存得非常好，已經十多年了，片頭「多桑」那兩個字一出來，還是乾乾淨淨的。你會覺得被尊重。

─────你怎麼看自己在《一一》裡頭的表演？

吳　我還是覺得這個演員換一下會比較好。但某些表情是很準確的，尤其是那種疲憊，但那不用演，因為當時是真的很累。而且我對某些事情是不耐煩的，比如別人說我看起來比較老實，老實又怎樣？我就是那樣的人，遇到這種情況，確實會做出那樣的反應。人有其侷限性，作為演員，我實在是很沒有信心。拍廣告，每次 NG 最多的都是我自己。

─────你曾提過，其實你滿怕當演員的，怎麼說？

吳　因為我沒有把握，當演員時我自己看不見，不曉得表情對不對，而且我沒有經過表演訓練，沒辦法像職業演員那樣傳達出一定的準確性。當情緒充足的時候，可以立即上場，但如果叫我再一次，不見得有辦法。另外一點，我很討厭看到自己，只要在電視上看到自己的廣告，我就立刻轉台。

─────你在《多桑》、《太平天國》中都偏好起用非職業演員，楊德昌也著迷於非職業演員所展現出來的魅力。就你觀察，楊德昌怎麼跟非職業演員溝通？你自己導戲時又是怎麼跟非職業演員互動？

吳　駕馭演員演戲這一部分，楊德昌其實是沒什麼能力的，通常只能演員給他。他有時生氣就是因為演員沒有達到他的要求，然而，他要的究竟是怎樣又不是那麼清楚。片中，你會看到有些人很自然，但有些人的表演方式或口條卻有些疙瘩，甚至某些選角並不是那麼準確。不過有時運氣很好，碰到很屌的，比如在《一一》中演我女兒的李凱莉，雖沒演過戲卻很會演，洋洋也是個很成熟、很聰明的孩子。

採用非職業演員有其危險，要不然最好，要不然最壞。我也喜歡非職業演員，但那得賭運氣。非演員的溝通方式和職業演員不一樣，每個人的性格又不同，有的需要諷刺，有的需要鼓舞，你要清楚每個人的性格。在現場，要如何達到你想要的情境？有時，十幾個非演員一起演戲，就先叫他們排戲，其實在排戲的時候機器已經開了，我常這麼做。

─────楊德昌的電影善用長鏡頭，從導演和演員的角度來看，你認為長鏡頭是否有助於表現自然而有韻致的演技？

吳　我覺得這要看戲。比如說，如果這場戲的情緒或氣氛濃度是夠的，對白份量足夠，演員表達到位，單是一個長鏡頭就能夠彰顯出來，好像逼著你去凝視。有些戲選擇用快速剪輯的方式來呈現，藉由演員流眼淚、表現出痛苦的手部動作等，企圖將觀眾拉到那種情緒，這也是一種方式。長鏡頭有時比碎鏡頭更有力量。

有一次拍舞台劇，裡頭有一場戲是柯一正演的，他女兒有外遇，他就跟她外遇的對象講了一席話。

他說，婚姻就像爐子，不隨時添些柴薪，火就會熄滅。婚姻這爐子的火熄了，有兩種方法可解：一是去拚事業，再起爐灶；一是找另一爐子來燒，就有了外遇。他有個朋友，從前在山上當老師，跟太太其實也沒怎樣，只是溫度慢慢冷卻了。他朋友後來有了外遇，其實他太太都知道，但還是照常煮三餐，沒有說些什麼。有一天，他發現太太吊在屋外的苦苓樹上，那天有風，風在吹，身體在風中晃盪，苦苓的花落在她身上……。經此折磨，他與外遇之間的愛情也沒了，便專心將女兒養大。女兒的外遇對象問他，那人後來如何了？他說，現在在講故事給你聽。

這是長達十五分鐘的一場戲，在舞台上，照理說應當走位，我卻讓他動都不動，就坐在那邊把這個故事講完，因為我有把握，整個陳述的內容是可以聽進去的，觀眾每個人都心有戚戚焉，走位反而影響。

台灣最好的電影：《恐怖份子》、《童年往事》

———2002 年 12 月，你接受美國電影學者白睿文（Michael Berry）[3] 訪問時曾提到，回溯你寫過的七十五部劇本，有幾個劇本寫得滿開心的，像是《海灘的一天》、《戀戀風塵》、《悲情城市》和《多桑》，可以聊聊這幾個劇本的創作狀態嗎？

吳　《海灘的一天》是種新的嘗試，很痛苦，但結果還不錯，因親自參與了一個敘事方式完全不一樣的電影，甚至覺得原來劇本的可能性是更大的，不像以前多採取平鋪直敘的寫法。

《戀戀風塵》基本上是針對青春情事及其失落的一種整理，好像是把內心隱藏的某些東西做一抒發。寫這劇本時，我已經結婚了，天天在我家跟侯孝賢等人談以前的情人，我太太還要端

[3] 白睿文（Michael Berry），1974 年於美國芝加哥出生，哥倫比亞大學現代中國文學與電影博士，現職加州大學聖塔芭芭拉分校東亞系教授。主要研究領域為當代華語文學、電影、流行文化和翻譯學。著有《光影言語：當代華語片導演訪談錄》（Speaking in Images: Interviews with Contemporary Chinese Filmmakers, 2007）、《煮海時光：侯孝賢的光影記憶》等書。

茶、端咖啡,上片後,一個香港影評人到我家,又在談,我太太真的受不了了,端完茶就上樓去。我上去一看,她竟在哭,說:「我們小孩子已經多大了,你還在那邊談這個東西,還演給所有人看!」我只好安慰她:「都過去的事情了,最後娶的還不是你。」我家一旁是軍人監獄,清晨時分,有人遭槍斃,傳來一陣槍響,我說,有生命都已經在我們這無聊的討論中逝去了,就別再提了。

《多桑》是至痛之後的一種治療。那時父親過世,常講他的故事給人家聽,但不會講悲傷的,都講好笑的,淨是荒謬時代裡產生的荒謬之人。他們聽我講了無數次,便慫恿我寫下來,寫完後,發現劇本的結構都成型了,就問孝賢有無興趣拍,他說,自己的父親自己拍。我把導演這個位置看得很高,擔心拍到一半如果不會怎麼辦,他回說,你的朋友都會跳出來幫忙啊!於是,就開始去找可能性。

拍的過程也是另外一種治療,對父親的某些不捨無法表達,只能藉由這樣的方式來闡述,有些場景還特意回復到以前的狀態。我母親每次到現場去,總會流眼淚,我都必須高喊「請把無關人員趕出現場」,否則太干擾了。拍父親最後跳樓往生的那場戲,是去商借原來的醫院,好像是逼迫自己重新去面對那些事,不要一直淤積在心裡面。

作為一個創作者,有時滿悲哀的,因為誠實,得把內在情緒抒發出來,若長久淤積在心底的東西不讓它釋放,會很痛。我只是把文字或影像當作一種自我治療的工具,別人能不能接受、能不能進去,那是別人的事。這既是創作者的幸福,也是痛苦所在。

對我來講,《悲情城市》在那個年代已經應該出來了。二二八事件老是被當作政治人物的提款機,兩邊都在提款,或是某方避之不談。不談,傷口永遠不會好。我認為傷口應該掀開來看,看是該治療、該割除。二二八那樣的事件不可能光憑一部電影就解決,只能呈現某些面向,一定會遭致謾罵,但起碼發揮了一定作用——當電影都可以討論二二八的時候,很多人就可以盡情去討論二二八了。

後來證明這是真的。我有個朋友打電話給我,他很少看電影,有一天,他母親要他帶她去看《悲情城市》,看完後,她母親沒說

什麼，到了晚上，竟然跟他講起舅舅的故事，他都不知道他還有個舅舅，舅舅就是被打死的。一部電影竟然能讓一個老太太在一個晚上將長久埋在心裡的隱祕講出來，他說，我們算是做了一件像樣的事。光是這句話，我覺得拍這部電影就值得了。

1988 年 12 月，《悲情城市》開拍，拍到一半，蔣經國過世；1989 年 6 月爆發天安門事件，同年 9 月，《悲情城市》赴威尼斯影展參展，不免讓人反思：政府怎麼老是用槍口對準自己的人民？

———在該次訪問中，你也提到從你懂電影、看電影到現在，**認為台灣最好的電影有兩部：《恐怖份子》和《童年往事》，如果要再加上一部，應是《風櫃來的人》。十年過去了，你的答案有所改變嗎？你怎麼看待這三部作品？**

吳　沒有變，我覺得這幾部電影很厲害。《恐怖份子》我認為是楊德昌所有電影裡面，說教說得最自然的。他很多電影講道理講得都有鑿痕，常是透過一個奇怪的人之口，以明明白白的對白道出，或者玄之又玄，聽了覺得好文藝。看完《恐怖份子》，會讓人省思：我們是不是活在一個可信又不可信的社會中？什麼是可信？什麼是不可信？有什麼東西是可以一輩子堅信的？《童年往事》對我而言，震撼很大。因為我是台灣人，《童年往事》講述的是外省人來台的心路歷程，他們從未想過會來到這座熱帶島嶼，在此終老，甚至不知道他們的下一代會在此繼續存活。那時我三十出頭，看完後，告訴侯孝賢，我第一次透過電影，真的清清楚楚看到第二代移民流落到台灣的那種蒼涼。那種蒼涼不是生活上，而是展現在精神與歸宿上，我看到那時代最大的悲傷。

《風櫃來的人》我之所以喜歡的理由是，那是侯孝賢一部跳躍式的電影，也是他成為一名大導演的重要分野。楊德昌看完《風櫃來的人》之後，打電話給我，說那部片子很屌，可惜音樂不太對，他要幫忙做音樂。有一天，見他拿一卡帶，說音樂都在裡面，一放，竟是韋瓦第（Antonio Vivaldi）的《四季》。

遙想那段相濡以沫的美好時光。

柯一正，1946 年出生，台灣嘉義縣人，世界新聞專科學校電影編導科畢業、美國加州哥倫比亞大學電影碩士。為台灣著名電影人、電視及廣告人、舞台劇導演兼演員。1981 年，以《迷林》獲第四屆金穗獎十六釐米長片佳作。同年，和楊德昌、宋存壽等導演參加由張艾嘉製作的台視《十一個女人》系列劇集，執導其中《快樂的單身女郎》、《去年夏天》兩部作品。曾執導《溫泉家鄉》（1995）、《萬人情婦》（2000）、《逆女》（2001）等電視劇。

廣告代表作為李立群主演之柯尼卡軟片電視廣告「拍誰像誰，誰拍誰誰都得像誰」篇。

電影作品包括《光陰的故事》（1982）、《帶劍的小孩》（1983）、《我愛瑪莉》（1984）、《我們都是這樣長大的》（1986）、《我們的天空》（1986）、《娃娃》（1991）、《藍月》（1997）等。1992 年跨足舞台劇，與李永豐、羅北安等人創立紙風車劇團和綠光劇團，編導《月菊》、《求證》等作品。現任紙風車文教基金會董事長。

柯一正
✕
楊德昌

《青梅竹馬》演員（飾建築師）
《麻將》演員（飾綸綸父親）

採訪日期│2012 年 07 月 09 日
地點│藍月電影有限公司

柯一正與楊德昌情誼甚篤，兩人認識得早，早在拍攝《十一個女人》電視單元劇期間就結下了友誼。早年，他倆常騎著一台偉士牌機車四處野遊，談論的話題不外乎是各自想要拍什麼，抑或又看到了什麼新鮮厲害的創作。有幾個月的時間，柯一正甚至入住楊德昌位於濟南路上的舊宅，共享一塊白板，寫下各自想要拍攝的題材，再彼此討論，提供建議。

在柯一正執導的《帶劍的小孩》中，楊德昌曾客串一角，在《我愛瑪莉》片中，楊德昌也曾短暫出場，於某場戲裡客串一個小職員。而柯一正也兩度參與楊德昌電影演出，先是在《青梅竹馬》出任建築師一角，其後又在《麻將》裡頭飾演綸綸的父親。

柯一正出任《青梅竹馬》片中遠發公司主管一角。

說到表演，柯一正說，他其實對演戲不大有興致，因記憶力差，台詞老記不住，一錯再錯，甚為惱人。可不知怎的，提起 1980 年代那段影人相濡以沫的燦爛時光，他的記憶力卻好得驚人，輕易就能下達光陰的溝壑，垂釣起一二細節，既概述事件，又能提煉出其細微體察與觀點。

他特別提及當年《牯嶺街少年殺人事件》在義大利貝沙洛影展放映時的一樁軼事——貝沙洛整個城鎮的人都愛看電影，就連走進一間鞋店，店員都會提到他看了哪一部台灣來的電影。《牯嶺街》參展的是三個小時的版本，映演時，全場鴉雀無聲，播映完畢後，觀眾起立鼓掌五分鐘，反應相當熱絡。其中某場映

後座談，幾位導演和編劇皆應邀出席，有一個義大利人舉手發問：「能不能談一下台灣現今省籍問題的狀況？」他們一聽，當場傻了，唯有吳念真跳出來，滔滔不絕地講了三分鐘，柯一正形容，他的講述儼然像篇文章似的，完整而嚴密，給了觀眾一個很好的解答。而他這才發現，原來義大利也有許多人關注台灣的狀況。

柯一正說起那個美好年代，以及他深感欽佩的創作者兼戰友，多半時候面露微笑，可以感覺到此刻的他非常放鬆，正漂浮在時光上頭，蕩漾著，回溯著。與其說被打撈上來的是記憶，不如說，那是經過了時光的漫長洗刷而猶能倖存下來的，趨近於永恆的信仰。

> **"** 當年，每一個人都處於創作的巔峰，見面談的都是我現在要做什麼。任何一個導演，只要打來説他劇本弄好了，我們就會聚在一起，一桌十二個人，有導演、編劇、製片，其中以導演為多，大夥兒坐下來看他的劇本，看完後直接給意見。你只要請喝一杯咖啡，大家就來了，非常無私，且樂意共同做一件事，氣氛非常好。**"**

學校教你規矩，是讓你去破壞它

——— **你是從何時開始接觸電影的？從小就喜歡電影嗎？**

柯一正（以下簡稱柯） 我父親愛看電影，小時候，只要他要看電影就會帶著我去。印象最深刻的是《阿里巴巴與四十女盜》，當時我才四歲，看完就在家裡學阿里巴巴騎馬。父親本來要帶我去看《單車失竊記》（*Bicycle Thieves*, 1948），結果沒有上片，就看了另外一部，等到這部片上映時，父親已經去世了。一直到我後來念世新，才把這部電影借出來看，那時沒有錄影帶，還是借片子到試片室去看。

就讀世新期間，我們還辦了「聚影會」，並自行印製圖章，在票券上蓋上片名和日期，公開售票，一個週末可以賣六場。放映場地是在台映試片間，共計四十個座位，六場下來，有兩百多人次。我們那時是大客戶，戲院老闆還要我們別這麼囂張，公然在門口賣票（笑）。

——— **當時你們都放些什麼電影？**

柯 有個同學家裡是龜山的東影片廠，囤了大量日本片，我們就找了很多日本老片。不少同學會買票給父母親，請他們來看，

在那年代，許多上一輩受的是日本教育，所以生意滿好的。我們就把賺來的錢拿去拍片。

——— 你畢業自世界新聞專科學校電影編導科，張毅、余為彥、舒國治等人都是就讀此一科系，當年你們在學校就認識了嗎？

柯　認識。當時《影響》雜誌由張毅接辦，我們從他那邊又接下來承辦，交接時認識的。張毅大我一兩屆，不過我比他的年紀要長，因為我先是念了其他兩間學校，後來才轉考電影。

——— 你那時是做編輯的工作嗎？《影響》雜誌對於那一代的文藝青年來説，是很重要的養分。

柯　那時候一團亂，我現在也忘了。這份雜誌確實有一定影響力，因為當時有關電影的書太少了。舒國治甚至直接印原文書來賣（笑）。

——— 日前，在「台灣新電影‧三十而立」的論壇上，有一場楊惠姍和李烈的對談，張毅也在場，席間聊到，當年張毅和李烈都瘋狂蹺課，成日泡在西門町看電影。你在世新就讀期間，有安分上課嗎？

柯　我大概都乖乖上課，沒辦法跑，因為我晚上在工作，課堂是我休息的地方，所以出席率比其他人都高。我常趴在桌上，還能回答老師的問題（笑）。

——— 學校規劃的電影課程大抵有哪些內容？

柯　世新那時是專科學校，要念三年，課程大致上是一半理論、一半製作。對我們而言，製作比較重要。電影理論主要源自法國，無論留美或留日的老師，都以教授法國電影理論為主，因是二手資料，傳達那些理念時不甚清楚。世新倒是滿重視拍攝，所以在實際作業上收穫最大。我們從一年級就開始拍片，因為大部分同學都不是真心想念電影，我就把他們的底片拿來，一個人拍，拍完讓所有人掛名。如果有同學比較感興趣，我們就一起做，大概十分之一的人有興趣就不錯了。我還自己買攝影機、放映機，設備都比學校來得好。

柯　就讀世新期間，我就在石油公司上班，算是正式職員，公司裡有一電腦中心，採輪班制，我負責的是晚上的班。正好我一個小學同學調到這個單位，他是第一屆電算系畢業的，投了兩百封信到美國申請學校，只回來兩封，我問他是哪兩間學校，也跟著投投看，申請上了就去念了。原先是申請上美國奧克拉荷馬大學，攻讀新聞學院所設的電影科系，念了後發現不對，因製作的幾乎都是電視新聞影片。後來馬上退掉所有課程，改修藝術學院的課。

半年後，我轉申請上加州哥倫比亞大學電影碩士。我很喜歡那間學校，因為就在好萊塢，老師都是在好萊塢工作的業內人士，對拍片的要求很實際。一年四個學期，總計要念六個學期，我花了一年半修完全部學分。加上前面浪費掉的半年，前後在美國待了兩年多。

哥大的課程很棒，以剪接課為例，學校會拿現成的東西給你，比如買下一部影集的 footage（毛片），劇本也一併給你，你要剪成一部片。在那裡，學生可以發揮最大的創意，可以不必按照劇本，甚至將故事完全改變。學校教你所有的規矩，是讓你去破壞它，讓你去尋找可以破壞的方法。

我交了兩個片子當論文，交上去後，主任問我要不要留下來工作，我說，我買了一個禮拜後的機票回台灣，因為我在美國完全待不住。在美國時，我也是一邊打工一邊念書。打工很特別，是租下一間汽車旅館來經營，當時很多華人在那邊買汽車旅館和超市，有人因人手不足沒法經營，我們就承租下來。租金每月三千美元，可是一個月的收入高達六千美元以上，當年匯率是 1：40，比在台灣都好賺。否則拍電影實在太貴了，拍個片子動輒就要花上五千、一萬美元。而且因是經營管理工作，才比較有時間拍片。

《十一個女人》，以影像說故事

楊導時，常説他長年住在美國，回台後，看待社會與世情有了一種不同的「眼光」。留學回國後你覺得看待台灣的「眼光」有什麼不一樣嗎？

柯　會，因為那個時候變化很大，我在世新就讀期間，正逢蔣公駕崩，我一得到消息，就拿了八釐米攝影機跑出去拍。在街頭，看到很多人報紙拿起來一看，眼淚就掉下來。

我在 1978 年底去美國，正值中美斷交前夕，1981 年回來後，錯過了台灣曾盛極一時的民歌潮，也發現台灣有很多東西不一樣了。經過中美斷交，很多人把心真正放在台灣。以前很多外省籍的人不買房子，一心想把財產帶回去，直到中美斷交，覺得反攻無望了，就把存款投入置產。所以中美斷交那一年，房地產下跌，隔一年後，開始成倍數上漲，局勢整個不一樣了。我不在的那兩年變化相當大，一回來，恰好碰到人心改變了，很想在這塊土地上做些什麼。同時，正好中影幾部大片垮掉，包括斥資五千萬台幣拍攝的《大湖英烈》，換算成現在的幣值，差不多是兩億，算是相當可觀的投資。於是，中影開始尋求小資本的投資，想用新的想法去做些不一樣的東西，我們正好趕上了這個機會。

─────回台後，你從事的第一份工作是什麼？

柯　《十一個女人》。當時是張艾嘉和宋存壽找上我的。

─────《十一個女人》是由張艾嘉所策劃的電視單元劇，於 1981 年推出，你執導了其中兩齣，包括《快樂的單身女郎》、《去年夏天》，除此，宋存壽、楊德昌等人亦參與拍攝。當初他們怎麼會找上你？

柯　當初幾乎是賠錢在做這齣電視單元劇，目的是希望電視電影化；同時，找些新銳導演去注入一些新的觀念，所以我們都是用電影手法在拍片。張艾嘉請宋存壽幫忙找導演，我那時因為有一部作品參加金穗獎，宋存壽導演擔任評審，後來才會找我去拍。楊德昌也有參與，他的《浮萍》已經很有味道了，但就跟他的電影一樣，拍太長，後來分成上下兩集播出。

─────《十一個女人》播出後，在社會上造成的迴響如何？

柯　我知道的是，吸收了一批新的觀眾，很多知識份子會收看，包括平常不看台灣電視劇的律師和醫生。《十一個女人》是電影和文學合作的嘗試，找了很多小說家，每位導演擇選一位小說家，由他們提供小說原著和想法，至於編劇，仍是由導演親自擔綱居多。

——— 這齣電視劇場跟同時代的台灣電視劇最大的差別是什麼？

柯　很不一樣的地方在於，全部走向影像化，一般電視劇都是靠對白在講故事，我們則傾向以影像來處理。比如說，在《快樂的單身女郎》裡頭，有一場在隧道裡面的戲，我藉由擺在地面上的燈光，將男女主角的身影投到牆上，男生變得很高很高，女生則較低矮，只拍影子，沒有看到人，畫外音是兩人的對談。楊德昌的《浮萍》也是，人在季節裡的懶散，以及九份一帶生活的況味，皆是透過影像傳達。不一定每個人都能接受，但能夠接受的人，會覺得很興奮，像讀對了文章或找到了知音。

——— 你跟楊導結識就是因為一起做《十一個女人》嗎？據說後來很快就成為熟識了？

柯　對。當時我們借了一家餐廳「鄉頌屋」裡面的空間當辦公室，外頭則可以喝咖啡。這一群人都愛喝咖啡，楊德昌乾脆投資那個老闆，每個月投資多少錢，他就可以無限量暢飲。一直到那齣戲拍完，我們每個禮拜有三、四天會在那邊聚會，除了參與《十一個女人》的導演群，羅大佑和一些民歌手也常在那裡。那時候非常精采，音樂人和電影人聚集在一起，激發了很多能量。

我們幾乎都在一起討論故事。像《海灘的一天》，德偉寄錯信的橋段，就是源自我父親的感情事件。我曾住在楊德昌那邊好一陣子，他有一塊白板，劃分成兩半，一邊是他的故事，一邊是我的故事，我們想到什麼就寫上去，再互相討論。那幾個月他寫了十八個，我寫了三個，我三個都拍掉了，他只拍了《海灘的一天》。他第二部本來要拍關於高材生的故事，講述智慧犯罪，後來他去美國看了部謀殺電影，回來就說不拍了，因為人家比他厲害。楊德昌中文講得不流利，可是他很會寫，寫給我的信可以長達五、六張，非常豐富。有時，他回美國，看了部很屌的電影，

回來講給我們聽，一講講了四個小時。問他電影到底多長，他說，兩個小時。他會講到每一個細節（笑）。

楊德昌很多構想都是來自朋友之間的故事，或是他真實生活的狀況。對於台灣各種層面的人的生活，他都想要去瞭解，且真的會去找人來談或跟對方交往。光是拍《指望》，他每天就約一個女生到鄉頌屋，坐在那邊聊天，不管怎麼聊，他總是會問：「第一次來的時候，你是什麼感覺？」因為他自身缺乏這樣的經驗，藉由別人不同的反應，才能從中找出他要的感覺。

當年，每個人都處於創作巔峰

———— 當時正值台灣新電影萌發前夕，除了像侯導這類自本土發跡的導演外，另有一批所謂的海歸派，包括你、楊德昌、陶德辰、萬仁、曾壯祥等人，雖然訓練背景不同，但並未形成對立，反而積極地互通有無。能否聊一聊那段時光？

柯　那天我去看《光陰的故事》數位修復版重新調光，楊德昌、張毅、陶德辰一同參與了這個拍攝計畫；《海灘的一天》也是好幾位電影人親自下場客串；在侯孝賢的《悲情城市》裡頭，也可以看到其他導演和作家的身影。大家都會很高興地互相支援。

當年，每一個人都處於創作的巔峰，見面談的都是我現在要做什麼。任何一個導演，只要打來說他劇本弄好了，我們就會聚在一起，一桌十二個人，有導演、編劇、製片，其中以導演為多，大夥兒坐下來看他的劇本，看完後直接給意見。你只要請喝一杯咖啡，大家就來了，非常無私，且樂意共同做一件事，氣氛非常好。後來發現，小我們十歲的人已經沒辦法那麼做了。我有參與《阿福的禮物》（1984）這部片的演出，這是中影出資的一部三段式電影，在辦公室裡面，我眼見一個導演跟另一導演借 video 要去勘景，那人卻說：「我的東西為什麼要借你？」我當下很震驚，因為在我們那一代，不需要你開口，我就已經拿出來要借你了。

———— 你也參與了《光陰的故事》拍攝計畫，當初是誰跟你接洽的？對這個計畫有無抱持什麼樣的期待？

柯　開始是小野來找我的。起初的構想很荒謬，是因為中影辦了

恐龍展，明總起意要以此拍部電影，後來決定找幾位新導演一起來拍，故事涵蓋童年、青少年、大學生到進入社會等不同人生階段，想要藉此回顧我們的成長歷程。向中影上級提案時，只有張毅最會講故事，其他三個導演根本不會講故事，都要吳念真或小野代為講述。

因為原定的拍攝構想來自於恐龍，所以每一段都要有個代表性的動物。陶德辰的《小龍頭》就是恐龍，楊德昌的《指望》其實是貓，我拍的那段《跳蛙》是蛙，張毅《報上名來》則是出現了狗。對楊德昌來說，一個要進入青春期的少女，以貓來示意，這他也同意，但拍到後來，他就覺得根本不需要了。

———開始陶德辰初步寫了四段故事綱要，後來你決定重寫，完成《跳蛙》這個故事，劇本創作起源是什麼？許多人都說《跳蛙》是四段裡頭批判意識較為強烈的，隱隱將釣魚台事件以及當初台灣所處的國際情勢納入大時代背景中。

柯　我總覺跳蛙生下來就有使命感，必須跳得更高、更遠，便決定以此借喻。事實上，我只是把青少年時期對這個社會與國家的集體印象放到片中，所以主角李國修走一走便進入教室，或走到父親的辦公室，幾乎不特別去區分，所有東西是串接在一起的、拼圖式的，不管是對異性的好奇，或是國人對釣魚台事件、八國聯軍的反應等等。將這些元素放在《跳蛙》這部短片裡頭，顯得既寫實又抽象。

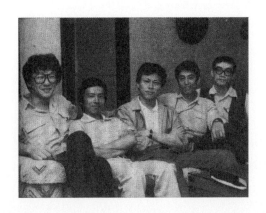

《光陰的故事》導演群與吳念真合影，左起：楊德昌、吳念真、張毅、柯一正、陶德辰。翻攝自《台灣新電影》一書。

事實上，片中暗喻八國聯軍競逐那一場戲所誘發的情緒，迄今仍舊存在，因為我們的自卑必須藉此得到滿足。像「三一九鄉村兒童藝術工程」，到各地演兒童劇，在《紙風車幻想曲》這個節目中，有一段台上與台下互動的遊戲，叫「追風賽狗場」，以觀眾的手當跑道，讓各國的充氣小狗下去比賽，結果，每一場贏的都是台灣黑狗，現場總是一片歡聲雷動！

——— 其他三位導演拍攝時，你也會前往觀摩助陣嗎？

柯　會。即使不是自己在拍，我們其他幾位導演仍會到場，在一旁觀察、學習，彼此支援。

你得用專業來對抗

——— 據說《光陰的故事》開拍頭一天，就和中影的攝影師鬧翻了，能否說說實際情形？

柯　幾乎就是快要吵架了。以前的底片跟現在不一樣，感光度大概都是 100 度、200 度，後來才進展到 500 度、1000 度；若是 1000 度，單是燭光，拍攝也沒問題，但以前如果沒有打強光就幾乎無法顯現。可是楊德昌很喜歡做實驗，譬如他弄了盞檯燈，找了幾個導演當模特兒坐在那裡試拍，攝影師就覺得拍不下去，他一直問楊德昌：「你這個在表現什麼？」我們都知道他在看這個光度在不同的距離可以得到什麼樣的效果，攝影師卻一直反抗。所以楊德昌的拍片過程幾乎像在吵架似的，中間還一度停工。

有一場戲，石安妮一早起來，走到鏡子前端詳自己，畫面上看來好似裸體，但拍攝時會圍條浴巾。我們要求片子是 1.85：1 的寬銀幕，攝影機呈現出來的卻是 4：3，畫面上怎麼看浴巾都會跑出來，他們回覆說，在戲院放映時，會放片門進去。後來楊德昌氣到拍不下去。我叫他留在現場，不要生氣，我趕緊跑到中影辦公室找明老總和製片經理，雙方坐下來商談。公司的理由是，以後如果轉成錄影帶，4：3 比較好，因為當時錄影帶的規格是 4：3。我舉譚家明的《愛殺》（1981）為例，這部片算是驚悚片類型的一種創新表現，攝影機運動和色彩非常大膽，但我看片時發現，攝影機往後推時，軌道跑出來了。一部懸疑

片竟讓觀眾看到軌道！但那也不是攝影師的錯，而是戲院片門放錯了，放的時候沒有把影片調在中間，所以下面跑出來了，以致這部片的攝影未能獲獎。中影一聽，同意改回原本的比例，楊德昌才願意拍下去。

我脾氣好，而且覺得應該可以溝通。比方我要拍一場在餐廳的戲，十個人圍著一張圓桌，燈光師就說：「房間太窄了，我沒辦法打光。」我反問：「你難道沒有撐竿嗎？」中影有那種設備，燈可以架在上面。他就是要考你，你不會的話就被他唬了，這種戲就不用拍了，或者隨便打一平面光了事。最大的問題是，中影這些吃公家飯的人幾乎都沒有進步，很多人停留在最早期的打光概念。我們一直很好奇，為什麼每次都要在攝影機旁邊放一個光源，他們說，這樣比較有層次，但對我們來說，這光就把所有層次給扼殺了。以前底片感光度差，這種光最安全，然而，如果單是打一個平面光，立體感就不見了，亮部和暗部的反差變小，氣氛會變差。很多類似的問題，一直到我們堅持這麼做，他們才願意改變。你得用專業來對抗。反而是幾個攝影助理比較用心，像楊渭漢 [1]、張展 [2]，他們在過程中不斷學習，變成很好的攝影師，一下子就把老的那一派淘汰掉，因為後來大家都選那些攝影助理當攝影師。

——— 《海灘的一天》也因選用攝影師的問題鬧了很大的風波，後來中影內部的攝影師張惠恭和杜可風一起掛名攝影指導，幾年後，楊導又找他拍了《牯嶺街少年殺人事件》。你也跟張惠恭合作過《我愛瑪莉》和《娃娃》，除此，李祐寧、曾壯祥等新電影時期的導演亦曾與他合作，為何想找他擔任攝影師？

[1] 楊渭漢，畢業於世新大學，曾任職於中央電影公司製片廠攝影組，為台灣資深攝影師。曾以《策馬入林》（1984）一片與李屏賓同獲第三十屆亞太影展最佳攝影獎，並以《青梅竹馬》（1985）、《無言的山丘》（1992）、《月光下，我記得》（2005）等片多次入圍金馬獎最佳攝影獎。《一一》（2000）亦為楊渭漢擔任攝影指導之作品。

[2] 張展，1950 年生，1978 年考入中央電影公司，擔任燈光組工作人員，1980 年轉任攝影組，開啟其攝影生涯。《恐怖份子》（1986）為其首部擔任攝影師之作品，並曾以《怨女》（1988）入圍亞太影展最佳攝影獎，以《海水正藍》（1988）、《獨立時代》（1994）入圍金馬獎最佳攝影獎。2010 年，以《當愛來的時候》獲第四十七屆金馬獎最佳攝影獎。

柯　其實老攝影師不是不好，像林贊庭 [3]、林鴻鐘 [4]，他們從日據時代就開始做攝影師，觀念不一定新，但專業與敬業精神著實令人欽佩。即使是一早五點的通告，他們五點不到就已經就定位，精神抖擻地準備開工，就算前一天是半夜三點才收工也一樣。但其中有些攝影師確實擺明在混。張惠恭的輩份正好是在那些年輕助理和老攝影師中間，他脾氣很好，很願意溝通，且會積極協助導演達成技術層面上想要的效果。大家合作過後，就滿樂意找他。

─────就你們過去合作的經驗，可否舉例談談他在攝影上所做的嘗試與努力？

柯　過去，日本菸草公司曾出資協助電影資料館修復很多影片，完成後，計畫舉辦一場影展，菸草公司有意置入性行銷，遂請我拍一部三分鐘的短片，當作每場放映的片頭。故事講述的是：因舊片常有斷片，放映師會剪掉幾格再接起來繼續放，有個孩子就去撿拾那些斷片，儲存了滿滿一個盒子，後來，他將這些斷片串起來，做成宛如風鈴的吊飾，並依據這些從不同電影拼接而來的畫面，講故事給小朋友聽。

這部短片我找了張惠恭擔任攝影，片長三分鐘，約五、六十個鏡頭，當時作業時間很趕，若找拍廣告的攝影師，無法在短時間內完成。影片內容呈現的是從黃昏到入夜這一段時間，全是夜景，很難拍。我們從白天就開始作業，先拍室內戲，透光的地方全部遮覆，重新打光，打成晚上的層次。到了黃昏，繼續趕拍，沒拍完的部分就等到翌日清晨再拍。入夜後則拍一場露天放映的戲。張惠恭動作非常快速，而且很能達成我希望的效果，尤其是在表現夜間的光的層次方面。

拍《海灘的一天》時，有一場很重要的戲是在海邊，彼時正值黃昏，眾人在找藥瓶子，楊德昌想要捕捉 magic hour，那只有十幾分鐘，必須搶拍，而且曝光要準確，才能表現出黃、橘、紅到紫的層次變化。拍那一場戲時，楊德昌說要鋪設軌道，杜可風大概是想開個玩笑，就走到海裡面，問說軌道鋪在這裡如何，楊德昌後來翻臉了，改由張惠恭接拍。張惠恭其實都做得到，只是你要給他機會，給他時間，因為 magic hour 不見得拍得到，若雲層太厚，太陽反射不夠，可能就沒有了。

極其細膩的人物刻劃

————拍完《光陰的故事》後,新藝城就積極爭取跟你合作,拍攝了《帶劍的小孩》。港資的新藝城在當時盛極一時,並邀請張艾嘉、虞戡平共同主持台灣分公司,同年亦與中影合拍《海灘的一天》。且這兩部片皆由張艾嘉親自出任女主角。能否談談新藝城在當時的地位以及與其合作的情形?

柯　新藝城原是虞戡平擔任總監,後由張艾嘉接任。他們在喜劇上算是走對路了,我從美國回台灣時,新藝城製作發行的作品已經在台灣開始賣座了。他們的創作力非常旺盛,很多導演也投入表演,且彼此互相支援。新藝城基本上是以商業作為主要考量,會去計算片子的笑點,較偏向好萊塢的製作方式。我拍《帶劍的小孩》時,資金不大,約略花了一千五百萬,所以他們也沒有什麼干涉,就讓我照自己的意思拍。

張艾嘉受邀加入後,想延續《十一個女人》的操作方式,延攬新導演加入,票房上雖不見得亮眼,但也交出了一些成績單。譬如楊德昌《海灘的一天》,就是因為中影、新藝城跨公司合製,才有後來的成績。如果沒有楊德昌,台灣電影會再落後很多年,因為很多導演是受到他的刺激。

[3]　林贊庭,1930 年生,台中豐原人。1949 年入農業教育電影公司,擔任助理技術員。1954 年,農教改組為中央電影公司時,升任台中製片廠技術員。曾以《寂寞的十七歲》(1967)榮獲金馬獎最佳彩色攝影獎及最佳攝製技術特別獎,其後相繼以《愛的天地》(1973)、《女朋友》(1975)、《梅花》(1975)獲金馬獎最佳彩色影片攝影獎,並以《雪花片片》(1974)獲亞太影展最佳攝影獎。其餘作品包括《今天不回家》(1969)、《家在台北》(1970)、《再見阿郎》(1970)、《皇天后土》(1980)等,迄 1982 年自中影製片廠退休為止,共計拍攝百餘部電影。1981 年起,擔任中華民國電影攝影協會理事、常務監事、理事長等職。著有《台灣電影攝影技術發展概述 1945-1970》(2003)一書。

[4]　林鴻鐘,1934 年生。1958 年經由攝影師華慧英引薦進入中影擔任攝影助理。1967 年,拍攝周旭江為中影執導的《雙歸燕》,正式升任中影攝影師,此後陸續與張曾澤、廖祥雄、楊甦、陳耀圻、王童、曾壯祥、萬仁、柯一正、李祐寧等導演合作,拍攝作品近百部。與林贊庭合作拍攝之《梅花》(1975)獲第十三屆金馬獎最佳彩色影片攝影獎;單獨掌機拍攝之《筧橋英烈傳》(1977)獲第十四屆金馬獎最佳彩色影片攝影獎、《苦戀》(1982)獲第十九屆金馬獎最佳攝影獎。自 1958 年進入中影公司後,從最基層做起,曾先後任職助理、技術員、攝影技師、技術組組長、副廠長、廠長,迄 1997 年 2 月自製片廠廠長任上退休,並受聘為中影製片廠顧問至 2002 年 3 月。

———後來你出任《青梅竹馬》建設公司主管一角，當初楊導怎麼會找上你？他曾經提到，《海灘的一天》參與演出的多是職業演員，但他個人對於非職業演員所展現的魅力也甚為著迷，到了《青梅竹馬》，出於想要挑戰自己及電影工業體制，便選擇和非職業演員合作，一想到的對象就是侯導和你。

柯　大概是對我們兩個比較熟悉吧。他要我去演那個角色，我就答應了，也沒有先看過劇本。

———在拍《青梅竹馬》之前，你就曾在萬仁《油麻菜籽》裡頭演出父親一角，當初怎麼會從幕後走到幕前？

柯　因為萬仁和我在美國就讀同一學校，他的畢業作品我有去演，他也有來演我的畢業作品。記得我好像是演一個魔鬼。《油麻菜籽》開拍前一個月，萬仁仍找不到演員，遂問我願不願意支援，我說，只要老闆同意我就演。其實我不太愛演戲，也從沒想過要演戲，這對我來說是個負擔，因為我的記憶力很差。最慘的是拍《海灘的一天》，其實我有演，後來整場戲剪掉了。那場戲是，佳莉從鄉下跑到台北來找男朋友那晚，我跟她男朋友在打牌，輪到我講台詞時，頻頻出錯。當時我帶著兒子柯宇綸到片場，他才五歲，竟將我的整串台詞全部唸出來。現在比

較好一點，因為我一定會把所有角色的台詞全部錄下來，讓自己比較容易記住台詞。

———《青梅竹馬》這部片表面上呈現的是男女情事，但其實背後有一個大時代背景，尤其當時台灣正處於急劇的經濟轉型，本片英文片名就叫「Taipei Story」，可見「台北」無疑是另一關鍵角色。你在片中飾演建築師，而楊德昌本身對於建築很著迷，當初在跟你聊這個角色時，他是怎麼形容的？

柯　他從來不跟我討論角色。除了劇本，他還會有所謂的人物刻劃，像《海灘的一天》，他寫下來的人物刻劃比劇本還要厚。以佳莉的父親為例，他是個醫生，受日本文化薰陶，指甲一定剪得很整齊，手細細的，摸起來像女人的手，沒有做過粗活。《青梅竹馬》片中吳念真飾演的那個角色，開計程車，老是戴

←柯一正於《青梅竹馬》片中飾演建築公司主管一角，生活貧乏單調，與阿貞有著曖昧情愫。

↓蔡琴在《青梅竹馬》裡飾演阿貞，經濟獨立的她一直懷抱著美國夢。

楊德昌電影中充滿了
鐵柵式橫隔，細密的
百葉窗使人隱藏的同
時，又彷彿將其切割
成細數等份，並藉此
區隔了同一畫面中的
兩人

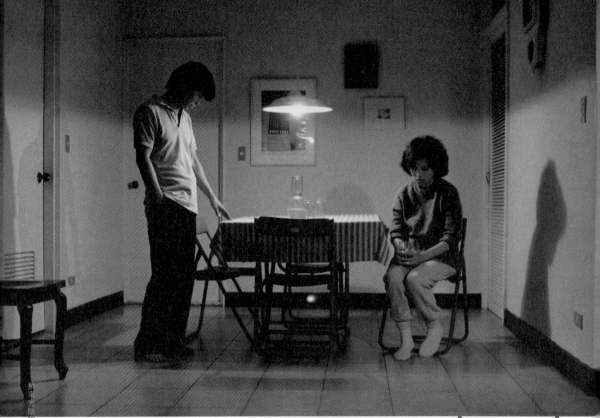

《青梅竹馬》片
中，阿隆自美返
台後，與情人阿
貞彼此隔膜，揭
示兩人關係已現
危機。

一只黑手套，沒有人知道為什麼要戴手套，這在人物刻劃裡面
才會提及：因為他以前是投變化球，關節會受傷，開計程車時
冷氣口在右側，會痛風，所以右手得戴上手套。

又或者，他一直跟我說，阿貞的父親是一個很自私的人，阿隆
又是一個見義勇為的人，所以即便阿貞叫阿隆不要借錢給她父
親，他仍是賣掉了陽明山的房子，打算為她父親紓困。有一場
戲是眾人在吃飯聊天，她父親講一講，調羹不小心撥到地上去
了，就拿起阿貞的調羹用，自己不會下去撿，由此可見此人性
情。這些都是非常枝微末節的人物刻劃。

在《牯嶺街少年殺人事件》裡頭，他本來也要我演一個修理腳
踏車的，好像是片中柯宇綸的父親，連那種角色他都寫得非常
仔細，他是一個黑手，但是愛聽交響樂，諸如此類。楊德昌對
於角色的描繪可以細膩到這種程度，但是面對我，他幾乎都沒
講什麼。

─────會不會是他覺得你應該都知道了呢？

柯　有可能。同一個故事，他會跟很多人講很多遍。一開始，我問他《青梅竹馬》要拍什麼，他說：拍侯孝賢在路上走，侯孝賢要進電梯，上樓後，電梯門開，侯孝賢沒有出來，電梯門關，電梯門再開，再關，再開，他出來。講完，完全不知道他要拍什麼。其實他講的就是一個意境。後來可能沒有這樣拍，變成侯孝賢進了房間後，把燈打開，關掉，打開，關掉。意味著，他對下一個動作一直猶豫，不想進行下去，生命已經停頓了，不知道下一步是什麼。片中很多類似的設計。但楊德昌不會講這種內在心境，單是描述畫面，所以他不跟我解釋會比較好一點，我自己來詮釋。

楊德昌有太多想法，都在整個演出的背面。《青梅竹馬》有一場戲我覺得很精采，阿隆想要賣房子，以前有個球友後來在房仲業，便委託他處理，兩人在空屋裡丟球，突然間，那人球一丟出，問道：「阿貞呢？」觀眾只聽到「乓」一聲，畫面也沒跳阿隆那邊，對方做了一個致歉的動作。答案很清楚，阿隆一定是愣了一下，一失神就失手了，以致球飛出去，打破了玻璃。楊德昌完全沒有運用表演，單是那一聲音，對我來講，遠比表演要精采。

中性的表演與留白之美

─────片子開始不久，你和阿貞走在辦公大樓的迴廊間，兩人在談天，你對著眼前一幢幢大樓發出唱嘆：「你看這些房子，我愈來愈分不出它們了。是我設計的，不是我設計的，看起來都一樣。有我，沒有我，好像愈來愈不重要了。」這是一段非常引人遐想的話語，建築師本身是城市景觀的擘劃者、創造者，然而，自身卻又陷落在缺乏性格、設計幾乎大同小異的建築群落之中，不由得流露出迷惘的神態。這一場戲一開始，由一個遠景帶入，只見你和阿貞兩個小小的人影走在宏大的高樓當中，被當代建築所框限。你當初是怎麼詮釋這一場戲的？

柯　楊德昌的東西可以採取很中性的表演，因為很多意念和情緒已經在對白裡面了，鏡頭的設計也會考量到這部分，所以你不必帶著過多的情緒，做出很強烈的表演，就可以傳達出來了。

當然有些戲不一定是這樣子，但他的很多戲其實是愈中性愈好。
譬如有一場我在電話亭打電話的戲，只是處於一種沉重的氣氛，
其實也不需要怎麼表演，我演完那一場後，楊德昌比了一個大
拇指，我不知道他是什麼意思，也不覺得自己演得很好。

在表演指導方面，像《海灘的一天》，佳莉家裡有個傭人，楊德
昌會指導那個傭人拿個東西過來，隨手放下後就走掉，那是一個
中遠景的畫面，看戲時，我們會驚嘆於這個角色的靈活表現，就
像她真的每天都在那邊做那些事一樣。但是，絕對不是靠表情。

———詹宏志曾在〈台灣新電影的來路與去路：一個報導與三
個評論〉這篇文章中提到，台灣新電影對於戲劇的概念開始有
所轉變，以前都很強調衝突場面，認可那種外放的、戲劇化的
表演；到了台灣新電影，「戲」的概念改變了，表演方法自然也
改變了，逐漸懂得掌握內斂、留白之美，追求更生活化的演技。

柯　以前很多製片都認為那是「戲肉」，當夫妻吵架或父子衝突
時，這橋段就是戲肉，你要把對白寫出來，演員才能演。《海
灘的一天》有一場戲是，佳森的父親叫他娶一個醫生的女兒，
他不願聽從，父親便把他叫去，對傳統的製片而言，戲肉在這
裡，可是楊德昌卻跳出去了——這時，母親將佳莉帶出門，兩人
在暮色下走了好一段路，待回來時，鏡頭從外頭推移進來，只
見佳森跪在那邊，地上一個碎掉的玻璃杯。故事已經講完了。
他們吵什麼，再怎麼寫都是那一套，看到這一幕，你對於方才
發生的事已瞭然於心。

以華語片而言，楊德昌算是留白相當多的一個導演。好比《青
梅竹馬》片末那一場戲，一輛救護車停在那裡，警察在幫醫護
人員點菸，之後就跳走了。觀眾問：阿隆到底死了沒？對我來
說，電影已經講得很清楚了，人如果沒死，救護車早就開走了。
而且當時因為警察給人民的形象太差，正推行警察幫老百姓點
菸的活動，楊德昌就把這個放到影片裡頭。

———楊導長期和劇場出身的演員合作，如金士傑、李立群、
顧寶明等。而你自 1992 年起開始跨足舞台劇，創立紙風車劇團
和綠光劇團，就你個人的看法與經驗，覺得劇場演員的優勢是

什麼？這些劇場出身的演員投入大銀幕演出，對於台灣電影帶來什麼新刺激？

柯　一開始其實舞台劇演員演電影很不習慣，因為節奏是不一樣的。舞台劇演員在電影裡面，你老覺得他在思考，可是有些東西其實不用思考就過去了。我們常要觀眾從後面追，因為影像會暫留，觀眾看到那邊的時候會自行連結前面看到的內容。電影演員和舞台劇演員有時候節奏不一樣，我會覺得有點格格不入。像楊德昌在拍的時候，有時會故意把兩個演員拆開來拍，比方，改由副導去跟這個演員對戲，如此才能創造出他想要的節奏，進入剪接時，也才有辦法控制那個節奏；否則，如果放在一起，就沒法剪了，節奏變成演員在控制。

此外，楊德昌的戲常從一個人的背後，拍他走路的樣子。倘若你叫一個舞台劇演員背對著鏡頭走，他一邊走，手還要在背面一邊做戲，直到他演過很多電影後才不會這樣做。我現在慢慢發覺這些舞台劇演員在電影中的表現愈來愈好，相信是節奏改變了，表演方式也做了修正。舞台劇演員優異之處在於一些深層情緒的表達比較內斂。

新電影，從熟悉的生活取材

────1984 年，一群對電影未來發展有所期待與抱負的影人結合起來，以「始祖鳥」為代號，希冀藉由集體討論交換心得，目標包括爭取更多觀眾、打入國際影壇、發行同仁刊物等。參加第一次聚會的「始祖鳥」成員除了你之外，還包括侯孝賢、陳坤厚、王童、楊德昌、張毅、萬仁、曾壯祥、王銘燦 [5]，你還記得那次聚會的情景嗎？後來是否有些比較積極的作為？

柯　我不大記得了。「始祖鳥」那個時候應該就是最好的氣氛，彼此共享，互相參與。對我來說，那就是一件很快樂的事情。我家當時住在聯合報大樓後面，金馬獎頒獎典禮幾乎都在國父紀念館舉辦，我從來不參加。現場頒獎一結束，一群穿著禮服

[5]　小野，《一個運動的開始》，台北：時報，1986，頁 139。

的人就到我家去，包括台灣和香港的導演，全部躺在大地板上，禮服一律打開，鬆開領結，群體開罵，可以聽到很多人對電影直接的看法，那個畫面很有趣（笑）。

———1987年，五十四位電影人和文化工作者共同簽署「台灣電影宣言」，針對電影政策、大眾傳媒和評論體系提出呼籲，就你個人的看法，在當時的台灣電影環境裡頭，最不平、最希望爭取改善的是哪個部分？

柯　其實後來大家也開始反省，很多當初我們認為是對的不見得就是正確的判斷。比如是不是要恢復明星制？你會發現，用一個非線上、非大牌的演員，記者訪問後，稿子寫了，但被主編以不重要為由拉掉，以致連這種免費的宣傳都做不到。我們也試圖從實際面想一些可能的解決辦法，譬如怎樣去挖掘一些好的演員，使其成為一線演員。像楊惠姍，原先拍了大量社會寫實片，後來拍《玉卿嫂》、《我這樣過了一生》，整個改頭換面，徹底領悟到表演是另外一回事。我們很需要這樣的演員，能夠投入，願意和導演一起去創造角色。我們當時討論的多是這些，希望再創造一個新的氣氛出來，至於那個宣言，我倒不覺得一定那麼重要，重要的是這一群人都還想創作。

———你有沒有自覺自己在拍「新」電影？

柯　我不覺得。像《光陰的故事》做宣傳時，就宣稱是「中華民國二十年來首部公開放映的藝術電影」[6]，我說，這是要讓我們四個導演去得罪所有資深導演嗎？我們並不想向上一輩挑戰，但宣傳部堅持這口號一定有效。後來果然被罵了，但也還好，就這樣過去了，票房還算不錯，有小賺，且至少引人注意了。

———你自己會怎麼看「台灣新電影」？你覺得「台灣新電影」存在過嗎？那段時期所代表的意義是什麼？

柯　我覺得最不一樣的地方是，對社會投入更多的關注，真正把人的生活層面和故事結合在一起。很多人認為如此一來就走入鄉土，我絕對不認為是那樣，因為你會看到各種層面的體裁，像楊德昌必定是偏向城市的。張毅《我這樣過了一生》和萬仁

《油麻菜籽》，兩部片都談女性，然而，一是很台灣的女性，一是很外省的女性，大家其實是齊頭並進地，從熟悉的生活裡面去挖掘一些人物的經歷，努力用不譁眾取寵的方式去表現，但仍具備其戲劇性。

早年的瓊瑤電影，秦祥林碰到林青霞，高興地喊道：「小太妹！」林青霞回他：「小太保！」觀眾就笑了。他們說，最多理髮廳小姐和女工上戲院，只要主角坐在那邊切牛排，大家便好生羨慕。當年電影主題曲很風行，其中左宏元作的曲子最多。以《我是一片雲》（1977）為例，上片前一個月就開始打歌，到了戲院，先放國歌，群體起立，一坐下，片頭出來，就開始唱〈我是一片雲〉，全場大合唱！眾人毫不吝嗇，集體高歌，國歌大家都還不唱！你不會唱，當場會覺得很自卑。那也是一種看電影的氣氛，雖幼稚，卻是快樂的。

以前那樣就可以賣了，但我們面對的已經不是那個時代了，而且也不想做那樣的東西。有些人不一定喜歡看我們拍的片子，可是對我們來說，那是真正生活過的一些現象。像《油麻菜籽》，女兒考取大學，母親並不高興，反而說：「豬沒肥，肥到狗。」可是這確實是真的，那是一個男女不平等的社會。相較之下，會覺得父親那個角色特別溫馨。有一場在明星咖啡館的戲，萬仁問我要請女兒吃什麼，我說，義大利麵，他即刻答應。為什麼？因為我們馬上聯想到《單車失竊記》，車子掉了，找不到，他們跑了一天，腳都累了，父親便帶兒子去吃義大利麵。我們會有共通的情感記憶，一講，都沒有第二個意見。包括父親偷偷塞錢給女兒，這都是些細節，但真正經歷過那個窮苦年代的人就會明白。那一代的人很勇敢，我們就在呈現那個生活觀，那是一種很好的資產。

[6] 《光陰的故事》電影海報文案：中華民國二十年來首部公開放映的藝術電影──《光陰的故事》，看藍聖文天真活潑的童年生活、石安妮的少女情懷、李國修的大學生愛情、張艾嘉、李立群的婚姻生活，有笑、有料，今年最轟動的文藝喜劇片。

革命
發生的

時候

余 為 彥 ———

相信就能
看得見。

余為彥，1952 年生。畢業於世界新聞專科電影編
導科。台灣電影導演、製片。導演作品《童黨萬
歲》（1989）曾獲金馬獎最佳影片提名，《月光
少年》（1993）獲威尼斯影展國際影評人周最佳
影片及亞太影展最佳編劇。在電影圈是少數導演
還兼做製片的，具有導演的霸氣以及製片的柔軟
身段與精明。後期擔任楊德昌導演製片，共同織
畫出《牯嶺街少年殺人事件》、《獨立時代》、
《麻將》、《一一》等多部令人津津樂道的電影。
現為 TMSK 餐廳總經理、a-hha 新影響數位動畫
公司總經理。

余為彥

楊德昌

《牯嶺街少年殺人事件》製片、
美術指導及演員（飾警總主任）
《獨立時代》製片
《麻將》製片及美術
《一一》製片

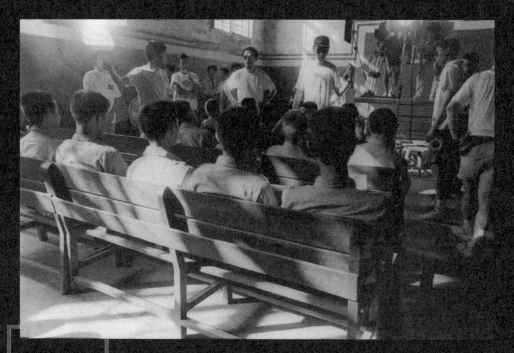

《牯嶺街少年殺人事件》拍攝現場，照片中戴棒球帽與墨鏡者為楊導，其右側則是余為彥。

余為彥是楊德昌最親密的戰友，從《牯嶺街少年殺人事件》到《一一》，他倆在不甚寬裕的製作條件下，攜手完成了一部部作品。余為彥身上有一股作為製片人與管理階級的霸氣，然而細訴起往事，卻又別有一番纖細與柔情。

畢業於世界新聞專科電影編導科的他，自小喜歡電影，進世新前即曾拿起家裡的八釐米攝影機拍東西。進世新後，被長他一屆的張毅注意到，便會找他一起幹些事兒。

當年余為彥在哥哥余為政的引介下認識楊德昌，隨後一起籌拍《1905 年的冬天》。作為製片，最擔心的無非是錢，偏偏《1905 年的冬天》給余為彥上了重要的一課——拍電影，錢不是最重要的。當初，他用極少的錢，在日本足足拍攝了一個月。

採訪日期｜ 2012 年 05 月 17 日
2012 年 10 月 18 日
地點｜台北松菸小山堂餐廳

提及《牯嶺街少年殺人事件》面臨籌資的窘迫時，余為彥用了「desperate」這個字眼，說是鋌而走險也好，狗急跳牆也罷，《牯嶺街》成了他人生中的孤注一擲，成功地為楊德昌奠定下享譽中外的名聲。本片不僅在 2011 年金馬影展執委會所舉辦的「影史百大華語電影」評選中奪得第二名，2012 年 8 月，英國《視與聽》（Sight & Sound）雜誌公布影史十大影片選拔結果 [1]，《牯嶺街》更名列前茅，為此次票選中台灣電影排名最高者。

後來，余為彥轉往上海經營餐廳，他發現，有些道理放諸四海皆準。有一回，外場湧入大量賓客，內場人員正好因鬧意見，走了一批，現場僅存六、七人。他說，換做常人，肯定心慌不已，但那無助於事，於是，他力持冷靜，望著主廚同其餘幾人嚴密分工，席間彼此無語，有時單憑一個眼神，就能掌握對方需求。「那個流水線很漂亮，自然產生一個力量，比十二人的團隊還強！」余為彥說。

訪談時，聊到楊導向來喜用年輕人，從演員到劇組工作人員，常是經驗匱乏的新人，我問余為彥，身為製片，會否覺得這樣的做法添增了不便？他一派泰然，說，不會呀，因為我向來也是這樣做事。

後來，採訪杜篤之時，聽他說，他首度

獨當一面擔任錄音師的作品乃是《1905 年的冬天》，當初敢用他這麼一個菜鳥錄音師，正是該片監製余為彥所做的決定。本片進入後期製作後，余為彥和侯德健亦投身其中，他們有意做一個很不一樣的聲音工程，三人每天在那弄得興高采烈的，做了許多新嘗試。

《1905 年的冬天》創造了許多人的第一次——余為政初次執導演筒、余為彥初次擔任製片、楊德昌初次寫電影劇本、杜篤之初次擔任錄音師、陳博文初次獨立剪輯，就連彼時尚未拍過電影的杜可風，都差點被找來當攝影師。

問及成為楊導長期合作的夥伴，最關鍵的主因是什麼，余為彥只簡單說了「共識」二字，我想，這背後所意涵的，或許是彼此血液內，共同流淌著的求新態度與無懼精神吧。

余為彥於《一一》中客串一角，飾演在酒館裡頭高歌一曲的客人。

> **《牯嶺街》這部片的拍攝過程實在是辛苦，但我一直覺得，原來相信的力量是這麼強。當你快要到地獄時，真的不要害怕，再加快腳步往那裡面走，反過來就是個天堂。可是這個世界上大概只有百分之五的人夠膽識。**

拍電影，錢不是最重要的！

——— 你從小就喜歡看電影嗎？當時多看些什麼樣的電影？

余為彥（以下簡稱余）　我還記得小時候看的第一部電影是《聖袍千秋》（*The Robe*, 1953），那時還給大人抱在手上。我在香港出生，來台灣時已經四歲了。兒時住在基隆，小學一、二年級，知道某些片要來放映，總急著先睹為快。有一回，中午放學就衝到戲院門口，還記得當時想看《貂蟬》（1958），滿滿的人，根本不可能買得到票。一旁有人搭話：「你想看啊？來，你把錢給我，我帶你從後面買。」他繞了三個彎，轉眼不見了，我便哭著回家。事實上，我知道晚上爸媽就要帶我們去看，但我偏趕著下午特別要去看。

我和楊導曾聊過，那個年代影響我們最大的，一是漫畫，一是電影，這是我們深為著迷的娛樂。憶及我童年時候的電影經驗，真的都好清楚噢，非常清楚。有時走過基隆的延平戲院，下面有氣窗，我就探頭下去，那樣都能看。更小的時候，抓著人家的衣袖就進去了。那時看的電影真多，後來回想，我居然對日本片一律不挑，排行首位的，當然仍屬大型娛樂片，特別是忍術電影。除此，香港電懋公司 [2] 出品的國語片對我們而言也很重要。

[1] 自 1952 年起，英國《視與聽》雜誌每十年舉辦一次影史十大影片選拔，此為世界上歷史最悠久且最知名之影史票選活動。

——回憶起 1960 年代，楊導説就三件事最重要：一、熱門音樂排行榜；二、日本漫畫；三、看電影，尤其是香港的國語片。除了剛提到的電影，漫畫的部分呢？小時候都看了些什麼？

余　小時候主要是看日本漫畫，我們叫「厚書」，一本一本厚厚的漫畫。一般家庭都很難買，我們家對小孩比較寵些，尤其我哥有一點生病，常在家，大人就會買。另外，每周四會發行《漫畫周刊》，其中有十二頁彌封起來的《諸葛四郎》，大家拿到的第一個動作就是把它削開。其實我很早就覺得《諸葛四郎》畫得不好，可是為什麼一直要看？後來我發現，原來講故事最重要，畫得怎麼樣倒是其次。為什麼大家如此瘋迷？因為每一集都留下了懸疑，你必須追蹤下去，否則會渾身難耐！

——當年你和楊導是怎麼認識的？

余　我哥哥余為政先後攻讀美國哥倫比亞學院電影系、舊金山藝術學院動畫創作研究所，他和楊導在美國就認識，兩人志同道合，成為好友。楊導曾到南加大修習電影，念了一學期，老師說，你什麼都可以做，最好不要做電影，他一氣之下就不念了。我會認識楊導是經由哥哥的介紹，他對楊導很誇獎，倒不是說電影，而是在美術方面的靈敏。我和哥哥都喜歡畫畫，哥哥對他的評語是，在當時，他的畫是可以拿去賣錢的！

——1980 年，楊導應余為政先生之邀，回台撰寫《1905 年的冬天》劇本，你是那時候第一次見到他嗎？初次印象如何？

余　1980 年 11 月，他回到台灣，到我家來，我和舒國治第一次看見他，他瞇著眼睛，笑嘻嘻的，跟我想像中的形象不太一樣。原先聽為政描述，有點像是武林高手的感覺，怎料本人卻像個大男孩。他一說起話，我跟舒國治兩人詫異了一下，因為他的表達能力不是那麼流利。聊起電影，他說，想拍一個女人去海邊尋找失蹤的人，我跟舒先生說：「啥？怎麼會想出這樣的東西啊？」這就是我對他的第一印象（笑）。

——《1905 年的冬天》於 1980 年末、1981 年初完成前置，1981 年 2 月隨即在日本開拍。這是你初次擔任監製，能否聊聊

那一次的製片經驗？

余　原先我是希望拍一齣驚悚劇，片名叫《禪殺》，講述一票來自世界各地的年輕人，來到日本禪院，結果卻一個個被殺害。沒想到為政和楊導兩人一到日本，便說這題材很難拍，建議改拍中國留學生到日本的故事，我當時被他們氣得別無選擇。

《1905 年的冬天》於 1981 年 2、3 月份開拍，拍得非常倉促，但我證明了一件事：拍電影，錢不是最重要的！我們用非常少的錢，可以在日本拍一個月！憑什麼對製片這麼有信心和把握？為什麼楊德昌一定要找我？為什麼日本導演林海象覺得我們的合作前所未見？我一直在想，我有那麼好嗎？製片最怕的東西是錢，因為怕不夠，怕超支，我這個製片剛好相反，我認為要拍電影，關鍵不在於錢，有多的錢就擺在那邊，沒有錢照樣可以拍。我有這樣的心理建設。

關於製片，我歸納了四個重點：第一個是資金（budget）；第二個是職位分工（job description），我認為這叫「權」；第三個是時間，其實就是 schedule；第四個則是人。簡稱「錢、權、期、人」，其中，人應該擺在首位。

──── 1989 年 8 月 8 日，楊導成立了個人工作室──「楊德昌電影公司」，隨後改名為「原子電影」。當初是在什麼機緣下，決定自行成立工作室？

余　1988 年，我開始籌備我第一部執導的電影《童黨萬歲》，拍攝期間，楊導非常關心，常來探班。1989 年，看了毛片後，他真的是非常欣賞，甚至主動跟剪接師陳博文說，他希望參與一點剪接，我說，沒問題，最好你們通通幫我剪好。那時候他就一直覺得我們應該成立一間電影工作室，因他過去多是幫中

[2]　電懋影業公司乃由新加坡和香港著名電影製片人陸運濤於 1956 年所籌組，1950 年代中後期，香港獨立製片公司衰落，形成邵氏和電懋兩大公司對峙的局面。陸運濤主持電懋期間，曾邀請張愛玲撰寫近十個劇本。1964 年 6 月，陸運濤出訪台灣，參加在台北舉行的第十一屆亞洲影展。影展閉幕後，與會代表到台中縣霧峰鄉參觀霧峰故宮國寶，途中飛機失事身亡，震撼港台兩地。此後電懋影業由其妹夫朱國良繼承，1965 年，朱國良將電懋改組為「國泰機構（香港）有限公司」，但電影相關的業務僅剩戲院和發行。

影拍，我則是替香港的電影公司拍，後來便想自己作主。

———當年，詹宏志與侯孝賢、楊德昌、吳念真、張華坤等人籌組「合作社電影」，第一部籌拍的片是《悲情城市》，原定第二部要開拍《牯嶺街少年殺人事件》，後來因《悲情城市》籌備期曠日費時，楊導便決定另尋出路。詹宏志與你們也有頗深的淵源，拍攝《1905年的冬天》時，他即擔任監製，此後，相繼擔任《牯嶺街》監製與《獨立時代》策劃，能否談談你們與他的淵源？

余　當初是透過舒國治的引介認識了詹宏志，後來我們決定籌拍《1905年的冬天》，儘管當時跟他並不是那麼相熟，但他對電影是有熱情的，便自掏腰包，拿了五十萬出來，直到現在，我都仍感懷於心。

詹宏志一直以來都是楊導很重要的諮詢對象，在《牯嶺街》的籌資和行銷宣傳上，詹宏志確實使了很大的力。《獨立時代》拍攝中途，一度停拍，後來我和楊導就去向他請教一些事情，基本上，他主要是就大方向上給些建議，並不是那麼實質地參與。

———據說《牯嶺街》在籌資上歷經了不少波折，最早是中影和華松[3]合資，後來華松臨時撤資，導致資金上面臨了很大的缺口，可以聊聊這一段籌資過程嗎？

余　剛開始籌拍《牯嶺街》時，詹宏志幫了很大的忙。起初由華松和中影合作投資，華松後來撤資，中影仍維持投資百分之二十五。當時中影是江奉琪擔任總經理，我和詹宏志一起去中影提案，談宣傳事宜，只見詹宏志拿了兩張便條紙，把一些行銷構想寫在上頭，那時，我心想，就這兩張便條紙呀？到了中影，江奉琪和徐立功在內，十多個管理階層的人坐在那兒聽簡報，結果詹宏志一開口，旋即完完全全將他們說服了。

儘管《牯嶺街》拍攝預算不斷追加，但我覺得華松臨時撤資並不見得是因為預算超支的緣故，恐怕還是因為當時正逢金融危機，股票慘跌，導致他們決定撤銷這個投資案。

猶記得《牯嶺街》開拍一個月錢就沒有了，緊接著我們要下屏東，工作人員和臨時演員超過百人，吃住所費不貲。我身上一

毛錢都沒有，製片經理吳莊問我，明天通告是不是先撤，我不知哪來的信心，說：「撤什麼？不要撤了！現在還早啊。」其實已經過三點半了，到了四點多，人家才真的拿了錢過來，而且還是你預期不到的人。拿錢來的是飛碟唱片創始人彭國華，我們很感激，所以後來《牯嶺街》電影原聲帶就交給飛碟唱片發行。當年原聲帶一推出，光是第一個禮拜就賣出十幾萬張，蔚為轟動。此外，現任飛碟電台副總經理的覃雲生當年也自掏腰包，協助籌資，幫了很大的忙。

《牯嶺街》是 1990 年 8 月 8 日開拍，直到翌年 3 月，拍攝期長

[3] 華松投資（電影）公司董事長為陳炯松，曾出品王童《稻草人》（1987）、黃玉珊《落山風》（1988）、何平及李道明《陰間響馬吹鼓吹》（1988）、何平《感恩歲月》（1990）等片。

達八個月，期間，因為資金和陳設的問題，曾休息一個多月。這段期間，日本導演林海象有一個「亞洲出擊」計畫，希望邀永瀨正敏主演，便找我一同參與幕後工作，我因為接了這個案子，從中可以拿到一點錢來周轉，在當時確實也發揮不小的助益。出乎意料地，當我到日本談「亞洲出擊」計畫的時候，有人主動來找我談《牯嶺街》的發行事宜，開價四十萬美金。彼時，楊導也從台灣傳真給我，說，是不是就答應台灣片商開的條件，緊接著拍下去了，我要他先別著急，跟他說了日方有人願意出高價買下發行權。待我回台後，又陸續有人來談，後來，有個日本人直接殺來台灣，我、楊德昌、覃雲生三人跟他碰了面，最終以六十萬美金賣出日本的發行權，順利解決了資金上的問題。這部片的拍攝過程實在是辛苦，但我一直覺得，原來相信的力量是這麼強。當你快要到地獄時，真的不要害怕，再加快腳步往那裡面走，反過來就是個天堂。可是這個世界上大概只有百分之五的人夠膽識。魏德聖也是從我們工作室出來的[4]，他一直說是效法我和楊導，在我看來，他簡直是無法無天，前無古人，後無來者。他是完全驗證所謂「相信就能看得見」的人。

真正成功的人，都是憑藉著信念，即便眼前是一條黑暗的道路，亦完全不帶任何懷疑地走下去。台語有句俚語叫「天公疼好人」，房子燒掉了，只要還有房子，再去貸款，再燒，把你父母親的房子都燒了，可是你仍未放棄，老天爺便說：「這時候，我必須給你了。」祂不會不給你，端看你夠不夠這個種。

道具就在你身邊

─── 在記載了《牯嶺街》拍攝點滴的《楊德昌電影筆記》一書扉頁上，寫著：「獻給我的父親及他那一輩，他們吃了許多苦頭，使我們免於吃苦」。白色恐怖時期，楊導的父親曾入獄，你的父親也曾入獄，《牯嶺街》描述的正是那個時期的台灣。對於那個時代，你有什麼記憶？當時你父親的情況又是如何？

余　我父親是做生意的，在香港期間曾經回過中國大陸，但其實根本跟政治無關。我們全部大陸的親戚都在台灣，及至 1956 年，我們才舉家遷徙來台，當時我父親考慮到他曾去過大陸，心想

不大好，來台時，還稍微改了名字。我們是湖南人，祖先來自江西，來台時連籍貫也一併改為江西。

當時氣氛很恐怖的，隨時隨地都有間諜、匪諜，很多人會告密。我父親後來還是決定主動跟相關機關報備，對方說：「你很老實，還不錯，那就先進來思想改造。」一進去就是五年。所以我從四、五歲起就沒看到他了，一直以為父親在台北上班，每逢周六，我母親和叔叔會帶我上台北，那是我最快樂的日子，可以到台北新聲戲院看電影，還可以吃蛋捲冰淇淋，看著父親好像在一個好大的機構做事，根本不知道他被關了。

———鴻鴻在文章裡提到，在《牯嶺街》編劇階段，他經常上圖書館翻找舊報紙，爬梳「茅武事件」始末，回顧當年重大社會事件；然而，學到最多的，卻是你和楊導成天掛在嘴上的，屬於你們那個年代的黑話。

余　我們那個年代是有一些小太保話，跟你們現在講的這些話不太一樣，大部分應該是從眷村出來的。一上初中，就像《牯嶺街》那回事了，褲子要穿得很窄，AB褲要穿起來，有點小小英雄主義。太保文化在我們那個年代是一種潮流，不潮的人就是老老實實戴副眼鏡，你要有一點潮，跟太保的文化是沾邊的，不一定去打架殺人，可是會懂得你的小穿著，然後會講一些小黑話。劇組裡有一些小我們十來歲的，聽到一些，後來青出於藍，講得更好，還有些我都沒聽過的。

———《牯嶺街》正式開拍前，楊導花了將近一年的時間做演員培訓，同時跟他們解釋和那個年代有關的許多事情。你有參與這一塊嗎？

余　主要是張震、柯宇綸、王啟讚、楊靜怡這些重要演員，楊導找了一些他在藝術學院的學生來做表演訓練。我比較少參與這

[4] 魏德聖曾於楊德昌電影公司工作一段期間，先是擔任日本導演林海象《海鬼燈》一片的場務，後來當了《麻將》助導，由於拍攝期程很長，原先擔任副導的人離開了，他便一夜之間升格為副導。那段期間他壓力很大，幾乎每天都挨罵。然而，楊導卻也讓他從此堅定了信念，確定電影是美好的、是他要堅持的工作。

革命發生的時候，余為彥

余為彥於《牯嶺街
少年殺人事件》片
中飾演警總主任，
在某個雨夜裡，前
往小四家逮捕小四
父親，加以監禁，
並反覆訊問、逼寫
自白書。

一部分。倒是我記得《一一》的演員訓練是楊順清[5]在帶，最後一堂課我去上了一下，那一天來了二十多個人，除了演員，有的家長也來了。我帶著他們做表演最重要的一個練習——把自己忘掉，成為另外一個人。小朋友開心極了，有父母在一旁看到，事後跑來跟我說：「余哥，你太厲害了，這樣子我每年都不必花錢帶他們去迪斯耐樂園了！」說這是表演課也可以，其實就是一種冥想，放鬆情緒，轉移成另種感覺，表演最難的是這一塊。

———— 除了製片身分，你也擔任《牯嶺街》美術指導，為了重建 1960 年代的場景，除了以金瓜石的日式房舍作為主場景外，還特別開拔到屏東取景，在陳設和道具上，想必費了一番功夫，能否請你聊聊當時的情況？

余　《牯嶺街》的班底包括楊德昌過去的副導賴銘堂[6]，以及楊順清等一批年輕學生，面對此一陣仗，他們完全是害怕的，說，這個時代只有楊導或余哥經歷過。說起來，我當時才七、八歲，能有多了不起的經歷？我說，不要用這個概念，倘若這麼想，拍古裝片豈不更沒有經歷了？

我建議，首先，必須尋找資料；其次，因為大家很害怕那些道具，我便跟他們催眠，主張道具就在你的身邊，不會在天涯海角。這句話在《牯嶺街》拍攝期間居然成了一個非常奇妙的驗證。

記得去金瓜石陳設小四家時，楊順清說，藤椅、沙發什麼都沒有，我說，道具就在你身邊，你們就在金瓜石和九份一帶找一找。從開始找的那一天起，幾乎每天都挖到寶，一車一車運來，這不只可陳設一個家，五個家都沒問題。那邊以前有一些公家的地方，有些道具可租可借，甚或很多是人家不要的，拿來修

[5] 楊順清，畢業於國立藝術學院戲劇系。曾任《牯嶺街少年殺人事件》編劇、副導、表演指導、陳設、劇照與山東一角，以及《一一》選角指導、影視記錄執行。電影處女作《扣扳機》（2002）曾入圍韓國釜山國際影展「新潮流」單元、日本東京國際影展「亞洲電影獎」；《台北二一》（2003）獲亞太影展最佳影片、金馬影展觀眾票選最佳國片。另有《我的逍遙學伴》、（2005）《獨一無二》（2015）等作品。

[6] 賴銘堂為楊德昌早年得力助手，曾任《青梅竹馬》副導、《恐怖份子》副導，以及《牯嶺街少年殺人事件》編劇。

一修、弄一弄，便可上場了。那就是那個年代的東西。

楊導家裡用的是兩顆煤球接起來的煤球爐，同樣要求片中得是這種款式，一開始，說是中影片廠裡頭就有，直到開拍前夕，一拿來，發現是街頭賣蕃薯用的，不是家用的煤球爐，楊導瘋掉了，其他人也瘋了。脾氣一來，大家真的都傻在那邊。隔天就要拍了，我看這情勢，拍拍胸脯說：「不要急，明早開工，你一定看得到這個。」

我想找誰都沒用，堅信道具就在你身邊。於是找了一個初次拍電影的劇務，他開個小車，我們先往九份，到雜貨店去找，有貨，卻是一粒煤球的，不管再怎麼找，都只有一粒的。後來，聽說山上有家中藥鋪可能有，我就爬上去，一看，好漂亮，但還是一顆的，楊導就是要兩顆煤球組接起來的煤球爐。我心想，這下糟了，彼時太陽已經下山了，結果賣中藥的說，山下有一戶人家，家裡面是在做煤球的。我就趕快衝下山，找到那戶人家，敲了門，說我們是拍電影的，來找煤球，老闆娘一聽，說：「那是我們很早以前做的，現在已經沒有在做了。」後來她老公聽到，叫我們上樓看看，一上樓，只見戶外平台都是苗圃，種些花草，他說，裡頭可能有埋到。我放眼望去，看見某處裸露出一個角，衝過去，三兩下挖開，挖到了兩顆煤球接起來的煤球爐。哇！那種開心噢！帶回去後，刷一刷青苔就可用了，第二天，楊導一來，火都升好了（笑）。

另有一回，楊導感動極了，對此念念不忘。有一場在建中訓導處的戲，楊導指定要在當時他上課的教室拍，但那間已經改為教職員辦公室了，故只給我們一個工作天拍攝。我看到建中有一些老桌子，心想借來用用應該就沒問題了。前一天，我們也在建中拍，傍晚六、七點收工，隨後去檢查隔天一早要拍的場景，一進去，只看到八張桌子，其餘空無一物，牆上、桌上都是空的。楊導當下沒發脾氣，就看著他親自拿膠布黏貼一些電燈的開關，避免穿幫，此時，也只能做一些這類最微小的事。離開時，他說：「為彥，沒有辦法，明天我們就這樣子拍吧。」這時候，我沒有說出「你放心」，然而，回家後便一直在想，道具絕對就在你身邊。

隔天一早八點鐘的班，我六點鐘就到了，想辦法找到工友，我

說，你們一定有老倉庫，他說，有啊，裡頭髒死了。我讓他帶我去看，倉庫的門一打開，滿是灰塵、蜘蛛網，我一看，得意地哈哈大笑，要美工組和道具組趕緊來，一箱一箱抬，印刷機、地球儀等等所有你能想到的辦公室用品都在裡面，連有些同學的作業本都在！楊導一到現場，傻了，本來都已經不想拍了。我們搬來的東西裡頭，好像有一籃是建中軍樂隊的帽子，楊導還說，那是他設計的。類似這樣的經驗我不太會忘記，我在想，這背後的力量到底是什麼？後來，年紀大了，才明白，原來這世上最大的力量來自於你的信念。

———拍這部片的時候，當年牯嶺街舊書街的場景已不復見，所以舊書攤也是在屏東重新搭建的，能否聊一聊這部分的陳設狀況？

余　屏東場景鄰近空軍眷村，有一塊類似圓環的空間，楊導一看，覺得地理環境很像，就把書攤設在那邊。那時候我們有分工，有人負責陳設，有人負責找書。導演原本說書攤要九個，我想，九個可能不夠，就搭了十三個，但前一天劇組人員不曉得幹嘛去了，醉的醉，倒的倒，有的根本起不來。當場我就火了，一個人去做陳設。以前碰到這種狀況，我是叫得動製片組，但製片組會不服氣，心想明明是導演組的事，為什麼都落到製片組頭上，我會跟他們說，不要跟我計較這個，做就對了。然而，這一天，連製片組的人都有狀況，我便自己拿了個釘錘到現場去釘，把我的手都釘壞了，後來有人看不過去，紛紛趕來。原先找來的那些書當然是不夠，我跟蕭艾[7]說，做假的，拿硬紙盒來寫上字，遠遠看倒還過得去。那一天也就這麼過關了。

最大的力量來自於相信

———拍完《牯嶺街》後，楊導緊接著籌備《獨立時代》，希

[7]　蕭艾，1964 年生，畢業於國立藝術學院戲劇系，主修表演，為賴聲川自美返台後所教的第一批學生。1980 年代起，活躍於舞台劇、電視劇及電影。曾任《牯嶺街少年殺人事件》助導及老闆娘一角。

革命發生的時候 余為彥

望在最經濟的財務條件之下，去證實創意及演藝實力所能產生的爆發力，但拍攝過程似乎不如預期中來得順利。

余　楊導最大的災難是拍《獨立時代》，他花了三千萬，只拍一半，中間一度喊停，重新整頓，前期我在忙別的事情，沒有參與，待我中途接手時，只剩下五百萬了，拍攝期也只剩一個多月，但我們用五百萬就拍掉後面一半。最初，楊導是希望能夠做些不一樣的嘗試，特地從美國找了好萊塢的錄音師，也重金禮聘香港著名攝影師黃岳泰[8]來台，因工作期程展延，美國錄音師來了後仍未開工，而黃岳泰因接下來尚有其他工作，也不得不返港，後來是找了《恐怖份子》的攝影師張展接手攝影的工作。到頭來，發現台灣本地的技術人員其實都相當專業，並不是說外國月亮就比較圓。往後，楊導愈來愈這麼相信，對他來講，沒有陳博文、沒有杜篤之，他都不要拍片了。

───── 這部片的出品人是孫大偉，當初他怎麼會投資楊導拍片？
余　孫大偉因為跟楊導很熟，就想自己拿點小錢來玩一玩。

───── 那《麻將》大概拍了多少錢？
余　拍《麻將》時，我的戶頭裡面只有七百萬，很多了，就拍了。後來大概拍了八、九百萬。

───── 《一一》是由日方出資，據說當初日本波麗佳音（Pony Canyon）發起「Y2K計畫」，邀請楊導、關錦鵬、岩井俊二等三位導演各拍一段短片，後來因日方提供的資金頗為充裕，便以這筆錢拍成了長片《一一》。你長期跟日本電影圈交流，除了早先《1905年的冬天》遠赴日本拍攝外，後來也跟日本導演

[8] 黃岳泰，香港資深攝影師，生長於電影世家，其父黃捷是1950、1960年代香港著名的電影攝影師，曾拍過《如來神掌》、《黃飛鴻》等電影。黃岳泰於1976年展開攝影生涯，迄今完成之攝影作品超過百部。曾與吳宇森、許鞍華、徐克、陳可辛等名導合作，並以《夜驚魂》（1982）、《宋家皇朝》（1997）、《不夜城》（1998）、《紫雨風暴》（1999）、《幽靈人間》（2001）、《戀之風景》（2003）、《投名狀》（2007）、《畫皮》（2008）、《十月圍城》（2009）等片九度榮獲香港電影金像獎最佳攝影獎。

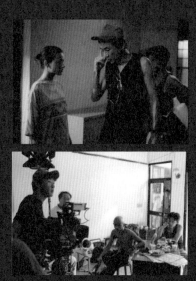

林海象屢次合作，攝製《我們的血是黑的》、《海鬼燈》等片，《一一》則是到了東京取景，能否聊聊跟日方的合作經驗？

余　《一一》是由 Omega 公司出資拍攝，Pony Canyon 出面協調製片事宜，所以他們那邊有一個執行製片久保田修跟我配合，日本人很講求計畫，每天拍完後，他們一定抓著我繼續開會，我說：「拜託你們，現在已經半夜三點半了。」早上七點鐘的通告，對方仍執意要開一兩個鐘頭的會。但是他們開會確實很謹慎，我們就是太聰明了，覺得哪有那麼多好囉唆的？譬如楊導要去拍火車站的月台，那是沒辦法申請的，所以得偷拍，日方的副導事前就做了妥善規劃，叮囑我：「余先生，你站這邊，萬一 A 狀況發生，我們要往這邊走。」由此可見他們的做事態度。

─────── 這部片目前版權的所屬狀況如何？

余　版權隸屬日本 Omega 公司，我們沒有股份，純粹就是替他們拍的片。那時中影出了很高的價錢，想要買下版權，到現在都還有人想花錢買下來上片，但是他們似乎無所謂的樣子。

─────── 楊導曾提及，發行是台灣電影最糟糕的一環，有很多不合理的規定，而《一一》當年在台灣始終未能上映，是楊導有意抵制抑或有其他原因？

余　因為版權根本不在我們身上，是否在台灣上映仍是取決於日方，我們只有建議權，當年，《一一》曾在不少國家發行，日本的投資方已經回收了，或許便不那麼在意台灣的市場。

─────── 你個人又是怎麼看台灣的發行體制？

余　發行這件事是硬碰硬的，像當年《月光少年》我也是自己發行，那時國片市場慘澹，能賣個兩百萬就已經很好了，所以註定要賠錢。願賭服輸，沒辦法。從前，發行商最大，他們會說：「你是來幫我效勞的！」、「你不要拍那麼長好不好？」、「你那個片名要改啦！」這些情形我們都碰過。

現在的發行應該是更合理、更有機會，但是存在一個問題，今天你要做導演，很有可能的情況是，你是這部片的出資方，到

了發行，仍得由你自行操盤。這意味著，從頭到尾你都是老闆，是以導演個人為主拍的戲，而非電影公司先有了一個題材，再委託導演去拍，所以輸贏自己要扛。魏德聖就是這樣的例子。

———你後來轉戰餐飲業，就品牌經營管理上，亦相當重視包裝與行銷，這些年的工作經驗，有沒有什麼是電影行銷可以借鏡的？

余　我們目前的集團，除了經營餐飲，另有 a-hha 新影響數位動畫公司，現正投入張毅的動畫長片《黑屁股》的製作。我自己的心得是，到底電影的圈子比較狹窄，後來有機會接觸到這個圈子以外的職場，總會帶來一些不同的體驗。然而，最大的體會其實是，所有行業並沒有什麼不一樣，最大的力量來自於相信，亦即必須懷抱信心。但每個人都說自己有信心，我一聽，就覺得沒有了，信心用嘴巴講的怎麼會有呢？

事實上，開餐廳和拍電影好像噢！都需要陳設、裝潢。我們上海的餐廳取名「透明思考」，我曾開玩笑說，什麼叫「透明思考」？我們的服務員把客人都當成「透明」的，只是站在一旁「思考」，那時候遇到這種狀況，也氣得要死。每一道菜，從研發開始，都得親自監督。琉璃工房最厲害的一招就是：不懶惰，要不停止地練習。我們那時有個小小的中央廚房，每天都得端出一道新菜，管它好吃不好吃。張毅買下全世界明星主廚的食譜，要廚師完全按照他們的食譜做，不准更改，每天要做世界不同名廚的各類烹飪，做好後全部擺在桌上，相同的肉要看哪一道最好吃。我們就這樣用「永字八法」的方式來訓練學習。

不管從事何種創作，首要的工作應是先找出 benchmark（基準），作為你心目中的最高標，比方，現在要出一本關於餐廳的漫畫，就會以日本漫畫《深夜食堂》當 benchmark，當然不要跟它一樣，但它已經成功了，就要設法找出其有趣之處。像我帶小朋友也是，不要一下子就要創作嘛，一到電腦前就開始天馬行空亂畫，沒有經過真正的思考，往往不會有什麼好的結果。我認為，第一個要務是，先把「我」拿掉，這是最困難的一招。就跟表演一樣，「我」就是「他人」，先將你喜歡的他人拿來作為參照，找到你認為的 benchmark，從中提煉出富有

邏輯的思考。多數時候，當你一思及要開始創作，難免會緊張，這時，一旦設法將自我拿掉，反而有益於創作。

以前在電影界工作時，我比較沒有這麼去思考，而且在電影界時，自己太驕傲了！骨子裡的驕傲真的是很要不得，認為有哪一個電影界的人像我一樣，製片出身，能搞創作，沒有一樣不會、編劇、美術、導演、製片，無所不能，這是犯了最大的忌諱。你以為楊德昌、張毅是真的驕傲？他們應該是有點驕傲，但後來覺得自己才是那該死的傲慢。

我拍什麼電影都一腳踢！當年拍《月光少年》時，沒有電腦剪接，就算沒有我也要做。要做同步錄音，沒有 Nagra 的錄音設備，我就去買一個 DAT 錄音座和一支十五萬的麥克風，開始數位錄音，而且那時錄完了，還不想轉成光學聲帶，我認為少一道手續，應可減免音質的受損率，弄得搞光學的人頭都暈了。《月光少年》裡面有動畫，那時沒有電腦，怎麼融合動畫和真人？我說，管你的，就算是手畫我也要做！反正所有的觀念都是異想天開，一心覺得就是可以做！我這種要命的個性噢！後來，我真的是從張毅和楊德昌身上學到了一課，他倆絕對不會如此冒失。

我現在也能夠體會了，人要懂得借力，楊德昌為什麼要找學生來參與編劇？閻鴻亞、楊順清當時沒有任何電影長片的編劇經驗，但楊德昌會帶，他知道他們身上一定有一些東西是他可以借力的。

《追風》，未竟的動畫之夢

——— 《一一》完成後，楊導致力於動畫長片《追風》的製作，期間你們也都還一起工作嗎？

余　2001年，楊德昌成立了 Miluku.com，做一些 flash，想要藉此累積經驗和成果，為動畫長片《追風》做準備。那些年，我只要回台北就會去他那邊，他來上海，也都會來找我。

為了《追風》，我還跟他去日本，拜訪宮崎駿的吉卜力工作室和 Madhouse[9]，都是一線級的動畫公司，主要目的是想瞭解，我們作為創意的源頭，能否找到日本還不錯的執行者，雙方結合，完成這部長片作品。我們去宮崎駿那邊，先碰到的是他的製片鈴木敏夫，那一天的對白實在是太妙了！他說：「導演，

你幹嘛要弄動畫啊？你是不可以弄動畫的，因為你的電影都沒有分鏡。」接著又說：「你這回做動畫，到底是要做日本風格還是美國迪士尼風格？」不等楊導回話，我就說：「我們只有一種風格，叫 Edward Yang 風格！」所以楊導回到台北的第一件事情，就是做了一個十分鐘的《追風》片段，單一場戲，一鏡到底，誰說動畫一定得分鏡？

我本身不是動畫的發燒友，對我來講，主要是故事精不精采。倒是有一些題材我真的覺得台灣應該用動畫來做，創作永遠是反向思考，誰說動畫一定得拍魔幻的題材？我認為台灣的動畫應該要走純樸的文學路線，我多麼想回到比我出生時更早的年代，1949 年左右，講述大陸的人搬來台灣的故事，這裡頭最具代表性的文學作品應屬王文興的《家變》，若能用很棒的動畫來做《家變》真是超屌的！

———2007 年，楊導獲頒第四十四屆金馬獎終身成就獎，你上台代為領獎，允諾將協同張毅、楊惠姍完成楊導遺作《追風》，後來是否有任何進展？

余　目前要完成《追風》有一點困難，這部片版權雖是屬於楊導，但投資者在前期確實投入了不少研發費用，我不太願意去碰這個比較棘手的問題，不過真的要碰也沒問題，因為原始版權確實在楊導身上。我們原來其實有一個案子——《長江動物園》——要找楊導拍，他過世的時候，畫稿都曝光了。對我們來講，完成楊導的心願就是完成一部動畫，但不一定是《追風》。

———能否聊聊《追風》這個故事？

余　《追風》故事背景設定為明朝，講述一個十三歲的少年，雖會輕功，卻不曉得自己會武功。本片最重要的企畫是要讓〈清明上河圖〉動起來，所以《追風》樣片帶有一些〈清明上河圖〉

[9] Madhouse，日本知名動畫製作公司，1972 年創立，創作內容多元，動畫長片作品包括川尻善昭《妖獸都市》（1987）、《獸兵衛忍風帖》（1993）；今敏《千年女優》（2001）、《東京教父》（2003）、《盜夢偵探》（2006）；細田守《跳躍吧！時空少女》（2006）、《夏日大作戰》（2009）、《狼的孩子雨和雪》（2012）等。

的感覺，這是楊導滿腦子在想的，他希望讓國畫有光影，即便是畫裡的宮廷，燈都要能夠亮起來。

─────你最後一次見到楊導是什麼時候？

余　2006 年，他那時還有到上海，我們也去過美國。2007 年他在世的最後階段，我沒去，張毅特別去了，還用 video 拍了一段片子，可是那段片子不知道怎麼搞的，找不到了。

─────你是在第一時間就知道楊導逝世的消息嗎？

余　對。而且楊導過世那一天，正好是我太太生日，她跟鎧立恰好是同一天生日，我太太的小兒子跟楊導的兒子又恰好是同一天生日。在我生命中，跟「楊」這一個姓氏特別有關聯，我太太姓楊，電影圈最交好的則是楊惠姍、楊德昌。

─────當時知道這消息的反應是什麼？

余　我其實還好。他真的很強，那時候他回來台北，就是不放棄，仍去動手術，最後他還是選擇到美國去看病，但其實台灣醫療環境不會那麼差。不曉得，這是宿命吧。

楊德昌親手繪製的《追風》畫稿。

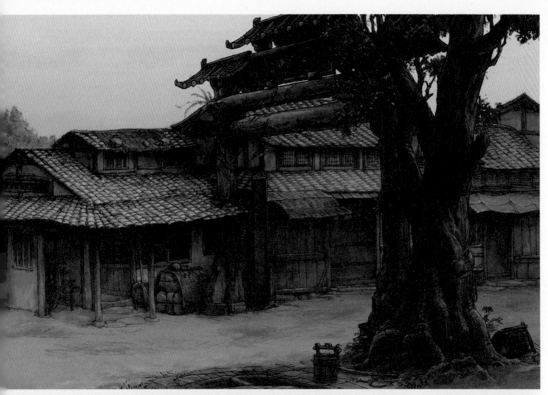

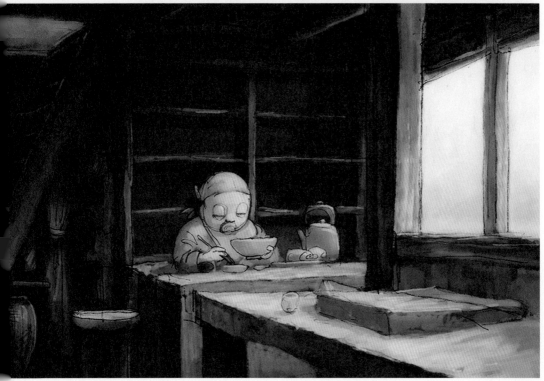

朋友。我只是一個

詹宏志，出生於 1956 年，南投人，台大經濟系
畢業。現職 PChome Online 網路家庭董事長。
媒體經驗逾三十年，在媒體出版界扮演創意人與
意見領袖的角色。曾參與多部台灣電影策劃、監
製，包括：《1905 年的冬天》、《悲情城市》、
《牯嶺街少年殺人事件》、《只要為你活一天》、
《戲夢人生》、《獨立時代》、《多桑》、《好
男好女》。著有《趨勢索隱》、《城市觀察》、
《創意人》、《人生一瞬》、《綠光往事》、《偵
探研究：A Study in Detective》、《旅行與讀書》
等書。

詹宏志

×

楊德昌

《牯嶺街少年殺人事件》監製
《獨立時代》策劃

《牯嶺街少年殺
人事件》上映時
的文宣。

三、四年前曾邀詹宏志談楊德昌，可惜他以不適合談這
題目為由婉拒。一直到他的著作在中國大陸問世，校園
巡講時，發現年輕人感興趣的竟非其奔騰的網路事業，
而是台灣新電影種種，他們眼神熾烈，飢渴地問著侯孝
賢、楊德昌當年故事，提問鉅細靡遺，連謠傳也不放過，
令詹宏志頗為意外。三十年過去了，他已經很少想這事
了，未料仍有許多後生晚輩對 1980 年代的事念念不忘，
窮追不捨，他們看著拷了一次又一次、顏色變調的片子，
想像彼時台灣的狀態。

過去台灣新電影奮鬥歷程對他們有何用處？對如今蓬勃
躍進的中國電影又能有什麼啟發？「也許是年輕人有很
強的欲望想要創作，但感覺到現實條件的難度，所以很
想知道當年這些人為何可以掙脫當時的環境，做到這些
事。那一種熱情有點感染了我。」正是這個原因，讓他
願意細說從頭。

採訪日期｜ 2016 年 01 月 29 日
地點｜ PChome Online 網路家庭
　　　國際資訊股份有限公司

在黃建業《楊德昌電影研究》一書中，詹宏志有一篇題為〈星塵往事：讀黃建業新書喚起的回憶〉的序文，他寫道：「如何從一個旁觀的新聞編輯竟成為新電影運動的支持者，再而成為電影宣言的起草人，最後竟成為電影導演的資金募集者、合約談判人、國際交易交涉人，甚至是影片上市的行銷人——這一場無意間，因著一個夢的驅策，跌落到陌生地球上卻發現不再甜美如初的情節，如果告解地寫下來，篇名可能就要叫做：〈奇愛博士：我如何學會停止憂慮轉愛廣告〉。」

革命發生的時候　詹宏志

幾年後，詹宏志果真寫了一篇〈奇愛博士：我如何學會停止憂慮轉愛廣告〉，篇名乃戲仿史丹利・庫柏力克（Stanley Kubrick）的反戰黑色喜劇《奇愛博士》（*Dr. Strangelove or: How I Learned to Stop Worrying and Love the Bomb*, 1964），描述經濟學的背景如何讓他學會在「市場」面前謙虛，對市場與文化不相容之處體會甚深，是以他不抱怨投資人眼中沒有文化事業，而是努力找出投資人可以瞭解的文化事業價值。當年詹宏志試著向台灣電影投資圈解釋侯孝賢、楊德昌的「經濟價值」，提出「全球性勸募收入」的概念，主張訴諸全球市場，爭取版權收入，而非仰賴地方市場，期待票房爆棚。當本土製片家置之不理時，他又轉而尋求圈外投資人，試探國際買家，打開一條新的資金渠道。

《牯嶺街少年殺人事件》是詹宏志和楊德昌合作的第一部片，在製作成本不斷攀升、投資人撤資的情況下，幸而有驚無險地以天價賣出日本的發行權利，才讓影片得以完成；上映後，票房不俗，且在國際影展上屢獲殊榮，算是打了漂亮的一仗。偏偏詹宏志因拍攝期間控管預算、為鉅額資金擔保等事，長達一年活在憂懼中，心有餘悸，後來總有意無意避著楊德昌。

我想起《綠光往事》裡有篇文章〈潛入戲院〉。兒時，詹宏志有個家裡開戲院的朋友，答應讓他從後門進場免費看電影，沒想到被收票的中年婦人發現，當場大聲斥喝，扣住他的手腕使力往外拽出了戲院，公然教訓他的不是。他委屈地紅了眼眶，不敢為自己辯解。父母知情後同樣光火，因為抵抗不了愛看電影的誘惑，他已經闖過好幾次禍了。自責的他，暗自下定決心，以後不再看電影了。

當然，他沒能做到這件事。長大以後，他偶然被捲了進去，成為浪潮裡一個人物，為了電影承擔更多。楊德昌過世時，詹宏志曾動念，想把關於他的事情寫出來，可是沒辦法，因為還太近。轉眼也近十年了，歲月蒼蒼，詹宏志終於說起了這些久遠的事。

> **❝** 使一個社會產生好的創作，不是因為他資源齊備，而是因為他心念單純。想要重建一種帶有一點文藝復興性格的時代氛圍或文化情境，仰賴的是有一群人，一無所知又勇敢熱情。**❞**

策劃影劇產業版，用經濟的眼光看電影

——— 你後來因緣際會介入新電影，在此之前，你自己有什麼樣的觀影經驗？

詹宏志（以下簡稱詹）　老實說我沒有什麼觀影經驗，我是一個鄉下的小孩，沒有什麼機會可以看電影，對我來說，那一點點在鄉下的觀影經驗都是印象深刻，因為很難得。譬如過年期間播映《龍門客棧》（1967），父親帶著我們幾個小孩去看，他很少肯花這樣的錢，可是人太多了，鄉下沒有劃位這回事，多少人都放進去，所有人都擠著、站著，我太小了，根本什麼也看不見，要等到很多年後在台映試片間重看，我才弄清楚這部片是長什麼樣子。

真的有機會接觸到比較非院線的電影，是我來台北讀書後。當年文青總會在台映看一些早期的藝術電影，安東尼奧尼（Michelangelo Antonioni）的《春光乍現》（*Blow-Up*, 1966）、克勞德雷路許（Claude Lelouch）的《男歡女愛》（*A Man and a Woman*, 1966）、柏格曼（Ingmar Bergman）的《第七封印》（*The Seventh Seal*, 1957）和《處女之泉》（*The Virgin Spring*, 1960），我都是在台映看的。

不過，中學時代雖沒機會看電影，倒是讀了很多跟電影有關的書。可能在《幼獅文藝》讀到魯稚子的影評，高中會看但漢章寫的關於好萊塢的各種影訊，大學就陸續看到同輩人李幼新（後更名為李幼鸚鵡鵪鶉）翻譯撰寫以及志文出版的各式各樣跟電影相關的書，所以影史的各種影片我都可以說得出來，但是沒看過，那些電影都是用想像的。直到 1982 年，我到紐約工作，

前三個月看了一百多部電影，紐約有很多演各式各樣老片的戲院，影史上這些重要的作品和 1980 年代初剛冒出來的導演，如塔可夫斯基（Andrei Tarkovsky），我都是 1982、1983 年期間才第一次看到。在紐約那兩年可能看了五、六百部電影，把我以前讀的書全部補起來。

——— 你第一次見到楊德昌是什麼時候？

詹 非常早，他剛從美國回來，應該是 1980 年。當時《1905 年的冬天》在籌備中，我是該片監製，當時我幫忙找了一些錢，楊德昌是編劇，後來在裡面也演了一個角色。第一次見面是在余為政家裡，他看到我也很高興，那天他幾乎都在聊荷索（Werner Herzog）的《阿奎爾，上帝的憤怒》（*Aguirre, the Wrath of God*, 1972），他很激動，說他要拍電影，但那時候我們都不知道他後來真的會拍電影。

——— 能否談談你從事編輯工作，在《工商時報》創辦影劇產業版，到往後協助台灣新電影的製片工作這一段歷程？

詹 我大一就進到《幼獅文藝》，大四進到《聯合報》副刊，1979 年去了《中國時報》，先是編《工商時報》，創辦了影劇產業版，1980 年就做《中國時報》影劇版和生活版，擔任藝文組主任。我跟影評人打交道、進入到影劇新聞是在 1979、1980年間，然後我就到美國了。我在美國辭掉我的新聞工作，回國後去了滾石，那是 1983 年的事情，1984 年就去了遠流，做書的出版。

我所有跟電影打交道的工作都是我在遠流的時候，一開始是很邊緣的。包括之前《1905 年的冬天》，我只是一個朋友，希望能幫一點忙，沒有扮演那麼重要的角色。後來侯孝賢《戀戀風塵》（1986），我去幫他做電影宣傳；到了《尼羅河的女兒》（1987），我已經是在幫他跟投資人談計畫的人。一直到 1988年才跳下來做「合作社電影」，我應該是當中的核心人物，因為當時大家對我的判斷和想法是很依賴的，那時候我去跟邱復生談成了《悲情城市》的計畫，這是我真正插手參與電影工作的第一步。《悲情城市》開始，我就是扮演關鍵的 organizer 的

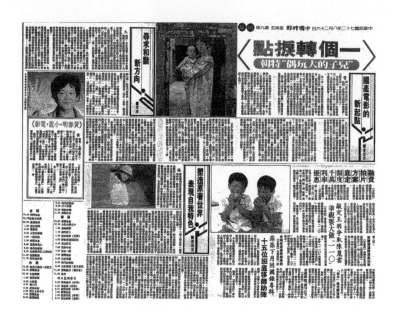

1983 年，詹宏志撰述〈國產電影的新起點〉一文，奠定「新電影」的興論基礎。

角色，同時幫這些導演朋友決定應該先拍什麼、後拍什麼。

其實也不是什麼角色，就是個朋友，我出出意見，分析當時的情境，如果他們贊成我的意見，我又要負責代替他們出面去跟投資人談。除此，影片要出到國外的話，工作怎麼安排、委託給誰，也都是我在聯繫。

《悲情城市》是第一部戲，第二部就是《牯嶺街少年殺人事件》，我同時間跟兩個導演一起工作。但是到了《悲情城市》末期，侯孝賢和楊德昌已經不怎麼往來了，他們之前是很要好的朋友，他們一分開，可能也是電影合作社難以為繼的原因。

我在報社工作時，台灣新電影的人都還沒出現，所以我往來的其實多是香港新浪潮的人物，包括徐克、泰迪羅賓這些人，當時還有一個很重要的人物余允抗[1]；香港新浪潮我反倒比較有機會可以報導，等到台灣新電影起來時，我已經離開新聞工作了。

[1] 余允抗，1949 年出生於廣東，於美國洛杉磯加州大學攻讀電影。與許鞍華、嚴浩、徐克同為香港新浪潮時期著名導演。處女作《師爸》（1980）結合賭博片與黑幫片的類型，成功塑造周潤發的賭神形象。其後以拍攝恐怖與驚悚鬼怪電影見長，打破傳統敘事，擅於掌握細節、營造恐怖氛圍，代表作包括《山狗》（1980）、《凶榜》（1981）、《凶貓》（1987）等。

1983 年，《兒子的大玩偶》發生「削蘋果事件」，那時我已經不在報社了，原來在報社的重要夥伴陳雨航，時任《中國時報》影劇版主編，是他決心要做這個事。他當天打電話給我，晚上我去了報社，因不想驚動其他人，沒讓辦公室的人員參與，就我們兩個人，把它編起來。翌日一整版《兒子的大玩偶》的新聞，該行動救了《兒子的大玩偶》，不會挨剪刀。第一個說話的是楊士琪，但做整版的是陳雨航，他也因此失去了報社的工作。

——— **你當初策劃了影劇產業版，希望對電影產業進行深入報導，在台灣首開風氣，能否談談內容企劃？**

詹 對，從來沒有的。因《工商時報》是經濟性的報紙，我做了一個像好萊塢《Variety》那樣的版面，是第一個把電影全部當作工業來看待的版面，沒有明星的花邊新聞，但每周都有當周國片、西片票房統計，有唱片排行榜、書籍排行榜，有各種明星和工作人員的行情表。我也是第一個做錄影帶新聞的人，把錄影帶看作一個重要的新媒介。這個版很特別，差不多就是今天說的文創這樣的概念，出版、唱片、電視、電影、錄影帶全部包括在裡面。

——— **當時台灣新電影尚未崛起，且台灣電影幾乎步入窮途末路，你怎麼會想從工業的角度去談？**

詹 我是一個學經濟的人，對我來說，談影視工業的經濟層面並不需要台灣有電影業，因為沒有任何的創作或產出，還是有消費，每周都會有票房，只是電影可能來自好萊塢、香港或其他地方。你要學會用一個比較經濟的眼光來看，這些熱鬧或光鮮亮麗背後有一個經濟法則在決定資源的分配，這跟電影情況好不好沒有關係。

——— **這類報導對於台灣電影業界有無產生一些實質影響？**

詹 說不上來，一般電影工作者不太會用這個東西，台灣電影工作者很少有這樣的思考，我看到的投資者和戲院老闆其實是很草莽的。顯然當時是有一些可分析的工具，比如，台灣院線有非常多規律，台北票房是實際賣票的結果，可是中南部的票房

是用點數換算「包底」（guarantee）交給中南部的片商，它是用一個參數，如果台北票房是一百萬，中南部的片商合起來就必須用一百萬去做包底。如果是文藝片，就是 1：1；如果是動作片，就要 1：1.2，要加百分之二十才能拿到二輪、三輪的放映權。它有一些規則，奉行不逾，但未加以分析，我想把這些行規賦予一個有管理意義的數字，我想是開風氣之先。

當時台灣較關注這版面的，其實是出版業的老闆，因他們教育程度較好，一看就發現這些總體分析有用。對唱片業影響也是大的，剛新興的錄影帶業也注意到這個新聞，邱復生就是其中之一。至於電影圈，我當時並未感覺有任何影響。一年多後，我就被派到美國去，那版面大概又延續了一年多就結束了，歷史並不長。一直到好幾年後，在台北跟胡金銓一起吃宵夜，胡金銓說，《工商時報》曾有一個很獨特的電影版面，跟《Variety》是一樣的。那天我跟陳雨航都在場，我們倆就笑了，因為那是我們做的事，只有博學的胡金銓注意到這個事。

新電影陣營的裂解

——— 你致力引入香港電影新浪潮的創作思維，也邀請了一些香港影評人寫稿，為何會側重香港電影新浪潮？

詹　因為香港電影新浪潮脫離了像邵氏那樣的傳統片廠，或嘉禾那樣的大型製作公司，有比較多新製片和獨立製片，譬如新藝城。我都是關心生產方式的改變，通常那是產業結構要起變化的起因。因此之故，通常會出現新的工作型態、新的工作人員、新的片型，因而會有新的創作者、新的導演、新的演員。我看到影片製作方法的變化、新的勢力和資金的移動、新的電影行銷方法，用了很多新工具。這是我的 training，碰到這樣的事特別敏感。台灣方面，我找了黃建業、劉森堯寫影評，同時把石琪這樣老一輩的香港影評人引進台灣，也邀請李綽桃等新一代影評人寫稿。我做了非常多專題，大篇幅報導香港新浪潮的崛起和發展，以及對原來產業的 impact。

詹　我不覺得有太大影響。台灣新電影的起源有幾個核心人物，譬如任職中影的小野、吳念真，當時電影票房壞到一個地步，中影老一輩的人也不知道該怎麼做，所以給了他們機會，換新方法，用較小的成本，用新導演，改編文學故事。這跟香港的模式是不一樣的，如果把徐克處女作《蝶變》（1979）、許鞍華這幾個人興起的時候當作新浪潮的起源，其實大部分是視覺形式上的改變先發生，很大差異在於美術設計、剪接的不同。

台灣不是，台灣的工作方式其實是很反求諸己的，希望電影不那麼抽象、抽離，而是跟社會有比較密切的關係，小野、念真是這樣的人。這當中又有兩股勢力塑造了今天我們認識的新電影的面貌，一是侯孝賢和陳坤厚。他們是從台灣原來拍片體系出來的人，並不是外來的革命者，但他們是裡面獨特的人。他們原來拍的片子，譬如侯孝賢《風兒踢踏踩》，也是用國片當時拍片的主要公式，有知名明星，如鳳飛飛，是一齣喜劇，裡面有十幾首插曲，支支動聽。這個創作者有一種直覺，對生活很敏感，會把生活趣味放在裡面；對角色的真實性很敏感，一定要是我們身邊看得見的人，所以塑造角色時強調其真實性。一開始，我覺得侯孝賢和陳坤厚是很素樸的，只是希望不要把戲拍得那麼假，要拍得很真實，然後這個路愈走愈遠，慢慢他對這個形式有了體會。

另外一支是楊德昌、陶德辰、曾壯祥這樣的人。他們都在美國受電影教育，帶著新觀念來工作。到了《兒子的大玩偶》，這兩群人碰在一起，彼此影響了對方，一下子台灣新電影才變出這樣的面貌來。它有很強的社會意識在裡面，這社會意識不見得是意見式的，而是強調電影要活生生地從生活上取材。像侯孝賢，本來是一種小混混的特質，生活經驗很豐富，有很多的體會，看的人多，非常聰明，到了《風櫃來的人》，風格就已經開始明顯起來了。他對表演方法已經有想法，不要任何看起來像是為了戲所安排出來的戲，他不要你演，只要看起來好像是演戲就要拿掉；我半開玩笑說，他總要重建一個生活、一個

新電影

《本周話題》

周末順題道

對另一種電影
另一種聲音

⊙石靜文

民國七十六年台灣電影宣言

〔於另一種電影／另一種存在的空間〕

電影評論的文化理想

⊙詹建業

刺馬

⊙張大春

176

花落葉猶青

⊙康芸薇

潘郎憔悴

⊙蕭敬人 19

包括小野、吳念真、楊德昌、侯孝賢、柯一正、陶德辰、陶曉清、詹宏志、張毅、萬仁等五十四位台灣電影界人士及名義的「台灣電影宣言」，於同年一月二十四日以大幅版面刊登於《中國時報》，等有聲響出對電影環境的憂慮，包括對政策建立、大眾傳播、評論體系的質疑，並期望能看明白表示出電影文化的願景政策，構造群體以以關注電影活動的文化層面，以及從事電影評論的工作者能反省自身角色，檢視社會意義。

幾乎像真實的東西，再用紀錄片的方式，很冷靜地去記錄。這個直覺來到了《童年往事》，調子就變得非常冷，觀影者必須自行做很多組合，從那之後他就再也不可能回去了，他對戲的概念已經成形。

——台灣新電影期間，你數度為文，先是撰寫〈國產電影的新起點〉，奠定「新電影」的輿論基礎；1984 年發表〈台灣新電影的來路與去路——一個報導與三個評論〉一文，提出新電影成立的理由、特色與過程；1987 年更代表起草「台灣電影宣言」。請談談你寫下這些文章的緣由。

詹　在那個時期，一開始我跟新電影的關係，完全就是一個觀察者，我跟影評人的關係密切些，可我又不是影評人，因為我並不常單一的去寫一篇影評。我是個編輯，是關心這些創作者和影評人的人，寫那些文章，大多是因為意識到有一個新的電影型態已經出來了，有人要做專題，得有一個比較宏觀或概括性的題目來描述它，我常被賦予這個角色，由我來試著為台灣新電影下定義。要怎麼斷代、從哪裡開始？我要下一些可操作的定義，這些電影跟以前的《英烈千秋》、《八百壯士》到底有什麼差別？你必須說出道理來。我才會說《光陰的故事》像是辛亥革命前的興中會，《兒子的大玩偶》則像是同盟會。這些事都還在發生中，如何裁斷？這需要一點點判斷，也需要一點點大膽的講法。因為很多電影還在拍，哪些是新電影、哪些不是，必須有一個理論基礎，有了共識之後，底下大家就可以發揮了。

這是我所做的工作，這工作最後就做到了 1987 年的「台灣電影宣言」，它並不是一個創作，而是一群人企圖表達的意見。當時也是新電影最壞的情境，侯孝賢、楊德昌不但找不到什麼拍片機會，而且被很多老一輩影評人、影劇記者指責，新電影這些人把電影給玩完了，只管自己的創作，不管票房。在我看來，這些都是沒什麼道理的指控，這些人拍的電影占台灣電影票房總數這麼少，怎會因此把電影搞垮了？應該說，如果不是台灣電影這麼糟，這些人根本沒機會拍片；正因為電影這麼糟，才會有電影公司考慮試試看新的人。新電影之所以冒出來，就是因為一開始票房很好，像《小畢的故事》。

電影圈和媒體對這些創作者有點敵意，新聞局電影處也很糟，焦雄屏等人很著急，一直花力氣想跟政府溝通，又自覺講不了，每次都抓著我去。跟政府部門談這事，他們就說，這個東西很重要，人家的電影也很重要啊，所以有段時間我跟焦雄屏講，不用擔心金馬獎的價值觀那麼糟，去吵那個沒有用，人家也會吵。我建議，我們這種從影評或電影史角度出發的人，可以換個方式，不一定要去爭取金馬獎這種官方活動的露出，我是編輯，我想的方法是，有幾個影評人，把台灣當年度所有國片都看了，挑出最好的電影，認真為它寫文章，編一本書，做年度電影選。今年誰拿了金馬獎，明年你不見得記得，可是如果有一本書留下來，可能比金馬盛會還耐久。我當時有一句話，後來很多人轉述：「他有盛會，我有墓碑。」刻碑其實比盛會還要持久。在那個時刻，我秉持的都還是比較接近書生的想法，並不覺得要介入爭取電影的權利。

1987 年情境很壞，侯孝賢、楊德昌這些人要拍電影都非常困難，電影圈的人很焦慮。正好碰到楊德昌四十歲生日，在他家辦了個 party，大家話題轉到那兒，討論得很熱烈，有很多感慨，各自抒發了各式各樣的意見，於是有人提議發表一個宣言。

不過，《電影筆記》提到，當場大家公推我寫宣言，眾人簽名，沒有這回事 [2]。我那天根本不在那裡。事實上，我人在台中，那時我父親在加護病房，等我回到台北，看見唐諾在我家門口等我。他有驚人的記憶力，敘述了現場每一角落、每一人所說的話，希望我能就那些話，整合出一篇文章。過了兩天，我父親又有狀況，我再次下台中，離開加護病房後，我走到醫院附近的咖啡店，趁等待下一次探望的這段時間把它寫出來，隔天回台北就交給唐諾，讓大家看看合不合適，後來所有人都簽名了。

[2] 1996 年，法國權威電影雜誌《電影筆記》精選電影百年歷史當中的重要事件，編成特刊《電光幻影一百年》，選進「台灣新電影宣言」事件，稱：「1986 年 11 月 6 日晚間，台北市濟南路 69 號的房屋內正舉行聚會……屋主楊德昌先生年約四十歲，為台灣最出色的導演之一。這棟住宅甚至於也是慶祝的一部分，因為房屋常被商界為電影拍攝的場所，包括他自己的電影《海灘的一天》。
搖滾音樂與古典歌曲之間，與會者吆喝的乾杯聲中，利用這個隆重的機會發表一份〈台灣電影宣言〉……。」

但也沒有立刻刊出來，應該是又隔了一兩個月，才在《中國時報》和《文星》雜誌一起刊登。

本來這個圈子看來大家是朋友，可是每個人的想法其實不盡相同，有的人可能採取一種更激烈的對抗或改革的態度，有的人覺得只要能夠打開一條生路，可以工作就好。眾人立場其實有個光譜，那只是一個暫時的組合，所以文章發表之後，反倒每個人心情都不同了，因為社會上有了反應，有的人擔心這文章太嚴重，日後變成黑名單，中影或任何地方都不找他拍片。那還不是一個很自由開放的時代，政治上也很容易被記名，圈內保守一點的人會覺得這文章寫得太重，要慢慢跟這些人有點區隔。有些比較左的人，像迷走 [3]，則覺得不痛不癢，要革命根本該把整個社會推翻才對。在這文章之前，大家都是朋友，文章出來之後，新電影的陣營就有點四分五裂了，楊德昌稱此為 the beginning of the end。這是宣言的後果。

介入可能是更好的方法

———宣言的效應反而是使得內部的分歧浮上檯面？

詹　是，對照出來每個人見解的差異。那是 the beginning of the end，可是我會說，那也是 the end of the beginning，新電影的第一階段也就結束了，比較 innocent 的新電影時期結束了。至少對我來說，宣言讓我確認：寫文章表達意見是不夠的或沒用的。我先前以為只要寫文章就好了，後來覺得介入可能是更好的方法。我沒有「總體政策」（macro-policy），一夜之間，要改變整個台灣電影生態很難，利益錯綜複雜，每個人都有不同立場。可是從「個體政策」（micro-policy）著手，單獨去想侯孝賢下一部電影要怎麼拿到錢、找到工作方法，看起來就沒那麼難，而且儘管他在台灣處境那麼壞，可是國際上處境非常好啊！楊德昌其實也是。所以我說，如果是一些朋友合起來，努力地去幫這幾個我們心裡覺得很珍貴的創作者做一點事，起碼有機會讓他們想拍的某一、兩部電影可以出現，這事就很有價值了。

儘管我那幾年看起來好像是新電影帶頭的人，其實我從來不在現場，都是大家收了工到我家去開會。我從沒離開編輯工作，

詹宏志擔任《牯嶺街少年殺人事件》監製，負責統籌調度拍攝資金。

每天還是上班，也徵得老闆王榮文的諒解，因為我要幫他們處理賣片的事，很多國際事務要聯絡，可能會用辦公室電話打長途電話或傳真，我的老闆也很支持。我是用一個業餘的機制在處理這些事。

這個楊德昌都不一定知道。當時我為了賣楊德昌的電影，委由台灣博達版權公司的朋友幫我寫 production notes，因為我一個人做不了那麼多事，又怕我的英文寫起來不夠好。至於《悲情城市》，幾乎都是我找焦雄屏來寫的，而且不是在電影公司，而是到出版社，禮拜天我們兩個在那裡寫完所有英文的稿子。我是用這樣的方式跟國際上聯繫，問他們會不會有興趣投資這個電影、買這個片子，這些事都發生在我辦公室裡，侯孝賢和楊德昌不見得看過那些我跟國外大量的聯繫和試探。

我試的對象也很複雜，有的根本沒有任何發行電影的紀錄，像《悲情城市》在日本是給了 Pia 雜誌社發行，Pia 沒有發行過電影，只辦過影展。《牯嶺街》後來雖是給了另一過去曾發行過侯孝賢電影的日本片商，不過我最早找的其實是 NHK 當時成立的一個子公司 Media International Corporation，簡稱 MICO。那是 1980 年代末、1990 年代初，日本正值資產泡沫的高峰，每天都在收購美國資產，當時我在《Variety》看到一則新聞，NHK 成立了這麼一個公司，目的是要購買美國三大電

[3] 迷走，與梁新華共同編著有《新電影之死》(1991)、《新電影之外／後》(1994)。

視網的歷史片庫，我才寫信去，詢問對方是否有興趣發行亞洲導演的電影。我有點吹牛，跟對方說我手上有侯孝賢、楊德昌、方育平、許鞍華等人，第二天 MICO 的副總裁就飛到台灣來了。中午我跟他吃飯，解釋我有這些計畫，正要推動的是楊德昌的《牯嶺街少年殺人事件》。

當時我找的都是沒有任何發行電影的背景的人，最容易談，因為沒有成見。如果是做過電影發行的人，可能會說，這個電影我只可以出兩萬美金，不可能給我兩百萬美金，像中影早期海外版權都亂賣一通，賣得非常便宜，我得要扭轉。《悲情城市》籌拍時，我找了邱復生，他也是一個新人，雖說早先拍過《孫小毛魔界歷險》（1987），大失敗，不過對於國片製片，他還是一個很 fresh 的人。如果去找王應祥[4]、蔡松林[5]等台灣電影圈的人，他們一看，沒有卡司，辛樹芬不是，梁朝偉當時也一點不紅，如果換劉德華可以考慮，根本不可能談出這個條件。那個情境要有人提出一種新的語言，跟新的投資人打交道，因為這些創作者跟傳統的台灣電影圈格格不入。

革命發生的時候／詹宏志

↓ 1990 年 8 月 8 日，《牯嶺街少年殺人事件》於淡江中學開鏡。

→《牯嶺街》小四一家合影。前排左起：金燕玲（飾母親）、賴梵耘（飾小妹）、張國柱（飾父親）；後排左起：張翰（飾老二）、姜秀瓊（飾二姊）、王玥（飾大姊）、張震（飾小四）。

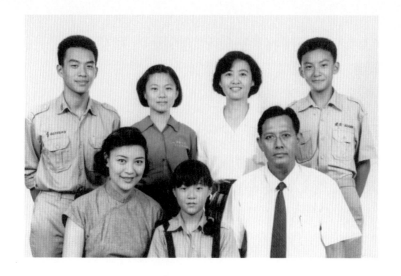

————你是不是比較傾向從國際上尋找投資對象？

詹　我的想法是，創作者對台灣的資金依賴愈少，愈自由。當時侯孝賢跟邱復生一簽就簽了三部，《悲情城市》、《戲夢人生》（1993）和《好男好女》（1995）都有年代的資金，後來我也去找日本的資金。到了《海上花》（1998），法國資金也進來了，所以侯孝賢依賴台灣資金的比例是很低的，他後來資金大多是全球性分散。台灣資金一變少，干預就變少了，因為勝負沒有那麼嚴重了。

楊德昌其實也是，我後來一直安排他取得華納等資金，不過華

[4]　王應祥，1938 年生，1971 年成立龍祥電影公司，以發行西片為主，後積極參與國片製作與發行。1970 年代曾攝製一系列瓊瑤電影，並大量引進香港新藝城的電影。出品影片包括《海灘的一天》、《搭錯車》、《超級市民》、《春秋茶室》、《多桑》等。

[5]　蔡松林，1980 年創辦學者公司，涉足電影製片、發行，曾躋身台灣最大片商。全盛時期，旗下戲院占台灣市場 40%，主控或參與的錄影帶發行占了 90%，且擁有七家衛星頻道。1980 年代初投資由許不了、袁小田領銜主演的《怪拳怪招怪師傅》，票房告捷，打下製作基礎，其後不僅大量出產台灣電影，更大手筆投資港片，曾與王家衛、袁和平、曾志偉等影人合作。除商業娛樂片外，也參與侯孝賢《尼羅河女兒》、陳坤厚《桂花巷》等文藝片的投資。1990 年代中後期，因台灣電影市場變化急遽，決定淡出江湖。2009 年眼見華語電影市場看漲，再與王晶、劉德華合作，斥資拍攝科幻警匪片《未來警察》。

納那樣的組織相對嚴格，分鏡要先出來，拍攝也不能跳離分鏡，對楊德昌這種創作方式的人不合適。有能力這樣做的其實是陳國富，他比較能用這種片廠方式來工作。楊德昌沒辦法，他去到現場，突然間有個新的想法，他就改變了。所以我並沒有幫楊德昌解決這個問題。

──── 1988 年「合作社電影」成立時，邱復生也有投資嗎？

詹　我也是借用了邱復生對我的興趣去做這個事，我當時計畫拍五部電影，侯孝賢、楊德昌、陳國富，以及香港的方育平、許鞍華，每位導演各一部。方育平日後完成的《舞牛》（1990）原來是在這個計畫裡頭。

我們在金山南路一帶租了一個辦公室，在當時寶宮戲院附近，一開始錢是邱復生出的。成立時，因為我一直在出版社上班，只有陳國富有空去公司，他要找一個助手，所以找了一個在台的美國女孩芭芭拉，她後來當上華納的副總裁。等到《悲情城市》要開拍時，合作社電影就跟邱復生拆開來，我們是用侯孝賢拍片的費用來支付行政費用。

──── 你怎麼說服眾人成立「合作社電影」？

詹　我的解釋是，以我這個學經濟的人來看，我認為他們過去的工作方式容易賠錢的原因是，整個辦公室是為一部戲而設，這些工作人員，有戲時有薪水，至於籌備戲的時候，到底要解散或留職呢？倘若解散，這些人稍微有一安定的工作就走了，培養的人很難留下來。

第二，每部戲上片的因素非常複雜，很難確保每一部戲都可以有好的回收，可是不同片型、不同導演，在一個大的計畫裡頭，一方面讓幾部戲去分攤全年工作組織的行政費用，一方面是讓這些不同片型去分散風險。對我來說，多部戲比一部戲安全很多，這在投資活動裡是很常見的概念，不過當時電影圈並沒有這個思考。美國獨立製作公司大都有這個概念，一次會做五、六部戲的計畫，用各種不同類型和預算來分攤開發的費用和風險。在香港，這樣的事也比較常見，香港新浪潮時，很快就集結出電影公司來，而且一次都有一個較長的拍片計畫，分布在

不同導演、不同片型上，有機會可以分散風險。不過到今天為止，台灣這樣做的還不是很多。

———你跳進來做電影監製，固然是奠基於朋友情分，但資金方面畢竟還是得審慎控管，你會如何評估這部片子可不可以操作？

詹　我後來做出歸納：This is how to work with creative people。以楊德昌和侯孝賢為例，你要投資就是投資他這個人，設法讓他想的事可以實現，去斤斤計較其他東西都變得沒有意義，譬如換卡司。當時我看《冬冬的假期》這樣的案子，侯孝賢說可以拍得很省，預計四百五十萬，最後可能拍了七、八百萬，多出來的三、四百萬只好把自己的房子抵押了。上片後，票房大概只有四百萬，他就變成一個負債累累的人，有幾年非常苦。但片子得了南特影展最佳影片之後，在英國賣了幾萬英鎊、在德國賣了幾萬馬克，幾年之後湊起來的錢其實遠超過投資的錢。

當年，詹宏志向邱復生提案，建議創立一以亞洲創作者為中心、出品高水準作品的電影公司，可望於世界影壇占有一席之地。他希望各拍一部侯孝賢、楊德昌、陳國富、方育平的電影，遂連同侯孝賢、楊德昌、吳念真、朱天文、陳國富等人於 1988 年成立「合作社電影」。後因《悲情城市》之籌備煞費工夫，其餘三人便決定另尋資金。左起：吳念真、侯孝賢、楊德昌、陳國富、詹宏志。（劉振祥攝）

147

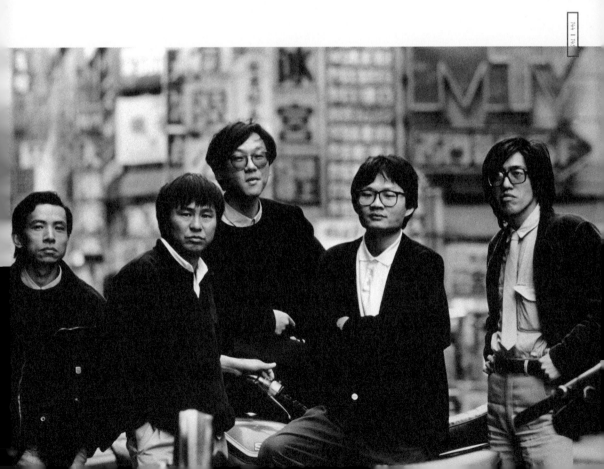

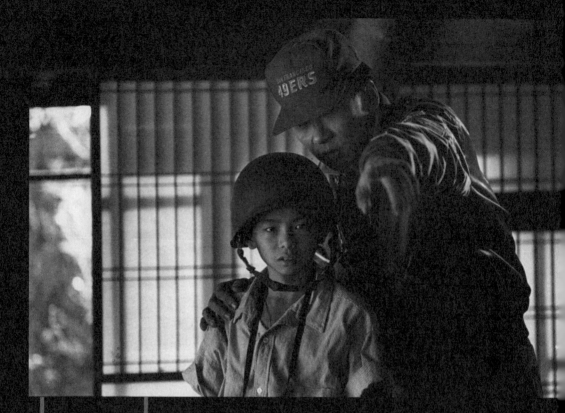

↑楊德昌與飾演小
貓王的王啟讚溝通
表演方式。

↓楊德昌於《牯嶺
街》拍攝現場。

不過每一筆錢都不大，可能只有一百萬或五十萬，拿去還錢就沒了，所以他不覺得片子賺錢，但如果合在一起算，那些錢拍完戲通通到齊，立刻就會看出這是一個賺錢的案子。

如果沒有拍超過五、六十萬美金，甚至一百萬美金，都沒問題，因為他們兩個的片子在全世界賣一、兩百萬美金是沒問題的。我把它稱為「勸募式的收入」，如果你拍這麼好的電影，只花這麼少的錢，光是靠全世界的版權買賣就足以回收了。連歐洲各國家圖書館收藏拷貝都可以變成賺錢的工具，這些電影圖書館要的是拷貝，加上在館內做非商業性映演的播映權，如果一個電影圖書館要一支拷貝，成本是一千塊美金，我可以賣一萬美金，二十個圖書館就可以賣掉二十萬美金，扣掉兩萬的成本，還有十八萬美金，當時台幣與美金匯率是 1：40 的時代，換算下來有七百多萬台幣。但如果要拍成像《聶隱娘》（2015）或《海上花》，這個理論就失靈了。

當年《悲情城市》兩千萬出頭，《牯嶺街》最後大概拍掉三千萬，都是賺錢的片子。

那一整年，我每天都提心吊膽

——繼《悲情城市》後，你又擔任《牯嶺街少年殺人事件》監製，這部片因預算不斷提高，籌資過程屢有波折，能否請你談談這段經歷？

詹　楊德昌原來請我去跟中影談的是《帶我去吧，月光》，改編自朱天文的小說，當時天文劇本也寫好了。中影是根據那個劇本才核下一千四百七十萬的預算，可是過沒多久，楊德昌到我家開會，手上的案子卻是《牯嶺街》，我有點吃驚，而且非常擔心，畢竟這牽涉到合約的問題。楊德昌說，想一想覺得先拍這部比較好，預算反正也沒有改變。這話後來證明是假的。我回頭跟中影談，中間還有一個很重要的人物——《VOGUE》、《GQ》國際中文版發行人劉炳森，當時他負責國民黨的華松投資公司，一直希望促成這事，多半是他去協調。

但《牯嶺街》拍戲的過程太曲折，對我來說太苦了，那一整年我每天都提心吊膽。因為《牯嶺街》兩度追加預算，上看

二千六百七十萬，中影不願參與投資，中途退出，後來全由華松接手，重簽約時，要求我要為所有費用背書，倘若到時無法履約，以我當時在出版社當編輯的薪資，恐怕要一輩子還那個債。沒想到不久又傳來「沒有錢了」的消息，幾經談判，投資公司決定退出投資，要求製作團隊以原投資金額買回未完成的電影。幸而後來實在運氣太好了，峰迴路轉，一位日本片商願意預付一百萬美元取得日本發行權，這是前所未見的天價，我們拿到錢後才去把片子買回來。[6]

我其實不是擔心賠錢，而是他更換電影，可能會牽扯上官司；其次，片子不同，一定有很多假設不同，原本預算極可能是錯的，後來證明確實如此，追加了多次才拍完。我在的時候，他們儘管沒辦法控制預算，起碼還是尊重我，沒辦法控制一定是不得已的，但我跟楊德昌沒再繼續合作之後，連有一個讓他擔憂的人都沒有了，戲就拍不完，像他做動畫，花了錢都無法完成。

───合作《牯嶺街》期間，跟楊德昌有哪些比較深刻的互動？

詹　我每天都痛苦不堪，因為他一再改變計畫，對外都必須我去解釋，好不容易解釋完，回來發現他又變了。他三番兩次到我家裡來，都是跟我說錢不夠了。不過除此之外，沒有任何不愉快，我們從沒吵過架，相較於他對其他人的嚴苛，他對我算是很客氣、很好的。大部分時候，他很尊重我的意見，我說了什麼也會想辦法配合。過程的苦都是在於對外，我到底要怎麼去跟人家說，情況又跟原來不一樣？我感覺我的信用都用完了。台灣電影圈很習慣這種翻來覆去的事，但人家可是帶著律師來談的，所以我心理上壓力很大。

不過最後在中影片廠看對雙機試映時，所有過程中的痛苦也都煙消雲散了。電影拍得這麼好，有機會跟一個天才一起工作還是覺得很幸運，身為其中一份子很驕傲。但他在我身上確實烙下一個痕跡，後來他再找我做任何事我都很害怕。我還是非常喜歡他，而且覺得他會做出很了不起的作品，但我很害怕那過程。有過那次經驗，我心理上的恐懼很大，過程中有太多不可預測，只要有一件事沒做對，不僅幫不了忙，自己都要身敗名裂。

——— 你們之間除了談預算外，還會聊些其他話題嗎？

詹　楊德昌每天都跑來，把所有故事講給我聽，包括角色塑造、故事發展與轉折，今天講明天講後天講，同一個故事，每次對白修一點點，最後拍出來，跟他講的也還是不一樣（笑）。我也不太發表意見，怕增加意見，改變太多，我就說：「好，趕快去拍，趕快拍完。」

雖然年紀上他比我大很多，不過我有點像他的大哥啦。事實上，對每一個人來說，我都像大哥（笑）。楊德昌是一個極端敏感的人，這也解釋了為什麼他的電影裡有那麼多細膩的訊息，因此他對人就變成很容易情緒起伏，演員一到不了他的要求，一次兩次，他會用耐性來溝通，三次四次之後，就覺得這人是故意的，晚上到我家來，情緒非常激動，說這人非走不可。一有變動，就會牽涉到錢，所以我會勸他。他的脾氣總要一兩天才會恢復。

他比我容易波動，我像機器人一樣，完全可以計算投入產出，他不是，他的狀態極精密，工作人員或演員有一點點不合他的意，他就會爆發，所以他的工作現場是非常緊張的，每個人都怕他怕得要死，每次緊繃到了沒辦法工作時，余為彥會告訴我，我就帶一點吃的東西去片場請大家，緩和一下氣氛。每次我去，楊德昌都把他的導演椅讓給我，他就站在旁邊，還把工作人員叫來向我報告，弄得我坐立不安。

《牯嶺街少年殺人事件》酷卡。

[6]　關於《牯嶺街少年殺人事件》的投資狀況，詹宏志所言與余為彥略有出入，讀者可自行參考。

——— 《牯嶺街》上映時，你曾去中影幫忙做發行，還記得當時的工作情形嗎？

詹 片子交給中影發行，中影的電影宣傳部抵死不從，反對公司接下這個電影，他們覺得做宣傳一定被楊德昌罵得要死，我才跟中影說，那我來做好了。我在中影上了一個月的班，就是做《牯嶺街》的行銷宣傳。其他工作人員都不肯做事，所以我只用了一個年輕助手，她後來變成名人了，就是黎明柔。我們只有兩個人，做所有的事。我的工作就是不斷試片、不斷開記者會，黎明柔反正是美國來的小孩，不怕挫折，我開名單給她，要她打電話給這些人，說我要請他們看戲，她電話拿起來就撥：「我是詹宏志先生的助手，邀請你來看電影……」她的勇氣加上我的名字，所有人都來了，很熱鬧啊，票房雖差強人意，大概一千八百萬。後來有一天我在路上碰到黎明柔，她說：「我們這樣努力，聲勢那麼浩大，為什麼票房還是不成功呢？」我跟她說，我們已經得到超過我們應得的了。台灣拿到了一千八百萬，我們就完全是賺錢，因為國際上已經把成本都 cover 了，如果要像《悲情城市》那樣賣到一兩億，得要有一些因素。一千八百萬我覺得是求仁得仁，剛剛好，完全沒有問題，工作也絕對沒有做不好，因為我覺得宣傳是做得夠好的了。

——— 當時宣傳主要是靠試片和記者會？

詹 預算太少，我沒錢做什麼電視廣告，如果要做廣告，影片會變很短，所以我用了另外的方法。上片前一天，我做了報紙的全版廣告，告訴讀者晚間新聞時段將有一分鐘的首映，其實就是預告片。我只播一次，讓觀眾一定要自己等在那裡收看。
我用了各種 Disney 的方法，上片前就推出三本書、一張唱片等周邊商品。報紙也有好幾個全版的座談會內容。從我工作開始，大概每個禮拜都有記者會，創造大量新聞露出，因為我是新聞工作者出身，完全知道做什麼事媒體非登不可。我用了很多技巧，曾早上十點開記者會，對記者來講是很痛苦的事，這就是一個賭注，如果你害怕漏掉這則新聞，你就非來不可，如果你來了，我就贏了，因為你已經花了時間，回去不寫是不甘心的。

─────《獨立時代》是你第二部跟楊德昌合作的電影，這部片的投資情況如何？

詹　孫大偉有意投資，我去跟他開了一個頭，針對這部片的預算、合約、未來版權安排，做了一個討論。因孫大偉跟楊德昌是多年老友，後來就沒有樣樣事經過我，不像以前，因為中影怕跟他打交道，所有事、所有合約都是我出面。《獨立時代》拍戲的過程也是一樣，每天晚上收了工，他就到我家來，只是我就不像《牯嶺街》當時要跟資方談那麼多事。後來戲拍到一半，追加預算，也不是我出面，而是余為彥和楊德昌自己去談。因為楊德昌不願意給國片發行商，最後找了華納做發行，不過那是一個錯誤的決定。華納沒有提供任何包底，所以片子一沒賣好，楊德昌幾乎收不到什麼錢。當時儘管國片發行商對楊德昌、侯孝賢有一些抗拒，不過一旦去談，還是會提供一個包底，給你四百萬、六百萬包底也好，起碼有一個保障。後來我沒有管那個帳，疑心收不到什麼錢，投資人當然損失就很大。那個投資幾乎都是孫大偉一人提出來的。

楊德昌的「都會感性」

─────接下來想請你談談怎麼看楊德昌的電影。1980 年代，你寫了《趨勢索隱》、《趨勢報告：台灣未來的 50 個解釋》等緊扣趨勢發展的書，楊德昌的電影也是跟著時代的變動在走，你從他 1980、90 年代的這些電影，有看到裡頭呈現出來的哪些現象，可能是你當時也特別關切的嗎？

詹　我不覺得有什麼可以對照的地方。楊德昌是一個比較有都會感性的人，侯孝賢就不是。侯孝賢的 sensibility 是比較草根的，他對社會底層的人特別敏感，體會也深，對他們的語言、身段是熟悉的；可是楊德昌是台灣很少數的創作者，有能力對付像知識份子這樣的角色，或者都市裡有點失落的專業人士，像建築師，或是社會結構底下，人的那種情境。楊德昌的影片雖然反映了一些意見，但能不能說他對這個社會有什麼未來型的 vision？我覺得並不是。相對的，我做的工作大部分都是社會力的分析，推估這些力量如果持續下去，社會將變成什麼樣子。

但楊德昌並不是做這件事的人，而是這些事都已經發生了，在人身上產生什麼影響？人變得如此空洞、扭曲，感情變得不可溝通，這是他對現代生活的敏感。這在華人創作圈裡很少見。他的語言是那麼的都會性，而且把他的東西放到全世界最前端的都會都通的，他可以在台北看出這樣的東西，這是他獨一無二的地方。

———你在《城市觀察》一書中分析「台北的日本接觸」時，指出女性和青少年是整個社會變動的敏感指標：「如果你看到女性有了新的嚮往，那就是社會要往那個方向走的先聲；如果你發現青少年在想別的事，千萬別以為他將來會後悔，不會的，現在的社會消化不了他們，他們現在所想的，就是以後君臨這個國家的基本方向。」楊德昌電影中不斷盤問社會變動對個人造成的影響，女性和青少年屢屢成為他關切的對象，與你此文

蔡琴在《青梅竹馬》中飾演建築公司的高級助理，後因公司遭併購而失業，跟男友的多年戀情也走向分岔點。

所言不謀而合。他 1980 年代的幾部作品，如《指望》、《海灘的一天》、《青梅竹馬》、《恐怖份子》等片，盡皆描繪了現代女性的成長啟蒙，及事業上的企圖與出眾；1990 年代拍的三部片，從《牯嶺街》、《獨立時代》到《麻將》，則充分顯現他對青、少年世界的關注。

詹　成人男性是第一個得到重要的社會權力的人，女性和小孩都沒有位置，所以一個社會逐漸變成我們今天看到的這種當代性的過程，最大的變動都來自於女性、青年或少年，跟他們的權力取得有關。所以要看社會的變化，看這兩部分變化比較重要，因為成年男性並沒有什麼轉變，只是慢慢失勢而已。

我是用社會的力量來解釋，這種描述是沒有血肉的，是一個理論型、鋼架型的分析，但楊德昌不是，一般都認為楊德昌很理性，其實不是，他具有很獨特的 sensibility，是一個很新很新的感性。社會上已經走到這裡，不過我們多數人的感性都還停在昨天，就像侯孝賢真的是一個很典型農業時代的感性，並未隨著年紀和時代一起走到當代來。儘管侯孝賢一直覺得他對年輕人或女性有一個 insight，但當他呈現出來時，你會覺得他所呈現的是某一個他所感知的 individual。楊德昌不是，看起來是一個 individual，可是仔細一想，又是一個 concept，而且那個 concept 是有解釋能力的，有辦法解釋我們當下所見的社會。

───我們在楊德昌電影中不斷看到美日文化的顯影，相較之下，同時期的台灣電影甚少納入外來文化的元素。你在《城市觀察》一書中將美日文化襲台的現象定調為「文化解釋權之爭」，當我們吸收這些外來文化，透過其框架看世界，久而久之，自然喪失「解釋世界」的權力，故我們應對一切來自美國和日本的世界觀、文化觀寄予監督的眼睛，不斷討論和質疑。以楊德昌的電影為例，儘管可見他對美國文化的眷戀，但也不無反思，在《青梅竹馬》裡頭便質疑了美國夢的美好幻象；《麻將》中更可見國際經濟勢力的角力，有趣的是，他用法國女演員維吉妮亞莉朵嫣（Virginie Ledoyen）出任女主角，原因是要用一個外國元素來象徵未來的希望。

詹　對，這就是楊德昌比較有社會觀察的一面。他很容易察覺，

某人之所以如此，是有一些生活上的 impact，追蹤起來其實是有來源的。他習慣會去注意這些事，譬如《牯嶺街》，小貓王對小四說：「你老姊怎麼愈來愈像美國人了？早上起來洗澡！」這句話隱含著對社會中流動的這些文化來歷的敏感，他會意識到自己所在的社會是一個受體。我還是會用「都會感性」這個詞來概括描述楊德昌，因為所謂的 cosmopolitan 本來就有一種國際流動的力量和內容在裡面，「都會」意指所在的社會並不是孤立的，而是跟全世界的訊息都相互流通。楊德昌對社會性特別敏感，我不太容易在侯孝賢身上看到這種敏感，他的敏感比較是人的本質。

——————他的電影裡頭，你比較有共鳴或受啟發的部分是？

詹　一般大家可能會說他的傑作《一一》，但《牯嶺街》是我特別喜歡的電影，因為裡面有楊德昌自己很個人的寫照，這個故事不是他在看別人，涵蓋一部分是他在看他自己，張震這個角色，還有跟他父親的關係，像考完試跟父親一起走回家，這完全是楊德昌小時候的經歷。因為他投射了自己的經歷和感受在裡面，不再是一個天地不仁的觀察者，所以情感特別飽滿，這是楊德昌電影裡很少數沒有那麼冷酷疏離的。我也很喜歡《海灘的一天》，形式上特別，裡面所描述到的幾種型態的人也是很少在過去的創作裡面被關注到的樣態。我內心特別喜歡的電影可能就這兩部，雖然其他作品也有它的好，像《恐怖份子》、《一一》，你會很佩服，但佩服和喜歡不太一樣就是。

有一種天真

——————你還記得最後一次見到楊德昌是什麼時候嗎？

詹　最後一次可能是 2003 或 2004 年，當時文建會主委陳郁秀拜託我到英國，他們想要參考英國 creative industry 發展的政策，希望我去瞭解一下智庫和創投這兩個領域發展的過程。我因為時間很少，去了英國不到四十八小時，拜訪了幾個創投和 ICA（Institute of Contemporary Arts）。ICA 這個組織我很熟，因為以前侯孝賢電影在英國第一次放映就是在這裡。那一次我們

1《牯嶺街》劇
照：小四與父親
騎車回家。

拜訪的所有機構都是 ICA 負責人 Philip Dodd 幫忙安排的。同一時間，他安排了《一一》在 ICA 的戲院放映，邀了楊德昌去，我在會場等到楊德昌來，我們講了幾句話他就要上台了，我則要去談《Time Out》雜誌的一些經驗，接著就要去趕飛機。我就在那裡跟他告別，那是我最後一次見到他。

之後再聽到消息的時候他已經生病了。楊德昌過世時，我其實有點後悔，後來他還想拍很多東西，一再找過我，我都有點拖延，也不是不願意，但就是有點害怕惡夢又重來，我都跟他說我最近在忙，過幾天再去找他，但從來沒去找過他。等到我知道他病重了，當時曾動念去洛杉磯看他，但也沒去。後來我很後悔，《一一》以後各種計畫都開了頭卻沒法完成，我覺得他少了一個像我這樣的朋友，起碼會攔著他或者圈著他，讓他在某個範圍裡頭，至少會有機會把一兩件事給完成。我自覺懦弱，沒有勇氣去接受那個痛苦，如果我更積極一點，說不定他還有一兩個創作可以完成，那時候我很強烈地感覺到對不起他，他那麼希望我能幫他解決這些問題，但我並沒有出面……。

———你曾言是個過去很多、未來很少的人，單是反芻過往經驗便夠你忙得了，對你來說，如今再去回顧台灣新電影的意義何在？

詹　過去我很困難接受這一類採訪。我完全不是這一行的人，對電影也沒有任何企圖，純粹是出於我對侯孝賢、楊德昌這兩位導演的佩服、敬重和不捨；他們可能也覺得我提出的構想帶來了一些希望，否則以當時台灣電影圈的邏輯，他們是完全沒有希望的。當時參與是因為朋友發生了困難，處境潦倒，可是現在他們都變大師了，來到了我們當時不能想像的高度，再提過去的事很尷尬，好像有點沾光，所以我後來不太願意講這些事。況且這些作品的成績都是他們的，他們兩個是什麼都懂的人，在創作上，其他人說說話、出出意見都是過程，沒有人真能幫上什麼忙。楊德昌在片場根本是一面上課一面導戲，燈光師傅打不出來，他就去打給他看，鏡頭怎麼擺、怎麼動，他都有自己的想法，不管攝影師用的是誰，就連杜可風也一樣。他是掌握全局的人，不是只懂某一部分。侯孝賢也是，他希望紅磚牆

彩度高一些，就叫美術潑水，水一潑上去顏色就變深。他懂所有的東西。

其次，那些事是台灣社會的特殊情境才有的狀態，這事不容易再發生了。我有時會想，過去三、四十年，台灣文化界很多重要事件我都在場，為什麼這些事會跟我有關？我後來想想，這是我們那個時代的氛圍：朋友有困難你一定去的，不會計算這樣做有利或不利，我因為是很多人的朋友，各種事我都在場。這樣的時代沒有了，我看新一代的朋友，人跟人的關係已經不是這樣了。那個時代，我這些朋友半夜兩點來按門鈴，雖然明早八點要上班，仍得披衣而起，我太太就去煮東西讓大家吃。我們不能說你怎麼可以這個時候來打擾，因為那是一個古老的人際關係。

新電影前半段就是社會還很天真的時代，整個社會還在它的青春期，有一種簡單的熱情，也有一種天真，所以並不知道這些事是很困難的，如果用更嚴苛的分析來看，我們其實是做不到的，改變不了那些事。但我們一點都不知道社會是怎麼運作的，所以你有一種天真，覺得這事有意思就去做，不自量力，也沒有足夠的資源，卻留下那些雖有很多瑕疵、可是力量穿透在裡面的創作。如果這對未來有任何意義，我們也許可以從中看出，使一個社會產生好的創作，不是因為他資源齊備，而是因為他心念單純。想要重建一種帶有一點文藝復興性格的時代氛圍或文化情境，仰賴的是有一群人，一無所知又勇敢熱情。

舒　國　治

他本身就是
最強的陣容。

革命發生的時候／舒國治

舒國治，1952 年生於台北。原籍浙江。是 1960
年代在西洋電影與搖滾樂薰陶下成長的半城半鄉
少年。1970 年代初，原習電影，後注心思於文
學，曾以短篇小說《村人遇難記》備受文壇矚目。
1983 年至 1990 年間，浪跡美國，此後所寫，多
及旅行，自謂是少年貪玩、叛逆的不加壓抑之延
伸。著有《台北游藝》、《水城台北》、《理想
的下午》、《門外漢的京都》、《流浪集》、《台
北小吃札記》、《窮中談吃》、《臺灣重遊》、《讀
金庸偶得》等書。

舒國治
╳
楊德昌

《牯嶺街少年殺人事件》演員
（飾片廠攝影師）
《麻將》公關及文宣
《一一》演員（飾舒歌）兼公關及文宣

盛夏午後，與舒國治約在他常出沒的茶館，這茶館隱身
於永康街的靜巷，院子裡涵養著各式植栽，那天，下了
一場驟雨，水淋淋的，使得眼前所見之綠意更顯豐潤飽
滿。我們抵達未久，舒國治打傘自外頭走來，步履矯
健，清癯的身影中透著自成一格的風雅。

舒國治大學時代就讀世界新聞專科電影編導科，乃余為
彥同窗，因此之故，當年楊德昌自美返台後，他倆頭一
回見到他，自此締結下了一段綿長的緣分。舒國治一生
好遊逸，不喜拘束，因與電影圈多少有些因緣，遂偶爾
被找去客串一角。1980 年代，舒國治浪跡美國七年，於
1990 年末返台，一回來，余為彥便說，他們正在屏東拍
戲，邀他一塊去玩，他便南下去住了幾天，在《牯嶺街

採訪日期｜2012 年 06 月 14 日
地點｜冶堂

少年殺人事件》某幾場戲裡充當路人，遠遠的鏡頭中，壓根難以辨識。後來，他倒是被正式派了個角色——片廠攝影師，這下總算露臉了。往後，舒國治又相繼在余為彥執導的《月光少年》片中飾演一名植物人，在《一一》中飾 NJ 同事舒歌，並於侯孝賢《最好的時光》第二段〈自由夢〉裡出演一位老爺子。他說，他不大會演戲，也不想成為一名擅演戲的人，既然人家來找，若不礙事，便去客串一下無妨。

舒國治和楊德昌同為戰後出生的孩子，雙親皆因戰亂來台，自小生於斯長於斯的他，眼見台北從一個還盛了點水的盆子，漸漸的，將這盆子裡僅存的一泓淺水給倒了個乾淨。

在〈水城台北〉一文中，舒國治寫道：「台北市，偉大的記憶之城。日夕遊逡其中，然所見終是瞬息不在的。它行色匆匆，不作停留。某一當口你佇足凝視，似有收見，俄而回望，卻是景狀闌珊了。它只提供記憶。」

舒國治於台北有所眷戀，遂感到有一股責任，意欲將當年台北仍是半鄉半城的風味，透過筆給勾勒出來。生長於台北的楊德昌又何嘗不是？他拍《牯嶺街》，除了是對自身成長歲月的一番追溯，更是企盼從中挖掘線索，找出過去與當代

的關連，教我們看清這個時代，而不僅僅是出於抒情的懷舊。

舒國治曾說，這社會最大的問題在於，很多東西大家不斷地設法擁有，譬如職業、身分、名望。通常擁有愈多的人，愈貼近權勢核心，他的青年時代也就提前結束了。而楊德昌的電影，多談的是成長，這成長多半是透過一種悲淒的幻滅而達成的，成人世界裡參不透的世故與權力競逐，在在成為了致命的打擊。

在這座太過雜杳的城市裡，我們繼續行走，繼續參悟，總能尋得生存的姿態。

《一一》片中，舒歌在燠熱裡的胸前衣上繫了紅玫瑰搶眼欲墜。

> **❝** 楊德昌很喜歡專注地工作，構思電影的事情。他的所作所為，是很有革命性的，他可以把台灣電影界的陋習重重地一腳踩下去，不准它們往上滋長，這是很了不起的。而且他願意自我犧牲，拚下去，也敢於去批評。**❞**

在時代的轉變中，學習著打開視野

————當年，你據說是聯考考英文科時睡過頭，壓根沒去考，後來按分數填志願而進入世界新專電影科就讀，請你先聊聊自幼看電影的經驗。

舒國治（以下簡稱舒）　會念到那樣的校系多半都是不讀書的，或是高中時期猶過度懵懂，不會趁此發憤把書讀好，跨上一個好的台階，進入比較像樣的學校或學科。我們會念到電影就是不讀書，不意味著後來看不懂書，而是在那時尚未有能耐踏上那個台階。小時候，沒有什麼娛樂，電影綜合了各層面，已然是各種娛樂中最為飽滿的；且和人的知識不大相干，小孩並不見得要看懂電影，而是會從電影中發揚其想像力，見那人在樹林間飛來盪去，謂之泰山，在帆船上抓了根粗繩跳來躍去的則是海盜，各式人物形象於眼前開展，那是我們做小孩最好抒發想像的一種經驗。

很多 1930、1940 年代的經典電影，在 1960 年代的台灣有機會重新上片，所以我們可以看到很多電影史上的名片。那時台灣離「亞洲四小龍」的稱號還很遠，普羅大眾尚未察覺工商即將開始一點一點地啟動，在這麼一個靜態社會中，小孩子就這樣慢慢地成長。不只楊德昌會描述社會的變革，現在很多人陸陸續續回頭看，也對不同時代提出透徹的分析。

──── 你雖沒有真正走上電影一途，不過倒是偶爾在余為彥、楊德昌、侯孝賢的電影裡現身，客串一角。你和余為彥是當年世新電影科的同學，張毅則是長你們一屆的學長，與電影圈的因緣，是從這裡開始的嗎？

舒　哪怕沒有這樣的來由，也可能會碰上這種事。他們要找認識的人來擔任一個會動的道具，全世界做小製作的電影本來就都有這個可能，第一，沒花什麼錢；第二，大家朋友一場，可能有人還有興趣，不會埋怨那麼多，既然如此，抓過來就用吧。未必是你可以演，或者你具有一個什麼特別形象。

──── 你曾在《聯合文學》專欄上連載，開起「舒氏電影院」，推薦近十五年中港台可見老電影佳片三百部。1970 年代，和余為彥等人，還帶動在台映試片間看經典片的風潮，也曾商借其他地點，放些台灣院線看不到的片子。能否聊聊那段時光？

舒　對，因為那個時候沒有什麼影展，要看老的片子，必須把老的拷貝找出來。有些電影以前在台灣上過片，下片了以後，這些拷貝就留在台灣，我們就把這些片子找出來，再找幾十個人共同分攤試片的費用，這是當年文藝青年認為的一個好方法。但後來有了 MTV、錄影帶、Laserdisc，再來又有 VCD、DVD，當然那樣的看片管道就消失了。

──── 當初你跟楊導是怎麼結識的？

舒　因為余為彥的哥哥余為政，他和楊德昌在美國就認識，覺得他這個人很安靜，熱愛電影，能畫一點素描、漫畫，樂意觀察周遭事物，對於古典音樂有著精闢分析，在照相方面亦頗有見解，便尋思他應當回來做電影。有一天，楊德昌自己決心把工作給辭了，回到台灣來，投入《1905 年的冬天》編劇工作。他的工作跟電機、電子有一點關係，所以有著理工科的思維。當時，時代在轉變，他們的上一代，很多地方還是以農業為重，尚未機械化，可是又有一些地方已經往城市化發展了，人在這種情境下，學習著打開視野，也是時代能夠賦予他有這些感受或素養。

《1905 年的冬天》算是個起頭，這片子雖算是拍完，但可能他們不覺得很完備，或是有機會賣座，最後並未公映。楊德昌回

來以後，很快的，一些跟電影有關的人慢慢就互相都認識了。後來，張艾嘉要做一齣電視電影，計畫將蕭颯等作家所寫的十一篇作品改編成電視劇《十一個女人》，楊德昌也受邀參與了該拍攝計畫。他都按照自己想要的方法來拍，所以《浮萍》這個劇本寫了很多次，那時還不是用電腦，每次修改就得去打字行打字，前後大概改了六、七次，他的那部片子最長，後來分成了上下兩集播映。不過這個片子我並沒有看過。

《十一個女人》之後，中影改革，有機會讓幾個年輕人拍片，弄了個《光陰的故事》，他的那一段《指望》是其中最為出色的，緊接著，很多人就注意到了這位新導演。因為《光陰的故事》賣座不錯，證明這些年輕的主事者好像可以開始按這個模式，繼續找些年輕人來拍片。

——— 你去過楊導位於濟南路上的老宅嗎？過去許多電影人曾聚集在那，談天說地話電影，都說是一段難忘的美好時光。

舒　楊德昌也算是公教子弟，他父親在中央印製廠做事，我們很多朋友的家長剛好都是做這方面的工作。1980 年底，楊德昌回台灣後，雖說他的父母親都已經移民到了美國，住在西雅圖，但這老公家宿舍還能夠用上一段時間，到了很後來，才整個交回

去。往後，經公家機關處理，房子落到了私人的手上，目前尚未改建，仍是矮房子，但鐵皮屋化了，看不出來從前是日本房子，現在成了網咖。新電影那段時期，我已經出國了，故沒能參與到。

《牯嶺街》的風俗面拍得最好

———楊導獨鍾 1960 年代，在他看來，那是人類對自己最有信心的年代。那個年代的文藝氛圍教許多人嚮往，戰爭過去十多年，空氣中似乎瀰漫著蠢蠢欲動的自我解放氣息，你對於那個時代的感受是什麼？當時的台北賦予了創作者什麼樣的滋養？

舒　1960 年代，即民國五十年左右，第一，離開戰爭有一點點時候了，最苦難、最沒有顏色的那種窮困有一點退去了，準備迎接工商的繁榮化，1950 年代末、1960 年代初，觀光飯店開始興建，如國賓、統一、華國等飯店；同時，人們需要娛樂的心情很強烈，電影院數量繁多，且電影市場還包含華僑地區，所以片子要是成功，連那些地方也能賣，以《龍門客棧》為例，這部片是 1967 年賣座第一名的片子，翌年，到了香港映演，也創下了破紀錄的票房。正因為上述因素，助長了原來從大陸出來的一些文化人和新的藝文青年融合一爐，對於藝文的振興大家都很有見解，像藝專的校長張隆延便應創辦《劇場》雜誌的年輕人之邀，幫他們題字，寫下「劇場」那兩個有點隸書味道的字。又如顧獻樑，這等人皆相當知曉西方文化藝術，當時候發起了很多討論和座談。而畫家在 1960 年代則最為大膽，最知道自己要幹嘛。

本來文藝氣氛在台灣就滿有根基的，本地的這些士紳們原來在日本的文化薰陶下，對於文學、音樂、繪畫原就有相當高水平的鑑賞，但那時就是電影太庸俗。較之 1960 年代，1970 年代有些方面反而渙散了，所以到了 1980 年代才會有另外的人出來，一洗前面的迂腐，在困難中，仍堅決同步錄音，相信如此才可掌握戲的精髓，否則只有空洞化的事後配音，這種作為一旦實踐，就可將前面那些年代的陋習一舉洗刷掉。至於台灣新電影能不能再有所突破創新，有的人認為必須有商業電影的基礎，假如不能使之普遍化，終究維繫不了太久。

─── 《牯嶺街》拍的就是 1960 年代，你嗜好逛舊書店，過去，牯嶺街的舊書肆曾風靡一時，及至 1970 年代移至光華商場後逐漸凋零。從前，那是怎麼樣的榮景？

舒　1960 年代是牯嶺街舊書街最重要的十年，1970 年代初才遷到光華商場。1960 年代中期，我是初中生，一直到我念高中都有去逛，所以很熟悉。殺人事件發生之處是牯嶺街前段一點，中後段的書攤比較多，比較前段就是現在還有一些郵幣店的地帶。

─── 你在《牯嶺街》片中客串演出片廠攝影師一角，當初怎麼會給派上這個角色？

舒　《牯嶺街》開拍前，原是要拍《想起了你》，後來楊德昌發現他其實更想拍《牯嶺街》，那部片就先擱下，後來可能就轉成了《獨立時代》。《牯嶺街》的籌備時間拉得長了一點，我在 1990 年 12 月回到台灣，那時已經去美國七年，一回來，余為彥就說我們正在屏東，拍的時間很長，叫我到屏東玩一下。他們在一個旅館裡頭租了很多個房間，工作人員都在那邊住，我也去住了好幾天。有時，大夥兒都很累，原先可能在床上打打撲克牌、講講話，最後都躺平了，亂躺一通。中間有些戲在拍，我就被拉去演一下，譬如，公共汽車上需要乘客，我就去坐一下；腳踏車要在路上騎來騎去，就叫我去騎一下，由於是個大遠景，所以看不出來。後來也飾演了片廠攝影師，劇中的片廠是用中影片廠的棚子來拍，但拍的是以前位於建中旁的國聯片廠。

─── 你的祖籍浙江，1946 年，父親偕妻小離開上海，來台謀生，數年後，你出生於台北，故對於《牯嶺街》片中的第一代外省移民處境應頗有體會？

舒　楊德昌的父親服務於中央印製廠，跟著國府來台，我父親也是從大陸來的，他是個體戶，來得早一點。1949 年，大批人士來台，當時若不來，便走不掉了。《牯嶺街》的背景是 1960 年代初，有一點 1950 年代末的風味，在這個時期，任何不容於當時執政者的，有時便用非常手段來遏止，這個非常手段有

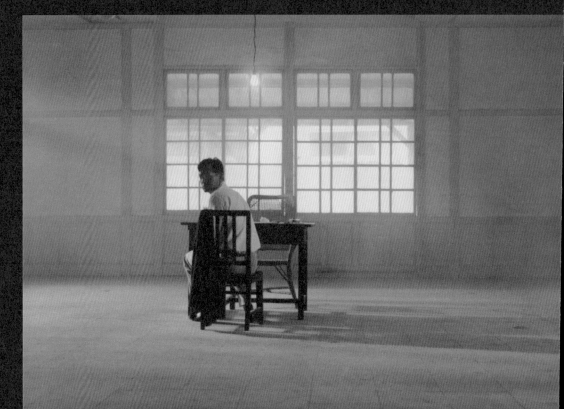

《牯嶺街少年殺
人事件》的時代
背景正值台灣白
色恐怖,小四父
親同樣難逃被拘
禁盤查的命難。

時會陷人於冤屈，執政當局對於有疑慮的份子加以審查或監禁，稱之為「白色恐怖」，白色恐怖存在的時段，某些人的道德都可能產生變化，像有人藉由白色恐怖去陷害他的朋友，排除異己。

——— 你自己怎麼看這部電影？

舒　我看過兩三個版本，最近這一次是去年馬丁史柯西斯成立的世界電影基金會推出的數位修復版，這是最長的版本，和短版的推陳有點不一樣，非得看這個長的版本，有些東西就比較講得通。我覺得《牯嶺街》的風俗面拍得最好，很多東西我們都不記得了，像是聯考，大家必須收聽廣播，獲知上榜的名單，隔了這麼久，我都不知道楊德昌還記得。

將故事託身在台北這座城市

——— 台灣新電影時期的作品中，楊導始終聚焦於城市空間，電影中所映射出來的城市，趨於冷調，在構圖上充滿了線條與框架，對於自幼成長於台北的你而言，怎麼看其作品所再現出來的台北？

舒　很多導演以其想當然耳的景觀穿插在影片裡面，卻不必然是劇情所需。楊導比較集中在他想要做的東西，不會有太多雜念，當然他也不是太接近什麼田園風光、小溪水牛的人，但不意味著他對此反感。另外，他也不大玩，比較用功，有時間，多半是在做事，不大會東看看、西玩玩。也有些人喜歡拍這類風光，但那些人也不一定就真正很喜歡田園村野山水。一般來講，做導演不大是這一套的，導演是一種很特別的行業，而導演這種人種，是特別的一種人種，他的生活也是在他的場景中，就我的粗略觀察，我相信希區考克（Alfred Hitchcock）也都是在場景中，假如有外景，他的外景要將之場景化、舞台化，哪怕這個景是風景，可是在這風景中要有劇情，假如全部是在海上，這個海是真的假的不重要，我不管海，只管這些人要幹嘛，它是戲嘛，犯不著去聞海水的味道，給我專心弄這個戲就好，不必透露海的別的資訊。

楊德昌從美國回來，再重新看台北，有一些東西在視覺上看起來很特別，像是這種水泥鋼筋蓋的半大不小的公寓，如四樓公寓，這很台北；樓梯間會噴一些字，像搬家、清馬桶等字樣，可能他覺得這是我們這個城市很特別之處。在《恐怖份子》裡頭，在這種防火巷還有條子去抓歹徒，若從報紙上看到這類新聞，或許會有一種隱隱的不安，感覺這城市快要爆炸似的。
2010 年，推出《恐怖份子》數位修復版，已經那麼多年過去，再看，還覺得滿有點不同的。

——— 《獨立時代》和《麻將》這兩部片呈現的 1990 年代台北，顯得瘋狂而失控，那時候的台北沉浸於一種什麼樣的氣氛當中？

舒　《麻將》是幾個有一點不良的年輕人，在他們的小範圍中，弄出了這麼樣一件事情來，又經過一個外國來的女孩子，投射出一點這些年輕人在這個城市中的作為。他之所以做《獨立時

《麻將》片中，紅魚等人蝸居的舊公寓是彼時舒國治甫租下的寓所。

革命發生的時候／舒國治

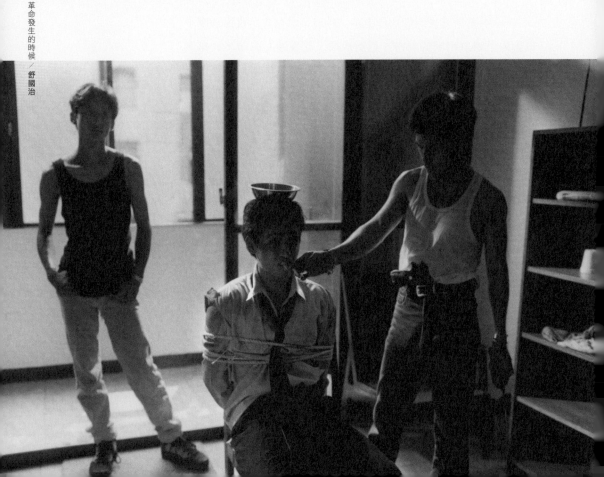

代》和《麻將》這兩個片子，不能說是要針對台北這個城市裡頭的變化，大概還是以人為主體。那個時候大家還沒有什麼台北的思維，是到了後來，愈來愈多人有了「台北」的念頭出來，我也是裡頭的半個始作俑者（笑）。從 1940 年代末迄今，長久下來，也算是有一種台北的文化。

但台北不是世界古城，像費里尼要去拍羅馬，假如台灣有一個大導演要拍台北，也許沒有必要，楊德昌也應該不是這樣，他就是要就他的故事來拍，剛好那個故事託身在台北這個空間裡。全世界各個大城市的導演，假如不拍過去歷史的片子，便在自己的城市拍，長久拍下來，好像也產生了一個意義，但不能說要歌頌這座城市，或是為這座城市的歷史做一紀錄。假如楊德昌一直拍這樣的片子，拍了十幾部、二十部，將每一個階段不同的台北兜出來，那可能可以說是為這座城市留下了一個影像上的紀錄。但他拍的數量太少，久久才拍一部，雖說拍的都是台北，但並不是要以許多方法去呈現各時期的台北。

——— 《麻將》片中，紅魚、香港、小活佛那幾個浪蕩少年蝸居的處所正是你的舊公寓？

舒　對，那時我剛租了一間公寓，他就來看一看，看了後，說，你這些一箱一箱的書先別拆了，堆到邊邊去，我們大概會用到部分空間。因為這樣最省嘛。後來我想說很可能他會補貼一點房租，是有補助一點點，便讓他們拍，那個公寓破破舊舊的，剛好也適合片中所需的場景。這間公寓租了一年後，我又搬到另一間公寓去。

——— 幫楊導做過電影文宣、公關的人都說，他凡事事必躬親，加上對媒體並不信任，要勝任這職務實非易事。你後來卻掛名《麻將》、《一一》這兩部片的公關及文宣，實際上你有做了些什麼嗎？

舒　《麻將》拍完後，準備去參加柏林影展，去之前，得在很緊迫的時間內翻出英文字幕。英國影評人 Tony Rayns 好像在韓國，楊導就問他能否到台北待個幾天，幫忙翻譯字幕，他說沒問題。

楊導那時自己好像有事情，出國了，Tony Rayns 會一些中文，但得有人解釋片子裡頭的對白給他聽，好用比較精簡的語句轉換成英文，否則中文直接譯成英文的話，怕句子會太長。我便負責解釋中文，有時還得輔佐一點英文加以說明，兩人就一起把這字幕弄好。後來去柏林影展，出了一團人，我也被楊導拉著一起去，杜篤之、陳博文這些工作人員也都去了。我跟楊導的工作團隊去過兩個國際影展，一是《牯嶺街》去了東京影展，另一就是《麻將》這部片子去柏林影展。

我在《一一》有客串一角，但當初他都不是很明講，因為一演要演很久，我不是演員，不大會演戲，也不想變成會演戲，心想，好吧，只要不給他添麻煩，就去演吧。一開始不知道要搞多久，結果，當然就搞了非常久（笑）。我們很閒就算了，總之被拉去片場，便在那邊等。有天一早起來，上了遊覽車，開到東海大學去演一段戲；另有一場在圓山飯店的戲，比較大場面，陶傳正等人都來客串。事實上，在拍攝現場，我也不是很清楚劇情梗概，我們不會去問，不好意思問，也不想問，隨他要怎麼弄。至於公關和文宣，雖是那樣寫，但我沒幹什麼事兒，因為這部片沒有公映嘛，也沒事可幹。可能掛這樣的名，好付一點我的片酬？也有可能是加上這一行字之後陣容顯得比較堅強，但他自己本身就是最強的陣容了。

───一般都說，《一一》是楊德昌集大成之作，且蛻去了往昔的躁厲之氣，臻於溫潤飽滿。你還記得是在什麼情況下看到這部片的嗎？

舒　《一一》基本上沒有什麼公映，拍完後，有天晚上十一點鐘，大夥兒在大世紀戲院，等到其他場次映演結束後，把這個片子拿來放，看一下效果。

願意犧牲，敢於批評

───有人說，楊德昌一輩子都在他的電影裡。他自己也說：「只要是人，電影是最好的生活經驗，就像《一一》裡有句話，小胖引用他舅舅的話說：『電影發明了以後，我們的生命延長

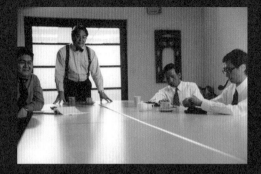

↑奇國治在《一一》
當中客串一角。

↓《一一》藉一個家
庭數名成員的際遇
闡釋生命的奧義,為
楊德昌重要代表作。

了三倍。』我的感覺就像這樣。」[1] 就你跟他的相處經驗，他對於電影的熱望真是到了如此地步？

舒　楊德昌很喜歡專注地工作，構思電影的事情，這也是很好的生活，可是有的時候，你要硬把它做出來，中途，有時有難度，還要去改它，或者去革命、跟人吵架，然後終於達成了；也有另外一種做法，有多少資源用多少，若遠遠望去，見路很難爬，便決定不爬了。他是一個和他前半段的人生養成很有關連的人，所以作為一個初中生、高中生，單單考聯考，他就已經有很多不滿、傷痛的感受，這些感受有的可以發作成為從事創作時的詠嘆。以我的朋友來看，很少人羨慕他的生活，不能說不認同他的生活方式，沒有人這麼說，大家雖會讚美他的工作，卻不會去讚美他的生活。但我相信一定有人，他的工作受到讚美，他的生活也受到眾人羨慕，我覺得那就更上一層樓了。我相信楊導不會反對去生活，只是他花太多工夫在他熱衷的電影上。而他的所作所為，是很有革命性的，他可以把台灣電影界的陋習重重地一腳踩下去，不准它們往上滋長，這是很了不起的。

─────對於台灣電影環境的改革，他確實是站得滿前面的。

舒　而且他願意自我犧牲，拚下去，也敢於去批評。所有人都需要一個很優質的周邊、很優質的小環境，那就會弄得更游刃有餘，更可能左右逢源，這得仰賴很多才氣和運氣。

電影是個很辛苦的行業，像《牯嶺街》為了幾十萬也得要調頭寸，這片子能夠用那麼少的錢拍起來實在不容易，哪有人用幾十萬美金可以拍成一部大片？拍這部片，動用了那麼多的人手，大家甘於用很少的錢，只為共同完成一件事。當然，像軍方願意批准，出借資源協助拍攝，這是很難得的，坦克車一開出來，便感覺好像很有氣勢。

─────無論是《青梅竹馬》、《海灘的一天》、《恐怖份子》、《獨立時代》或《麻將》，基本上角色都是處於一社會轉型的顯著進程中，人是被鑲嵌在社會結構裡的，命運也因此受到牽連。對你來說，時代反倒沒那麼重要，在某次受訪中，你曾提及：「我從來都在時代之外，甚至說我很漠視我的時代，因為我不

知道怎麼參與我身處和成長的周遭。」你在看楊德昌的作品時，會怎麼解讀其角色與時代背景之間的關係？

舒　一般來講，人不免是環境的動物，在時代的籠罩下，他才會變成那個他。時代會塑造很多符合一般社會標準與期盼的人，你假如是一個特別的人物，才會不被它弄成那樣。在台灣，大家就是要去買房子，可有的人不這麼認為。雖說我不是那麼同意時代，可也是因為有了我那個時代，我才會是如今這樣。我那個時代那麼窮，所以我可以坐硬板凳，對我來說，沙發反而很不舒服，且占的位置又寬大，我很希望空闊一點；此外，我那個時代沒有冷氣，所以我是可以在家裡流汗的。

[1]　白睿文（Michael Berry），《光影言語：當代華語片導演訪談錄》，台北：麥田，2007，頁256。

細數

銀幕後
的事

杜篤之 ──

創作長路上，
相互倚賴的
合作夥伴。

杜篤之

杜篤之，1955 年生，南山商工電機科畢。台灣知
名電影錄音師、音效師，曾以《少年吔，安啦！》
（1992）、《戲夢人生》（1993）、《好男好女》
（1995）、《千禧曼波》（2001）、《松鼠自殺事件》
（2006）、《最遙遠的距離》（2007）、《艋舺》
（2010）、《賽德克・巴萊》（2011）、《失魂》
（2013）等片多次獲金馬獎最佳錄音、最佳音效；
並以《郊遊》（2013）獲第五十六屆亞太影展最
佳音效獎。
2001 年，獲頒第五十四屆坎城影展高等技術大
獎。2004 年，成立「聲色盒子」，承接電影現場
錄音、後期聲音製作、光學聲帶製作等業務，並
榮獲第八屆國家文藝獎；同年 11 月，法國南特影
展為之舉辦個人回顧展。曾與楊德昌、侯孝賢、
蔡明亮、王家衛等知名導演多次合作。

杜篤之
╳
楊德昌
《光陰的故事》、《海灘的一天》、
《青梅竹馬》、《恐怖份子》、
《牯嶺街少年殺人事件》、《獨立
時代》、《麻將》、《一一》錄音

採訪日期│2012 年 07 月 11 日
地點│聲色盒子有限公司

享譽國際的音效大師杜篤之自 1972 年入行迄今，已逾四十年。

他是唯一一個從《指望》到《一一》，全程與楊德昌合作了七又四分之一部電影的人，也是除了余為彥之外，唯一一個可以在楊德昌瀕臨盛怒邊緣之際，鎮得住他的人。

當初約訪時，杜篤之答應得爽快，他說，「只要跟楊導有關的，大部分要我回覆，我都會盡量回覆。」或許是出於敬重，或許是出於友愛，畢竟這是楊導身後，少數能為他做的事了。

說起楊導的性情，杜篤之笑言，「他在現場常會發脾氣，只有我和余哥兩個人可以鎮壓。我在，這些年輕小朋友就比較放心一點，好日子多一些；我不在，他們就被釘得很慘。」一旦見著楊導快要爆炸了，杜篤之便會將他拉到一旁，談談天，緩緩他的怒火。

他倆從《指望》就開始合作，《一一》之後，他還陸陸

攝於《牯嶺街少年殺人事件》拍攝現場

續續幫未竟的動畫片《追風》做了不少聲效，兩人相知相惜二十餘載，且從未吵過架，連杜篤之都直呼：「這很難！」

「只有我跟他發過脾氣。」杜篤之坦承。

「你也會發脾氣？」與杜篤之近距離接觸，感覺他是個溫文的人，一時難以想像他動怒的模樣。

「我脾氣也不好，我是牡羊座的，會發脾氣的。有時候，現場看他做了什麼，若看不慣，便會跟他發脾氣。他會知道的。某次，我發了脾氣，兩天沒理他，一句話都沒跟他講，各做各的。」直到要轉景，楊導跑到他車子旁邊來，問說：「坐你的車好不好？」杜篤之回答得很乾脆：「好啊！上來啊！」一場冷戰這才終於化解。說起這段往事，杜篤之笑得開懷，並不忘自嘲如此行徑宛如小孩似的。

「我其實還滿自豪的，因為他只要有聲音相關的事情就會來找我。」事實上，不只是楊導信賴杜篤之，杜篤之對楊導，何嘗不是懷抱同等的信任與倚賴？早年，杜篤之勇於嘗新，總是主動開發各種不同的可能性，每回，一有新的嘗試，便請楊導來看，即便不是他拍的片，亦會向他請益。對杜篤之而言，楊導始終是一個很重要的諮詢對象。

2000 年，楊德昌以《一一》勇奪第五十三屆坎城影展最佳導演獎。翌年，受邀擔任坎城影展評審，會議中，論及技術獎時，楊德昌思及好友杜篤之，認為他在資源如此有限的情況下，憑藉自身的興趣與堅持，力求做到最好，為無數影片賦予了生動的聲音表情，實為可貴。經此一說，全場幾乎沒有異議，最終杜篤之以《千禧曼波》、《你那邊幾點》奪得第五十四屆坎城影展高等技術大獎。2004 年，杜篤之獨資成立「聲色盒子」，培養自己的團隊，有了更自由彈性的創作空間；同年，第八屆國家文藝獎首度將電影類納入獎勵範疇，杜篤之成為首位獲頒此一獎項的電影工作者。

採訪當天上午，正逢明驥先生的告別式。當年，因杜篤之父親的好友與明驥相熟，便將他介紹至中影，彼時明驥任中影製片廠廠長，廠長室就在錄音室旁邊，所以幾乎每天都會碰到面。那時杜篤之才十八歲，尚未當兵，順應潮流，流起了時髦的長髮，明驥見此，每每要他去剪頭髮。在他心目中，明驥就像爸爸一樣，拉拔著他們，共創新電影那段最好的時光。

杜篤之一路走來，致力於聲音技術的精進與創新之餘，亦懷著一顆寬宏的心，訓練人才，提攜後進，猶如當年明驥不忘栽培後生一般。

細數銀幕後的事　杜篤之

> **"** 《海灘的一天》配完音以後，有一回在香港放映，楊德昌跟我説，連徐克等人都私下在討論，説，台灣現在現場錄音做得不錯。殊不知，其實全是事後配音，他們沒能看出其中的破綻。另有一次，有一英國導演來台選角，對方認識楊德昌，想看《恐怖份子》，看完後，他當場跟楊德昌説：「你們現在同步錄音做得很好！」楊德昌就把我叫去，説是我做的，而且全是事後配音，那位英國導演都不相信！**"**

《1905 年的冬天》，吹響獨立的號角

───你在 1972 年進入中影，當初是透過父親好友引介進去的？

杜篤之（以下簡稱杜） 1949 年，我父親跟著國民政府軍隊來台，其軍中友人華光典擔任電視節目製作人，隸屬政戰系統，與同是政戰體系出身的明驥相識，他聽說我很想做這方面的工作，遂幫我引見，進了中影錄音部門。

───那時中影錄音部門的人員編制和設備器材大概是什麼樣的狀況？

杜 我進中影之前，錄音部門已經十幾年沒有新人加入了。該部門大概有五、六人，層級由下而上分別是：助理、技術員、副技師、技師。我當了六年的錄音助理，及至《1905 年的冬天》開始做錄音師，不過也不見得此後每部片都當錄音師，有時還是得當助理。以現在的眼光來看，早期其實談不上什麼設備，基本上非常簡

單，不只台灣如此，就我後來所知，香港亦然。當時台灣電影市場很發達，時值台語片尾聲，文藝片和武打片正盛行，然而錄音室卻很少，台北只有三間錄音室可以做電影的聲音，設備普遍都很簡單，音軌大概只有兩軌、三軌，現則已躍進為四十八軌、五十六軌。且彼時音畫同步的方式非常原始，若影片放了，錄音機跟著它走，中間 NG 或錄壞了，就得全部停下來，倒回去，從頭再同步一次，而且每次都還有一點點誤差。

——1973 年，明驥有意招募新人，遂開辦第一期「電影技術訓練班」，你當時也有參加技訓班？

杜　明驥那時擔任廠長，總經理是梅長齡[1]。明驥有心招募一批新人，積極辦理訓練班，旨在培訓技術人員。主要是中影的老師傅授課，分為攝影組、錄音組、剪接組等，我們就去上錄音組，其實我已經是中影內部的員工了，但明總叫我一定要去參加訓練班。當年資訊不發達，所有知識都得要進了錄音這個行業才知道。我比較優勢的地方在於原先就對音響有興趣，尚未進錄音室之前，已然摸索了很多錄音方面的知識，就連錄音室的硬體壞了都可自行修理。唯一的問題是，儘管我知道錄音是什麼，卻不知道電影錄音的竅門為何。

——1981 年，你擔任《1905 年的冬天》錄音及音效設計，楊德昌為本片編劇，你們是這時結識的嗎？

杜　對，初次知道有這一號人物是因為《1905 年的冬天》，那時我經常聽到製片余為彥講到楊導，知道他很厲害，個子很高大，但遲遲沒機會碰面。

——這是你首度獨當一面擔任錄音師的作品，請你談談這一次的工作經驗。

杜　那時我已經進電影圈七、八年了，這部片也是我首次獨立擔任錄音師。當時沒有現場錄音，聲音全部都是後製，交給我的時候是默片，得要把所有的聲音慢慢建立起來，但我印象中他們有錄一些現場的聲音給我。

對我來說，《1905 年的冬天》是一次非常豐富的經驗，終於可

以自行決定想要做的事情，之前做助理，累積了很多知識，但面對真正想要改變的事情時卻無能為力。到了這部片，我們嘗試製造一些距離感、空間感，錄對白時，我得放遠、中、近三個麥克風，若畫面跳遠景，就開遠的麥克風，跳近景，就開近的麥克風，這樣聽起來聲音便有遠有近。

有一場戲是在樹林裡走路，我就去外雙溪的山上裝了兩麻袋的落葉，鋪在錄音室地板上，讓人在上面走路，製造出踩到樹葉、樹枝斷掉等所有聲音細節，那是一次很成功的嘗試。這是以前做不到的，過去做踩到樹葉或在草地上走路，習慣是將錄音帶扯開，放在地上，用腳去踩，會聽到一點沙沙沙的聲音，有時則是將報紙撕碎，拍擊碎報紙，聽起來聲音也有些類似，但很難做到擬真又自然的聲效。

本片導演是余為政，進入後期，余為彥便來幫忙，敢用我這菜鳥錄音師也是余為彥決定的。余為彥和侯德健 [2] 負責本片後製，他們想要做一個很不一樣的聲音工程，所以相當支持我做這些事情，我們三人就每天很高興地在那邊弄這些東西，開始在聲音上做了許多新的嘗試。由於新的嘗試很麻煩，我們不敢找當時線上的配音員，怕被修理，就找了一些非線上的配音員，較能配合我們想要做的事情。

楊德昌在片中也有軋上一角，因而注意到我這個年輕人很認真地想要做些東西。不過當時我們尚未見到面，只是知道彼此，直到《光陰的故事》，上級派我做這個案子，兩人才正式展開合作。

[1] 梅長齡，1924 年生於河南。1949 年隨政府來台，就讀政工幹校研究班第二期，畢業後曾任職於軍部，擔任政治指導員。1962 年，轉任中製副廠長，拍攝軍旅片，此為其電影事業的開端。1965 年奉命代理製片廠廠長，成為梅長齡人生重要轉捩點，正式升任廠長後，大膽起用當時債台高築的李翰祥，執導《揚子江風雲》（1969），創下當時國片在國內外的賣座最高紀錄，為中製莫下拍攝劇情片的基礎。1972 年，梅長齡調任中影公司總經理，運用在中製公司的經驗及中影優良的製作環境，任內製作完成三十多部影片，包括一系列叫好又叫座的作品如《英烈千秋》（1974）、《八百壯士》（1976）、《梅花》（1976）、《汪洋中的一條船》（1978）等。1979 年，轉任中視總經理。1982 年病逝，享年五十八歲。

[2] 侯德健，1956 年生，台灣知名作曲家。1970 年代，校園民歌在台灣風行，曾寫就《捉泥鰍》、《歸去來兮》等作品。由其作詞的《龍的傳人》寫於 1978 年，後經李建復演唱，成為著名愛國歌曲。1983 年寫下《酒矸倘賣無》，因搭配電影《搭錯車》（1983）而紅遍大街小巷。於《1905 年的冬天》一片中擔任旁白編撰。

提倡演員自行配音

───從《光陰的故事》開始，以小野、吳念真為首的製片企
劃部已經暗自籌謀著改革的動向了，但是底下的片廠似乎沒有
意識到這項變革？

杜　這中間有一點代溝，新導演和舊片廠在制度上或觀念上有些
衝突，新導演有意做一些改變，但這些老師傅覺得年輕人不懂；
我們年輕一代就沒有這個包袱，反而躍躍欲試，很快跨越了磨
合期，便在一起工作了。

───當你與新導演站在同一陣線，嘗試做些變革時，師傅們
的反應又是如何？

杜　的確會碰到一些阻力，但這個阻力對我來說並未造成障礙，
因我很清楚知道這樣做比較好，就很主動做些改變與嘗試。每
一次的嘗試，我都會請楊導來看，即便不是他拍的片，同樣會
跟他聊錄音方面的想法，做好之後也會給他看。他是我一個很
重要的諮詢對象。以前楊導住濟南路時，我們常去他家聚會。

───在錄音方面，老一輩錄音師有哪些值得借鑒之處？

杜　還是有，因為電影有很多基礎技術，如音畫如何同步？若無
法同步，要如何解決？這些技術是在中影做助理那段時間培養
出來的。有了這些技術作為根柢，才有能力執行新的想法。

───早期配音工作，多是找專業配音員到錄音室來配音，若
配不好就得喊停。在聲音表演這部分，主要是由誰來判定停機
與否？

杜　導演可以喊停，說要重來，製片偶爾也會來，但多半不會干
涉，主要仍是導演主導。那時還有一個職務叫領班，亦即現今
所謂的配音指導、對白指導，大部分是導演和領班負責管控，
錄音師只是坐在那邊操作。但是當我當錄音師時，一旦覺得不
好，我就停錄，搞到那些配音員對我非常反感，一度聽到是我
錄音就不來了，逼得我得另外去找人來錄。後來我便提倡演員
自行配音，即便一再 NG，演員亦自知是為了戲好。

─────就整體表演而言，聲音也是很重要的一環，你個人在判斷配音員或演員配得如何時，準則有哪些？

杜　這有階段性。剛開始，準確可能是最重要的，必須考量到嘴形有無對上；一段時間後，你自己也會提昇、會轉換，開始會講究情感準不準確，若是情感準確，對得不準的地方可以想辦法幫他解決。跟導演彼此間得有默契，雙方需要討論，有時就先把這一次錄的留著，再配一次，看看會否更好。以前是錄音帶，一旦重錄就洗掉了，若要保留，成本便會增加，不像現在數位檔案成本非常低。後來，我們開始會留存錄音檔，留一個、留兩個、留五個，如此一來，就必須記住第一個版本是哪一句比較好、第二個版本又是哪一段比較好，在剪接機上再重新剪接，把好的全部拼湊起來。

─────你開始嘗試用非專業配音員參與配音是什麼時候？

杜　其實我一開始就面臨這些問題，因力求改變，所以當初《1905 年的冬天》事後配音時，我們就找了另外一幫人來配音。《光陰的故事》則大部分是演員親自上陣，有些配角台詞很少，那時中影已經有文化城了，有的遊客上遊覽車前，會坐在錄音室門口聊天，我們就找阿伯阿嬤進來幫忙講句話（笑）。

─────這樣的嘗試在當時應該算是滿大的突破。

杜　對，在那個時候的確是，所以被批評得很厲害。當時對於演員對白的要求是字正腔圓，情感要很顯著，哭就要那樣哭，笑就要那樣笑，沒有什麼中間值，都很極端。一旦嗓子啞了，今天就不能配。對我來說，那不是問題，嗓子啞了也可以配音啊！我比較關切的是情感的傳達。

─────《光陰的故事》開始用演員或非正規配音員，對於往後帶來了什麼樣的影響？

杜　的確是有影響，比方說，那時沒有人聽過林青霞和甄珍的聲音，這兩位是當年最紅的演員，但兩人的聲音都一樣，因為都是同一個人配的，這很荒謬。有一次，我睡覺前是配這部電影，醒來後是配另外一部電影，竟不自覺地把這兩部電影的故事接

起來了，因是同一個人配音的，錄著錄著，我都糊塗了（笑）。
林青霞第一部自行配音的電影是陳耀圻《無情荒地有情天》
（1978），大家終於聽到林青霞的聲音，其實還挺不習慣的。
想想看，以前看瓊瑤電影時，林青霞是什麼聲音？甄珍又是什
麼聲音？那聲音如此甜美，與本人的聲音委實有些差距。

演員不一定聲音甜美才會演戲，主要是情感的傳遞。導演在拍攝
當下，覺得戲演得很好，其實有很大一部分是聽到了聲音，被聲
音感動了，不見得完全是被容貌、表情和動作所感動。但感動你
的最重要元素卻沒有帶回來，只帶了表情回來，這個表情還得要
另外一個人重新再賦予聲音，其間的誤差和落差是非常大的。

現場錄音、後製聲音剪接的啓蒙

——— 過去做事後配音的階段，你會到現場去嗎？

杜　偶爾會，因為要去蒐集一些聲音的資料，楊導有時會叫我去。
像《恐怖份子》，有一場戲是游安順從窗戶一躍而下，準備脫逃，
未久，警察前來攻堅，開槍掃射，打破了玻璃窗，那一場的玻璃
碎裂聲是現場錄音的，因為我們沒有那麼多玻璃破的聲音資料。
一到現場錄，什麼聲音都覺得好聽，因為很像、很真實，雖然我
是拿一台卡式錄音機錄的，而且那時其實也沒有真正開槍，是拿
彈弓打的。電影裡，就是用當時在現場錄下的聲音做出來的。

——— 何時開始嘗試現場同步錄音？

杜　早期我們對錄音的知識還不是很夠，錄到的東西其實不是那
麼好，最早是從《Z字特攻隊》（Z Men, 1982）[3] 開始，這部
片是澳洲的電影公司來台取景，跟中影合作，機會難得，我就
被派去協助錄音組工作。拍了兩個月，每天跟錄音師朝夕相處，
他教我很多東西，主要是現場錄音的技術。但是關於後製聲音
剪接其實還是呈現一片空白，我知道這一塊可以做很多事情，
卻不知道怎麼做，所以當初做了幾部十六釐米的片子，就是自
己做聲音剪接，想要看看如何能夠做得更好。

因十六釐米的放映機手一拎就可以走了，所以就帶著放映機，
到每一間製片公司去放給那些老闆看，說，你看這聲音的品質、

這種真實度，只要多花一點錢，便可以做到這種程度，幾經遊說，跟他們分析成本與效益，仍是推不動。除了成本，對演員的信賴度也是一個考量，譬如，那時就有老闆問，柯俊雄怎麼辦？他說得一口台灣國語，扮演的卻是《八百壯士》裡頭的張自忠將軍這類形象，如何用原音去表現？因我們長期沒有做同步錄音，造就出來的演員，聲音表情是不好的，所以資方會不放心。如果早期就開始同步錄音，當初最紅的演員可能就不是柯俊雄，也許是另一個聲音表現出色的人成為紅星。

但是我也同時在拍廣告，已展開同步錄音了，當時有一支嬌生洗髮精的廣告，演員的口白錄得很清楚，在技術方面的表現上曾受到某種程度的重視。因廣告公司有錢，不只錄音設備較好，那時攝影機一開機就轟轟作響，聲音很大，為了拍那支廣告，還特地從香港租了一套不會發出噪音的攝影機。

——————據聞那時攝影機噪音很大，在拍攝現場，還得拿大棉被蓋著，以便降低干擾。

杜　拿大棉被都蓋不住噢！以致早期的演員養成了一個習慣，試戲時就亂演，簡單走位、比劃一下，待要開拍，聽到攝影機轟轟作響，才開始很用力地演出。後來，我們拍《悲情城市》時，攝影機沒聲音，演員還在亂演，不知道已經開拍了。

——————後製聲音剪接的技術與步驟是又晚了幾年才習得的？

杜　1988 年，王正方來台拍《第一次約會》，帶了一個美國錄音師來，我也去現場協助。那時，澳洲錄音師用的設備非常簡單，其實有一點簡陋，美國好萊塢這一位錄音師所用的設備就非常完整。後製時，他也帶了一個美國來的華裔剪接師，我就看他們剪，剪接時，通常是剪畫面，我便去找王正方談這個事情，問他聲音後製能否留在台灣做，教我怎麼做，我可以免費幫他做。他在美國有拍過電影，知道現場錄音的聲音要做到什

[3]　1982 年，中央電影事業公司與澳洲麥考倫影片公司聯合攝製《Ｚ字特攻隊》，由提姆伯斯塔（Tim Burstall）執導，山姆尼爾（Sam Neil）、克里斯海渥（Chris Haywood）、梅爾吉勃遜（Mel Gibson）、張艾嘉、柯俊雄、歐弟等人主演。

麼程度才是可以的，對我們來說，這事情沒法判斷，做得再好，都覺好像還可以更好，做得再差，也覺得好像就是這樣了。再者，方法、步驟我們都不知道。

那位剪接師在美國是剪畫面的，不太負責聲音剪接，不過至少知道怎麼做，可以教我。他告訴我大概的步驟，包括如何記錄、整理、管理這些素材，要如何尋找剪下來的剩餘東西，這都有方法的。我很感謝他教了我這一整套方法，所以我們做聲音剪接的步驟和方法，其實跟好萊塢是完全一樣的。

那時有十本，他先給我一本做做看，如果可以，便留下來給我做，如果不行，還是得帶回美國做，畢竟素材一剪下去，很多就剪碎了。他留下一本，心想依好萊塢的進度，這一本大概要做很久，沒想到隔兩天我就做好了，他很訝異我竟這麼快就能完成。看完，發現沒什麼問題，就把全部都留下來給我做。那是我第一次聲音剪接的經驗。做完後，便對整體輪廓很清楚了。緊接著，《悲情城市》開拍，所以這部片的現場錄音和後製聲音剪接都是我做的。早期做聲音剪接時，針對同一個問題，我都會嘗試用各種不同的方法去解決，做多了，便知道哪個方法比較有效。

其實全是事後配音！

——— 《海灘的一天》也是事後配音，當時對於聲音這一環似乎就已經有很高的要求了？

杜　《海灘的一天》配完音以後，有一回在香港放映，楊德昌跟我說，連徐克等人都私下在討論，說，台灣現在現場錄音做得不錯。殊不知，其實全是事後配音，他們沒能看出其中的破綻。另有一次，有一英國導演來台選角，對方認識楊德昌，想看《恐怖份子》，看完後，他當場跟楊德昌說：「你們現在同步錄音做得很好！」楊德昌就把我叫去，說是我做的，而且全是事後配音，那位英國導演都不相信！

——— 據說在《青梅竹馬》的音效上也費心經營出許多細節，然而，當年在台灣放映時，受限於播映環境，許多都呈現不出來。

杜　對，早期放映設備很差，我們自己都要預估在電影院能聽到

《青梅竹馬》由侯孝賢、蔡琴領銜主演。

幾成，現在好多了，但大概也只有六、七成，如果電影院設備
很好，我們便會由衷感謝。

─────《恐怖份子》在事後配音上臻至完美，常被誤認為同步
錄音，前兩年，《恐怖份子》做了數位修復，在聲音上有做了
哪些調整或補強嗎？

杜　哇，很慘！為了這事，碰到中影的人我還開罵。數位修復很
花錢、很花人力，因資源有限，一旦被修復過後，就不會有人
再去修復了。《恐怖份子》修復完後，不斷強調做了哪些改善，
且有一聲明：「音畫不同步是不能被修復的」。我看那片子看
到真是頭頂冒煙，因為差了大概快兩秒。這怎麼可能！我和楊
導，兩個那麼龜毛的人，怎麼可能讓這種事情發生呢！

─────修復過程中，曾經找你去諮詢過嗎？

杜　沒有找我，修復完並沒有找我去看。直到有一天，我幫中影
做了件事，他們送我一張碟片，才看到這個東西，回家後，滿

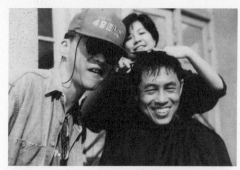

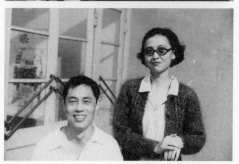

攝於《牯嶺街少年殺人事件》拍攝現場，杜篤之與楊德昌合作無間，相知相惜二十餘載。

細數銀幕後的事／杜篤之

心歡喜放來看，竟然是這種結果！氣到不行！我們這些原創者都還在，也不找我們去看一下，就這麼出版了，還告訴觀眾，這是不可被修復的。

───── 前中影製片廠長曹源峰接受媒體專訪時，曾對老片的聲音修復提出下列說明：「去年《恐怖份子》曾經就有觀眾反應，嘴形、對白聲音對不準。片中繆騫人是廣東話嘴形講國語，她跟金士傑是以廣東話、國語交叉對戲，所以當時配音有個概念是『開口有話、閉口沒話』，我們修復是遵循這原則走，所以話語中間的部分會對不準，這是先天的障礙。我們現在存留的母帶，聲音很多都是『一軌混音帶』，也就是像《光陰的故事》的對白和音樂音軌是混在一起，無法分開的。因此，當配樂在走，同時角色在說話，對白剛開始要去對嘴形，音樂是不能去裁剪的，否則很容易發現節奏有變化，所以可能會依演員開口閉口的時間點前後稍微挪動，試著 balance；或者，只能朝『變速』的方式，譬如以中間為準，前後段變長或縮短配合演員開閉口的時間。歸根究

抵，希望音質好，所以用原始磁性聲帶做母源，可是全台灣此類磁性聲帶播放機也只剩中影有了，它的狀況整體都不是很好，我們最近有想辦法要維修改善；因為若是以非杜比時代的光學聲軌來修復，我想品質更是要大打折扣了。」[4] 對此你有什麼看法？

杜　我不認同，這些都不應構成理由，且不該就這麼將之視為修復完成的作品，否則簡直是糟蹋了這部電影。而且他們說不能被修復的東西，對我來說，一天就可以弄得非常完美，顯見他們在技術上出了問題。

影片放久了，舊了，藉由修復可還原成原貌，但他們並沒有弄得跟原來一樣。他們說是以原始磁帶做母源，所以應該不會有新的雜音產生，重點是，要將磁帶和影像兩者再對回去，讓音畫可以同步，但在修復過程中，沒能做好，導致音畫不同步。至於繆騫人，本來就是重新配音，嘴形自然會對不上，但並不表示其他部分的聲音和影像都對不上。當年我們能對上的都會盡量對上。

─────在數位修復上，聲音這一部分能夠加強的有什麼？

杜　台灣曾邀請了兩位好萊塢和歐洲做數位修復的專家來，舉辦了一場演講，我有去聽，畫面上的修復可以比較明顯，但聲音上能做的事情其實非常少。

─────如果是當時有一些沒有做好的聲音，你會贊成在修復時再去做補強嗎？

杜　我其實不贊成，因為當時沒有做好，是反映了那個片子的真實度，以及當時各種複雜情況下最終做出的決定，若是放了新的元素，那就不叫修復，而是再創了。

好像翅膀都有了，可以飛了

─────1989 年，拍《悲情城市》時，即已開始同步錄音，能否聊聊那一次的經驗？

[4]　參見《放映週報》第 367 期放映頭條〈戲外人生，幕後裡的幕後：中影公司製片廠廠長曹源峰專訪〉。

杜　《悲情城市》的狀態比現在學生製片的條件還差，我只有兩支麥克風和一台錄音機，其餘什麼都沒有，連個像樣的 Boom 桿都沒有，只有一支是曬衣架改裝的。片中，陳松勇的家在大湖，那大宅院四周都是馬路，每次要拍戲，就得在四個路口擋道，讓車子無法靠近，在屋裡收音時才能得到比較安靜的聲音。後來發現這樣還不夠，又擋了第二圈，範圍更大了，需要更多人力才能勝任，那時沒有對講機，為了指揮眾人，我們拿了大紅旗，舉旗時，前一個人得告訴下一個人，待口令一一傳下去，車全擋住了，可能已經兩分鐘過去了，這時，裡頭才能開拍。一旦開拍未久就 NG 呢？道路若擋太久，人家會不耐煩，所以我們得要判斷是要放行還是趕快再拍一個。

─────拍完《悲情城市》後，侯導送了你一套現場同步錄音設備，後來將之取名為「快餐車」，這是台灣第一套正規的現場同步錄音設備，拍《牯嶺街》時，你首度啟用了這套設備。相較於《悲情城市》，《牯嶺街》在同步錄音上做了哪些突破？
杜　「快餐車」是《牯嶺街》開鏡那天一早我才拿到的，組裝、測試完畢後，便開始幻想要怎麼去使用它。使用這套設備時，就好像翅膀都有了，可以飛了，所有事情都是標準的，沒有遺憾，所以《牯嶺街》的聲音其實是很漂亮的，雖然當時的後製條件不像現在這麼豐富。

─────《牯嶺街》有些演員的對白是事後重新配音的，在整合同步錄音和事後配音這一部分，比較大的挑戰在於哪些方面？
杜　一方面是空間感的處理，必須將在錄音室重配的聲音模擬成現場聲音的空間感。另一方面，牽涉到講話的方式，比方說，在片場是用這樣的音量說話，進了錄音室後，因為非常安靜，不自覺地，音量就降低了許多，所以我們得帶領演員進入當時的狀況。由於早期是事後配音，要錄對白，都得跟演員溝通，這方面的經驗還夠。有時用聊天的方式，讓他把話講出來；有時就直接在他面前飾演另一角，讓他對著我演戲；有時會放音樂、放其他電影的聲音給他聽。比方，倘若要配一個歇斯底里的驚聲尖叫，卻叫不出來時，印象中，《法櫃奇兵》（*Raiders of*

the Lost Ark, 1981）有一幕是印第安那瓊斯（Indiana Jones）狂奔驚叫，聽到那叫聲，我便叫得出來，於是就會放這聲音供演員參考；又或者，假如那一場戲是在忠孝東路拍攝的，我就放忠孝東路的聲音給演員聽。

————配音時，很關鍵的一點是嘴形有無對上，這部分有無什麼訣竅？

杜　當時不像現在這麼發達，可以用電腦快速前進、後退，所以我們採行的方式是讓影片一直循環播映，配音的人就一直講，如果可以了，再用剪接的方式剪上去。後來，我發展出更有效的方法，讓嘴形可以對得上——放現場錄音的版本給他聽，就像唱雙簧，聽到什麼，就照著同樣的速度再講一次。即便講的時候可能沒對上畫面，但只要速度與原來一致，就可以透過剪接剪到原來的位置。而且不看畫面的時候，講話也比較自在。

————楊導三度親自配音，包括《海灘的一天》中，佳莉的約會對象平平，以及《牯嶺街》的 Honey 和《麻將》的紅魚父親，他配音時的情形如何？在聲音表演上，又有什麼樣的要求？

杜　我替他捏把冷汗，但他其實配得很好，他自己知道要配成什麼樣子。我跟他太熟了，每次聽都覺得怪怪的（笑）。他也得照原來演員講話的節奏，因為嘴形要對上，只是讓聲音表演更符合他的要求。Honey 這角色是由林鴻銘所飾，楊導希望 Honey 的聲音帶有在江湖上混過的口氣，但林鴻銘說話太客氣了，文謅謅的。

杜篤之手上操作的機器是當年侯孝賢送他的第一套現場同步錄音設備。

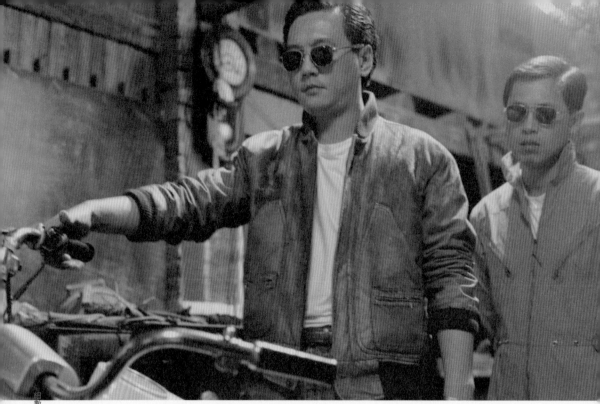

───楊導本人享受配音的過程嗎？

杜　我覺得他還滿喜歡的。他會要我們幫他判斷這樣配行不行，
不過他也會聽，好不好其實他自己是知道的。

與現場噪音相抗衡

───《牯嶺街》的背景設定在 1950 年代末、1960 年代初，
為了還原當時的時代感，你也採集了些老聲音？

杜　的確是有蒐集到一些。那時金瓜石仍有人住，只要看這戶
人家是沒有裝電錶的，裡頭隨便你去搜括，當時住在這一帶的
都是高級知識份子，可以找到留聲機、縫紉機等物事。我找到
一疊唱片，是壓成五吋的小張唱片，附贈中英文對照的冊子，
那是十幾年前的有聲出版，內容有美國副總統詹森（Lyndon
Baines Johnson, 1908-1973）來台訪問、美國總統甘迺迪（John
Fitzgerald Kennedy, 1917-1963）就職演說的錄音，都是很珍貴

杜篤之客串《牯嶺
街》飛官的朋友。

的史料，現在我還保留著。

另外，那時曾到電台嘗試找些耳熟能詳的廣播劇，拷貝了一些廣播劇、鐵板快書、相聲。我還找到一個轉播現場綜藝節目表演的錄音，比方，有個人會轉述：「他倒立了，他的腳上頂著什麼，這是一項特技。」那個年代娛樂很少，光聽這個就好像身歷其境了，很有趣。至於《牯嶺街》裡那一聲聲「包子、饅頭」，則是我們的燈光師李龍禹先生 [5] 叫喊的，他是山東人。

─────有一回鈕承澤曾提到，《艋舺》片中的「包子、饅頭」，同樣出自李龍禹先生之口，這一賣足足賣了二十年（笑）。
要能勝任錄音師一職，必須具備分析聲音的能力，能夠辨識出背景裡有什麼聲音、由哪些元素組成，進而思索如何利用工具改造之。能否從和楊導合作的幾部片中，舉一兩個成功「改造」的例子？
杜　有一個很經典的案例。《牯嶺街》裡，二姊與小四約在教堂，但她到了教堂，卻不見弟弟。那個場景很漂亮，然而它在立法院旁，位於中山南路上，車水馬龍。由於取景沒有拍到馬路，任何嘈雜都是困擾，再者那場戲需要安靜的氛圍，當下，我便跟楊導商量該如何是好。後來採行的方法是：安排一個圖書館管理員在那收書，另一個人來還書，雙方在那交談，我把這兩個人的聲音錄得很清楚，較外頭的噪音大得多，因此，若將這兩個人的聲音關得很小聲，外界的聲音就更小了。這兩人是這場景中唯一會出聲的，一旦把他們說話的聲音關得很小，再加一點空間的殘響，就會製造出一種這個環境很安靜的錯覺，因為他們就連說話這麼小聲，都能在這空間中造成殘響，表示這邊是很安靜的。

這一場戲的錄音效果很成功，每次我去演講，談現場錄音和聲

[5] 李龍禹，自 1964 年起投入電影製作，擔任燈光指導，工作資歷近五十年，作品包括《牯嶺街少年殺人事件》（1991）、《獨立時代》（1994）、《麻將》（1996）、《一一》（2000）、《不散》（2003）、《天邊一朵雲》（2005）、《海角七號》（2008）、《臉》（2009）、《聽說》（2009）、《不能沒有你》（2009）等。2009 年榮獲第四十六屆金馬獎年度台灣傑出電影工作者。曾於《牯嶺街少年殺人事件》客串趙班長、於《獨立時代》客串計程車司機「孔子」一角。

音設計，都會以這個案例為例。這個構想的來源是，以前楊導常喜歡拿塔可夫斯基（Andrei Tarkovsky）的電影給我看，我收工都是半夜了，回到家後，看片時，聲音總是開得小小的；有一天，放假在家，又把錄影帶拿出來看，同時把音響開大，一聽，才知道原來有這麼多聲音的細節是我沒聽到的，便開始很注意這個導演的作品中對於聲音的處理。有一場戲我印象很深刻：一群修道士走在城堡的地下室，畫面一片闃黑，只聽見一些細碎的腳步聲，也不曉得是什麼狀況，忽然，有一人踢倒了某樣東西，啪一聲，回音就出來了，那一剎那，頓時感受到該空間如此寧靜！若非這樣的安排，觀眾不得而知。這聲音是設計出來的，自此才知道電影的聲音是這麼複雜！以前我只知道技術，跟楊導認識後，討論、看片、累積經驗，創作的空間就愈來愈大。

其實，後來我跟楊導的合作關係，就不只扮演一個錄音師的角色，其他有什麼我能做的，都會跳下去幫忙。《牯嶺街》有一場下雨的戲，原先找來負責降人工雨的公司，現場必須用到一個很大的加壓馬達，引擎聲很吵，根本無法錄音。後來我們就自己弄，我跟楊導開車去找水電批發商，買了一堆大大小小的水桶以及深水馬達，同時必須計算一根消防管可以噴多大範圍，如此才能估量我們所需的降雨範圍共需幾根消防管。當天，全部工作人員人手一只小水桶，一旦大水桶的水噴完，就得即刻將小水桶的水倒入，再趕忙去裝水。

他們給我取了一個綽號，叫「杜蓋先」，因為那時很流行「馬

蓋先」（笑）。這牽扯到對物理、電學的瞭解，以及對周圍環境的理解。楊導同是理工背景出身，我們在一起就很有得聊，常聊物理或機械原理。

——拍攝現場難免有噪音干擾的問題，譬如《一一》的主場景——NJ 的宅邸，因位於辛亥路上，車流量大，據說收音上其實也費了一番工夫？

杜　對，那是一個噪音非常大的場景。我們曾經勸導演要不要換一個安靜點的地方，但他就是喜歡那個場景的格局，從電梯出來後，可以同時看到兩戶的狀態。既然確定在那拍，我們便事先討論聲音該如何處理，對白雖可錄得很清楚，但身上有很多細微的動作就聽不到了，若是事後重做，可能會喪失當時現場該有的氣氛。幾經討論，我們決定在靠近馬路那一側，全部用兩層玻璃密封起來，做隔音，上頭雖安裝了冷氣，但其實那是假的，裡面都已經被我們封起來了，只是罩了個殼上去。然而，這麼做的話，若外頭要架一盞燈，就不能從這房子出去，得從

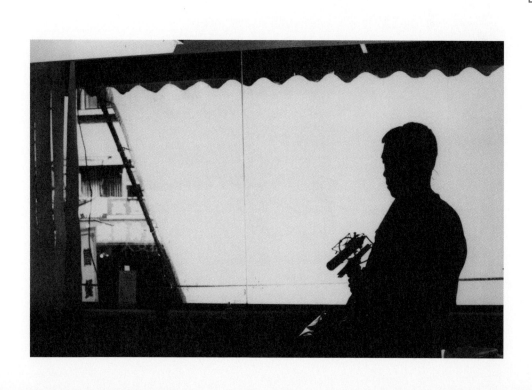

另一間房子爬牆過去，才能改變燈的角度和亮度，工程浩大，但效果很好。

有一場戲是婷婷要跟祖母告白，我們很早就知道這場戲的對白會很小聲。儘管祖母的房間是整間屋子最安靜的一間，位在屋子中央，但是婷婷的聲音本來就小，加上那場戲她又得更小聲地說話，對於錄音是很大的挑戰。那天，光線、陳設、演員梳化早早便弄好了，但是外頭還很吵，我就偷偷問導演，能否晚點再拍，等車流少一點，於是一直等到深夜兩點才開機，因此得到了非常好的聲音。

——— 楊導生前仍致力於動畫長片《追風》的創作，你有參與嗎？

杜　後來他做動畫，我幫他做了好多東西，哪怕是做實驗的東西，也幫他把 5.1 聲道都做出來，像船在河上相撞、夜間唱戲等等聲效。有一些是他要的，有一些純粹是實驗，加起來應該有三十分鐘以上的內容。我們還曾經帶演員去陽明山，找個公園，錄下他們的對白，也把講對白時的表情先拍下來，給動畫師作為參考，希望講話的節奏能夠照著這個。

用很少的資源，做出跟國際一樣的品質

——— 台灣因電影工業體制不完善，資源有限，所以從現場錄音到後製，全套都得自己來，不過也因此鍛鍊了更精煉的技藝。相較於僅專擅其中一項，你覺得優勢在哪裡？

杜　好萊塢的普遍狀況是，做現場的人只管現場，做後期的人只管後期，但我覺得這樣不好。他們的作業方式有一個盲點：現場的人會抱怨，他錄的很多東西後製的人不知道，導致沒能用上；後製的人則會抱怨，現場很多東西沒錄到。兩造之間存在一些橫向溝通的障礙。1999 年，杜可風自編自導的處女作《三條人》請我幫忙做後製，他當時人在好萊塢，無法前來台灣，我就去好萊塢跟他開會。我尚未抵達前，杜可風就跟他的錄音師提到台灣有這麼一號人物，對方聽說我是從頭做到尾，其實是很羨慕的。我覺得像我們這樣很好啊，工業雖然沒有那麼大，

但能夠掌控的事情更準確，且在資源很少的狀況下，用很少錢就可以做出跟人家一樣的品質，這是我們很重要的競爭力。台灣電影當年在國際上跟人家平起平坐，我們的製作費用可能是人家的十分之一、二十之一、甚至百分之一而已！

———從《海上花》（1998）後，你好像就很少到現場了，是嗎？這對於後製處理上會不會造成影響？

杜　從那之後就開始減少，但真正沒有去現場是從《一一》以後，有時是為了代班才去，主力都在做聲音的後製。那時候，我已經訓練出三個錄音師，如湯湘竹 [6]、郭禮杞 [7]，回來的東西都沒有問題。雖沒有那麼完整的訓練制度，但他們長期跟著我，幫我吊麥克風，看我怎麼做，我會跟導演保證交給他們絕對沒有問題。現在不用保證了，老早就沒問題了。

當年的錄音機只有兩個 channel（聲道），現在的錄音機則有八個 channel，每一支麥克風都可以獨立收音，因此，後來訓練錄音師的錄音方法跟過去已經不一樣了。當年，我們必須很講究，比方六個人同時在講話，哪一個人說的話才是主要的、其他人是閒聊，你得要能夠判斷。若要錄得好，主要的那條線得一直很清晰，其他聲音則當作背景音，所以要跟演員有一個默契，有時，我們都要猜，這個人講到什麼時候，待會可能會有人插嘴，我就把麥克風偷偷先開一半，他一插嘴便全開，如此聲音就接上了。現場不能把每個麥克風都打開，否則環境的噪音會愈來愈大，故得有所選擇。

[6] 湯湘竹，1964 年生，國立台灣藝術專科學校戲劇科畢業。曾任天荷廣告公司製片，之後追隨杜篤之鑽研同步錄音技術，從事電影錄音工作迄今，錄音作品有：《甜蜜蜜》（1996）、《心動》（1999）、《你那邊幾點》（2001）、《雙瞳》（2002）、《不散》（2003）等。曾以《最遙遠的距離》（2007）、《賽德克·巴萊》（2011）獲金馬獎最佳音效。參與錄音工作之餘，亦投入紀錄片拍攝，作品有「回家三部曲」——《海有多深》（2000）、《山有多高》（2002）、《路有多長》（2009），以及《尋找蔣經國》（2007）、《餘生——賽德克·巴萊》（2012）。

[7] 郭禮杞，「聲色盒子」成員之一。曾以《松鼠自殺事件》（2006）、《最遙遠的距離》（2007）、《失魂》（2013）獲金馬獎最佳音效，並獲 2006 金馬獎福爾摩沙個人獎；2008 年以公視人生劇展《跳格子》獲金鐘獎音效獎；2013 年以《郊遊》獲亞太影展最佳音效獎。

——你平時如何採集、保存、歸檔聲音資料？目前聲音資料庫的建制狀況如何？

杜　早期我是自己收錄，靠腦筋記憶，因為東西不多，後來就得有目錄，要不然記不了。以前有一種放 CD 的大型圓盤，有點像點唱機，我買了一台可以存放一百片 CD 的，心想，應該很足夠了。沒多久，滿了，我又去買了一台可以放兩百片的，結果又滿了，後來我又去買了四百片的，心想這下總該夠了吧。最終，用了兩台四百片的才足夠存放那些音效。

當年我剛開始用電腦剪接的時候，最大容量 4G，要價四萬元，儲存資料是非常昂貴的。現在硬碟愈來愈便宜了，就把超過八萬筆的聲音資料都轉成數位檔，方便在電腦上檢索。聲音檔案的分類方式部分參考國外賣聲音資料的公司，再加上一些我們自己的想法。比方，與屋子相關的環境聲，會分成室內、室外等各種不同音效；與海邊相關的聲音檔案，則又依距離海邊遠近、海域大小、礫灘或沙灘作為劃分，如此一來將有利於搜尋。早期是單聲道，一支麥克風錄一個 channel，後來有了立體聲的麥克風，便開始蒐集立體聲的聲音資料，用以應付杜比的需求，進階到 5.1 聲道之後，就開始買 5.1 聲道的麥克風，錄回來的聲音是 360 度的。

影響最深的兩個人——楊德昌、侯孝賢

——許多資深電影工作者常提及台灣新電影時期的革命情感，對你來說，那是怎麼樣的一段歲月？

杜　我常說，那是最好的時光。今天去參加明老總的告別式，碰到好多人。我們常懷念那一段時間，每一個人每天都很有勁，談的都是電影。那時都是用電影來紀年，比方，我記得我小孩出生時，是拍《竹劍少年》（1983）的時候。

一直以來，楊導都是我最密切的合作夥伴，跟侯導主要在一起合作是從《悲情城市》才開始。《悲情城市》之前，很多新導演都找我，侯導卻沒有找我，因他覺得如果他也來找我的話，那些老錄音師就更沒有人用了。侯導內心有一種厚道。我很喜歡幫侯導做事，以前看他，就是那種古靈精怪的模樣，充滿了

鬼點子，非常靈活，很聰明。他前期的片子，我們都會去現場幫忙蒐集資料，後來我們嘗試做一些改變，他也都很支持。跟張毅的合作也滿有趣的，記得我幫張毅做《我這樣過了一生》（1985），有一場炒菜的戲，我就真的在錄音室裡面生火炒菜。那時候廠長室就在錄音室旁邊，弄得廠長室都是煙霧，廠長還跑出來，高喊：「發生了什麼事？」張毅看我們這麼認真在幫他做東西，當下很高興，訂了一堆披薩來給我們吃，二十幾年前，台灣沒有人在吃披薩的，那是我這輩子第一次吃到披薩（笑）！

——— 台灣新電影得以發跡，明驥先生功不可沒，當年他開辦電影技術人員訓練班，後又找了小野、吳念真等人進入製片企劃部，並延攬多位新銳導演，願意給予年輕一輩發揮的空間。

杜　他開辦的技術人員訓練班，影響非常大，現在不少第一線的電影技術人員都是當年跟技訓班有一些關係的；此外，他也造就了非常多好的導演和編劇，形成了一個創作的風氣。我的判斷是，他有企圖要把這件事情做好，包括改建文化城。文化城以前很破爛，加上外頭已經有很多片廠了，根本沒有人要來拍片，他就借錢把文化城改建一番，後來為這個單位賺了很多錢，且很多人又回來拍片，全盛時期，一條街道上同時有好幾組人馬在拍，臨時演員這邊演完，又跑去那邊演。

——— 楊導和侯導是影響你最深的兩個人，他們各自對你的影響主要展現在哪些方面？

杜　兩人拍片方式截然不同。很多技術方面或對聲音的認知是來自楊導的影響，侯導讓我學到最多的則是待人處事的方法，比方，跟一個人合作，就要完全信賴他，朋友要做長遠的，而不是看眼前的利益。當年，他資助我一套現場同步錄音設備的時候，叮囑我，拿這套設備去經營錄音方面的興趣，但一定要訓練人才，沒有錢的人，你要幫他。所以學生片來做聲音，我們都是收取半價，儘管不賺錢，但都還是盡量協助。

**每一部片子裡
都有他的影子。**

細數銀幕後的事／廖慶松

廖慶松，1950 年生於台北。人稱「廖桑」，有「台
灣新電影的褓母」之美譽，為台灣電影界的著名
剪接師，同時兼具電影導演、製片、監製等多重
身分。1973 年考取第一期中影電影技術人員訓練
班，翌年進入中影製片廠，任職剪輯。1980 年代，
廖慶松替台灣新電影時期的多位導演剪接影片，
如楊德昌《海灘的一天》（1983）、萬仁《超級
市民》（1985）、侯孝賢《悲情城市》（1989）
等。2002 年獲頒第三十九屆金馬獎年度最佳台灣
電影工作者；2006 年獲頒第十屆國家文藝獎。
參與剪接的電影包括《小畢的故事》（1983）、
《風櫃來的人》（1983）、《童年往事》（1985）、
《恐怖份子》（1986）、《戀戀風塵》（1986）、
《多桑》（1994）、《海上花》（1998）、《美麗
時光》（2002）、《藍色大門》（2002）、《練習曲》
（2006）、《刺客聶隱娘》（2015）等。

廖慶松

楊德昌
《光陰的故事》、《海灘的一天》、
《恐怖份子》剪接

採訪日期｜2012 年 08 月 20 日
地點｜三三電影製作有限公司

有「台灣新電影的褓母」之稱的廖慶松，人稱廖桑，自
1974 年入行迄今已屆四十載，仍活躍於業界並於學院裡
授課。此回訪問約在位於萬芳社區的三三電影公司，環
境幽僻，那天一早，我們下了公車，按著手上抄寫的地
址，循門牌往靜巷裡去。雖已是夏天的尾聲了，蟬鳴猶
不絕於耳，響徹林間，在季節更迭前，奮力賣弄最後的
神氣。找著地址後，按了門鈴，廖桑前來應門，招呼我
們入內。

當年，廖桑進入中影擔任剪接助理，不到幾年的光景便
升任剪接師，自 1982 年台灣新電影崛起後，他幾乎負
責包辦所有片子，以其專業與熱誠陪著新導演創作。看
在這些資深的老師傅眼裡，難免覺得這幫年輕小伙子少

跟廖桑約在三三
電影公司敘他的
傳奇之路。

不更事，無法叫人信服。這時，在廠裡已有些資歷的廖桑，便揚起笑臉主動向他的同事們說情：「師傅，拜託啦，不要這樣⋯⋯。」盼他們給予新導演最好的協助。

1977 年，廖慶松首部獨立剪輯作品《汪洋中的一條船》於第十五屆金馬獎入圍十一項，並奪下最佳劇情片、最佳導演、最佳編劇、最佳攝影等多項大獎，偏偏錯失最佳剪輯，當時他坐在台下乾巴巴看著，然因年紀尚輕，倒也不致太過失落。此後又接連以《風櫃來的人》（1983）、《悲情城市》（1989）、《好男好女》（1995）、《十七歲的單車》（2001）、《美麗時光》（2002）、《最好的時光》（2005）等片數度入圍金馬獎的廖桑，笑稱自己是「處處躲不見的剪接師」，多是陪榜的份，將作品成功送上舞台後，自身便隱逸了。

廖慶松與楊德昌結識於《光陰的故事》，並相繼合作《海灘的一天》、《恐怖份子》兩部重要作品。他說，《海灘的一天》是他一輩子剪得最為用力的片子，幾乎是屏息凝視地，掃描著每一格，好似跟隨角色一同歷經了心緒上的跌宕起伏。不同於擁有浪漫情調的《海灘的一天》，《恐怖份子》則是從極端現實的角度切入，顯露出凜冽的人性暗黑面，而在剪接的過程中，他與楊德昌的意見有些分歧，也致使兩人往後未再合作。

談及剪接，廖桑格外強調情感的自然傳達。他說，剪接必須把握住一個最簡單的原則：穿透影像，將一切看得清清楚楚，洞察導演真正想要傳達的意念，包括其人生觀。碰到問題時，毋需急著處理，而是設法將問題問清楚，當你接連拋出幾個問題後，答案其實就藏在裡面了。「對我來講，答案永遠在影像、在聲音、在導演的腦袋上，關鍵在於你有沒有把它看清楚。」廖桑又補充說道，作為剪接師，理應努力去看清楚，而非急於表達自己的能力。每個人的穿透力總隨著時間不斷改變，看得多透徹，穿透力有多強，便註定了你所能抵達之處。

而從事剪輯工作四十載的廖桑，因著豐厚的剪輯經驗與人生閱歷，有了一雙益發清明的眼睛，得以見人所未見，找出影片背後的靈魂，使其成為獨立而完整的生命體。

> **❝** 剪《海灘的一天》時，我彷彿跟著女主角
> 張艾嘉、胡茵夢在呼吸，剪到忘形，要停
> 下來時，甚至會抖一下，把自己的手都弄
> 痛了，因為太專注、太凝聚了。而且分明是
> 在冷氣房，卻剪到渾身是汗，像著魔一般。 **❞**

我喜歡鏡頭一直轉換

——— 你從小就喜歡看電影，進入成功高中後更是著迷，主動
將電影或電視影集加以分鏡，甚至寫了一本電影鏡頭轉場的小
書，當時怎麼會對分鏡特別有興趣？某種程度上，這已經是在
解構電影了……。

廖慶松（以下簡稱廖）　高中畢業前夕，我就開始抄鏡頭，用速記的方
式，拿一張紙，一個鏡頭一個鏡頭畫，特寫就寫 CU（Close-
up）、大特寫就寫 BCU（Big Close-up）。抄完還要用紅筆再
圈點一次。連傅培梅的烹飪節目我都記，綜藝節目也記，所以
台視有多少導歌唱節目的導播我都知道，每一個人的操作習慣
我都清清楚楚。但也正因如此，我大學才會荒廢掉。當時正值
奧運，我將奧運開幕式、足球、田徑等各項轉播都詳實記載，
清楚每個項目要如何取景，所以我幾乎可以去負責奧運的轉播
了（笑）。電視導播要 cue 鏡頭，會把人分成幾等份，電影則是
用景來分遠近。不同的攝影機運動，一直學一直看，一直做筆
記，記了非常多，每天都可以記一堆。從高中畢業迄今，筆記
本堆起來大概有天花板這麼高。
學校圖書館裡的電影理論、電視導播相關書籍全部被我看完了。
二十歲左右，因看了很多電影理論的書，也看電視影集，自己
就開始寫起電影分析，譬如開場鏡頭的設計等，寫了一本厚厚
的書冊。分鏡的概念主要是看書、看電視影集和電影學來的，
當年電視影集還看得多一些。看的電影則以日本片居多，我住
在萬華，附近一帶有萬華戲院、大觀戲院，往昆明街方向有愛

國戲院，再過去就是西門町，有台灣戲院、兒童戲院等等。以前的台灣戲院就是後來的中國戲院，主要播映日本片，後來經營權轉至中影手上，但如今這些戲院都不在了。

———— 1973 年，你報考了第一期「中影電影技術人員訓練班」，當初決定報考的動機是什麼？訓練班有分成攝影、剪接、沖印等不同組別，你為什麼會選填剪接組？

廖　小時候，我家斜對面巷口有個小孩，爸爸是大觀戲院的放映師，每天到了吃中飯時間，他會送便當去，我就陪他一塊兒去。他爸爸在吃便當時，我就坐在二樓放映室外，最後一排中間那個位置，看著銀幕，那時還不是寬銀幕，而是標準銀幕。跟我以後看剪接時坐的位置是同樣的。

我大概是 1969、1970 年畢業，畢業後空了一兩年，1973 年，看到中影 9 月即將招考一批技術人員，考上之後，10 月至 12 月進行為期三個月的訓練課程。我記得有四、五個班，大概兩百到兩百五十個人去報考，只錄取三十多名。我因為喜歡鏡頭一直轉換，便決定報考剪接組。報考的人當中，涵蓋來自國立藝專（今台藝大）、中國文化學院（今文化大學）、世界新聞專科學校（今世新大學）、戲劇學校等校系的學生，競爭頗為激烈。我過去看了非常多書，對剪接並不陌生，但考的題目確實挺難的，包括戲劇概論等。

———— 你還記得這三個月上了哪些課程嗎？

廖　上課主要是實習，負責授課的是實際在線上操作的老師傅和一些助理，一開始，便教我們底片怎麼接，沒有理論課程，全部是實務經驗的傳授。第一期畢業後，隔年 1 月我就進中影了，及至第二期開辦，我就變成輔導長，專門負責辦理學員相關業務，甚至連要留誰下來，老師傅都會諮詢我的意見，問我哪一個人表現較好。

———— 1974 年初你進中影剪接室時，內部編制大概是什麼狀況？有無明顯的層級？

廖　當時中影有兩位師傅，一位是汪晉臣 [1]，剪過《我女若蘭》

（1966）、《家在台北》（1970）等片，另一位是王其洋^[2]，剪了《筧橋英烈傳》（1977）、《辛亥雙十》（1981）等片，前者是浙江籍的師傅，後者是山東籍的師傅。助理則有兩位，其中一位我們都叫她王媽媽，好像是上海籍，另外一位是陳麗玉，為台灣籍，她十幾歲就進來了，碰到她時，她已經三十七、八歲了，後來待到四、五十歲才退休。這些助理也是我的老師，等到我在中影升任剪接師後，她們便成為我的助理，我那時二十幾歲，她們已經四十幾歲了。

───── **擔任剪接助理期間，你主要是跟哪位師傅學習？**

廖　除了跟老師傅，剪接助理我也跟，全包了。當助理時，什麼都要做，我是剪接助理兼助理的助理（笑）。自我開始剪片後，原先的助理便來擔任我的助理。台灣新電影起來後，幾乎所有片子都是由我操刀，新導演都不愛找老剪接師。

───── **1970 年代，中影盛產瓊瑤電影和政宣片，許多都是汪晉臣和王其洋這兩位剪接師操刀，你從他們身上主要學到了些什麼？**

廖　他們事實上都很會剪。師傅仍是身教重於言教，平時都看他們剪，但他們不談理論，都是做，只能跟著看、跟著學。每每碰到空鏡，師傅就用手拉，拷貝一拉，從左肩至右手伸直四指，大約是兩秒的長度，空鏡的長度都不變，用手拉的話速度會比較快，否則還要用剪接機手搖著看的話會剪得慢一點。我自己後來並不會這麼做，因為我覺得空鏡有空鏡的生命，好像不應該被規範在一個標準內。也許對於一般類型電影來說，這樣夠

[1]　汪晉臣，1930 年出生，通信學校畢業。1956 年春進入中影公司台中製片廠，先後隨沈業康、陳民、張榮嘉三位剪輯師學習，曾協助剪輯《宜室宜家》（1961）、《養鴨人家》（1965）等多部影片。1965 年升任為中影剪輯師，曾以《我女若蘭》（1966）、《新娘與我》（1969）、《家在台北》（1970）三度獲得金馬獎最佳剪輯，並以《英烈千秋》（1974）獲第二十一屆亞太影展最佳剪輯。一生剪輯電影多達九十餘部。

[2]　王其洋，為 1970、1980 年代中影重要剪接師，曾剪輯《辛亥雙十》（1981）、《青梅竹馬》（1985）等數十部片。曾以《筧橋英烈傳》（1977）獲金馬獎最佳剪輯，並以《望春風》（1978）、《成功嶺上》（1978）、《青少年哪吒》（1992）等片多次入圍金馬獎。

了，但如果剪的是比較文學性、社會性或富批判色彩的作品，空鏡有其意涵，應是帶有情緒的，就不能以單一標準作為規範。我在剪片時，空鏡都是在片子裡有韻律地走，走到哪裡，感覺對了就停，長度倒是不一定。

———以當時的狀況，大約多久才能晉升剪接師？以汪晉臣為例，他是 1956 年進入中影，當時製片廠仍在台中，升上剪接師是 1965 年，經過了將近十年的時間。

廖　我進中影後就當剪接助理，一開始是剪《英烈千秋》（1974），跟汪晉臣一起，有空時，師傅就會拿個片子讓我剪，當作練習。《英烈千秋》結束後，丁善璽導演拍《八百壯士》（1977），便是我師傅汪晉臣跟我一起剪接。

事實上，當時在中影要晉升剪接師非常困難。我二十四歲進中影，大概二十七歲升正式剪接師，剪了《汪洋中的一條船》（1978）。我覺得是明驥的政策，那時師傅都五十歲了，很快就要退休，需要年輕的新血，到了《汪洋中的一條船》，便想讓年輕的剪接師剪剪看。實際上，我壓力很大，李行也不見得信任我，在這之前，他的兩部片票房不盡理想，《汪洋中的一條船》重新回到中影來拍，有意作為東山再起之作，所以特別重視，怎料，中影竟派了一個少不更事的小孩子幫他剪片。剪接時，他就盯著我，每天陪著我剪。

———剪《汪洋中的一條船》時有碰到特別棘手的地方嗎？

廖　當然有啊！因為經驗不足，剪颱風天淹大水那場戲，李行找了一個老剪接師陳洪民 [3] 來幫忙，他是汪晉臣的師傅，屬於更老一輩的中影剪接師，我進中影時他已經離職了，後來去當導演，拍了《乾坤三決鬥》（1969）等片。對於當時年紀尚輕的我來說，也許可以剪那一場戲，但可能要剪三天，只見那師傅嘴上叼根菸，手上拉拉拉，兩三個小時就剪完了。他就只幫我剪那一場戲。深感佩服之餘，也很傷心，覺得自己怎麼那麼笨。當時的感觸是，有時自覺學得很好了，但面對很多事情，仍無法做得非常準確。

他始終跟我一起剪接，每一格都看在眼裡

——— 你有「台灣新電影的褓母」之稱，從開拍前的討論，到剪接、錄音、看光、上片，幾乎全程陪伴，能否請你談談當時的情形？

廖　劇本倒沒參與，但開拍後，我就會協力，譬如分鏡的方式、找朋友幫忙等。那些攝影師都是我的同事，我也比較穩定了，在廠裡有一點點資歷，可以請那些老師傅照顧一下新人。事實上，行內有個傳統，當你是很嫩的導演，剛進廠，他們會有一點欺侮新人，我就會去打點這件事，陪著新導演創作，包括後期的錄音、剪接、印片，一直到出拷貝，我都陪著，能幫忙就幫忙。

——— 1980 年，中影內部開始變革了，但片廠裡頭還是比較維持傳統一貫的做事思維。

廖　片廠還是處於一個很老舊的狀態。因為師傅們看過太多導演，對他們來說，這些小導演沒什麼資歷，進來就要拍片，我跟師傅比較熟，便會去說情：「師傅，拜託啦，不要這樣……。」（笑）

——— 你剛剛提到開拍前會跟導演討論分鏡的方式，討論的大方向主要是？

廖　有時導演會跟我討論分鏡的方式，我會建議他們不需如此，或是事先分好鏡，但每個鏡頭仍是用 master（長拍）下去拍。我那時常看書，雖未親自執行，但知道有 master 的概念。台灣真正的 master 拍法是從我們開始，當初陳坤厚導演、侯孝賢編劇的《我踏浪而來》（1980）片中，林鳳嬌和歐弟對話那場戲，就是兩邊長拍，但剪接時把我剪死了，我後來很後悔提了這項建議（笑）。

[3]　陳洪民，電影剪接師、導演。1932 年生於廈門，1949 年前後隨海軍官校艦隊抵台，1950 年考入農教公司，與一同錄取的林贊庭、洪慶雲、賴成英、林焜圻等人，成為台灣第一批本土出身的電影技術人員。1963 年中影公司總經理龔弘以公費派陳洪民、羅慧明到日本的東寶和東映公司受訓，學習電影特技和電影美術。六個月後訓練結束，陳洪民回到台灣，除繼續擔任剪接外，亦著手劇本創作，其後展開導演生涯。完成賣座武俠片《龍門客棧》（1967）的剪接工作之後，翌年即推出個人執導的處女作《三鳳震武林》（1968）。電影剪輯作品近九十部，導演作品二十餘部。

———你第一次見到楊德昌就是《光陰的故事》剪接時嗎？對他的第一印象是什麼？

廖　楊導是一個看起來很陽光的男孩，穿件 T 恤、牛仔褲，大多時候穿球鞋，有時也穿夾腳拖，戴頂棒球帽，腰際上繫著一台 Sony 卡帶式隨身聽，耳機塞著，非常美國男孩子的打扮。他老是一直聽他的古典音樂，偶爾手還會往天上指，彷彿高音一直往上飆，也不知道他在幹嘛。不過人倒是非常和善，跟人說話時，總眯著眼睛一直笑。

———剪《指望》的時候，楊導也都一直在旁邊嗎？

廖　都在，他始終都是跟我一起剪接的，每一格都看在眼裡。實際上，他跟我還滿合得來的，剪片子都沒有問題。他的做事方式是一個蘿蔔一個坑，我也可以跟他一樣要求得很嚴謹。《指望》裡頭有一段，拍小男孩在學騎腳踏車，他原先打算真的畫出分鏡，我跟他說，這樣拍太麻煩了，就叫他用 master，所以他每一個 master 都拍，事後再來剪。

———除了這場戲之外，其餘大多是按照事先規劃好的分鏡去拍嗎？

《指望》片中，小芬發現自己初經來潮，顯得驚惶失措。

廖　有一些鏡頭是照分鏡拍。比較客觀來講，某些經驗他不太足，所以我會教他那個部分大概怎麼拍，當然不是指導他，只是建議他可以拍多一點，剪接時會比較好剪。譬如學腳踏車那場戲，他說要照分鏡拍，問題是，剪起來就是那種味道，假如每個分鏡都用 master 拍，剪接時再來處理，氣氛才會掌控得好。

───除了騎腳踏車那場戲，還有針對其他的分鏡方式做討論嗎？

廖　還有拍男大學生在院子裡搬磚頭那場戲時用了 dissolve（溶接），他不太清楚 dissolve 怎麼做，我就告訴他這個地方我要用什麼方式。比較有記憶的就是這兩場。

《海灘的一天》，我一輩子剪得最用力的片子

───楊導曾說，當初之所以會做 dissolve、fade in、fade out，其實是因為不夠有信心。到了《海灘的一天》，他就不做這些了，改為採取更直接的創作方式。他說：「台灣新電影沒有 fade in、fade out、dissolve 這些東西，這不是我們的語法，環境讓我們在沒有這些奢侈品的時候找到一個很直接的創作方式，這方式你必須要有信心才做得到。譬如說 fade in、fade out 是氣氛，很簡單，慢慢出來，你為什麼不可以『蹦』一下出來馬上有那種氣氛呢？那氣氛在畫面中馬上就有，這逼得你馬上要在畫面中取代氣氛的東西，你的工作會更實在，更多在要呈現的東西上，而不是在技巧上。」[4] 在剪接上，你覺得這是一種新的變革嗎？你自己怎麼看 fade in、fade out、dissolve 等技法的運用？

廖　用 dissolve、fade in、fade out，比較屬於創作者主觀的情感描述，就像是寫文章時加上很多形容詞，倒不如把形容詞都去掉，藉由文字本身很樸素的情感來傳達。以烹調作為比喻，那就像味精、調味料，是不必要的，應該讓食物本身的味道來傳

[4]　黃建業，《楊德昌電影研究》，台北：遠流，1995，頁 217。

達就好，反正這些菜煮一煮，就很入味了。Dissolve 比較像是人工的手段，並不真實。

台灣新電影 dissolve、fade in、fade out 用得很少。年輕時，會有一種激情，想要堅持某些原則，會為了一個 dissolve、fade in、fade out 就翻臉，現在用什麼形式都可以，你要做 dissolve，做一百個我也不擔心，只要覺得這麼做是對的，考量的重點在於情感傳達的本身夠不夠自然。現階段我可能會用更寬容、更嚴謹的態度去看。

────《海灘的一天》全片在當下的時空和回憶之間不斷來去，打破了昔日線性敘事的邏輯，楊導在談到這部片的剪接時曾說：「只要你連續的供給一些 information，這些 information 的時間就並不重要，換句話說，慣用的 flashback、flash-forward，對我來說，不過是處理 information 的一些方法或者是一些

情節的延伸，時間是並不重要的。這個可以説是《海灘》所謂 structure 的一個關鍵。所以《海灘》的 flashback、flash-forward 是很自由的。」[5] 請你談談這部片的剪接經驗，以及它所帶給你的刺激。

廖　剪接時就是看劇本和拷貝，我覺得我剪得太用力了，那是我一輩子剪得最用力的一部片子，我的注意力像是雷射一般，掃描著每一格。日後回想，很多片子的節奏都被我的注意力放慢了一點，因為太專注了。剪《海灘的一天》時，我彷彿跟著女主角張艾嘉、胡茵夢在呼吸，剪到忘形，要停下來時，甚至會抖一下，把自己的手都弄痛了，因為太專注、太凝聚了。而且分明是在冷氣房，卻剪到渾身是汗，像著魔一般。《海灘的一天》整體的感覺很吸引人，演員表演得很好、很有味道，音樂也很突出，是香港作曲家林敏怡做的。

剪《海灘的一天》時，眼睛極度疲勞，不斷分泌眼油，剪到眼睛不能聚焦，看出去是白茫茫一片，便跟楊德昌說：「不行，我一定要睡。」躺下去，睡了半個小時，起來一看，又有焦點，繼續剪，剪了一個多小時，焦點又沒有了，就又繼續睡。我睡醒後，不忘問問身旁的楊德昌：「導演，你睡得好嗎？」他說：「我都聽你在打呼。」（笑）

這部片剪完非常順，問題是有一種「慢」在裡面，那個慢就是我的注意力，因我的注意力所凝結而成的慢。但全片的調子是統一的，因著這幽慢的節奏，反而有一種浪漫的神采。剪這部片時真是瘋狂的專注，剪接時幾乎只盯著演員的眼睛，不過我後來發現剪片子不應該那麼凝聚。

─────這部片剪完後長達兩小時四十七分鐘，因不符合當時戲院一般播映的片長，還一度被上級勒令剪短。

廖　不過我剪不短，就跟楊德昌說：「阿德，好歹你是導演，你來把它剪短。」結果弄半天，他也剪不短。因為剪不短，又有時間壓力，我便跑到中影剪接室外頭，站在大樹下，看著月亮，發現臉上怎麼濕濕的，一摸，才知道是眼淚。我剪不短，又沒

[5]　張偉雄、李焯桃編，《──重現楊德昌》，香港：香港國際電影節協會，2008，頁 18。

人可以幫上忙，那時覺得很孤單，有一種無能為力的感覺。照理，導演應該比我還狠才對，偏偏我自己也不夠狠，可能那時候太愛這部片子了。我永遠忘不掉這段往事。

這部片剪很久，又怕趕不上金馬獎，當初送到金馬獎評審手上時，拷貝都還是熱的。到了最後，製片負責送拷貝過去，印好一本就送一本，中途，跟其他車輛相撞，一下車，錢丟給人家就走了，連雙方理論的時間都沒有。

─────《海灘的一天》拍了幾萬呎？也是事先做好分鏡嗎？

廖　拍了十萬多呎，在那個年代，算是很多呎的。早期大概一部片就是四、五萬呎，《海灘的一天》多了一倍。但以成品兩小時又四十七分鐘的長度而言，他拍的算是省的了。分鏡倒是真的分得很剛剛好，我剪的就是情境，用情境感覺控制鏡頭的長短。

─────你在挑 take 時，主要的考量有什麼？楊導會自行篩選他想要的 take 嗎？

廖　一般在決定要用哪一個 take 時，主要根據的是演員的表情、動作，因為我覺得對象物還是最重要的。剪接時，我們會一起看，兩人非常和諧融洽。他考慮的主要是他要的味道，演員的表情、走位。看一個畫面時，要考慮得太多，但不外乎是演員的表現，這最重要，再來就是導演對這一場戲的想像，為了找到同時符合這兩項主客觀條件的 take，經常看片子都看到快睡著了。

─────我之前曾跟《恐怖份子》的攝影師張展聊過，他提到有一場戲，繆騫人和金士傑兩人在樹下談話，因導演沒有讓演員事先排戲就直接拍了，他無法事先預知演員的走位，只能現場即時反應，所以拍第一個 take 時，在框景上難免會有些出入，後來又拍了第二次、第三次，他自覺攝影的表現上較好，可是最後導演還是選了 Take1。

廖　對呀，因為那味道比較好，這很正常。像《悲情城市》，陳懷恩每次光都還沒打好，導演就喊拍了，拍完後，他又趕緊去調光。侯導拍第一個鏡頭時，常說，我們試一次，事實上，這時候攝影機就開了，問題是，有時錄音師的麥克風還沒架好，

攝影師燈光也沒打好，卻已經開拍了。但常常第一次都很自然，大家心想是 rehersal，便演得很自然；到了第二次，什麼都到位了，導演喊，我們正式拍了，大家反而變得嚴肅了。《悲情城市》裡頭，我用了非常多的 Take1。懷恩看過片後，就來跟我碎碎唸：「廖桑，你怎麼都用 Take1？光都還沒打好！」那年，《悲情城市》參加威尼斯影展，評審之一是奈斯特・阿曼卓斯（Néstor Almendros），他是《克拉瑪對克拉瑪》（*Kramer vs. Kramer*, 1979）的攝影師，講到《悲情城市》時，他說：「感覺很好啊！」他看得出來光沒打好，但重點是感覺對了（笑）！

─────《海灘的一天》採取了比較開放式的結尾，留下了更為寬廣的想像空間，這種說故事的方式在當年對許多人都帶來了啟發，包括侯導也是。而你自己在剪接時，也傾向採取比較開放解讀的方式，能否請你談一談這種表現手法？

廖　演員演完了，但是你不希望解釋變成唯一，當只有單一解釋時，觀眾得到的結果就是很肯定的。事實上，藝術電影比較靠近生活，生活有太多的不得已、陰錯陽差，假如要更靠近生活，唯一的解釋或是一定要下一個定論，對影片不見得是最好的，所以常會希望留給觀眾一個更開闊的空間。藝術電影若要啟發人生，有多一點對話的機會是比較好的。

順著角色的情緒反應走

─────你曾說，《風櫃來的人》是你在剪接上的轉捩點，這部片開拍前，侯導經朱天文介紹，看了《沈從文自傳》，察覺沈從文寫的雖是自傳，卻採取了客觀的觀點，侯導深受啟發，遂起意採用客觀的角度拍攝《風櫃來的人》。你有意識到侯導的轉變嗎？在剪接上，這樣的轉變是否帶來了新的刺激？

廖　沈從文的文章非常少形容詞，少了形容詞，就會看到文字的本身，比較會看到物象，加上形容詞後，等於作者去加以解釋。物象就是動作、線條，將色彩去除，讓情感藉由物象來表現，而非強說「好可憐噢」云云。《風櫃來的人》就是用一種比較客觀的視角，不仰賴情緒的描述。

此外，還有個很重要的因素：《風櫃來的人》開拍之前，我去國家電影資料館看了法國電影展，將最經典的片子都看過，侯導要去澎湖拍攝前，我叮囑他千萬要去看，他也去看了，回來後，發現他影片風格陡然一變。當時，我正在研究「水平思考」（Lateral Thinking）。愛德華·狄波諾（Edward De Bono）出版了很多關於思考的著作，引我開始思索：想事情一定要那樣嗎？有時，剪片剪多了會很煩，愛德華·迪波諾給我最大的觸發是，想事情可以從不同方向思考。他提出「黑箱思考」的概念，一邊是 input，另一邊是 output，從 input 到 output，中間充滿各種可能性，你必須提出各種假設。

法國電影與水平思考帶來的刺激恰好匯聚在一塊，所以《風櫃來的人》就亂剪，幾個少年等公車那場戲，我把 NG 片段剪在一起，瞎剪一氣；實際上，也不是亂剪，而是年輕人當兵前夕那種煩躁的壓力給了我刺激，讓我有機會藉由剪接去表現年輕人快速轉換的思緒。侯導當時正值轉型期，拍回來的東西剛好也符合這樣的氣氛。

我跟侯導有幾個最合拍的時期，包括創作《風櫃來的人》、《南國再見，南國》、《悲情城市》等片的階段，我們倆同步在改變。跟導演說是朋友也好，是對手也罷，進入剪接階段後，就像是彼此在較勁，比外功，也比內力，總是希望自己有所進步。在這整個過程中，侯導是刺激我的最大動力，早期他是老師，發揮了指導的作用，再來是朋友，後來則以兄弟相稱。對我來說，這些新銳導演們既是朋友，同時也是刺激我不斷成長的對象，尤其是跟他們合作後，逼得我得看一堆書，連存在主義都看，否則會憂心自己趕不上他們。

——在你看來，從《風櫃來的人》拍回來的這些素材中，「客觀」的視角是如何被體現出來的？

廖　這部片的攝影師是陳坤厚，他是侯導早期很重要的合作夥伴，拍回來以後，他就說：「小廖，不行不行，片子哪有人這樣拍！一個中景拍完就不拍了！」有一場戲，幾個年輕人坐在海邊的小廟前，拍完中景後就收工了，連特寫都不拍，攝影師當場都傻了。後來我把片子按照鏡號順起來，我、侯導、陳坤

厚在中影的大放映間一起看，看了一兩個小時，我回頭對侯導說：「這是你拍過最好的片子！」這時，只見陳坤厚已經往門口走出去了。此後兩人未曾再合作。

——— 你又說，剪接《風櫃來的人》時，第一次從「敘述邏輯」轉為「情感邏輯」，從客觀邏輯的敘述，轉成觀眾主觀感受的東西，這跟剛剛提到的客觀角度似乎又不太一樣。

廖　原來比較重視劇情的邏輯，後來轉成以角色的主觀情緒為重，亦即描述角色的時候，不再用外界客觀的故事線條去看這個人，而是順著他的情緒反應走。譬如，有一個人坐在那邊發呆，鏡頭一跳，就跳走了，不會讓他還特意走到哪邊去做些什麼事，以前一定會讓他四下走走，那些過程都被我消掉了，而是比較直接地介入角色的情緒，而且讓觀眾也參與進來，觀眾一看，覺得夠了，鏡頭就跳了。到了《風櫃來的人》，觀眾已經成為我的合作夥伴，在觀賞電影的過程中，共同成就了電影的美感。

——— 台灣新電影的特點之一，是對於戲劇的觀念轉變了。譬如《海灘的一天》裡頭，佳森的父親逼他成婚，待佳莉與母親從外頭回來，只見佳森跪在地上，眼前是碎裂一地的杯子，一場可預見的風暴已經過去了，並未特別著墨父子間的火爆衝突場面。這場戲是原先就沒有拍，抑或剪接時才省略掉？

廖　這部分我沒有記憶了，也許像這樣的橋段就是我們會剪掉的，太戲劇化的東西就被去掉。這一場戲也一樣，何必看他們爭吵？這樣的剪接，反而更有味道，這時觀眾也被邀請到了電影裡頭來，參與了故事的演繹。

《恐怖份子》有它自己的命、自己的張力

——— 《恐怖份子》原先劇本有很清楚的邏輯，據說是到了剪接台上，你覺得鏡頭可以重組，就調動了一些鏡頭的次序？對此，楊導的反應如何？

廖　剪《恐怖份子》時，我跟他意見上有一點分歧，後來就沒有繼續合作了。當初剪這部片時，同時也要剪《戀戀風塵》，

兩部片都要參加金馬獎。一開始，我是白天剪《恐怖份子》，晚上剪《戀戀風塵》，結果剪完第一天就發現不行，《戀戀風塵》開場的銀幕的畫面飄得像鬼片一樣，我真的看傻了，怎會變得像恐怖片？侯導也說這樣下去會變成恐怖份子版的《戀戀風塵》，便讓我先把《恐怖份子》剪完，再來剪《戀戀風塵》。如此一來，我就變得很有時間壓力。

《恐怖份子》片頭是一場開槍的戲碼，伴隨著一聲槍響，隨後，警車趕來，這麼一來，影片的調子就定住了，畫面張力就出現了，如果不順著這個調子剪，會很奇怪。所以打一開始，分鏡就被我改變了，以前我都照他的分鏡，但這部片真的很怪，我覺得《恐怖份子》有它自己的命、自己的張力，就開始改鏡頭了。剪接前四天，他一直問我為什麼，毛片都有按照場號排列，但真正剪接時沒法那樣剪，看完後，我就說：「阿德啊，這一場就這樣剪。」有時鏡頭會調成 4321、4231 等新的排列組合，他先是愣一下，想半天，然後就問我為什麼。我說：「沒有啊，這樣才有味道。」自己剪得很開心，到了第四天，突然傻了，心想導演怎會一直問我為什麼，才察覺情況有異。後來我跟他解釋，情緒就這麼一路凝結下來，不可能置之不理，另起爐灶。事實上也有嘗試他預設的剪法，但不好看，人物之間的情緒會連貫不起來。

看《恐怖份子》時，會覺得好像什麼事都沒發生，卻有一很奇怪的東西在盯著走，那是因為剪接把鏡頭都調過次序的緣故，我在控制觀眾參與這部影片的角度，看是要充分參與，還是冷眼旁觀。他希望觀眾保持一定距離，看著劇情慢慢延展，但我的做法是觀眾必須要盯著畫面，集中注意力觀賞。兩者完全是不同的角度。剪接過程中，他沒有表達過他的不開心，直到最後剪預告片時，我跟他開個玩笑：「阿德，什麼時候你的預告片這麼商業過？」他聽完後，笑了笑，說他有事，要出去一下。他是中午左右出去的，到了下午三、四點，小野跑來，問道：「你們兩個怎麼了？他在辦公室罵了你三個小時。」我聽了一驚，根本不知道發生什麼事。事後回想，當年我年紀輕，也許比較桀驁不馴，加上有時間壓力，所以在某方面會很堅持，事實上，一切都是為了片子好。後來，片子完成後，侯導看了，我記得他坐在我前面，

看完片後，他轉頭看楊德昌，戲院暗暗的，侯導的眼睛卻是很亮很亮的，完全透露了對楊德昌的欣賞之情。

———據小野說，當時他力勸楊導不要干涉《恐怖份子》預告片製作，交由中影宣傳部門全權處理，後來就剪成了槍戰片的感覺，因此吸引了不少觀眾進入戲院。你在剪預告片時有沒有把握什麼樣的準則？

廖　預告片是我跟楊德昌一起剪的，剪的時候，就是把最商業的部分全部拼起來，像是開槍、爭執衝突的場面，不然片子的調性很冷，所以我才會講錯話嘛！事實上，他的想法很商業，只是拍著拍著，常就不商業了。

———《恐怖份子》是不是有一兩場戲拿掉了？

廖　《恐怖份子》拍得很長，尤其是繆騫人要離家那場戲，客廳一場、臥室一場、廚房一場、陽台一場、飯廳一場，每一場都有對話，問題是，戲好像不太可能走那麼長，而且看了以後，發現一直重複，我知道他有他的用意，但那一場戲我並沒有剪很多，比較乾淨俐落一點。事實上，我有點心急，惟恐剪不完，後頭又還有《戀戀風塵》。

———之前我採訪《恐怖份子》的共同編劇小野時，他說，在結構上，剪接出來的版本基本上跟劇本出入不大，唯一比較大的調動就是結尾。《恐怖份子》的開放式結尾，允許多重解讀，也是最受世人稱頌之處。當初結尾怎麼會這樣處理？

廖　結尾好像是剪到那邊，就自然改變了。一旦前面百分之九十都已經決定了，後面自然知道怎麼剪，彷彿水到渠成一般。片尾，有人死了，為了給觀眾製造一種驚嚇，很多地方就要倒裝，或是不去描述其過程。

因《恐怖份子》著眼的是人性比較負面的部分，剪完後，我好像有被那股不祥的情感打到的感覺，以致跟這部片子會有一種很奇怪的感情，非愛，也非恨，就覺得很不舒服。數位修復完成後，我又看了一次，委實對人性深處最惡劣的一面感到不寒而慄。

─────楊德昌的電影向來少有配樂，多是環境音樂，少了音樂的催化作用，勢必更仰賴故事本身的節奏，而這就牽涉到剪接的技藝。《海灘的一天》因主題之故，算是有比較多音樂陪襯，《恐怖份子》就幾乎沒有了。對你來說，音樂與影像的互動是什麼？處理不仰賴配樂的影像作品時，會不會特別具有挑戰性？

廖　《恐怖份子》因為太寫實了，音樂就上不去。我常常剪一剪，本來有很多音樂，剪完後，音樂就不要了。主要是還原了那個真實性。這涉及到剪接的角度，像《恐怖份子》，加上音樂反而覺得多了。一旦影像本身圓滿俱足，就不需要音樂，常是不足的時候，或是有意靠著音樂的情緒去轉接什麼時，才得要加音樂。

─────當初侯導想為《風櫃來的人》重新配樂時，就是你推薦楊導給他的？後來，《冬冬的假期》也是楊導負責配樂。

廖　對，是我推薦的。我不知道他會建議用韋瓦第的《四季》，侯導很喜歡，但對我來講，用《四季》太浪漫了，年輕那種荒謬的感覺不見了，變得很優雅，有點小資階級的況味。片尾，他們在賣卡帶那一場戲，原來的配樂是李宗盛所作的同名歌曲〈風櫃來的人〉，我倒覺得土一點還不錯。

理性與感性缺一不可

─────在你看來，剪接最主要控制的是影片的調子和情感，能否簡單談談在剪《指望》、《海灘的一天》、《恐怖份子》這三部片時，各自希望塑造什麼樣的調子和情感？

廖　《指望》是講一個年輕女孩和小男孩，《海灘的一天》是張艾嘉的回憶，都有一種浪漫的情調，《恐怖份子》就是活生生的、非常寫實的調子。剪《恐怖份子》時，是從很現實的角度切入，觀眾雖參與其中，卻是隔著一個很安全的距離，冷冷地看主人翁的所作所為，那是非常殘酷的。

─────你曾說，剪接除了倚賴感性，還得兼具理性，能否請你談談這一部分？

廖　做電影的背後其實都有一個極度理性的心理，像製片要賺錢，導演則是企圖拍出最能傳達他深層想法與美學的作品，演員必須做到最燦爛的表演，這些念頭都是非常理性的。理性是基礎，感性是表達的形式。我一直覺得幹電影或是任何事情，最底層支撐的不只是熱情，還有一個非常理性的因素存在。理性與感性，就像爸爸媽媽一樣，缺一不可。一定要極度的理性、極度的感性，才會取得中間值，若是理性幾分、感性幾分，看起來就會歪歪扭扭的。

─────你曾經提到，初識楊導時，對於他的理性思考印象頗為深刻，尤其是他能以非常理性的方式去處理感情這部分。

廖　他超理性，根本就是以寫程式的概念在創作，去他家，有一面牆都是白板，劇本是以 flowchart 示意，就是那種寫程式的流程圖。而且他是用英文思考，基本上，英文的思考是偏理性的，不太像中文強調的是意象，憑藉簡單幾個字眼就能帶出朦朧感性之美。另外一點很重要的是，他非常喜歡社會事件，所以他在北藝大上課時會帶著學生讀報紙，討論時事。戴立忍也是他的學生，《不能沒有你》（2009）正是改編自社會事件，可見還是有傳承的。而且他是一個非常誠實的導演，每一部片子裡頭都有他的影子，沒有生活過的日子，他不會拍；所以他拍片超慢，乃是在於尚未經歷他所欲創造的情感。我們常笑他，想到最完美時反而不拍了，因為這完美只能存在想像中，拍了總是會有不完美之處。

陳博文 ——

讓影像成為有想像空間的載體。

陳博文，1953 年生於台南柳營。國立藝專廣播電
視科畢業。1977 年開始擔任導演組、場記、副導
等工作，1979 年起跟隨剪接師黃秋貴學習電影剪
輯，1986 年自行成立工作室，迄今完成作品超過
兩百五十部，包括《賽德克・巴萊》（2011）等。
曾以《黑暗之光》（1999）、《一年之初》（2006）
獲金馬獎最佳剪輯，並以《獨立時代》（1994）、
《石頭夢》（2004）入圍金馬獎最佳剪輯。2004
年榮獲第四十一屆金馬獎年度最佳台灣電影工作
者；2009 年榮獲第十三屆國家文藝獎。

陳博文
✕
楊德昌

《牯嶺街少年殺人事件》、
《獨立時代》、《麻將》、
《一一》剪接

《風櫃》剪接完
後，過旁協助
將自購的轉台
Steenbeck 六
軌式剪接機送
給陳博文，教
他洗深製改

小時候，陳博文的母親曾帶他去算命，算命師說：「這小孩不會有什麼成就，大概國小程度而已。」當他考上初中後，母親再次探問，算命的人又說：「運氣，止於初中。」等到他考上高中，母親三度登門造訪，他語帶尷尬地表示：「出乎意料，這是祖先陰德庇佑，但絕對上不了大學。」後來他上了藝專，母親已不再相信半仙。

「我確信成功是不斷的努力加上豐富的人生閱歷累積而來，只是人生閱歷不見得全是歲月的沉澱，若能細膩的感性體驗，敏銳的觀察，冷靜的思考，都可彌補經驗的不足，還有——無論如何都得向前走的決心。」陳博文說。

採訪日期｜2012 年 08 月 24 日
地點｜陳博文工作室

他說，當初會進到電影圈，無非是一種機緣。他因擔任

《玲瓏玉手劍玲瓏》（1978）場記而正式步入電影圈，隨後亦參與影片剪接。彼時台灣電影業景氣正好，盛傳著一句話：「西門町一塊招牌掉下來，就會砸死一個導演。」知名動作片剪接師黃秋貴不斷利誘他、煽動他，勸他不要當導演，做剪接比較有前途。幾經考量，陳博文也覺得剪接是比較適合他的工作型態，遂追隨黃秋貴學習剪輯技藝。

1981 年，他首次獨立完成的作品《1905年的冬天》即是由楊德昌擔綱編劇，彼時雙方雖未正式建立交情，卻埋下了往後合作的契機。一直要到十年後，余為彥主動跟他接洽，詢問他有無意願擔任《牯嶺街少年殺人事件》剪接，才揭開他與楊德昌長達二十餘年的堅實情誼。

當初剪《牯嶺街》時，因是同步錄音，需要六盤式剪接機，陳博文沒有這種機型，楊德昌二話不說，即刻去買了一台。剪接機放在楊導家中，陳博文便到他家去剪，乍見他家的兩面白板上，密密麻麻寫著《牯嶺街》的人物關係表時，著實令他大感震撼，因他從未看過導演對於戲劇結構的掌握如此嚴密。《牯嶺街》自此啟蒙了陳博文對戲劇結構的思索，被他視為三十餘年剪接生涯中最珍愛的作品之一。

剪完《麻將》後，楊導索性將那台要價上百萬的剪接機送給了他，那時，他們不過相識數年，一起合作了三部片，竟能得此厚禮，陳博文內心自是無限感念。拍《麻將》時，雖正逢楊導經濟陷入拮据，然而後來片子入圍了柏林影展，楊導仍執意邀請工作人員一同前往參展。為此，陳博文曾語重心長地說：「你經濟狀況這麼差，為什麼還要邀請所有工作人員到柏林去？」楊導回他：「在台灣，電影如此沒落、不景氣，大家做電影這麼沒尊嚴，那晚輩怎麼去想像做電影是一件很光榮、很有尊嚴的事？大家到國外走一下紅地毯就知道那種感覺。」

選擇自己樂意做的事，掙得應有的尊嚴，人生所求，不過如此。陳博文憑藉其無比的責任感與專注，未曾停歇地，結構出一部又一部的作品。2012 年，當他以紀錄片《麵包情人》再度入圍第四十九屆金馬獎最佳剪輯，並獲提名「年度台灣傑出電影工作者」時，他肯定地說：「這個年紀在乎的不是得不得獎，只是要證明自己還是在進步中，沒被洪流淹沒，年輕的朋友追過來吧，雖然現在跑不快，至少我不會停止往前走。」

> ❝ 在《獨立時代》裡頭，閻鴻亞所飾的作家有一段很冗長的訓話，我曾建議是不是可以把那一場戲剪掉一半，不需要講那麼多？楊德昌沉思了半晌，跟我說：「還是要保留，因為這是我的心聲。」我也很清楚，所有楊德昌電影裡面的對白，其實都是他要講的。 ❞

建立嚴密的戲劇結構

——《1905 年的冬天》開啟你與楊導的因緣，也是你首次獨立完成剪接的作品，能否先聊聊那一次的工作經驗？

陳博文（以下簡稱陳）　起初幾年，跟隨我的師傅黃秋貴學習剪接，剪的都是動作片，七年之間，大概「摸」過兩百部動作片。參與《1905 年的冬天》是一次很難得的機會，這是我第一部獨立從頭剪到尾的片子，且是第一次剪文戲，印象很深刻。本片是余為政自美返國後所執導的第一部電影，由王俠軍、徐克主演，編劇是楊德昌，製片是余為彥，他們找了黃秋貴擔任剪接，他是一個以剪動作片聞名的剪接師，可以說是當時東南亞第一把交椅。我師傅很有個性，他認為導演功課應當做得很好，鏡位和分鏡必須掌握得宜，然而，余為政卻援引了美式的拍攝方式，幾乎皆採取長拍，以便讓演員情緒得以連貫，如此一來，到了剪接階段，就會面臨分鏡的問題，對於我師傅來說，徒然造成他剪接上的困擾。

後來，余為政便提議，他先跟我做初剪。從事剪接工作前，我曾在現場待過，做過副導演和場記，加上已經做了兩年剪接，對鏡頭算是頗有概念，我跟余導便開始著手剪接。過去剪動作片時，武術指導早將動作分好了，我第一次剪文戲，又都是從頭拍到尾，若一場戲分別從兩側拍，拍了兩個近的、兩個遠的，

共計四個鏡頭，這就意味著，每一個鏡頭都可以當第一個鏡頭，取捨之間有賴細密的判斷，故單是剪一部片下來，便收穫斐淺。

─────**當時你跟楊導已經結識了嗎？為何後來會找你剪《牯嶺街少年殺人事件》？**

陳　其實剪《1905年的冬天》時，我根本完全不認識楊導，剪接時，他曾來探班，坐在後頭看我們剪接，但我並不知道他就是楊德昌。後來，我曾幫但漢章[1]剪他執導的第一部片《暗夜》（1986），余為彥擔任本片製片，推薦找我剪接，他之後的兩部片《離魂》（1987）、《怨女》（1988）也都是我剪的。但漢章和楊德昌也滿熟的，不過當時純粹是間接接觸到他，雙方並未真正有交集。真正與楊德昌熟識，是要到了剪《牯嶺街》之際。

楊德昌以前的片子都在中影剪，到了《牯嶺街》，就把片子拿到外頭來剪。當初是余為彥先跟我接洽，此前我看過《恐怖份子》，這部片無論故事或風格都很強烈，我非常喜歡，便欣然應允。我原以為楊德昌的風格就是那樣，沒想到《牯嶺街》和《恐怖份子》截然不同。楊德昌每一部作品都滿有特色的，並不拘泥於單一風格。

─────**《牯嶺街》當時是到楊導家裡去剪的？能否談談彼時的工作狀態？**

陳　當時還是傳統剪接，都是用 Steenbeck，我只有買一台四盤式剪接機，可以走一條畫面、一條聲音，可是同步錄音只有一條聲音是不夠的，最起碼要兩條，需要六盤式的機器。我跟楊德昌說，我沒有機器，他就去買了一台，放在他家，所以就到他家去剪接。

剪接期間，我每天都到他家去，剪到累了為止，也許已經是半夜了。楊德昌大部分時候都坐在旁邊，有時會去忙他自己的，等我剪好再過來看。他坐在一旁時，其實都不大講話，除非剪得跟他的想法相去甚遠，才會提出他的看法，彼此討論。

─────**在剪接前，一般會先看過劇本，注意有哪些要留意的地**

方，以及洞察導演所欲傳達的情緒，當初你看完《牯嶺街》的劇本後，初步有些什麼樣的想法？

陳　一部片會不會成功，其實剪接師是最清楚的。當你開始讀劇本時，有沒有衝動想要一口氣讀完？這是一個先決條件。《牯嶺街》劇本很厚，架構如同一部很完整的小說，閱讀時，會一直深受故事吸引，想要一鼓作氣讀完它。等到拍攝完成，看到影像後，發現和文字有一些差距，文字敘述比較有想像空間，影像出來後就具體化了，如何讓影像也成為有想像空間的載體，這就有賴剪接的功力。一般而言，我看劇本，通常只是看故事的走向，剪接時，仍是以影像為主，思索如何處理影像、創造影像。

───這部片大概拍了多少呎？

陳　我忘記了，只知道很多，應該有十幾萬呎吧。那時候一部戲大概都三、四萬呎。

───《牯嶺街》總計剪了幾個版本？你們怎麼看待這幾個不同的版本？

陳　因為日本有購買發行權，他們要求片子不能太長，希望能有三小時的版本，我們就剪了一個三小時的版本。台灣上映時也是播映刪節版。完整版則是四小時，只有在影展上才有機會播映。我、楊德昌和余為彥都覺得四小時的比較精采。

完整版要再拿掉一個小時其實是很難的，如果要這個鏡頭修一點、那個鏡頭修一點，基本上沒辦法修掉那麼多，所以一定要抽掉某些戲，我記得是把時代背景拿掉比較多，主要是小四父親那一條軸線，涉及白色恐怖的部分。一方面有商業上的考量，我們覺得這部分可能較難引起年輕觀眾共鳴；另一方面，當時仍存有政治上的禁忌，便將這一部分刪掉了。

[1]　但漢章，1949 年生，大學就讀台大法律系，二十出頭時曾長期為《影響》雜誌撰稿，引進西方電影觀念不遺餘力。二十六歲時，赴美國加州攻讀電影，返台後投入拍片，先後執導《暗夜》、《離魂》、《怨女》三部電影。1990 年拍攝新片《奪愛》時，因過度操勞而病逝。

─────你曾說，《牯嶺街》是你從事剪接工作迄今，最滿意的作品之一，這部片格局宏偉，結構龐大而嚴密，剪接這部片帶給你最大的影響為何？

陳　主要是創作觀念，以及對於戲劇結構的掌握上。以前剪接時，大多會考慮商業因素，盡可能將精采的橋段集結起來，至於其間的銜接是否合乎邏輯，反而成了次要考量。然而，在剪《牯嶺街》時，我最大的體悟是，戲劇結構必須很完整──為什麼故事要如此進行？這一場戲為什麼要接下一場？前面出現了什麼樣的人物，後頭又該如何收尾？像《牯嶺街》，儘管出場的人物很多，但對每一人物皆有完整的交代，且觀眾在看的時候並不會覺得很囉唆。這部片讓我學到如何用很嚴密的戲劇結構，去講一個很精采的故事。

創造聲音的空間

─────《牯嶺街》採取同步錄音，剪接時可以聽到對白和環境音，對於剪接而言，有什麼比較大的幫助？

陳　剪《牯嶺街》比較難的地方在於對聲音的掌握。過去多是非同步錄音，我自己有很多想像空間，可能會跟導演討論，但不可能每一個鏡頭都細訴其處理方式，唯有等配音完成才知成效，然而我又不可能到錄音室去，所以配出來的結果跟當初我的感覺總會存在差距。剪非同步錄音的片子時，完全沒有可供參考的聲音，只有場記表上寫某人講了什麼對白，你就得讀唇語，對照對白，方能完整地呈現出來。但聲音元素不只是對白，還包括音樂、音效、環境音等，剪接時，一般我都會將這些納入考量，去創造一些聲音的空間。

一般錄音室往往是看到什麼就做什麼，見有人打巴掌，便配一個巴掌的聲音，可是假若我們在此講話，外頭車水馬龍，單純拍攝室內空間時，根本無法感知外在環境，剪接時，如果我覺得外面環境很重要，我們講完話後，就會留一點空的。也許有人覺得既然講完話了，後頭就該剪掉，何必留兩個人在那兒對望？但，此時若外頭有輛車子疾駛而過，藉由環境音去撐這兩個人對立的感覺，不是很好嗎？不過要是做音效的人沒有注入

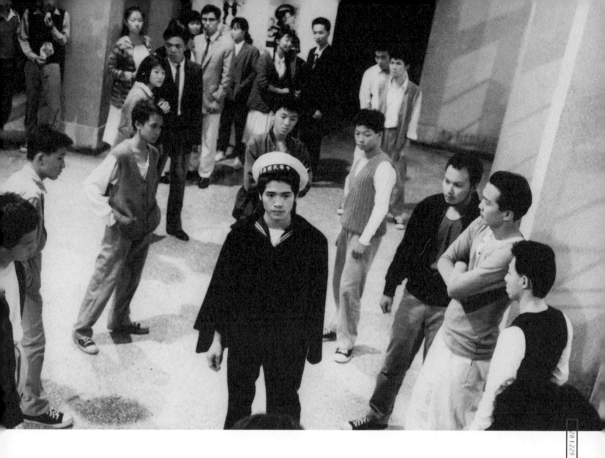

環境音，便無法達成自己預想的效果。

《牯嶺街》是同步錄音，我就可以安排聲音。楊德昌長期跟我
合作，我想可能是信任我在這一方面的創作——我會抓取影像之
外的其他元素去創作，尤其，聲音和影像的結合是很重要的，
楊德昌也許就是看見我在這方面的細心。譬如，《牯嶺街》裡
有一場演唱會，演唱會開始前，眾人得先唱國歌，拍的時候一
定是從頭到尾都拍，可是沒人喜歡從頭聽到尾，故演唱國歌之
際，必然得穿插劇情進去，如何讓這樣的交叉剪接顯得有張力，
就不是拍攝時所能掌握的了。我採取的策略是，國歌開始唱沒
多久，鏡頭便跳到外面，只見站在門口的卡五大聲說道：「唱
國歌了你還動！全部給我站好！」正當大夥兒都安靜下來時，
有一個人自遠處緩步走了過來——小公園太保幫的頭頭 Honey
出現了，為了建立他的氣勢，讓觀眾對他的出場留下印象，就
必須仰賴剪接的安排去加以襯托。等到國歌結束的當下，該介

演唱會舉行之
際，小公園太保
幫首領 Honey 忽
然現身中山堂
外，與其他幫派
起了正面衝突。

紹出場的人物也出場了，並從中帶出某些情節。觀眾看的時候也許不會意會到，只覺得很流暢，可是剪接時卻得考慮很多，如何在短短兩三分鐘之內安排劇情，使其不斷進行，又剛好在適切的時間點結束，實非易事。

國歌一唱完，緊接著演唱會就開始了，同樣得內外不斷交叉呈現，跳到演唱會現場時，我會考量唱到哪一句較有力量、且影像較好看，當這部分確立下來之後，其餘時間就要填塞劇情進去，這便牽涉到剪接師的編排設計能力。

任何一項創作都希望掌握到最完整，剪接亦然，當我預留了某些空間，同時將聲音放進去，其他人看了，會覺得這聲音是有幫助的、留那個空間是有意義的，不致覺得拖延了節奏。

此外，有了對白，我可以很精準地掌握演員的反應，譬如，在同一場景裡，第五場有某兩人的戲，第二十場也有他倆的戲，當我在剪第五場的時候，發現某方講完話後，另一方雖有反應，但不夠好，第二十場當中，剛好有一個反應是可以拿來這裡用的，就會把那一顆鏡頭調過來用。在這種狀態下，是因為有了聲音，才可以很精準地掌控你要什麼樣的反應。

————杜篤之曾說，你是很多人的貴人，當年，他一離開中影，就是你收留了他。共享工作室的這段期間，你們會不會相互討論聲音的處理？他是否給了你一些啟發？

陳　當初他是在中影，後來要離開的時候，對他而言也是個挑戰，因為獨立開業不僅要找助理，還要找一個落腳處，剛好我租的地方有一房間是空的，便給他用，水電也都免費，且當時聲音後製還是要用平台剪接機去剪，我的機器就給他用，讓他可以比較安心工作。

我們彼此當然是會討論，假如我預留了一個空間，這個空間要呈現什麼樣的感覺、要有什麼樣的音樂或音效進來，這類問題我都會跟他討論，他可能會提供一些建議。聲音其實也是一種表演，能夠輔助影像，比方，我倆在這邊講話，如果很安靜，觀眾就會意識到周遭是一個安靜的場所；一旦配上嘈雜的車流聲，便知曉此地緊鄰大馬路。雖說畫面上沒有呈現外邊的環境，但憑藉聲音亦能推估。

「這是我的心聲」

─────《獨立時代》第一個版本其實是沒有字卡的，後來才插入字卡，當初是楊導主動提議要插入字卡的嗎？所持的理由是什麼？

陳　我記得是第一稿完成，第一個拷貝出來，送去坎城參展以後才再改的，兩者間距沒有很久。第一個版本片長較長，故事推進很順暢，楊德昌心想，或許可以改變一下結構，變成有點像章回小說的形式，先有一個標題，再把故事講出來，這個標題也許可視為一個伏筆，抑或足以引起觀眾興趣，甚至帶有某種趣味。如此一來，就可以不用像原本的敘事結構那麼完整，一旦覺得這段戲和情緒足夠了，便可以卡掉，直接跳下一段落。因有標題作為連結，戲就不會斷裂，仍可維持故事的精準度。

─────作為剪接師，你自己又是怎麼看這兩種形式所帶來的不同效果？

陳　我比較喜歡插入字卡的版本，以剪接而言，此一版本在風格上有所突破，故事節奏也比較濃縮，而且這部片台詞特別多，如果從頭到尾一直在講話，片長又長，觀眾真的會覺得是疲勞轟炸。儘管片中所欲指陳的都是導演的理念，但身為剪接，總還是會站在觀眾的立場去考量，無論是節奏或表演等各方面的精采度，怎麼樣讓觀眾喜歡其實還是滿重要的。當初我有跟楊德昌提到這一點，他是一個很有抱負的人，但就算有再好的抱負和理想，如果觀眾沒有踏入戲院，根本就看不到他的想法。

─────楊導曾說，《獨立時代》的節奏絕對不是視覺的，也不是對話的，也不是屬於以前電影蒙太奇的 [2]。在剪接上，你如何創造出楊導所要的新的節奏？

陳　對我來講，在控制所有影片的節奏上，都是出於一種很本能的反應。很多人問我，剪《牯嶺街》、《獨立時代》或《一一》

──────────
[2] 黃建業，《楊德昌電影研究》，台北：遠流，1995，頁242。

是什麼節奏，事實上，我並不覺得有何標準節奏或觀眾喜歡的節奏，剪接時，完全是按照自己的感覺。譬如，若是這段話講太多了，是不是可以縮短？這些話意圖指涉的事情，講得太明顯、太完整了，是不是可以講到一半就卡掉，讓觀眾自行去揣想？我的想法主要是圍繞著這些念頭，倒沒有說一定要採取什麼樣的節奏。

楊德昌其實也沒有跟我提到節奏的事情，也許我在剪接的時候，他同意我這樣的剪法，而這種剪法就是屬於他的節奏。在《獨立時代》裡頭，閻鴻亞所飾的作家有一段很冗長的訓話，我曾建議是不是可以把那一場戲剪掉一半，不需要講那麼多？楊德昌沉思了半晌，跟我說：「還是要保留，因為這是我的心聲。」我也很清楚，所有楊德昌電影裡面的對白，其實都是他要講的。

情緒的琢磨與鋪陳

——— 《一一》片中，父親 NJ 與舊情人阿瑞於日本重聚，以及女兒婷婷在信義區與胖子約會的橋段，採取了交叉剪接，這是全片你唯一變更了原始結構之處，為何選擇如此處理？

陳　這一段是我看到後立即的感覺，跟原架構有點不一樣，原先是完整的兩場戲。一開始，我先把這兩場戲分別剪完，雖說很完整，卻覺得是在做同一件事——約會。後來，我尋思有無可能讓戲更濃縮一點，且父女之間的關係和對比更強烈一點？楊德昌也認同，我們就用交叉剪接的方式處理，有一些是 NJ 和阿瑞之間的對白，畫面上出現的反而是他女兒約會的場景，彷彿將父親的個性和行為投射到女兒身上。剪完後，楊德昌也覺得很好。

楊德昌比較欣賞我的地方，可能是我在戲劇的處理上不會那麼墨守成規，他拍什麼就用什麼，而是會重新去創造。像有一場戲，NJ 和阿瑞自車站走出來，畫面是一個遠景，只看見兩個小小的人影，此外也拍了很多車站的空鏡以及兩人對話的戲碼，我便從全部影像裡挑出較為精采的，利用比較遠景的、看不到嘴形的畫面，將角色在其他鏡頭講的話挪過來這邊用，同時穿插婷婷約會時的遠景鏡頭，雖說劇情與對白依舊，但影像被我改變了，僅保留了最菁華的部分。

─────楊導很講究敘事結構，也往往有很明確的構思，那麼在剪接上比較可以發揮的部分為何？

陳　楊德昌的故事架構真的很完整，也很難去更動，我比較能夠發揮之處在於情緒的鋪陳。譬如，兩人在講話，講完話後，情緒要不要留？或是其中一方講到某句對白時，要不要跳到另一方的反應鏡頭？在《一一》裡頭，有一場洋洋和學校主任的對手戲，兩人在爭論洋洋是否有帶保險套到學校去，我選用的鏡頭全都在洋洋這一邊。取決的標準端看戲哪一邊比較精采，如果演員的表演很好、情緒很到位，我可能就會一直留著；如果對方沒有講話，但反應及表演很好，鏡頭可能就會帶到對方那邊去了。再者，也會順著劇情的發展，判斷觀眾比較希望看到說話者或另一方的反應。

─────如果連續使用很多長鏡頭，整體影片節奏便會拉緩，楊導的作品雖多長鏡頭，但在這些長鏡頭內，要不有緊湊的對白與事件，要不有適切安排的演員走位，要不有經過設計的攝影機運動，所以在整體的節奏上，並不特別沉緩。

陳　他很重視表演的節奏，像《麻將》片末，紅魚開槍把邱董殺掉那一場戲，鏡頭長達五、六分鐘，楊德昌就要求一定要一鏡

到底。又或者像是《一一》裡頭，阿弟在浴室裡昏倒，他的妻
子小燕回來見著，在屋內倉皇地跑來跑去，其實都是一個固定
鏡頭。一般而言，攝影機會跟著角色移動，凸顯其緊張與激動，
可是楊德昌不會，他都是很冷靜地在看一件事，即便小燕很緊
急地在敲門，也只是聽見聲音，鏡頭沒有帶到她焦急慌亂的神
情。儘管如此，觀眾仍是會從對白裡慢慢發現戲劇的進行愈來
愈緊湊，形成很強的張力。

───── 剪接時，你會不會把所有 take 都看過一遍？

陳　會，都要看過。假如某一個 take 是 OK 的，但另一個 take
前面有一小段表演更突出，就會把那一段挖出來用，所以花的
時間會比較長。

───── 楊導也會陪著一起看嗎？他會不會自行挑出 OK take？
篩選的原則又是什麼？

陳　楊導會在一旁看，但他不會講話，通常是我幫他選，但哪一

一踏入陳博文工作室，
映入眼簾的即是《一一》
參加坎城影展的巨幅海
報，此一特別版海報楊
德昌僅攜回三張，分由
楊德昌、陳博文、杜篤
之典藏。日子一天天過
去，海報上的紅豔漸次
褪去，像時光的記號。
攝於 2016 年。

些鏡頭 OK 他其實是很清楚的。假如我挑到的跟他的感覺不一
樣，他還是會講。比方《一一》片中敏敏那個角色原先不是金
燕玲演的，另一個演員演得不好嗎？其實不會，她也是非常資
深的演員，只不過演的不是楊德昌要的感覺，就只是這樣而已。
對於觀眾而言也許差異不大，但對他來說，劇中情節的發展都
是以這種性情去塑造的，便希望演員能夠表現出這種個性。

————楊導晚年投入動畫《追風》的製作，你也有參與這一部
分嗎？

陳　我曾幫他剪過《追風》的預告。楊導一直想做動畫，有一段
期間，楊導沒有拍戲，那時我和杜篤之的工作室在長安東路，
他的公司就在仁愛路上，便常到我們工作室來聊天。《一一》

拍完，他開始弄動畫，我曾建議是不是先將動畫擱下，或另尋他人來完成，他負責監督。我覺得楊德昌很大的才華仍是在影像創作上，他美術上的天份非常強，但動畫終究不是他的本行，再說，動畫並非他能夠獨力完成的，必須借助他人的才能。要做出他心目中設想的動畫，倘若無法很詳盡地告訴動畫師他所要的，做出來的成品一定不符合他的標準，即便人物設定、場景等等都是他親筆繪製，但轉換成動畫後，畢竟還是不一樣。

楊德昌很自負，跟他合作一定要反應非常快，他要什麼，你要跟他同步，譬如，今天要拍這個房間，你非得陳設出他要的感覺，否則就沒辦法拍下去。但劇組人員哪有個個都這麼厲害？如果我都跟楊德昌同步，那我就做楊德昌了啊（笑）！所以工作人員大部分都有過被挨罵的經驗。大家之所以說他很嚴厲，是因為很少有人能夠達到他的要求。

影史漏網新聞──楊德昌與朱延平的合作契機

───你是什麼時候轉為數位剪接的？相較於傳統剪接，你覺得數位剪接的優勢為何？

陳　大約十年前轉為數位剪接，《一一》是用電腦剪的，《獨立時代》和《麻將》仍是用傳統機器剪，楊德昌那時候一直覺得傳統剪接比較有感覺，他本身是學理工的，卻仍鍾情於傳統的剪接器材。然而，從《牯嶺街》做到《麻將》，我們真的有一個領悟：時代的進步不是我們這幾個喜歡傳統感覺的人可以守得住的。第一，光到外面做後製就要花很大的勞力，因為拷貝很大、很多，資料非常重；且放映系統不斷更新，台灣目前全面改為數位放映，若是仍用傳統拷貝，根本找不到可放映的戲院，便不得不跟著時代潮流，隨之數位化。

至於會不會懷念從前使用傳統剪接器材的日子？當然會懷念，不過是懷念以前的苦（笑）。那種苦，仍有一種苦中作樂之感。傳統剪接較能考驗一個剪接師是否真有毅力，現在都靠電腦記憶，找資料很方便，不像過去，完全憑藉腦力，假若一個拷貝修到第三次時，覺得這個鏡頭應當加長，必須將此一鏡頭找出來，便得回想，究竟是在哪一次將這個鏡頭修掉的，那一段拷

數銀幕後的事

陳博文

陳博文與文氏
Steenbeck大修三
軸接機

陳博文電影《黑
暗之光》、《一年
之初》獲金馬獎屑
提銀幕

貝可能只有兩格，要去哪裡把那兩格找出來？這完全得憑腦力記憶，考驗的是一個人的反應與耐力。我覺得剪接是一份很細膩的工作，就算差兩格也要把它找出來。

如今，我一直鼓勵大家用數位去創作，因其可變性非常大，演員的表演完全是可以改變的。譬如，有一場兩人對話的戲，演員表現得很好，可是甲方講完話，乙方反應完，甲方又接續著講時，節奏慢了一點，停了三秒才講話，就可以將這三秒加速一倍，變成一秒半，整個節奏就沒問題了。這種細微的調整其實一般剪接師是不會做的，或許是他們沒有能力去做這件事，抑或有能力去做，但沒有辦法精準地掌握演員表演的節奏，不知如何下手。

———後來楊導是不是就把那台要價一百多萬的剪接機送給你了？收到這份大禮時的感覺是什麼？

陳　《牯嶺街》剪完之後，那台六盤式剪接機就搬到他的工作室，後續還剪了《獨立時代》和《麻將》。剪完《麻將》後，他就把機器送給我。主要是他的片子都是我在剪，剪接機放在公司也沒人用。其實那時我已經買了一台六盤式剪接機了，但得知楊德昌要送我的時候，內心仍滿是感激，有一種知遇之感，畢竟那時我們也不過就合作三部片而已。當初我很羨慕侯孝賢送杜篤之第一套現場同步錄音設備，那套設備要價上百萬，侯孝賢竟就這麼送給他了，沒想到有一天楊德昌也送了我一台價格高昂的剪接機。

目前，我其他兩台機器都處理掉了，唯獨這台保留下來。十年前轉為數位剪接，那台機器便鮮少使用了。倒是因為朱延平的《異域》（1990）將於中國大陸播映，其中有句對白較敏感，必須剪掉，所以前幾天我才把這台機器打開來，都還可以用，聲音和畫面都沒有問題。

———楊導有一回從日本回來，寫了封信給你，他在信末憂心忡忡地提到，「台灣電影再不努力向前進化，向前轉型，已經是一個無法有任何市場的過時產業！我相信你有深刻地對這問題的思索及答案，這也就是你會相信我能和朱延平共手將台

灣電影提昇至應有的工作層次及方法，這才是雙方最實際的收穫。」[3] 楊導向來很關心台灣電影產業的發展，並非只是埋頭鑽研己身的創作，他是在什麼樣的脈絡下寫了這封信？信中提到的事情是什麼？

陳　《一一》開拍前一兩年，朱延平有意投資一個拍攝案，原定要找楊德昌執導，這案子最初是由我促成的。由於早年朱延平和金城武曾合作《中國龍》（1995）、《泡妞專家》（1996）等片，兩人一直保持著很密切的關係，金城武覺得朱延平對他照顧有加，遂簽下兩部片的合約。印象中一部片的片酬是兩百萬，等到朱延平計畫開拍時，金城武的片酬已經漲到一千五百萬了，不過這兩部片的合約仍然有效。朱延平跟我提到這件事時，說，金城武如今已是國際巨星了，他再怎麼拍，也不出過去那些喜劇片的套路，再者，他也希望幫助金城武往國際影壇走，便起意由他籌資，找其他導演來為金城武量身打造一部電影。

那段時期，楊德昌剛好拍完《麻將》，常去我的工作室，他手上雖有幾部片在談，但都不是很具體，所以朱延平跟我提了這事之後，我就想是不是可以找楊德昌。這案子的基本條件是：由金城武擔任男主角，投資金額約四、五千萬，且劇本完全由楊德昌主導，朱延平不加干涉。楊德昌聞此，大感意外，也很感動，我便約了兩人見面，彼此相談甚歡。朱延平投資了幾千萬，而且開出來的條件非常優渥，因希望不要虧本，有意洽談日本版權，後來楊德昌就到日本去跟那邊的投資方開會，日方一聽到是金城武、楊德昌的組合，自然很有興趣。從日本回來後，楊德昌就寫了這封信給我。

———後來這個案子為什麼沒有成？信件最末，楊導寫道：「不過，這一切我定會聽信你的判斷，只要你說：『老楊，我覺得可以幹了！』我一句話都不會問，我就跟你幹，我完全信任你！我就是這麼簡單乾脆的一個人，老朋友！」由此可見楊導對你很是信賴。

陳　我跟朱延平、楊德昌都很熟，一方面覺得不能讓朱延平虧本，另一方面也不能讓楊德昌在拍片時遭遇到資金上的挫折，所以很為難。我知道楊德昌一拍下去，其實是六親不認的，力

求拍到最好為止，我相信楊德昌做得到，朱延平也相信。但問題是，朱延平終究不是財團，他能夠提出四、五千萬來拍這部片，已經是相當高規格的了。

本來這案子已經談到非常具體成熟的階段，準備要簽約了，投資規模、導演及編劇酬勞等都大抵談定了。之所以未能談成，主要仍是信任度的問題。待雙方要正式簽約時，可能都有各自的顧慮吧，便希望對方先簽合約，後來楊德昌就寫了這封信給我，說，只要我覺得可以就可以，他絕對不計較。我必須顧及雙方立場，正當我還在考慮時，日本的 Pony Canyon 就找上了楊德昌，邀請他參與「Y2K 計畫」，與關錦鵬、岩井俊二合拍三段式電影，提出的條件也很優渥，後來楊德昌便以這筆資金完成長片《一一》。拍完這部片後，他就全心投入動畫，這個案子便擱置了，很可惜。儘管這個案子最終沒有成，但最起碼讓兩個不相往來的人變成朋友了。這是電影圈的漏網新聞，我過去幾乎未曾提及這段往事（笑）。

[3] 游惠貞，《電影魔法師：陳博文的剪輯世界》，台北：遠景，2012，頁 134。

張 惠 恭

展現自然光源的豐富層次。

張惠恭，1943 年生。1972 年首度擔任攝影師，拍攝台語片《可憐的酒家女》。日後張惠恭進入中影，從攝影助理做起，1977 年正式升任攝影師，拍攝《老虎崖》，及至 1992 年拍完最後一部片《少年吔，安啦！》為止，總計拍攝三十餘部電影，曾與張佩成、李行、丁善璽、楊德昌、柯一正、李祐寧、曾壯祥、王小棣等多位導演合作。曾以《牯嶺街少年殺人事件》入圍金馬獎最佳攝影。1992 年，張惠恭轉調中影電視部，從事紀錄片拍攝工作，於 2002 年退休。

張惠恭
✕
楊德昌
《海灘的一天》攝影指導
《牯嶺街少年殺人事件》攝影

於建國中學取景，攝影機後方為張惠恭。

網路上不大找得到張惠恭的資料，相關網頁顯示的不少是《海灘的一天》、《牯嶺街少年殺人事件》攝影師一職，倒是找到了一份堪稱完整的作品年表。訪問一開始，我將這份年表遞上，試圖喚起張惠恭的記憶，他看著這份表單，細細爬梳著，不曉得在那當下，腦子裡邊是否流竄而過哪些精采畫面。問他，會否記下自己參與拍攝的片子，他笑了下，說道：「沒有耶。」訪問進行到一半時，張惠恭又拿起了這份年表來端詳，納悶地說：「我有拍那麼多嗎？我自己都搞不清楚……。」

出生於 1943 年的張惠恭，屬中影中生代攝影師，任職於中影期間，總計拍了三十多部電影。1966 年，張惠恭退伍後，無事可做，遂投靠舅舅賴成英[1]，擔任他的助理，

[1] 賴成英，1931 年生，台中縣大里人。1950 年畢業於台中第一中學，後進入農教公司實習，擔任攝影助理，1954 年，農教改組為中影之後仍繼續留任。1955 年，首度擔任攝影師，拍攝《山地姑娘》。1958 年拍攝台灣第一部黑白寬銀幕電影《長風萬里》，同年以美援保送到日本大映公司研習彩色攝影。1963 年因拍攝《街頭巷尾》一片與導演李行展開長期合作關係，曾以《養鴨人家》（1965）、《群星會》（1970）、《秋決》（1972）三度獲得金馬獎最佳彩色攝影獎，1965 年，又以《啞女情深》獲得第十三屆亞洲影展最佳攝影獎。1975 年轉任導演，執導《桃花女鬥周公》等片。

採訪日期｜ 2012 年 07 月 03 日
　　　　　 2012 年 10 月 13 日
地點｜捷運芝山站一帶

因而進入電影圈。彼時正值台灣電影鼎盛時期，根據聯合國教科文組織出版的《1967 年統計年鑑》指出，台灣 1966 年劇情片生產量高達 257 部，名列世界第三，僅次於日本、印度 [2]。1972 年，張惠恭首度擔任攝影師，拍攝台語片《可憐的酒家女》，日後進入中影，從攝影助理做起，第一部掌鏡的片是張佩成 [3]《老虎崖》（1977），最後一部則是徐小明《少年吔，安啦！》（1992）。從事電影攝影工作這二十多年，張惠恭恰好見證了台灣電影的大好與大壞。

張惠恭息影迄今二十年，基本上過著與電影無涉的尋常生活，目前則專心在家帶小孫子。七十歲的他猶一派健朗，實在看不出年紀，人看來相當文雅，說話和和氣氣的，脾氣很好的模樣。當初向他本人提出採訪邀約時，他直說自己不善言辭，勸我打消念頭，在我的堅持下，我們仍是見上了一面。訪談過程中，試圖提供一些線索，甚至當場播映片段影片，盼他能從記憶的汪洋裡打撈一點什麼上來。但顯然，那真的是太久遠以前的事了，平時，他也不會向兒孫提起這段往事；再說，作為老一輩的攝影師，總是強調實作，敘說對他而言，畢竟不是件容易的事。

猶記得訪問中途，張惠恭比了比窗外，見一上了年紀的男子遛著一條狗，施施而行，張惠恭說，那是從前中影的經理，

後來也退休了。雖只是尋常的一幕，卻讓我沉思許久：那些從前投身於電影事業的人，如今都在做些什麼呢？電影在他們生命中，究竟扮演著什麼樣的角色？我甚至不禁好奇：他們喜歡電影嗎？

坐在我眼前的張惠恭，不也曾拍了好些電影，像是李行《龍的傳人》（1981）、張佩成《大湖英烈》（1981）、丁善璽《八二三砲戰》（1986）；除此，亦曾陸續與多位新導演合作，拍攝李祐寧《老莫的第二個春天》（1984）、柯一正《我愛瑪莉》（1984）、曾壯祥《殺夫》（1984）等片。在那擔任攝影師的十多年裡，張惠恭總計拍了三、四十部電影，終究有其不可磨滅的成績。

告別前，請他為我簽名，他直說自己的字不好看，遂將名字簽在右下角——「張惠恭」三個字，小小的，就這麼落在紙頁的邊緣。其實，他的字端正有力，分明就是好看的。

訪問結束後，又跟他通過幾次電話，知道他還惦記著這件事，心裡很是感謝。在漫漫的影史長河裡，許多人都給遺忘了，透過這次訪問，我們記住的，或許不只是一個名字、一段曾經，同時，還會願意花一些心思，感懷那些隱居在幕後，為我們留下了許多作品的電影工作者。

> **❝** 楊德昌喜歡自然光，然而，拍夜景時，如果沒有打光，光源一定是不充足的，一般而言，我們都會透過打光來補強，他則希望盡量採用自然光。對於導演來說，那個年代的室內光源差不多就是這樣，他想要如實傳達，而且他比較講究的是情緒的抒發，倒不見得是非得看得多清楚。**❞**

《可憐的酒家女》，初次掌鏡的難忘經驗

───── 當年你是在什麼機緣下進入電影圈的？

張惠恭（以下簡稱張）　1966 年左右，我當完兵回來，大概二十三歲，沒有事情做，就去找了我舅舅賴成英，當他的助理。退伍一年後，經由舅舅介紹，跟了一部與韓國合作的片──《最後命令》（1966）[4]，這部片的攝影師是林贊庭，我則是當燈光助理。當時燈光器材都很大型、很重，我又抬不動，好辛苦，另一位同我一起拍這部戲的助理會幫我分擔。拍完這部片後，就到了中

[2] 根據聯合國教科文組織出版的《1967 年統計年鑑》顯示，我國 1966 年生產的劇情片數量在全世界十大電影劇情片生產國中，居第三位，產量為 257 部（據中華民國電影製片協會統計，經行政院新聞局電影檢查處核准發給准演執照者，為 193 部）。統計年鑑指出，居 1966 年全世界劇情片生產國第一位的是日本，共生產了 719 部劇情片；第二位是印度，生產了 316 部；第三位為我國，之後分別為義大利、香港、美國、西班牙、蘇俄、韓國和法國。資料來源：《跨世紀台灣電影實錄》之 1969 年的台灣電影大事 http://epaper.ctfa2.org.tw/epaper91106/history.htm

[3] 張佩成，1941 年生，1964 年進入李翰祥主持的國聯公司擔任美術設計。1969 年初執導演筒，第二部作品《淚的小花》即大受歡迎。1976 年以《狼牙口》一片獲得第十三屆金馬獎最佳導演獎。其餘作品有《成功嶺上》（1979）、《鄉野人》（1980）、《大湖英烈》（1981）、《小逃犯》（1984）等片。

[4] 《最後命令》為中興影片公司與韓國業者聯合出品，台灣導演高仁河及韓國導演康範九共同執導，主要演員有王莫愁，及韓國影星申榮均等。

華電影公司做攝影助理，待了一年，期間跟了李行《日出日落》
（1967）等片。

——— 在中華電影公司的時候有人帶你嗎？

張　我偶爾會向賴成英請教，他說，單是光的三原色，一講就可
以講上一天。反正主要還是得靠自己，沒有真正去學攝影，而且
那時候還年輕，比較好玩，並沒有很認真去鑽研。有空的時候，
就進電影院實習，看人家怎麼拍，若遇到問題，便向賴成英請益。
在中華電影公司時，一開始是做第二助理，主要工作是換片子、
跟焦，一開始不懂得跟焦，就得看第一助理怎麼做。跟焦最重
要，有時會跟其他人比賽，憑肉眼判斷，看誰推估得比較準確，
比如，我說八呎半，他說差不多九呎，就看誰比較接近，那時
我的眼力很好，一看就能推算出來。
之後就開始練習測光，那時底片的感光度只有 32 度，相當低，
光圈差不多是 2.8 到 4 之間。所以拍室內戲時，燈必須打很亮，
如果是拍外景，白天就利用反光板，但拍夜戲的時候還是一樣
得打燈。大概要到 1980 年代感光度才提高至 100 度。

——— 在中華電影公司待了一年之後，接下來是做什麼呢？

張　後來我就做 freelance，為期一年，若林贊庭、林鴻鐘在外頭
拍戲，便去當他們的攝影助理。之後我就進中影了，一開始進
去是當攝影助理，那時大概二十六歲。

——— 你是怎麼進到中影的？

張　因為過去一年是跟著林贊庭、林鴻鐘，他們是中影攝影師，
剛好後來中影有一個助理不做了，我就頂他的缺。擔任攝影助
理期間，只要中影拍戲，每部片都會去跟。

——— 第一部當攝影師的片子是張佩成的《老虎崖》嗎？

張　這是我在中影拍的第一部片。之前還拍了台語片《可憐的酒
家女》，余漢祥執導，由當時紅極一時的女演員西卿擔任女主
角，這是我第一部當攝影師的作品，那時已是台語片的尾聲了。
《可憐的酒家女》之後，還拍了張佩成的《森林之虎》（1976）。

─────《可憐的酒家女》是你第一次獨立掌鏡的作品，當時拍攝的感覺如何？有沒有碰到什麼比較大的困難？

張　拍這部台語片時，一天只睡兩、三個小時，在片場只要一抓到空檔，就得趕緊補眠，否則體力實在不堪負荷。先前拍國語片時從未發生過這種狀況，台語片一個禮拜就要出一部片！印象中，一部片預算只有二、三十萬，必須在極度壓縮的期限內完成 [5]。加上我甫從攝影助理轉攝影師，技術上還不是那麼純熟，實在趕不上拍攝進度，即便要就寢了，腦中仍不斷想著白天時的拍攝情形，思索自己為何進度會落後。當時台灣電影產量很大，片子隨便拍一拍都能賺錢，所以各獨立製片公司一直搶拍，只要劇本一出來就可賣到東南亞去，包括香港、新加坡、馬來西亞、泰國等地，海外市場相當可觀，當年在台灣拍電影簡直可說是淨賺啊！

因為這部片是我頭一部戲，進度實在趕不上，給人家拍了十天。台語片的拍攝進度之快，未曾領略過的人實在難以想像，這個鏡頭一拍完，馬上就要接下一個鏡頭。那時根本沒有劇本，都在導演腦子裡。

─────導演在現場會指導攝影師該如何取景嗎？

張　比方，攝影機架在這邊，導演就會在一旁說：「下面拍她一個，特寫。」當時心裡很緊張，根本就很難拍，所以人家七天要拍完，我卻拍了十天。

─────能否談談《森林之虎》的拍攝經驗？

張　拍這部片時，基本上就是今天預定要拍幾場戲，拍完即可休息，且這部片多在山上取景，時而起霧，便會暫停拍攝，比拍台語片要來得輕鬆。較之上一部片，拍《森林之虎》時在技術上

[5]　「台語片」專指台灣於 1955 年至 1981 年，以台語發音的台灣電影，當時係為與國語片、廈語片等做區隔，這段期間，台語片總產量高達一千多部，相當可觀。1955 年公映的《六才子西廂記》為公認第一部台語片，翌年播映的《薛平貴與王寶釧》則是第一部賣座台語片，並捲起台語片攝製風潮。最後一部台語片為 1981 年由楊麗花主演之歌仔戲電影《陳三五娘》。早年台語片的製作預算只要新台幣二、三十萬，因快速生產，普遍呈現粗製濫造的現象，導致票房迅速下滑。

已經比較熟練了，且張導演有畫分鏡表，有時他會提供一些攝影方面的建議，我如果有不清楚的地方也會向他請教。

─────那像《老虎崖》呢？這部片大概拍了多久？

張　《老虎崖》大概拍了兩、三個月。

自行摸索，設法解決

─────當年你進中影時，內部比較活躍的攝影師有哪些人？

張　那時候有賴成英、林文錦 [6]、林鴻鐘、林贊庭，就這四個人。

─────同樣是出身自中影的攝影師李屏賓曾說，中影沒有師承制，工作是指派的，所以常常會跟到不同的人。而且，當時攝影師大多受日本教育，常用日語交談，必須主動向他們請益。你剛進中影那幾年也是類似的情形嗎？

張　當時中影的四個老攝影師我都跟過。回想起來，我好像都沒有主動向他們請教過，有時會覺得不好意思發問，畢竟他們是前輩。倒是助理和助理彼此會相互交流。

─────那你怎麼強化自己的攝影技能？

張　只能多看電影。說實話，當時在中影實在很散漫，有戲，就待在廠裡，沒有戲的話，就可以到外面去接案。尚未升任攝影師之前，我還在外面拍過廣告，有次是拍理想牌瓦斯爐，得拍爐火，但是當時的感光度只有 32 度，這要怎麼拍呢？再者，瓦斯爐的材質是不銹鋼，無論有無打光，效果都一樣，真的把我考倒了。左思右想，發現只要用紙將瓦斯爐的周圍包覆住，再將光打在紙上，如此一來，紙的反光就會讓瓦斯爐有亮度。總之，遇到問題，都得自己慢慢摸索，設法解決。

─────1977 年，你在中影首度擔任攝影師，拍攝《老虎崖》，時值三十四歲，在那個時代似乎已經算是早的了。據說早期都是近四十歲才有機會當上攝影師。

張　我都不好意思講，我拍《可憐的酒家女》時才二十九歲，是

台灣最年輕的攝影師（笑）。那時其實就是勇於嘗試，當了幾年的攝影助理後，人家要你來拍，當然要去嘗試。原先以為當攝影師很簡單，反正有第一助理、第二助理伺候得好好的，結果去拍《可憐的酒家女》時才發現不是這麼一回事，攝影師自己還是得有那個能耐去指揮助理，拍的時候確實很辛苦，有很多問題得自己設法解決。

進中影後，早期還是先當第二助理，負責裝片子、跟焦，升上第一助理後，主要是學量測光錶和光的打法。基本上，在中影，一定要先在外面拍了幾部片，有了些成就之後才能當攝影師，如果一直待在中影內部的話比較沒有機會升上去。當年在中影拍的第一部片是張佩成的《老虎崖》，因為先前我在外面曾跟他拍過《森林之虎》，所以當他要在中影拍片時，便說要找我當攝影師。

當年在中影當助理的時候，同時還得負責拍攝中全會、中常會的會議實況，此外，國大代表在中山樓開會、或是有緊急事件發生時，我們都必須去拍攝。當時要去拍十二人會議，與會成員包括五院院長等十二人，會議現場實在是很恐怖，一進到會場，攝影機剛拿起來要拍，兩個侍衛馬上就過來把我架起來，我真的嚇了一跳。當時是老蔣時代，蔣中正問：「拍好了沒？」我說：「沒有，我被他們兩個人擠得沒辦法拍，讓我再拍一次。」那時候我膽子也是滿大的（笑）。

觀摩學習新導演的拍片方式

─────早期拍片時，多半是怎麼跟導演溝通的？

張　一般會先拿到劇本，同時，導演也會做好分鏡。

[6]　林文錦，1933 年生，台中豐原人。1950 年豐原高商畢業之後即進入農教公司，先是在照相室沖洗劇照，後被調到錄音室擔任錄音助理，隨後又被調到攝影組，曾任《蚵女》、《養鴨人家》等片攝影助理。1962 年正式升任攝影師，首部掌鏡擔任攝影之作品為《烈女養夫》。曾以《我女若蘭》（1966）獲第五屆金馬獎最佳彩色影片攝影獎，並多次入圍金馬獎最佳攝影，合作過的導演包括李嘉、丁善璽、林福地、陳耀圻、朱延平、劉立立等人。1990 年林文錦升任中影影視製作組組長，1994 年調任技術組組長，並於 1998 年在任內退休。綜觀其攝影生涯，一共完成八十餘部電影。

─────日後台灣新電影崛起後，開始提倡長拍（master shot），比方，兩人對話，會先從頭到尾拍完一個人，之後再換個角度，拍另一個人，如此，演員的表演會比較流暢，剪接時也會有比較多的可能性。但早期都是事先分好鏡，這麼一來會比較節省底片。

張　對呀，像我拍《何處是兒家》（1979），片長約九十分鐘，只拍了一萬三千呎，其他片差不多都是兩萬呎到四萬呎之間。新導演所採取的拍法，在老攝影師及我們這一代的攝影師看來，實在是很浪費。不過其實我們只是負責把片子拍出來，至於新銳導演要怎麼拍，我們沒有意見，不至於會跟他們吵架。

─────1983 年楊德昌開拍《海灘的一天》時，堅持外聘攝影師杜可風及藝術指導，打破了中影慣有制度，一度瀕臨談判破裂邊緣。你是一開始就被中影指派當這部片的攝影師嗎？如何面對這種狀況？

張　我不曉得他們鬧得這麼兇。其實《海灘的一天》我參與的部分比較少，那時因為楊德昌堅持要用杜可風當攝影師，與中影起了爭執，後來才由我和杜可風一起掛名攝影指導。當年明總有意培植新銳導演，便希望我們這些新一輩的攝影師去跟新導演學習，觀摩他們的拍片方式。

─────當年拍攝這部片時，杜可風才三十一歲，他先前有過電視節目攝影的經驗，《海灘的一天》則是他的大銀幕處女作，現場實際拍攝作業是什麼樣的狀況？據說楊導和杜可風三番兩次翻臉，杜可風還當場落淚？

張　有一場在海邊拍攝的戲，杜可風和楊德昌吵架，他就不拍了，當場走掉，導演便叫我拍。印象中那是一個將近十分鐘的長鏡頭，我坐著升降機由下而上，採取手持攝影，因為時間很長，一定會發抖，拍完第一個 take 後，楊德昌說，我們再一次；第二次拍，他說，還是不行，感覺這個 take 有發抖，要再拍一次。拍攝的時候，他也不看演員，就看我在那發抖，一直要求重拍，結果拍了八次。最後，他拋下一句話：「今天所拍的，百分之九十九我都不喜歡。」然後人就走了。後來，他看了我當天拍攝的部分，才發現沒有問題。

─────這場在海邊的戲，正值黃昏時分，要捕捉轉瞬即逝的光影變化並不容易，後來由你掌鏡的好些片子，似乎也都是緊抓住難得的魔幻時刻？

張　這方面是跟侯孝賢學習的，他喜歡黃昏時刻，天剛暗下來，或是清晨天剛亮的景致，覺得那感覺很好，所以在《老莫的第二個春天》裡頭我就利用這時刻拍了場戲。早年侯孝賢曾任賴成英《桃花女鬥周公》（1975）、《男孩與女孩的戰爭》（1978）等片副導，所以我們彼此間有些交流。

─────現場主要是由杜可風掌鏡嗎？

張　對。杜可風過去主要是擔任電視節目的攝影，沒有拍過電影，後來因為想轉電影攝影，曾去找了賴成英，擔任他的攝影第二助理，到了《海灘的一天》，就忽然被提拔為攝影師了。

─────拍攝時，你都會到現場嗎？

張　有。

─────你有看到楊德昌和杜可風是怎麼溝通的嗎？

張　楊德昌在講要怎麼拍的時候，也是很含糊，而且杜可風有自己的想法，兩人就僵在那邊。不過我並沒有干涉。

─────拍《海灘的一天》時，楊德昌已經有做好初步的分鏡了嗎？

張　有。到了拍攝現場，他會發分鏡表給我們。但我事先並沒有拿到劇本，多是他現場說要拍什麼，便寫下來。

─────你後來其實也陸續跟幾位新導演合作，像是李祐寧、柯一正、曾壯祥，是導演主動跟你接洽的，還是中影指派的？跟他們的合作狀況如何？

張　導演自身若有屬意合作的攝影師，會先跟中影溝通，再由中影指派，我大部分跟新導演的合作，都是經由中影指派的。拍曾壯祥的片子時，主要是自己要去抓攝影的角度。《殺夫》是跟張照堂[m]一起拍的，他原先是拍靜照，跟電影攝影畢竟不一樣，當時，我心想，我已經拍這麼多部戲了，他還來當我的攝

253｜252

影指導，有點嫉妒的心理。有一場戲是由他掌機，我便看他怎麼拍——在同一個畫面裡頭，反差太大，他就用 zoom in 的方式，調一個特寫，造成淺景深的效果，感覺上就很漂亮。確實，他真的拍得不錯。

至於拍李祐寧《老莫的第二個春天》，分鏡差不多都是我在做的，當天的戲拍完後，導演就會找我去討論，看每一場戲要怎麼拍，所以這一部片是我發揮得比較多的。

─────可以多聊聊《老莫的第二個春天》這部片嗎？當初在構思鏡頭語言時，你有什麼樣的想法？

張　叫我講，我實在不會講。我只知道要怎麼去拍。

這部片子裡的晨景算是當時比較不一樣的嘗試，天剛濛亮便去拍，拍出來的味道很好。其實攝影的技巧都差不多，主要還是照著劇情走，我沒有特別去設計鏡頭，要我設計，我也不大會。

《牯嶺街》片中中山堂外一景。

偏好自然光源，注重情緒的抒發

———拍完《海灘的一天》之後，楊德昌緊接著又拍了《青梅竹馬》和《恐怖份子》這兩部片，前者的攝影師是楊渭漢，後者則是張展，為什麼後來拍《牯嶺街》的時候又找你當攝影師？是楊導主動找你的嗎？

張　我也不知道啊。他自己打電話來，問我還介不介意《海灘的一天》那時發生的事情、是不是還在生他的氣？我說，沒有啊。他就說，那我們再合作看看好不好？我就答應了。假如我不跟他合作，是不是就意味著我還在生他的氣（笑）？

———《牯嶺街》拍攝的年代是 1950 年代末、1960 年代初，你自己經歷過那個年代，有留下什麼印象嗎？

張　當年聽說很多地方都有發生類似《牯嶺街》片中，小四父親被拘捕、審問的情形，但我自己沒有看到。倒是從前我在當兵時，必須參加國慶閱兵典禮，曾在大同中學受訓十天，到了第十天，就要到總統府前去閱兵。那段期間，有一名士官長的手槍不見了，被偷走了，剛好我有一個當兵的同梯，禮拜天來看我們，遂被列為嫌疑犯，我因跟他有關係，後來也被抓去詢問間審問，好多少校、中校以及掛一顆星的軍官，十幾個人一字排開，盯著我一個人看，問我有沒有拿手槍，真恐怖，真的是會嚇死人。

———《牯嶺街》片中有大量的夜戲，不少畫面都漆黑成一片，真的要在電影院裡面看，暗部的層次才會比較分明。能否談談《牯嶺街》的拍攝經驗？

張　楊德昌喜歡自然光，然而，拍夜景時，如果沒有打光，光源一定是不充足的，一般而言，我們都會透過打光來補強，他則

[7]　張照堂，台灣知名攝影師。1943 年生，1958 年就讀成功高中時與攝影社指導老師鄭桑溪學習，開始拍照。曾任中國電視公司攝影／編導、公共電視台籌備委員會編導／製作，超級電視台製作／監製。1980 年，分別以紀錄片《古厝》獲金馬獎最佳剪輯、《王船祭典》獲金鐘獎最佳攝影；1981 年，以《映像之旅》獲金鐘獎最佳文化節目獎；1999 年獲頒國家文藝獎。參與之電影攝影作品包括《殺夫》（1984）、《唐朝綺麗男》（1985）、《淡水最後列車》（1986）。

希望盡量採用自然光。對於導演來說，那個年代的室內光源差不多就是這樣，他想要如實傳達，而且他比較講究的是情緒的抒發，倒不見得是非得看得多清楚。正式開拍前，我和燈光師李龍禹會先把燈打好，若導演看了，認為太亮了，我們再想辦法改。有些畫面的細節，要在電影院裡面才看得出來，但我們以前的想法是，在電視、電腦等螢幕上都要能看到。

有一場戲是在彈子房，發生了械鬥，現場除了手電筒那一盞光外，其餘就不再打光了。我從來沒有拍過這樣的戲，拍這一場戲時，我建議打一個月亮光，透過微弱的光源，讓主要被攝對象的輪廓凸顯出來，才不會跟一片黑的背景打在一起，但導演說不要，堅持整個空間都要是黑的，在攝影機裡面，黑的就是黑的，連人影都看不出來，既然他堅持不要，也就只好作罷。為了拍這一場戲，我著實想了很久，最後祇得憑藉自己的感覺，從隱隱約約的人影中去捕捉現場動態，而且那一場還是採取手持攝影，實在很不容易拍，幸好後來跟拍的效果還算不錯。

———這場戲拍了幾次？
張　一次就 OK 了。

———《牯嶺街》裡有一場小四等人在戲院看電影的戲，據說過去拍電影院內的戲多是打盞燈，燃兩柱香，在燈前規則地晃，做出銀幕光影的反射效果，這一次卻是將銀幕換成磨砂紙，使得放映機的光凝聚在磨砂紙上，再透到演員臉上 [8]。能否談一談這一場戲的光影設計？
張　對，因為放映機投出來的燈光，如果沒有弄一點煙，只會看見光，不會有光影反射的效果。拍這場戲時，演員的部分還是要另外打一點光，才能將臉部輪廓凸顯出來。

———在鏡位或運鏡上，你是怎麼跟楊導溝通的？
張　他分鏡表給我之後，我大概就知道鏡位要怎麼擺了，如果不合他的意，他就會建議該怎麼調整，大部分我擺好位置之後，

[8]　參見《楊德昌電影筆記》，台北：時報，1991。

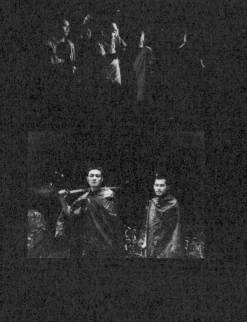

片中一場次開幫
派械鬥的戲需
場場座待不再另
外打光補強，對
攝影師來說無疑
是項挑戰。

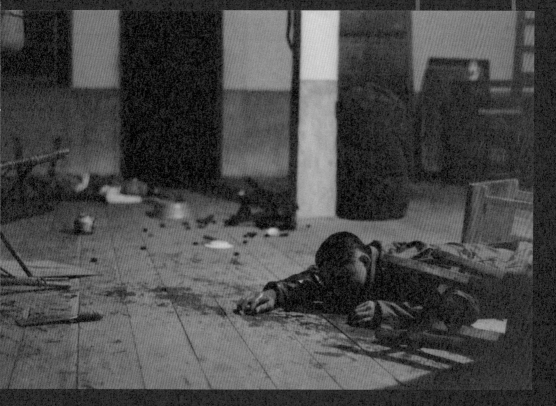

細數銀幕後的事　張惠恭

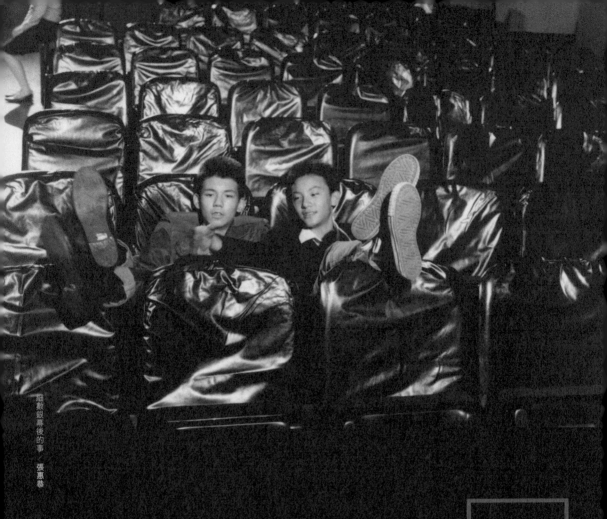

細數銀幕後的事 / 張惠恭

《牯嶺街少年殺人事件》有大量夜戲，楊導希望盡量採用自然光，如實傳達那個年代的光源。

他都沒有再做調整。電影攝影的鏡位基本上就是中景、近景、遠景，交互跳接，這個原則把握住就沒有問題了。

——— **楊導個人比較偏好中遠景，較少特寫，因為他認為演員的肢體表演較之臉部表情能夠提供更多訊息。**

張　對，我有聽他講，人家 50mm 是標準鏡頭，他認為 80mm 是標準鏡頭。拍《牯嶺街》時，大部分都是用 80mm 的鏡頭。比方，某個人從鏡頭前走過，如果取景時靠得太近，這人一下子便從畫面中走過去了，假如鏡頭擺遠一點，人走過的速度就慢一點。

——— **影片中有不少長鏡頭，你過往也比較少拍這種長鏡頭的戲？**

張　之所以拍這麼久，他有他的道理，但我講不出來。這部片還有一些攝影機運動，以前他的鏡頭根本就不動。他是個鬼才，對於電影的節奏掌控得很好。

——— **相較於你過去拍的片子，你覺得《牯嶺街》比較不一樣的地方在於？**

張　這部片比較是採取寫實光。

——— **拍了這三、四十部片，你自己有比較滿意的作品嗎？**

張　我比較喜歡《成功嶺上》、《鄉野人》、《老莫的第二個春天》，以及《牯嶺街少年殺人事件》這幾部。

——— **《少年吔，安啦！》是你最後一部作品，拍完這部片之後呢？**

張　當初拍完《少年吔，安啦！》後，正值台灣電影最不景氣的時候，電影拍了也不賺錢，心想，那不如別拍了。之後我就轉調電視部，拍一些紀錄片，於 2002 年退休。

抵達更遠
的

地方

鴻鴻

我好像也掉進
同樣的迴圈裡。

抵達更遠的地方／鴻鴻

鴻鴻，本名閻鴻亞，1964 年生。國立藝術學院戲
劇系畢業，主修導演。曾獲時報文學獎、聯合報
文學獎、2008 年度詩人獎、南瀛文學獎文學傑出
獎、第三十六屆吳三連文藝獎。著有詩集、散文、
小說、劇本、評論多種。曾任《表演藝術》、《現
代詩》、《現在詩》主編，並於 2008 年創立《衛
生紙＋》詩刊。2004 年起多次擔任台北詩歌節策
展人。

先後創立密獵者劇團及黑眼睛跨劇團，迄今擔任
數十齣戲劇、舞蹈、歌劇之導演。電影作品有《3
橘之戀》（1998）、《人間喜劇》（2001）、《空
中花園》（2001）、《穿牆人》（2007），紀錄
片作品有《台北波西米亞》（2004）、《有人只
在快樂的時候跳舞》（2009）、《為了明天的歌
唱》（2011）等。

鴻　鴻

楊德昌

《恐怖份子》實習助導
《牯嶺街少年殺人事件》編劇、公關
及演員（飾國文老師）
《獨立時代》劇本整理、表演指導、
公關及演員（飾 Molly 的姊夫）

不少人在和楊德昌共事的過程中，出於種種原因，最終分道揚鑣了，鴻鴻便是其一。據聞，當初鴻鴻決定辭職時，寫了封長信給楊導，接獲信後，他大為震驚，大半夜的，跑到鴻鴻家找他，又是打電話，又是按門鈴的，但鴻鴻已然下定決心不再與他合作，故堅決不出去見他，還要他媽媽把燈給熄了，佯裝已經就寢。後來他等了許久才走。

聽到這個故事，不知為何覺得心底有些酸楚，想像著楊導深夜裡站在鴻鴻家門口，焦急難耐的模樣，也許他氣忿不平，也許他覺得自己又被誤解了，心裡有了委屈，急切地想把一切事情解釋清楚。也許他真心想要挽回什麼，但一切都已經太遲了。

非同步錄音的時代，每個鏡頭的拍板有錄到就好；《牯嶺街》因是採取同步錄音故拍板聲一定要同時拍到並錄到，剪接時才能對到聲音，場記的任務便十分重要，最初幾天，《牯嶺街》的場記剛好重感冒，鴻鴻暫且代勞。

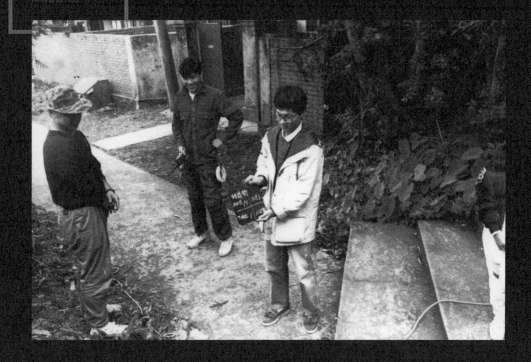

抵達更遠的地方 鴻鴻

鴻鴻畢業自國立藝術學院戲劇系，為賴聲川的學生，因賴聲川與楊德昌交好，後來在他的引介下，鴻鴻得以進入《恐怖份子》劇組擔任實習助導，這也是他初次實際接觸電影工作。其後又陸續參與了《牯嶺街少年殺人事件》、《獨立時代》，擔任編劇、演員、表演指導，乃至公關的角色。

鴻鴻在《牯嶺街》裡頭飾演國文老師，操著一口山東腔。雖說他的父親來自山東，但他本身壓根不會講山東話，當初他建議楊導直接找一年紀稍長的外省人來詮釋，楊導執意不肯，他祇得請父親唸一遍台詞，將台詞錄下，然後鎮日攜帶隨身聽好反覆聆聽，就為了模擬父親

的口音。到了《獨立時代》，鴻鴻又被指派了個角色，飾演一名苦悶潦倒的作家。鴻鴻自認不是個好演員，一直勸楊導找別人，但他卻打定主意要他演，還提前半年讓他蓄鬍蓄髮，以便符合這個角色所設定的形象。

其實不只鴻鴻，不少人也都曾在楊導的堅持下，披掛上陣，獻出了難得的大銀幕秀，譬如在《一一》出任 NJ 一角的吳念真，抑或在《青梅竹馬》飾演建築師的柯一正，他們或曰對於自身的表演沒有信心，或曰其實不大愛演戲，但基於朋友情誼，終究都還是允諾了。

擁有詩人、策展人、劇場及電影編導等多重身分的鴻鴻，談起楊導，確實有其精闢觀點，時移事往，也更能抽開一段距離，檢視楊導的意念如何持續在他身上作用著。他曾在一篇文章裡提到，一直試圖想要擺脫楊導的影響，直到拍《穿牆人》時，才發現他又回去了，原來一切都是徒勞，年輕歲月扎下的根基，早在不知不覺間發芽、抽長，穩穩屹立而難以撼動了。

撇除與楊導在工作上的摩擦不談，言談間，其實可見鴻鴻對他的欽佩之情溢於言表。就像血緣上的不可切割，透過這些後生晚輩，楊導的創作觀彷彿可以抵達更遠的地方。

> **"** 楊導每部片對演員表演的要求不一樣，會隨著影片風格而異，這也是我很佩服楊導的一點，在每一部片中，他都為自己設立新的標竿。明明《牯嶺街》拍得這麼好，他卻要去拍《獨立時代》，一個他完全不擅長的東西，這中間的跳躍，就是楊導一直在嘗試的，他希望每部片都有所開創，有其獨特性。 **"**

他是一個完全不透明的人

———你在正式與楊德昌展開合作前，應已看過他的作品，當初是在什麼情況下看到的？觀感如何？

鴻鴻（以下簡稱鴻）　我從楊德昌的第一部片《指望》就開始看了。當時我在成功嶺受訓，放假時，在台中無事可幹，看到戲院正上映《光陰的故事》就去看了。四段都很好看，看完後，覺得楊德昌那一段最嚴謹且完整，對這導演就有了第一印象。

《海灘的一天》後製時，我正好參加中影開辦的電影技術人員訓練班，本想報名攝影組，但該組最早額滿，遂改報剪接組，帶我們的剪接師是汪晉臣。我記得很清楚，我們在中影製片廠上課，下課後，出於好奇，就去看隔壁剪接師在幹嘛，發現在剪《海灘的一天》。有一場戲，林佳森與父親談判過後，獨自對著牆壁打球，來來回回打了很久，我覺得滿有趣的，儘管沒有故事發生，卻可以持續這麼久。後來就聽剪接師傅抱怨，這些新導演鏡頭都留太長，根本沒有戲了，鏡頭還不肯剪掉。看完《海灘的一天》後，毫無疑問的，認定它是新電影早期最好的作品，對其創新的敘事手法印象深刻；後來再回頭看，覺得本片更珍貴的，應是保留台灣生活記憶的部分。

《青梅竹馬》上映時，我在念大學，片子只上映四天，我是最後一天去看的，下了課立刻衝去看，趕上最後一場。這部片是楊導的作品中我最喜歡的。雖說拍得稍嫌拘謹，但裡頭談的東西卻最集中、最壓縮，關於本省與外省、傳統與現代，以及都市轉型的問題，處理得非常好。

─────你記得第一次看到楊導是什麼時候嗎？如果要描述這個人，你會怎麼形容？

鴻　他和我的老師賴聲川是很好的朋友，兩人都是美國幫的，會一起打籃球。我們在排戲時，他其實就有來看，可能也是好奇戲劇系怎麼訓練學生，因為他對表演這一塊完全不熟。當時，電影圈和劇場圈經常混在一起，台灣那時沒有演員，如果不用老派演員，真的沒有演員可選，1980 年代台灣現代劇場剛崛起，很多演員自蘭陵劇坊發跡，導演便喜歡用這批演員，因其表現較為清新，又不致是全然的素人。當然，現在回頭看，仍存在許多問題，因這些演員弄不清劇場與電影的分際，常常做得太多。像李立群在《恐怖份子》的表演，楊德昌就非常不滿意，其實當時我不懂他在不滿意什麼，現在再看就非常清楚，因他完全是在「表演」，沒有在人物裡面。

楊導時常戴一頂紅色的棒球帽，戴著墨鏡，穿件棒球外套，下半身則是牛仔褲和球鞋。他是一個完全不透明的人，不喜歡讓別人知道他的喜怒哀樂，可能是基於一種自我保護的心理吧。他喜歡擺出一副有威嚴的樣子，我覺得事實上是出於一種不安全感。若往前追溯，他當時從國外回來，開始拍電影，卻完全不受到尊重，中影有一票資深技術人員都覺得這些毛頭小夥子根本沒有片場經驗，不會拍片，只會不斷找麻煩，可能從那時開始，他就必須擺出一副架子，證明他是導演，後來就演變成一種慣性。

─────當初你為什麼會進到《恐怖份子》劇組，擔任實習助導？

鴻　是由於賴聲川老師的介紹，而在大四升大五的暑假去跟楊導的電影，也是我第一次實際接觸電影工作。

———這是你第一次跟片，雖說對於整體拍攝環節不甚明瞭，未能深入工作的核心，不過在跟片的過程中，也看到了楊導的工作態度和方法，可以請你舉一些實例嗎？

鴻　我有參與《恐怖份子》的場景陳設，其中，在陳設淑安和她母親的住所時，我把我家的書都搬去了。那個家也就一個客廳和一個房間，副導賴銘堂是楊導的得力助手，陳設都是他在帶的，楊導要求將整個家改頭換面，變成戲裡要的樣子。每個人都從自己家裡搬東西過去，還記得我把我媽的一個超大壁毯拿去掛。要把家整個改掉真的很累，拍攝時，鏡頭卻只擺在一兩個地方，事實上，大概有一半以上的角度是拍不到的。當時我心想，陳設得半死，鏡頭卻沒帶到；再者，要是事先知道鏡頭是那樣帶，部分有說明性與象徵意義的物件就會擺在拍得到的那一邊。

我覺得對於一個電影導演來講，鏡頭應該是很重要的。我想像的製片流程是，導演想好鏡頭怎麼擺，美術組就應該根據他的想法去做陳設。但楊導不是，他其實是需要整個環境建立起來，讓演員身在其中，再去那裡頭找鏡頭應該擺設的位置。

———方才提到，某些所謂具有象徵意義的物件後來並沒有被拍進去，那些物件是楊導想要的，還是陳設組的構想？

鴻　是我們想要的。我們會討論這個場景需要什麼，有些會特別花心思去蒐集，最後卻完全沒有上鏡，我覺得是浪費工作人員的精力和時間，畢竟在資源如此有限的情況下，應該將氣力投注在更有用的事情上。當時是這樣想。後來，自己當了導演，確實也認同理應整個場景陳設起來，氛圍建構妥善了，演員才會比較進入狀況。

———你先後跟了楊導的三部片，包括《恐怖份子》、《牯嶺街少年殺人事件》、《獨立時代》，他的工作態度和方法是一以貫之的，抑或有所調整？

鴻　楊導應該是從《牯嶺街》開始做演員訓練，因為有很多年輕演員或是他不熟悉的演員；《獨立時代》更是，演員訓練做了一年，期間還衍生出《如果》和《成長季節》這兩部舞台劇。《恐

怖份子》籌拍的時間非常趕，因被中影逼著要開拍，有些演員還沒找齊就開拍了，讓他在表演指導上遇到很大挫折，後來就很注重演員訓練。

個人經驗和欲望的投射

——《恐怖份子》拍完，你還接著跟楊導一起工作嗎？

鴻　之後我畢業、當兵回來，在表演工作坊導了一齣實驗劇，才又被找去寫《牯嶺街少年殺人事件》。

——當時你在楊導的工作室主要扮演的角色是什麼？

鴻　主要是有東西要寫時，就會找我寫。他曾叫我去公司上班一段時期，後來因倍感無聊便辭了。楊導是一個在創作上很沒有安全感的人，需要很多人陪在身邊；或是，他一旦想要什麼，便渴望講出來，與人討論，故事才能夠發展。小野說過，楊導常半夜打電話給他，不管他隔天還得上班，我就是繼小野之後，那個要陪伴他的人。

除了在公司內部寫東西，後來我也負責媒體公關，因為我之前當過影劇記者，跟記者較為熟稔，且知道記者各自的需求以及各家媒體的屬性。楊導對記者非常不信任，當時某些媒體比較喜歡寫負面新聞或小道消息，楊導將之視為惡意的行為。我比較能體諒媒體的生態，有時會跟記者講些事情，讓他們有東西可寫，但不要傷害到楊導的感情。不過後來我也很累，因為楊導的脾氣反覆無常。他向來愛恨分明，一旦對特定媒體有偏見，就決計不要跟對方有任何瓜葛，這讓我在宣傳操作上非常艱苦。

——《牯嶺街少年殺人事件》開拍前，你曾協助整理數部影片的拍攝企劃，如《婊子無情》、《暗殺》，你說，這些劇本構思十分精密，「情節如何命中主題、主副線如何顯隱替生……我一邊整理，一邊在創作方法甚至眼界上多受啟發。」你還記得這些故事梗概嗎？

鴻　楊導是一個很喜歡想故事的人，當時，我每天跟在他旁邊，他會講給我聽，叫我寫下來，他就可以此去籌募資金或開展新

的劇本。《婊子無情》我有些忘了，主角是一個演員，大致是在討論什麼感情是真的、什麼是假。

《暗殺》的故事很完整，我還幫忙寫過好幾頁的故事大綱。這故事的底本是《色戒》，可是楊導將之發展得非常完整，較李安後來拍的《色戒》要曲折得多。他想重建上海那個時期一些很複雜的人際關係，他的思考很嚴密，但我們那時覺得《暗殺》難以執行，因為看來非得去上海拍不可。

楊導很喜歡張愛玲，她對於人際關係的敏感和楊導完全一樣。對他來說，一個故事最重要的環節就是人和人的關係如何建立、如何改變，因彼此充滿了心機與猜忌，所以推衍出一連串意外的轉折。張愛玲最會寫這種東西。《色戒》那篇小說因為篇幅很短，留下了很大的發展空間。

———其後你亦參與了《想起了你》劇本的後期討論，這劇本已由賴銘堂、陳合平經營年餘，楊導卻為了其中一二轉折不夠精煉，而反覆琢磨，屢屢修訂主幹，能否聊聊這個劇本？

鴻　其實，《想起了你》最後變成《獨立時代》。整個核心結構和《獨立時代》一模一樣，但又很不一樣，因為《想起了你》不是喜劇，而比較像是《海灘的一天》、《青梅竹馬》的那種抒情寫實。楊導想要做不同的東西，就拿這個脈絡重新發展。

———《牯嶺街少年殺人事件》的背景是 1960 年代初期，協同編劇的人之中，無論是楊順清、賴銘堂或是你，都屬年輕一輩，未曾經歷過那個時代，在討論《牯嶺街》的劇本過程中，你們和楊導是如何互動的？

鴻　文字資料蒐集主要是我，我去圖書館將相關文獻印出來，包括牯嶺街少年殺人案整起事件的報導始末。另外，那一整年的台灣報紙我大概都看了，從中挑些有意思的新聞或細節影印下來，藉由這些社會新聞，回溯當時整個社會是什麼狀態，藉此喚起楊導的記憶，同時希望其他合作的人能有些參考資料。我記得在中央圖書館泡了好久的時間。過程中，他講故事給我們聽，然後我們發問，並試圖找到解決的辦法，釐清故事線，我們扮演的大概是輔助編劇的角色，真正的主要編劇還是楊導。

─────你曾説，事實上主角的家庭背景、升學坎坷、電影經驗、甚至初戀印象，幾乎可説全盤是楊導少年往事的轉化。討論劇本時，楊導會從第一人稱的角度出發，談及個人童年往事嗎？

鴻　其實他從來沒有這樣講過。我們都還是就故事論故事，比如說，他說小四睡在櫥櫃裡，看著上面，拿著手電筒照來照去，我們就會想那個光的效果如何、什麼時候他要進去等等。可是我可以感覺到，包括整個家庭關係、建中的人際關係、對校園和片廠的回憶，其實是他很多經驗和欲望的投射。

他會問我們每個人的事情，但從來不講自己的事，他就是一個蒐集故事的人，對於別人的故事、別人的觀點其實都很有興趣。比如有什麼新電影上映，他會叫我們去看，回來講給他聽，他自己不想去看，但會聽我們講好幾個小時，然後討論、批評。

─────編劇時，楊導通常會依據演員的性情與狀態去勾勒劇中人物嗎？

鴻　恐怕從《獨立時代》開始比較明顯。《牯嶺街》用的多半是年輕演員，有時要用哄騙的方式讓他們演出不是自己本性的東西。

著迷 1960 年代對人性的信心與關懷

─────楊導對於 1960 年代深為著迷，特別是那年代對人性的信心與關懷；相較之下，在他的作品中，一再觸及純真的失落、道德界線的毀壞，人性在裡頭其實受到非常強烈的考驗。暗地裡，彷彿在在緬懷的，就是那個他永恆嚮往卻不復回歸的 1960 年代。《牯嶺街》片末，當小四殺了小明，似乎也意味著一個時代的終結。楊導有提過他對於那個時代的特殊情感嗎？

鴻　正因為他對人性有這樣的關懷和期許，面對時代導致這種人性的失落，會有更強烈的感受。他是真正經歷 1960 年代洗禮的最後一代，對他來說，那是一個大啟蒙時代，尤其是搖滾樂帶來的精神，像是對於人文精神的關懷，或對人的價值的堅持。美國 1960 年代的影響在台灣被延遲了十年，台灣大概是 1970 年代開始受到美國 1960 年代的影響，像《劇場》雜誌、現代文

1960 年代西風東漸，美國熱門音樂大受歡迎，《牯嶺街》中的小貓王便是因熱衷於模仿貓王而有此名號。

學的興起。至於看藝術電影的風氣，則是 1970 年代末才開始。此前，滲透至台灣的西洋文化，主要是透過美軍電台播放的西洋音樂。

————1960 年代，台灣正處於白色恐怖時期，整體社會氛圍非常壓抑且不自由，楊導曾說，那個時期的自己是完全不被瞭解的，但也正是這段無人瞭解他的時期，構成了他往後創作的根源。

鴻　是呀，沒錯。可能因此形成了他喜歡把自己關起來，躲在角落觀察別人、想像別人的狀態。其實《牯嶺街》拍的就是他的 1960 年代，在那種壓抑的氣氛底下，搖滾樂是唯一的救贖。

————除了閱讀文獻、聽楊導敘說外，你們是否還嘗試通過其他方法去靠近、理解已逝的 1960 年代？

鴻 沒有耶，我們後來就整個掉進故事網裡面去，因為故事太多，關係太複雜，我們一直在想各種各樣故事發展的方式。現在回想起來，我們那時候其實滿像無頭蒼蠅，並沒有顧慮到整體，而是去發展一個一個個體、一段一段關係、一場一場戲，思考的多是，這場戲怎麼寫可以更好、場景可以換到哪裡，花了很多工夫在精雕細琢這些環節。負責統籌架構的則是楊導。

——— 你在《阿瓜日記》中提到，學到最多的，反而是楊導和余為彥成天掛在嘴上的，他們那個年代的黑話，那是報上不會出現的。女的叫「Lis」，男的叫「性子」，借錢叫「擋瑯」，睡覺叫「妥條」，「念」就是「步行、完蛋」，「念哈啦」就是「不講話」。

鴻 但是我覺得楊導自己應該沒有混過幫派，他和小四一樣，比較是邊緣的，從旁觀看和猜測那裡面是什麼樣態。而且以他孤僻的個性，應該是沒有混過。

——— 當初大夥兒聽到這些黑話時是什麼反應？據說後來劇組人員老愛把這些黑話掛在口頭上鬧著玩？

鴻 很有趣啊，我們都在學。編完《牯嶺街》之後，整個公司大家都在講黑話，楊導本來沒有講那麼多，可能是聽到我們在講，也跟著愈講愈多，他自己好像回到童年似的，講得很開心。

《獨立時代》猶似一場辯論接力比賽

——— 楊導先後拍了《獨立時代》、《麻將》，希望跟當時的年輕人有所對話，前者鎖定在二十五到三十五歲這個世代，後者則聚焦在十五到二十五歲這個世代，你自己怎麼看？

鴻 我覺得《獨立時代》不是要跟年輕世代對話、溝通，而是要罵人，他在批評這些年輕世代，和整個台灣的文藝界。對於楊德昌而言，《獨立時代》是進階版的《青梅竹馬》。他覺得《青梅竹馬》太嚴肅了，他說，等他更厲害的時候，要用比較喜劇的方式重拍《青梅竹馬》，就成了《獨立時代》。

─────後來，你也協助整理了《獨立時代》的劇本，請你聊聊這段經驗。

鴻　《獨立時代》我做的事情和《牯嶺街》完全一樣，就是跟他討論，寫出第一稿劇本，拍片前，他再把每一場重新寫過，寫上他想要的對白。在《獨立時代》後製期間，我就因為對宣傳的不同意見，跟他翻臉了。當時寫了一封長信給他。後來和小野聊到這件事時，他笑說，每個人都寫過一封長信給楊德昌。我在信中寫道，基本上，他看待別人和他合作的關係，都是採取一種猜忌的態度，覺得別人有心從他這邊拿到好處，但我覺得不管是媒體或出版社來找他，應該是建立在一種互惠的合作關係上。他可能覺得我冤枉他，但他這種對於人性的不信任感，其實在編劇時給他滿大的幫助，可能對於創作是好的，但對於和他合作的人卻是極端痛苦。

─────你曾提及，楊導的電影絕大多數的對白都是楊導在拍片現場重寫的，比較大的改動是什麼？對楊導來說，怎麼樣才算是恰當的對白？

鴻　《恐怖份子》的對白是陳國富寫的，《獨立時代》的對白是楊導自己寫的。通常他會根據場景和對已拍攝部分的體認，重寫即將拍攝的對白。他的對白通常很邏輯化，要能呈現思考內涵，因而有時顯得太說理。

─────楊德昌多部影片都是以死亡作為終結，包括《青梅竹馬》、《恐怖份子》、《牯嶺街》、《麻將》、《一一》，至於《海灘的一天》，則是自始至終都纏繞著一個死亡的謎題，即便到了末了亦懸而未決。《獨立時代》是少數未觸及死亡的作品，也是他嘗試向喜劇轉向的新嘗試，在構思劇本階段，有沒有浮現過「死亡」這個命題？影片最後，分手的琪琪和小明，卻又選擇轉身相擁，留下了一線希望，在楊導的作品中，可算是難得的 Happy ending，當初怎麼會有這樣的想法？

鴻　《獨立時代》是比較平靜的結尾，還帶了一點希望，兩人的相擁，更透露著一種諒解。因為他想拍喜劇，總不能再死一個人。楊導滿期待這是他最輕快的一部電影，然而，雖是刻意採

行一種他從未有過的輕快語調，潛意識裡，又有點擔心份量不足，所以會在裡面放很多觀點的論辯。我曾經開玩笑說，《獨立時代》是辯論接力比賽，同樣一個話題，這兩個人辯完了，再換另外兩個人接下去辯，邏輯都可以連貫下來。

───── 就《獨立時代》的角色刻劃而言，楊導自己提到，他追求的是一種卡通化、漫畫化的效果，因此，演員的表演也採取比較誇張的方式，加上喋喋不休的對白，實在很難讓人感覺到輕盈。

鴻　而且整部片幾乎都是用戲劇系畢業的學生擔綱演出，除了倪淑君之外，但她其實是最後一刻才換角的，本來用的也是一個戲劇系的學生，試拍了一兩天，因為不滿意，才臨時找倪淑君來救火。找戲劇系學生的原因是，他覺得這些人很外放，能夠去演這種喜劇性的東西。

───── 《獨立時代》的人物刻劃與表演方式，其實招來不少批評。一方面是表演方式過於誇張，另一方面，這些角色性情的塑造，或是各自對立的價值觀，都可回溯至某種典型，這容易使得角色本身扁平化，成為一種臉譜式的再現。這是當初在編劇時就特意為之的嗎？

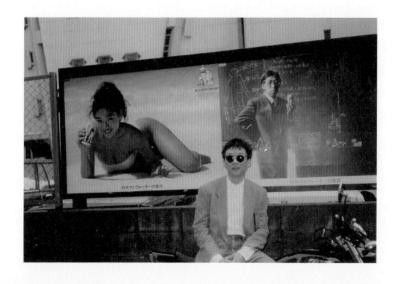

1990 年代初，楊導
赴日尋求《獨立時
代》資金時，鴻鴻
為他拍下的照片。

鴻　是。因為楊導要做的是一個辯證，因此就必須每一方的立場都很清楚，或者是要呈現角色立場的轉換時，就必須先有鮮明的主張，當轉換立場時，才能一目瞭然。為此，必須削減其複雜度，當然人的真實性就犧牲了。楊導不是不知道這一點，才會要求演員用比較誇張的表演，將這種風格推展至極致，他不希望觀眾認同角色，而是希望他們用看笑話或看戲的態度來看這些人物，其實每個人物都是丑角。除了陳湘琪和倪淑君所飾的角色，其他所有人他都要求一種比較風格化的表演。這些人都是學生或剛畢業，火候不足，所以演得太不可信，風格化還是得仰賴一定功力。我覺得滿可惜的。

《獨立時代》角色設定鮮明，故演員須採取一種比較風格化、誇張化的表演。

───── 這部片你後來有在戲院和一般大眾一起看過嗎？觀眾笑了嗎？是否真有達到所謂喜劇的效果？

鴻　有，我在戲院看過兩次。一次是上片時，那時大家都看得很累，整個戲院氣氛是很壓抑的，沒什麼人笑。後來那次是 2011 年，新加坡舉辦楊德昌回顧影展，我受邀參加《獨立時代》映後座談，又在戲院重看了一次，大家都笑了，而且我也笑了。比起當年的感受，我覺得這回好看非常多，可能是除去了對於真實感的要求，且有了一個距離，反而能夠欣賞他的幽默。

做他和演員之間的潤滑劑

───── 不管是《牯嶺街》或《獨立時代》，你的角色都是多重的，除了劇本，亦擔任演員、公關，在《獨立時代》甚至負責表演指導，請你聊聊表演指導這方面的經驗。

鴻　主要是前期的演員訓練，以及在拍片現場負責和演員溝通。當楊導的表演指導還滿痛苦的，後來王維明有繼續擔任《麻將》的表演指導，我覺得他比較能抓住楊導的心理狀態。因為楊導自己不是學表演出身，只知道他要的效果是什麼，但不知如何去創造它。當演員在這裡，他要的效果在那裡，該如何弭平中間這一段差距？他沒有辦法。有時，就用發脾氣的方式，責怪演員不夠用功，但這只會讓演員更惶恐、更有壓力、更演不出來。

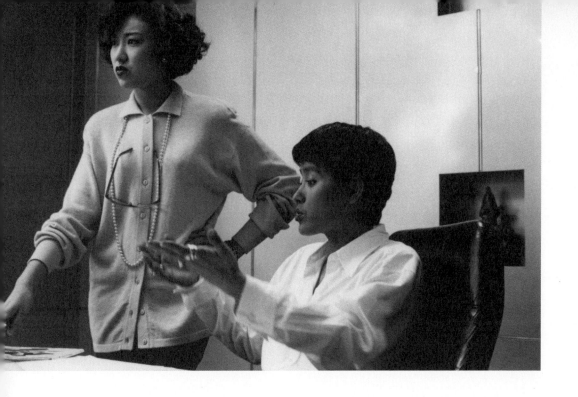

我們會拿《獨立時代》這幾個主要人物的個性和關係去做很多
即興練習，不是針對劇本的練習，而是根據那樣的個性或人物
關係，發展另外的情節，讓演員更熟悉角色的狀態，或楊導要
的那種表演狀態。這就像我們在劇場裡做的一樣，所以楊導才
會在看了我們的練習之後，把這些東西整理成舞台劇劇本，去
皇冠小劇場等地演出，一方面是想嘗試，另一方面，是想看看
這種喜劇性表演的效果到底如何。

其實我自己覺得《如果》和《成長季節》這兩齣舞台劇都比《獨
立時代》要來得成功。這兩齣戲都有文本，我曾經留存過，因
想要幫忙找地方發表出版，可惜後來找不到了。《如果》是在
皇冠小劇場，這齣戲我參與得比較深，《成長季節》主要是楊
順清、王維明、陳以文等人一起弄的，我只有稍微看一下劇本，
沒有參與整個發展。

其實作為一個表演指導，就像我做他和記者之間的潤滑劑，轉
變成做他和演員之間的潤滑劑。我大概知道他要什麼，就去跟
演員溝通，用引導的方式，試圖讓演員做不同方式的表演。但

我發現經常還是抓不到他要的東西，他要的是一種非常細膩而準確的狀態，當它沒有被執行出來的時候，真的很難去想像到底是什麼狀態，所以我做得很沮喪。當時我自認，應該沒有人能當別人的表演指導。

楊導非常注重演員和表演，卻苦於不知如何闡述。到了《一一》，因為整體表演文化都有往上提昇，所有人可能都更有經驗，像吳念真本身是一個很好的演員，也許就很自然地達到他的要求。

――――可以請你多談一下《如果》這個文本嗎？

鴻　《如果》是一個推理劇，一開始有一具屍體落在場上，整齣戲就在追溯事情是怎麼發生的。這是個空台的演出，楊導要做一個聲音的實驗，其實全部是空的，但他要把所有動作的音效全部做出來，比如伸手一扭，就要有水龍頭流出水的聲音；伸手一拉，就要有窗戶拉開的聲音，外面的聲音同時要進來，所有東西都要有現場音效去呈現，當時杜篤之也有參與這部分。我覺得是非常精采的實驗。

楊導對聲音非常在意，他從《恐怖份子》就開始嘗試聲畫對位的效果，但《恐怖份子》是對白而已，因為那時還是事後錄音，沒辦法在聲音上做到很細膩，從《如果》開始，他就玩了很多音效上的實驗。

――――楊導曾經跟不少劇場演員合作過，如金士傑、李立群、顧寶明等；此外，也嘗試延攬非職業演員，因動容於他們所綻放的能量。在表演上，楊導有些什麼樣的要求？

鴻　楊導每部片對演員表演的要求不一樣，會隨著影片風格而異，這也是我很佩服楊導的一點，在每一部片中，他都為自己設立新的標竿。明明《牯嶺街》拍得這麼好，他卻要去拍《獨立時代》，一個他完全不擅長的東西，這中間的跳躍，就是楊導一直在嘗試的，他希望每部片都有所開創，有其獨特性。對表演的要求也是如此。像《青梅竹馬》，他要求的是一個非常寫實的表演；到了《獨立時代》和《麻將》，他要求的已經不是這樣的東西了。

——— 《獨立時代》在敘事上採取了很特殊的形式——以文字作為引導。原先送去坎城參展的版本其實是沒有字幕卡的，是後來國內上片時才加上的，某種程度上，文字產生了定錨的效果。作為一個文字暨影像工作者，你自己怎麼看這樣的安排？

鴻　因為這部片的對白太密了，完全沒有留空鏡和呼吸的空間，才在剪接階段起意插入字幕卡。我覺得字卡是有一些效果，但我認為文字有些太曲折，而且有時文字浮現時，對白已經出來了，觀眾反而更忙於汲取訊息，失卻留白的原意。但的確有字卡比較好，因為之前的初剪我看過，確實太滿了。

沒有任何角色是配角

——— 楊德昌的劇本向以龐雜橫出的角色、環環相扣的人物關係取勝，結構精準而穩當。在《獨立時代》裡頭，十位角色都有一定的戲份，且角色與角色之間的情感和利害關係是不斷滑動的，其間充滿了轉折。親身參與了《牯嶺街》、《獨立時代》兩部片的編劇，你學到最多的是什麼？

鴻　主要是對於架構的要求。一個故事不是只有單一層面，而是牽涉到很多相關層面。對於楊導來講，沒有任何角色是配角，只要這人物一出現，在電影裡有作用，我們就必須把他設想得很完整，才不會只是淪為一個功能性的角色。像《牯嶺街》，我們為每個角色寫傳記，即便他只有一場戲，都要知道他的身世，那時候真的把我們搞得快瘋掉。當然，我們也會質疑，這在電影裡又呈現不出來，這樣設計的作用是什麼？

後來就慢慢發現，這會讓人物立體，讓他有更多空間可以去連結，意思是說，當人物設想得很完整的時候，就算他一開始只是一個配角，一旦從整個架構來看，會發現故事可以往這邊再移動一點，隨時可以自由地編排這些人物。到了後來，《牯嶺街》裡頭的人物，對我們來說全都是活的。若說要改編某一情節，讓某人和某人晚點遇到，推敲期間可能發生什麼事，大家可以很迅速且自然地推斷出結果，因為對我們來說，他們都是真實人物。我覺得這是滿厲害的編劇方式。

過去我在編劇時，都只是在編故事，但從楊導身上，我學會完全從人物出發，有了人物，故事就出來了。比如《牯嶺街》，講的雖是一起殺人事件，好像故事已經很宿命地預先決定了結局，但怎麼導致那場殺人事件，可能有一百種方法，一旦以形塑出來的真實人物作為發想根基，無論怎麼拍，都不會出差錯。

——後來你自己也開始獨立編導，我記得曾經讀到一篇文章，你說，一直試圖想要擺脫楊導的影響，你自覺做到了嗎？

鴻　在編劇上，楊導比較是從社會結構面來看事情，因為我自己寫詩，常會覺得從一個片段、從人的一種情緒出發，也可以發展成很好的作品。當時我受楊導影響非常深，看很多電影，都會覺得這電影有問題，包括看安哲羅普洛斯（Theodoros Angelopoulos）的片子都會覺得太膚淺而片面，不若楊導想得嚴密。後來我很努力掙脫，依循著我寫詩的體驗，試圖要離開他的影響，但是，可能真的太根深柢固了。

拍《穿牆人》的警覺是，有一場戲我設計了一個很厲害的鏡頭，後來到陳博文師傅那邊去剪接，剪一剪，我突然覺得，這鏡頭好像楊導拍的，就問陳師傅，如果楊導來拍這場戲，你覺得他是不是也會這樣拍？他就笑了。

那一場戲是男主角小鐵到博物館去找諾諾，整個天花板是個圓球，兩個人繞著那個圓球在轉，我用一個鏡頭跟到底。楊導很喜歡用這種遠鏡頭，以空間為主，人物在其間走動，鏡頭再去跟拍。雖然那場戲是很仔細的感情戲，但那個鏡頭是先用遠鏡頭來帶，一直到最後，兩人才到了鏡頭前，變成特寫。其實這就是很楊導的手法，他喜歡玩場面調度，我們那時有個說法叫「現場剪接」，就是不先拍個遠的，再拍個近的，而是很自然地透過人物的走動和鏡頭的移動，雙雙達成導演想要的構圖。但在現場拍的時候，我們常覺得楊導玩得太過火，為此大家常搞得人仰馬翻，尤其移動的長鏡頭非常難拍，人有時在這、有時在那，收音的 Boom Man 就要跟著跑，穿幫的機率相對高很多，有時畫面又會帶到燈架、工作人員等。那時不免抱怨：分成兩個鏡頭拍完不就了事了嗎？後來發現，其實好像我也掉進同樣的迴圈裡（笑）。

——— 楊導作品本身就很在乎人物和空間的關係，而且他是很有自覺地在處理這部分。

鴻　對，這也是我跟他學到很重要的一點，我對於電影空間的觀念大概都是從楊導那邊學到的。對他來講，空間非常重要，所以勘景變成編劇中間很重要的一環。劇本完成後，有一些預設的場景，我們會去勘景，劇本最重要的一次改寫，就是勘完之後回來再改的那一版劇本，完全根據空間性格去重寫，因而，很多戲的質地就改變了，表演改變了，鏡頭也改變了。

——— 能否請你舉個實例？

鴻　我記得在《牯嶺街》裡頭，當小四和小明感情不睦，小四就想約小翠出來，原初寫他們兩人偷情的那一場戲時，場景設定是在一個廢棄的工廠，之後，我們在眷村找景，看到一個網球場，楊導突然說，那就在這裡好了。後來拍那場戲時，就是透過那個有網子的門去表現兩人的隔閡。的確場景設置在這邊更對，因為廢棄工廠只是一個氣氛，無法說明什麼事情，但現在這個空間就有了劇情上的意義。

——— 楊導對於《獨立時代》片中的搭景有無提出什麼樣的要求？

鴻　《獨立時代》就比較難講，因為重要的景都是陳設出來的。比如說劇場的那個景，他要求同時得有很台又很前衛的元素在裡頭。我們就搞了一個超莫名其妙的景，但楊導很喜歡。Birdy又穿唐裝，著溜冰鞋出場，楊導對那溜冰鞋超得意，現在再看，會覺得是真的滿有趣，也真的是很有想像力。
我們事先找了一些很台、很俗氣的東西，到了現場，他又開始發想，提議乾脆把床也擺在排練場裡面。他其實就是在嘲諷那種把中國傳統現代化的東西，但他自己也將之誇張化、扭曲化了。在他看來，所謂的氣韻、山水，是拿中國傳統來騙外國人，對此很不以為然。
他一直很強調用人物、用故事去說服觀眾，這是一部電影真正的肌理，而非講究氣氛的營造。

─────所以楊導才會説，拍電影貴在內容，以寫文章作為比方，不見得要用毛筆，也可以用一支一塊五的原子筆寫，標榜毛筆字其實是再製造一次被歧視的理由[1]？

鴻　對。

追求創新的精神

─────在楊導首部參與編劇的作品《1905 年的冬天》中，男主角李維儂奉行為藝術而藝術的準則，先是著迷於繪畫、音樂，後又投身劇場；《牯嶺街》裡頭也設置了一個片廠，藉此窺看幕後實況；到了《獨立時代》，則是用比較嘲諷的眼光去看 Birdy 所經營的當代劇場。你本身也橫跨電影和劇場，會怎麼解讀這些橋段？是源於楊導本身對於戲劇的著迷嗎？

鴻　這部分對他來講可能不是出於現實上的考量，而是想要透過

抵達更遠的地方

鴻鴻

《獨立時代》劇場場景，楊導要求須同時具備很台及很前衛的因素，混搭之下，產生了荒謬的趣味。

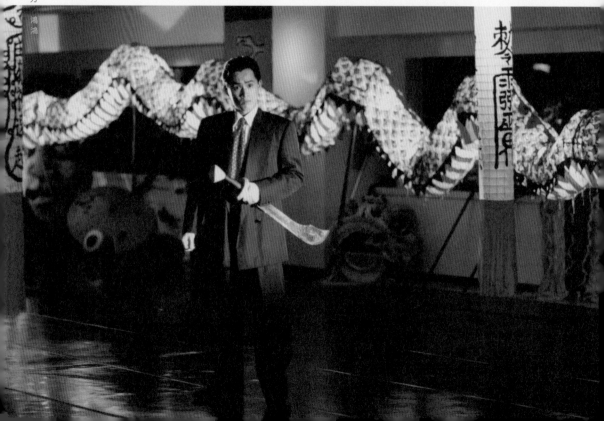

一個距離來看現實，把歷史當作劇場，或是把現實社會當作一場戲來看，所以他會放進這些元素。我覺得主要是這個原因，而非他想要描寫一個很真實的藝文樣貌，其實完全不是。以《獨立時代》而言，儘管我和他一起編劇，但我一直覺得所有東西都不對勁，好比我飾演的那個作家，放在台灣這個脈絡裡，他完全不真實；或者是 Birdy 那個導演，竟有女演員為了演戲而甘願獻身於他，在那個年代做劇場是不可能功成名就的，也沒有人會為了爭取演出機會而獻身給劇場導演。這太荒謬了！太不真實！可是楊導就很執意，他想要編這樣的情節。所以他在嘲諷的是一個想像的文壇和想像的劇場。當時我對他比較大的意見是來自這裡，現在回頭看，會覺得他其實只是想藉這個講一個寓言故事。

《牯嶺街》那個片廠也滿有趣，因為小四在片廠拿到一個手電筒，好像就是未來他在探照所有東西的光源，這成為他的一個工具，可以照亮人生，以此探索。與此同時，楊導又不會把片廠神聖化，仍是將之形塑為一個有點陳腐的傳統片廠，選擇用一個比較遠的俯瞰的角度來拍導演和劇組，看到裡頭充斥著一些老氣橫秋的人物。

在《牯嶺街》片中，他找我飾演一個有山東腔的國文老師，我雖然是山東人，但根本不會講山東話，便建議與其要我去學，不如直接找一個年紀稍長的外省人，就像片廠裡頭看到的那些人。他就說，那些老 B 央，媽的，我根本不想再跟他們有任何關係。他對於那樣的社會傳統其實是非常排斥的，他一直強調創新，並且崇尚西方精神。

——— 《牯嶺街》中有一場戲是，片廠導演（鄧安寧飾）與女明星起了爭執，後來他看到小明，想找她來試鏡，更在現場大聲直言：「這戲本來就該找個小女孩來演，三十幾歲的老太婆演少女還拿翹！」讓人不由得聯想到當初他拍攝《指望》時，堅持要用石安妮，那時中影其實是希望能讓演員訓練班的人上

[1]　語出《楊德昌電影筆記》，台北：時報，1991，頁 285。

抵達更遠的地方　鴻鴻

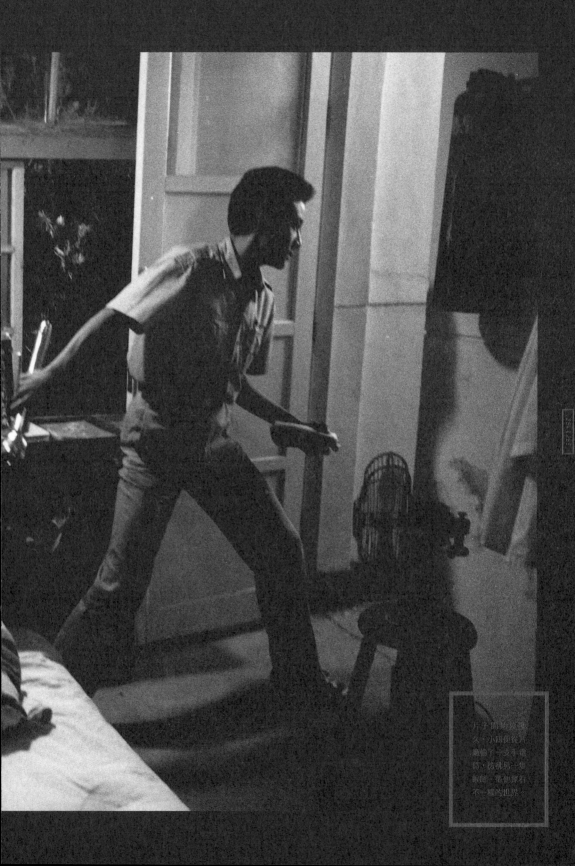

片子開始没多
久，小四便從黑
暗偷了一支手電
筒，偷照另一個
課桌，幫他探看
不一樣的世界。

場，提議用一個實質年齡十九歲，但看起來像十二歲的演員，楊導對此相當不以為然，最後還是找了先前拍《浮萍》時就合作過的石安妮。

最後，請你分享一些楊導喜歡的導演及作品，談談他是怎麼評價的。

鴻　一是雷奈（Alain Resnais），尤其是他對於人物心理非常細密的探索，我覺得楊導也是肯定他每部作品都力求不同的創作精神。楊導比較喜歡的雷奈作品是《天意》（*Providence*, 1977），裡頭有很多辯證，而且是想像和現實互相交錯，他對於多線的、對位的東西都很感興趣。

楊導也喜歡荷索，但他就是完全相反的類型，其作品往往表現出野蠻與意志力。其實我滿驚訝楊導會喜歡荷索，大家都以為他喜歡安東尼奧尼，其實他並不喜歡，他覺得安東尼奧尼頗為虛假，偏偏許多人覺得楊導的作品有安東尼奧尼的神采。也許就是因為氣質接近，他完全瞭解這個人想要做什麼，以致容易看出其缺失，反而沒有那麼欣賞。

此外，他也喜歡成瀬巳喜男，尤其是《浮雲》（*Floating Clouds*, 1955）這部片。相較之下，楊導覺得小津安二郎太拘泥於單一的形式，反而少了很多可能性，人物刻劃流於規範化和制式化。反觀成瀨，每一部片都有不同的敘事策略，充滿人情轉折，非常精采。

《牯嶺街》中的片廠影棚學校，是小四與小明不時逗留之地。

陳 以 文 ——

戮力追求一種
絕對。

陳以文，畢業於國立藝術學院戲劇系，在學期間已活躍於劇場界、電視圈和電影圈中，擁有演員、劇作家、編劇、導演多種身分。曾與楊德昌合作多部電影，包括《牯嶺街少年殺人事件》、《獨立時代》及《麻將》，於《獨立時代》一片中擔任副導並演出當中一角。

1994 年成立烈日工作室。1998 年推出第一部自編自導劇情長片《果醬》。1999 年的《想死趁現在》受邀作為香港電影節之閉幕影片。2000 年的《運轉手之戀》獲第三十七屆金馬獎評審團大獎、第三屆台北電影獎評審團大獎及最佳導演獎、第三屆法國杜維爾亞洲影展最佳導演獎，入圍德國柏林影展青年論壇單元，並代表台灣角逐奧斯卡外語片。2006 年完成《神遊情人》（日本片名《幻遊傳》），為一結合 CG 特效、全新嘗試的奇幻古裝公路電影。

2009 年，除擔任荷蘭導演大衛范畢克（David Verbeek）《R U There》電影監製，亦開拍自行監製兼編導的劇情長片《1689 號追蹤檔案》；2011 年，擔任《寶島漫波》監製並參與演出；2013 年推出《戀戀海灣》，擔任監製及導演。

陳以文

楊德昌

《牯嶺街少年殺人事件》演員（飾馬車）及後期製作助理
《獨立時代》副導及演員（飾立人）
《麻將》前期製作及表演指導
《一一》演員（飾陳警官）

採訪日期｜2012 年 08 月 16 日
地點｜南方天際影音娛樂事業
有限公司

這個夏天，陳以文全心投入新作《戀戀海灣》的拍攝，
無暇他顧，一直要到這部片台灣部分戲碼殺青後，我們
才有機會見上一面。見面當天，陳以文顯得精神奕奕，
也許是工作暫告一段落，終於能夠稍微歇口氣的緣故。

畢業於國立藝術學院戲劇系的他，自大學時代便浸淫於
電影圈，先是於黃明川 [1]《西部來的人》擔綱男主角，
後又加入《牯嶺街少年殺人事件》劇組，飾演馬車一角，
並擔任後期製作助理。其後，他又陸續參與了《獨立時
代》、《麻將》等片，儼然是楊德昌珍視的子弟兵。不
少人在與楊導長期的合作過程中，終因雙方產生了摩擦
而毅然出走，然而陳以文始終與楊導保持交好，晚期還
跟他一同寫過動畫《追風》的劇本，可惜一直未能達到
令人滿意的狀態。

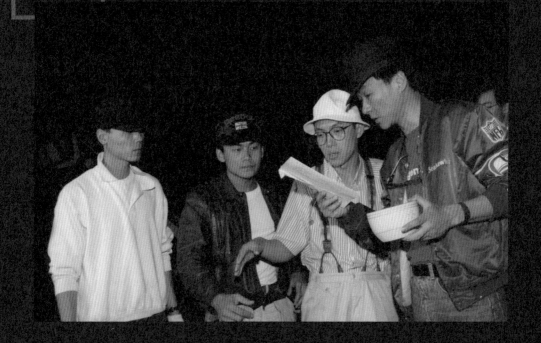

《牯嶺街》工
作照。右起：
楊德昌、鄭安
室、陳以文

在長達兩三個小時的訪談中，陳以文侃侃而談，且不時舉些軼事，藉此彰顯楊導獨特的性格。他說，很希望用一種別的方式來聊楊導。楊德昌的作品已呈現於世人眼前，觀眾可自行評判，然，銀幕背後的創作者身影，及其漫長創作過程中的種種試探、嘗新、困阨與堅持，卻是大多數人不曉得的，他想要繞到銀幕後頭，帶我們看看楊導的另一面。

「我很貼近楊導的生活，所以很想讓大家知道的是一個很真實的創作人，他在爽什麼，以及矛盾、掙扎和不爽什麼，那都不會等同於任何一個人在爽什麼、掙扎什麼。」陳以文曾戲稱，若要寫篇關於楊導的文章，必然會以這句話作為開頭：一個每個月拿著郵局提款卡去領三萬元生活費的國際大導演。重點不在於實際提領的金額，而是，這是一筆為數不多的費用。實際上，楊導在生活上花的錢很少，在電影上花的錢卻很多；因為，把錢花在電影上是他最快樂的事。

1990 年代初期，完成倍受好評的《牯嶺街少年殺人事件》之後，勇於追求創新的楊德昌，風格陡然一變，嘗試以喜劇風格拍攝《獨立時代》，而這部片耗費之鉅，甚至被余為彥形容為楊德昌創作生涯上的一大災難。從《獨立時代》的催生、前製、現場拍攝乃至後期製作，前後歷時三年，陳以文完整地參與了本片從無到有的創作歷程。他面帶笑意地說，「雖說是折磨，但回味起來，仍是一段相當令人難忘的美好時期。」

楊德昌逝世迄今數年，但對陳以文來說，楊導在他心裡一直活著。尤其，他仍一直在從事這個行業，一路走來，沿途所見的風景，遭遇的風雨，彷彿是過往楊導曾經歷的那些。實踐的過程中，必然得面對籌措資金的壓力、面對組織工作團隊的壓力、面對自身對這個故事滿不滿意的壓力，一旦真的感到累極了，究竟要不要妥協？

陳以文的心裡頭有個天秤，另一端是楊導的意志，他仍一直在與他對話著、互動著，砥礪他，戮力追求一種絕對。

> **"** 我曾戲稱，如果要寫篇關於楊導的文章，開頭第一句話一定是：「一個每個月拿著郵局提款卡去領三萬元生活費的國際大導演」，這是他給我的極深刻的印象。郵局的提款卡噢！還不是銀行的！重點不是他領的金額，而是，那是一筆少少的錢。他生活上花的錢很少，在電影上花的錢很多。**"**

獨立製片的難題

——你畢業自國立藝術學院戲劇系，在學期間曾修習楊導的課，他的授課方式最特別的是哪個部分？

陳以文（以下簡稱陳）　藝術學院戲劇系的風氣向來以劇場為主，多以西洋戲劇作為討論文本，少有電影課。大三那年，印象中，當時戲劇系所有課程裡只有一門課與電影相關，即黃建業開設的「電影欣賞」，課堂上，他會放電影，以西方、歐洲電影居多，同時講解導演如何鋪排故事。小時候看電影多半只看劇情，黃老師則會引領我們去解讀作者的意念。

後來，突然聽聞楊德昌導演要來我們學校開「電影原理」的課，

[1] 黃明川，1955 年生於台灣嘉義。台灣大學法律系畢業。1979 年至 1982 年間，就讀美國洛杉磯藝術中心設計學院，主修美術、攝影。畢業後曾於紐約成立 MingStudio 專業攝影棚。黃明川為台灣獨立製片先驅，1990 年代拍攝「神話三部曲」：《西部來的人》（1990）、《寶島大夢》（1994）、《破輪胎》（1999），分別指涉台灣原住民、軍事戒嚴及政治宗教神話。《西部來的人》曾獲夏威夷國際影展「柯達傑出攝影獎」、新加坡國際影展「銀銀幕獎」、《中時晚報》年度電影開創獎、優秀影片獎；《寶島大夢》獲《中時晚報》優秀電影獎；《破輪胎》獲台北電影獎非商業類最佳劇情片、金馬獎評審團特別獎。著有《獨立製片在台灣》（1990）。製作超過四十部藝術紀錄片，包括《解放前衛》、《地景風雲》、《台灣數位藝術新浪潮》、《裝置藝術十年》等系列，並發起《台灣詩人一百影音計畫》，記錄詩人之口述歷史與詩文朗誦。曾任國家電影資料館基金會董事、公共電視基金會董事、中華電視公司董事、國家文化藝術基金會董事及董事長。

且是開在大三的課程裡，當時他已是一位知名導演，我們都滿興奮的。然而，大四、大五也好多人要修他的課，選修人數已超出上限，系上屬意讓學長姊優先，大三學生反而沒機會選修，所以我是直到大四才上楊導的課。

或許很多同學不習慣楊導的上課方式，但我個人滿喜歡的，他會跟我們聊如何從不同觀點去看一件事情。楊導上課習慣拎著兩瓶可樂，一邊上課一邊喝，他會在三個小時的課堂上將那兩瓶可樂喝完。有一回，他隨興聊起，說，如果這間教室放滿可樂，可以放多少罐？如果要規劃在教室裡放這些可樂，同時得留下通道，以便能拿到每一罐可樂，你會如何規劃？這例子挺有趣的，它提示了我們，在做精確的思考時，理應是有些憑據的。

以傳統教育來看，會覺得這是一種沒有教材、無所本的上課方式，但放在藝術教育裡，如何啟發人去動腦這件事本來就是沒有教科書的。楊導提供了不少機會，讓我們去看未曾看過的事物、思索未曾思索過的問題。那啟發可能只是一個小小的種子、看不到的種子，產生的效應卻是滿大的。

———你在學期間就已投身劇場界和電影圈的表演工作，在加入《牯嶺街》劇組前，你曾參與黃明川《西部來的人》演出，擔綱男主角，黃明川被譽為台灣獨立製片先行者，後來你跟隨楊導拍片，他亦相當奉行獨立製片的精神，能否談談你從他們身上學到了什麼？你自己又是怎麼看獨立製片？

陳　現在回頭去看，其實我跟這兩位導演剛接觸時，本身仍處於一懵懂無知的狀態，也許喜歡的只是當時的氣氛、表演工作或是大夥兒一起做的事情。大二時，我去參加一個電影試鏡，到了大三，黃明川導演就找我去演《西部來的人》，對於二十出頭的我來說自然很興奮。至於獨立製片與否，憑良心講，那個年代的我們還搞不那麼清楚，不解拍片所涉及的工業體制或資金來源，只知拍得很辛苦。

當年《西部來的人》獲得不少影評讚譽，畢業後，我到楊導公司工作，某次聽聞楊導談及黃明川，才知道原來他滿佩服這位導演的。事件的起因是，有次，黃明川的某部電影首映，發了一張邀請函來公司給楊導，楊導好像要出國，不克出席，此時，

有個助理打電話給楊導，詢問能否代他出席，楊導立即翻臉，將那人罵了一頓。意思是，你憑什麼代我去？這是一個我非常尊敬的人！正是因為這起事件，才有機會向楊導問起他對黃明川的態度與想法。

以楊導的個性，很少聽到他稱讚其他導演，不禁好奇地問他為什麼覺得黃明川很屌，他說了不少關於獨立製片的難處——要完成一部電影，背後可能有資金的壓力、創作的壓力，以及要形成一個工作環境的壓力。黃明川曾經是有多少錢拍多少，假設這部片要拍五十個工作天，他賺了一些錢後，能拍三天就先拍三天，往後賺了錢，再拍另外五天，過了一陣子，又有錢了，就再拍個幾天。如今回想起來，他的韌性是很強的，那是一種馬拉松式的心力折磨。我想這是楊導為何很敬重他的緣故。

當年我開始接觸電影的時候，電影不是那麼景氣，幾乎沒有所謂的非獨立製片，且台灣電影票房也不是很好。以現在的眼光來看，那時幾乎每部電影都是獨立製片。

每次卡車一來，我永遠是第一個衝上前去

———— 當初怎麼會加入《牯嶺街》劇組？

陳　楊導當時是學校老師，《牯嶺街》開拍在即，便透過楊順清召募學弟妹，詢問有沒有人課餘時間可以去軋戲，後來我和王維明皆加入劇組，我飾演萬華幫的馬車，他則飾演眷村幫的卡五。陳希聖本來要演楊順清那個角色——山東，我還很高興，因為最後是我殺了山東。我跟希聖是同班同學，常會計較在劇中誰占了誰便宜，比方，這次戲裡是我罵了他，下回他演到能罵我的橋段就很高興（笑）。後來陳希聖好似要跟劇團去歐洲，沒法演那個角色，便找了楊順清。

———— 現場除了擔任演員，你還有負責其他事務嗎？

陳　演戲之餘，余哥（余為彥）可能覺得我特別勤快，便常找我去現場支援，我有點像打雜的。記得我第一次去搬東西，事後，楊順清就跟我說：「你知不知道你的出現給我們很大的活力？」我納悶地問他為什麼，他說，幾個月下來，他們已經精疲力竭

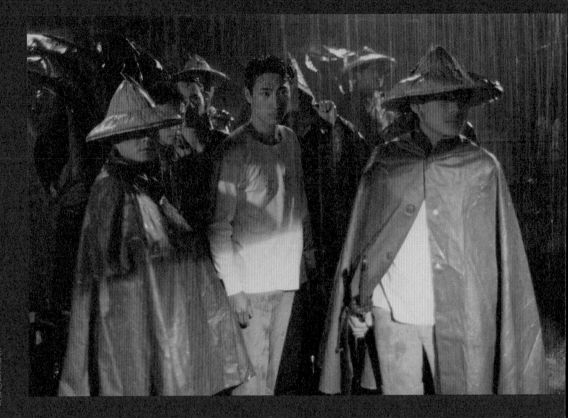

抵達更遠的地方．陳以文

了，反觀我，每次卡車一來，我永遠是第一個衝上前去，挑最重的物件先搬，大家都覺得我好有活力噢（笑）！第一次比較近距離地幫上忙，是有一場張國柱和張震在冰店吃冰的戲，那天我去做美工道具，張國柱在那吃，我們便蹲在攝影機下方，楊導一喊卡，就趕緊把刨冰補上，還原成原貌。楊導也覺得奇怪，明明沒人教過我，為什麼我會懂得這麼做，沒多久，他就問我要不要一直跟著這部戲。

─────── 在那個年代，《牯嶺街》是一部格局相當龐大的電影，當年參與製作，你有感受到它的不一樣嗎？

陳　我在那時候並沒有辦法體會到楊導或製片有多辛苦，我們終究只是聚焦在能力所及的小範圍內。這些年，我一直在做電影，不管是面對景氣或不景氣的電影環境，常會回想起，原來那些時候他們是在什麼樣的狀態下工作，而演員又只能知道其中的皮毛，並不知道當創作者決定用這麼艱難的方式來拍片會有多辛苦。

─────── 你亦擔任《牯嶺街》後期製作助理，主要負責哪一部分？

陳　《牯嶺街》拍攝結束後，有一天，楊導就問我要不要到公司上班，我當然覺得很好，就去了。那是一段比較扎實的過程。當戲拍完後，後期要做些什麼，跟在現場做了什麼以及採取了什麼樣的判斷有很大關聯。當時還是用底片轉成工作拷貝，有點像正片，膠卷很長，剪接師傅會直接在上頭做記號。你會在剪接室看到一排像書架般的櫃位，架著無數卷的底片，影像和聲音的卷數要放在一起，這部分的整理工作大部分是由《牯嶺街》的場記陳若菲負責，她和剪接師一起做。

後續必須聽字幕，我們稱之為「聽聲」。亦即把每句話的字幕要停留在畫面下方多久給聽出來，然後把每句話是第幾呎第幾格到第幾呎第幾格給一一記載下來。比方，電影的第六分零三秒演員講了一句「喝杯茶吧」，這句話的字幕需要給觀眾兩秒的閱讀時間，那麼聽聲後就會在「喝杯茶吧」這句話後面記下544呎第12格至547呎第12格，或544.5呎至547.5呎（三十五釐米底片放映每秒二十四格共1.5呎）。拍字幕的人就要知道是

從影片第幾呎的格數到第幾呎的格數，要拍四十八格的「喝杯茶吧」。再到下一句「你先喝，我好熱啊」，又是在第幾呎的第幾格，你要全部把它聽出來，記錄下來。

我記得《牯嶺街》大概有兩千多句對白。這是我和王維明一起做過很長一段時間的工作，而且《牯嶺街》有兩小時五十分的戲院上映版本、有三小時的國際版本、有四小時的導演版本，每個呎數表都不會一樣，每剪完一個版本，字幕的呎數表又要再聽一次，而且英文字幕的呎數表也是跟中文的相同。一旦記錄錯了，電影放映時，講這句話時，字幕就無法適時出現，如果在國際影展，老外就會被錯誤的字幕弄得霧煞煞。以前底片的影部是影部，字幕是另外一個像賽璐璐片般的空白片，整卷底片只有字幕在上面，得把兩者疊在一起再加上聲片，三者一起印出「放映拷貝」來播映。

從整理資料一直到完成拷貝這段製作過程，我都有參與，包括調光、底片套片、聲音後製等，因而看到楊導跟陳博文、杜篤之等人如何工作，不知不覺中開了眼界。往後遇到一些做得比較不準確的狀況，就會知道過程中也許少了什麼步驟，以致成果不夠完善。

舞台劇《如果》、《成長季節》，靈感的培養皿

———在《獨立時代》正式開拍前，楊導先後發展出《如果》和《成長季節》這兩齣舞台劇，你有參與嗎？

陳　都有參與。

———能否請你先談談《如果》這個劇碼？

陳　楊導那時候碰到了楊順清、鴻鴻、王維明以及我這些受舞台劇訓練的學生，當時，他也跟賴聲川有些互動，偶爾，他會有一些創作是受了舞台劇的啟發，或者他思及什麼，覺得用舞台劇來表現好像不錯。我忘了當初為什麼會找到《如果》這個故事，好像是改編自福山庸治的一個短篇漫畫。劇情大綱是：有位太太偷情，找了一個男的推銷員到家裡來，完事之後，推銷員在浴室洗澡，因意外滑倒撞到頭部而死在浴室裡，後來，先

生回來了，太太就編派了一個故事，把自己講得很可憐。《如果》
從故事形成到排練我都有參與，最後還擔任舞台監督，統籌幕
後技術。這齣戲在皇冠小劇場演出，很多音效是在現場做的，
如電話鈴響等，我記得當時負責音效的人是葉全真，她曾是《獨
立時代》楊導預計的女主角之一，亦即後來倪淑君飾演的那個
角色，開拍前，她希望參與一些楊導正在進行的創作，就來做
了音效的工作。

——— 在你看來，楊導籌劃這個舞台劇的動機是什麼？

陳　現在看和當時看的角度可能不太一樣。如果用現在的心境
來看，楊導可能想挖掘更深一點的感受，他想要做《獨立時
代》這個故事，而那一刻，或許他覺得尚未充分發展到要花三、
四千萬，去拍一部關於都會人面對愛情、事業和未來之茫然狀
態的電影，於是乎，選擇先做一齣舞台劇，男女角色設定同樣

存在著某種都會感，既要面對工作責任、同事關係、老闆臉色，回到家又得處理夫妻關係，角色背景有其相似之處。在發展電影腳本的過程中，先把某些感受轉移到另一個媒介，或可藉由一個比較客觀、輕鬆的狀態，看能否從中激發一些養分，再回饋到電影裡。

———在《如果》之後，楊導接著籌劃了《成長季節》，據聞又更接近《獨立時代》的雛型。《成長季節》於 1993 年初公映，長約四十分鐘，男主角是王維明，女主角則是陳湘琪和葉全真，你還記得映演地點及規模嗎？

陳　那齣戲共有四個演員，另外一個就是我。當《成長季節》還只是劇本的時候，我一看到就很興奮，因為它更像我們跟楊導討論《獨立時代》這個劇本時，裡頭所涉及的人際關係，也有頗為嘲諷的味道。我們那時候很喜歡援引伍迪艾倫的電影，人物很真實，卻又發生了一些那麼荒謬的事；也喜歡援引米蘭昆德拉（Milan Kundera）小說裡一些人物的感受以及面臨的遭遇。我們很喜歡討論生命裡的這種處境，楊導常用 irony 這個字眼來形容。

孫大偉跟他哥哥孫大強在凱悅飯店（今君悅酒店）三樓有一間私人俱樂部——JJ's 俱樂部，《成長季節》就在那俱樂部裡演出，只有一些受邀的貴賓前來觀賞，印象中演出了兩場。

———《成長季節》的故事大致是什麼樣？

陳　《成長季節》這個小品其實到今天我都還很喜歡。四個角色都很鮮明，很像我們在生活裡會碰到的一些人。主角是一對情侶，由王維明和葉全真所飾，葉全真是一個工作能力很強、老是對助理頤指氣使的女強人，雖有一點品味，卻很難掩飾其內在張牙舞爪的一面。陳湘琪則飾演她的助理。

有一天，家裡漏水，葉全真很忙，便叫王維明處理，他雖忙於工作，仍抽空回家一趟，一回到家，只見地上放了幾個接水的桶子。過一會兒，陳湘琪也來了，裝扮土裡土氣的，還頻頻打噴嚏。王維明一見，問了此人來歷，她說是葉全真叫她來的，聞此，他不由得發怒：「奇怪了，她不是已經叫我來了，為什

麼又要叫助理來？到底是怎麼交待事情的？」

我則是演房東，家裡很多地，其中有些房子租給別人。房子漏水了，為了省錢，還是自己去修。一到那裡，竟看上了陳湘琪，就問她是學什麼的，她說是文學系畢業的，又接著問她，會不會寫詩。我飾演的是一個土氣的人，卻會跟人家聊詩，還對著她高談闊論：「我跟你講，寫詩，就是要一直寫，不斷地寫，你有感覺就寫，寫幾百篇都不管，只要有一篇紅了，你所有的詩都可以賣錢！」銅臭味仍在，卻掛勾上藝術。這是一個寫得很妙的人物。

後來，葉全真對房東有一點好感，王維明跟陳湘琪彼此好像也有一些好感。之後發生了一場大地震，改變了一些事情。

把錢花在電影上是他最快樂的事

——— 《獨立時代》的出資者是孫大偉，這似乎是一筆為數不少的錢，當時本來好像計畫用這筆錢拍兩部片，後來《獨立時代》開拍後，那筆錢很快就消耗殆盡了……。

陳　我曾戲稱，如果要寫篇關於楊導的文章，開頭第一句話一定是：「一個每個月拿著郵局提款卡去領三萬元生活費的國際大導演」，這是他給我的極深刻的印象。郵局的提款卡噢！還不是銀行的！重點不是他領的金額，而是，那是一筆少的錢。他生活上花的錢很少，在電影上花的錢很多。

楊導每部戲所能找到的資金，一定是花光光，花到超過為止。很多人都在幫他做財務規劃，建議他可以如何分配資金，如此可有一些獲利，作為下一部片的拍攝資金，這種分析有無數回，也都很有道理，但每次在楊導開拍前，我就會跟製片說，一定是花光光。作為一個導演，面對錢，面對他要完成的作品，中間會有哪些矛盾在撞擊？倘若為了省錢，致使電影不夠好，觀眾看了嗤之以鼻，豈不是本末倒置？這是導演極力避免的。我認識的楊導，把錢花在電影上是他最快樂的事。

印象中，當時楊導有三個電影拍攝計畫，一是《想起了你》，即後來的《獨立時代》；另一是《婊子無情》，有意找林青霞、張曼玉、柯受良等人主演；另外一部則是《熱蘭遮城》，希望

找勞勃狄尼洛（Robert De Niro）演出，做一跨國性的電影，講述荷蘭人在台灣的那個時代。孫大偉願意投資前兩個案子，如果一切順利，接下來再開拍《熱蘭遮城》這部大型製作。

《獨立時代》籌備、研擬、製作期程很長，真的花費了不少錢，所以孫大偉原定投資兩部片的錢在《獨立時代》就幾乎花完了。《婊子無情》雖未能開拍，楊導仍然覺得應該履行兩部片的約定，於是打算籌拍《麻將》，找一個歐洲的年輕女孩維吉妮亞莉朵嫣來台灣，此外，也找了張震，那時他算是小有名氣，便有了後來的演員組合。

———拍《獨立時代》時，楊導重金禮聘香港知名攝影師黃岳泰，且曾聘請兩位好萊塢錄音師，但錄音師來了兩個月，什麼都沒做就又回美國去了。既然特別找了國際團隊來，你是否知曉楊導當時對於整個製作規格的想像是什麼？

陳　那兩個好萊塢錄音師是在黃岳泰還沒來之前就先來了，住了兩個月又回去了，這大概也是他們人生歷程中第一次碰到，甚或唯一一次碰到——受邀到某個亞洲國家拍片，帶了器材，在那住了兩個月，也領了錢，卻沒做上任何事。

在這行內，有兩種人是不太被瞭解的，一是演員，即使是行內的工作人員，問他們演員在幹嘛，通常無人確切知曉。演員怎麼準備工作？我們有無干擾了演員的工作？這是不容易瞭解的。另一則是導演，儘管大家都知道電影有個導演，凡事得聽導演的，但沒有多少人知道導演怎麼工作，以及他處在一個什麼樣的工作狀態。他當時在這個鏡頭裡想要得到什麼？想看到什麼？他覺得那裡不行就是不行，為什麼？許多人都不瞭解。每每講到導演，他們彷彿就像個瘋子似的，這是源自於大家沒有機會知道導演在做什麼，及他所介意的是什麼。

當一個導演在創作的時候，猶如在一條沒有人一起往前跑的路上，拚命地往前跑。或許旁邊有一些人，但那些人永遠不會在他前頭引領著。他永遠是跑在最前面的。過程中，經常是導演知道要往前衝，卻不知道將要看到什麼，面對這種未知時，會希望有好多東西來輔助，趕快找到渴望的那個未知。在這過程裡，當然希望此時進來一個優秀的人，讓我們馬上往那個我們

認為對的方向走。至於是不是一定能成,就很難講。聘用兩個好萊塢錄音師這件事,在我看來,是一個創作者在那個階段,懷抱著或許能因而有比較顯著的創作方向、馬上知道更應該往哪裡走的心情吧。如同剛才提到的,導演有意做一齣跟電影類似感覺的舞台劇,心想,或許做完後能有更多感受去呈現他的電影,但做完後,電影並未立即開拍,還是花了一年多寫劇本。

——— **《獨立時代》前期進行得並不是很順利,歷經換角與工作人員重組等風波,能否談談其中細節?**

陳　我不會說它是一場風波,只能說拍電影本來就很辛苦,本來就有很多莫名其妙的事會發生。我自己在行內也參透了這件事,每次聽到一些人說:「這個戲問題很大耶!」我就會想,講這句話的人,代表對這行業還不夠熟悉,因為拍電影本來就會有一大堆複雜的事情堆積在你面前,得一一去解決。每部電影都想不一樣,講別人沒講過的東西,勢必就會不斷製造出新的麻煩,然後再去克服那個麻煩。

當初,楊導還在拍《牯嶺街》的時候,《想起了你》劇本已經完成了,甚至,楊導還曾說他要兩部戲同時拍。照理說,《牯嶺街》拍完後,另一部戲應該可以立即動工了,但再去翻那個劇本,他可能覺得不夠厲害了,便要重新改。《想起了你》原定由陳湘琪和某女擔任女主角,她們兩人本來關係不錯,後來楊導感覺到她們的關係起了一點變化,兩人好像不是那麼要好了,不免擔心,原是很有默契的女孩,若中間有些嫌隙,一起演戲難免受影響,那麼他還該不該去冒這個險?於是有了換角的念頭。後來,那女生好像就出國了。

葉全真接替了這個角色,當時她其實已經是一個很有名的演員了,主演過《七匹狼》(1989)等片,她自己也很希望能創造有別於以往的表現,在楊導的創作過程裡,她也跟著我們一起聊,的確投入了很多,在《如果》那齣舞台劇,她來 cue 音效,充分顯現願意投入楊導電影世界的用心。後續楊導也幫葉全真做了與過往不同的造型,並邀她參與舞台劇《成長季節》的演出。對楊導來講,他碰到葉全真以後,很想知道她能怎麼演戲。《獨立時代》原先設定的男女主角——王維明、陳湘琪,皆有劇場表

演的背景，葉全真則是因為演過很多電影而成為了演員，並未歷經完整的表演訓練。在這種情況下，葉全真會不會成為一個很不適應的表演者？所以楊導有意透過《成長季節》這齣舞台劇，讓她跟我們比較融入，進入同一個頻道。然而因籌拍時間很漫長，有一天，葉全真說她需要生活，接了別的戲，楊導不太能接受這件事，也只好又換角了。

直到開拍前夕，這個角色的演出人選仍然未定，有人提議要不要找當年屬意的那個女生，楊導說不妨問問，那人聽到後，立刻從國外回來，參與了一段時間，又被換掉了。聽起來，多數人可能會覺得這個導演好不近人情，但在我所瞭解的他的世界裡，他是沒有辦法在那個「絕對」以外去妥協的。

在選角方面，楊導比較在乎的會是，這個人本身的靈性和個性是不是他覺得有意思的，若是，他的角色設定可以導向那邊，而非強逼對方成為他要的角色。

———楊導相當讚譽吳念真，甚至在某一次的訪問當中稱吳念真是一個完全的演員，當初邀約吳念真參與《一一》演出時，更直言 NJ 這個角色就是以他為本所寫成的，所以非他飾演不可。早先拍《青梅竹馬》時，楊導也早就屬意由侯孝賢出任男主角。在演員的篩選上，楊導好像一直以來都有頗為直覺性的判斷。你在《獨立時代》出任立人這個角色，楊導是什麼時候決定由你飾演這個角色的？有無根據你的性情塑造這個角色？

陳　立人這個角色本來是戴立忍要演，所以才叫立人，我忘了為何他後來沒演 [2]。張鳳書本來是飾演小鳳那個角色，不知何故也沒演。因為這不是很重的角色，對楊導來說或許沒有太大影響。

———《獨立時代》有好幾位要角，彼此關係糾結，雖說立人並不是那麼核心的人物，但楊導向來很強調每一個角色的功能，你還記得他是怎麼跟你闡明立人的背景與脾性嗎？

[2]　在《楊德昌的電影世界》一書中，戴立忍接受該書作者尚・米榭爾・弗東訪問時，提及當年《獨立時代》籌備階段他曾在楊導身邊工作了一段時間，也預定由他飾演片中一角，後因電影拍攝計畫一再延宕，他不得不離開片場，回學校把課上完。

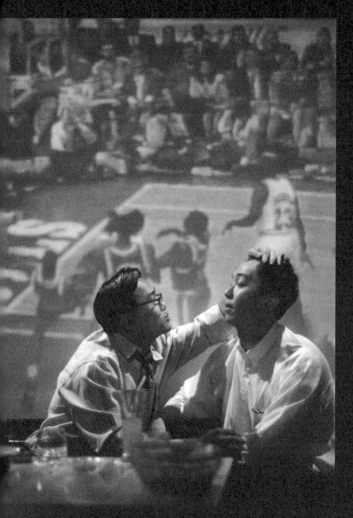

↑陳以文在《一一》
片中客串陳警官一角：

一立人和小明同在公家
機關做事，個性我行我
素，不與人同流合污。

陳　他沒有特別提到。但以我現在來看，立人很有自己的個性，儘管在公家單位工作，依然我行我素，按照自己的行事風格去做自己覺得爽的事和不爽的事，但此地並不允許他有自己的個性，得跟別人一模一樣，所以他被人排擠了。否則，公務員哪有人去上 pub 的？立人的所作所為放在公務員身上好像變成了不正面，然就楊導所講的人和人性來看，立人依著自己的個性行事，這其實是正面的。

而小明那個角色是一個老實、苦幹的人，卻被公家單位另一個更老謀深算的人算計了，讓他無意中出賣了立人。立人原來好像跟小明很要好，後來卻覺得是小明出賣了他。

他要的是一種很絕對的東西

─────到了《麻將》，你則是擔任表演指導，楊導對於表演很講究，卻苦於不知道該如何與演員溝通，因此表演指導就像是作為導演和演員之間溝通的橋樑，扮演著舉足輕重的角色。

陳　《獨立時代》拍完後，我想自行成立工作室，楊導亦樂觀其成，等到他要拍《麻將》時，若時間許可，我就會去支援。表演訓練是以幾位主要演員為主，包括張震、柯宇綸、王啟讚，以及在劇中飾演 Alison 的陳欣慧。

平心而論，我當然很希望是楊導自己去溝通。在我看來，表演指導能做的事情，是讓演員更能展現情緒上、聲音上、肢體上的靈活度與細緻度，至於對劇中角色的詮釋，導演親自溝通還是比較能夠讓演員確切感受到，若透過另一個人間接傳達，對演員來說，難免會覺得有些感受無從捉摸。楊導很期望理想中的表演發生在他眼前，一旦演員沒有做到，有時他會比較沒有耐心走上前去跟演員說，常會冀望另一個人去負責溝通，然而，透過間接溝通，演員要能快速領略就更不容易了。

─────跟楊導合作幾部片下來，就你所知，他選角的原則主要是什麼？

陳　他要的幾乎是一種很絕對的東西。有一種狀況是，這個人真的符合了那個絕對的標準；另一種狀況則是，對方能接受與導

演一起往那個絕對的方向靠近。往往有些人會不小心做了在楊導心裡會亮紅燈的事，但可能不自知。舉例來講，某一年，楊導有意找某個女明星參與演出，雙方談得差不多了，她就很高興地發了一則新聞，公告接下來要接演楊導的戲，楊導看到報紙的當下，便決定要換掉這個人。他就是這麼絕對。在他的認知裡，這新聞為什麼由她發出？他也許無意將此事公諸於世……。再舉一個例子，楊導有時覺得這個演員出現了一些演員常犯的毛病，如過於嬌貴、對他某些信任的人存有質疑，即便無關演技好壞與否，他也會把那人換掉；又或者，當他希望演員空出三周以便做些訓練，對方若有一些反彈或時間上軋不過來，他就會覺得對方根本不是全心全意要接演這部戲。有些演員在等待開拍的漫長過程中，只能默默地、悄悄地去尋找維生的可能，若讓楊導知道他們有意先去接拍其他戲，那也絕對不可能再繼續合作。

———1997 年，楊導又籌劃了一齣舞台劇《九哥與老七》，還曾遠赴倫敦公演，你有參與這個劇碼嗎？這是在什麼樣的契機下誕生的創作？

陳　這齣舞台劇的誕生是因為 1997 年香港回歸，香港人並未全然接受這已是一個既成的事實，很多人仍處於恐慌不安的狀態，對於和共產黨合併後的未來充滿了未知，香港劇團「進念・二十面體」[3]藝術總監榮念曾遂發起《中國旅程》——「一桌兩椅」創作交流計畫，邀請楊導、李國修、關錦鵬等兩岸三地導演參與，各自創作一齣短劇，希望每齣劇就兩個演員，場上至多一張桌子、兩張椅子，不要有別的道具。這套節目共計六齣戲，1997 年 1 月 1 日在香港公演，同年 6 月移師倫敦演出。

[3] 「進念・二十面體」成立於 1982 年，為香港實驗劇場之先鋒，現由榮念曾、胡恩威擔任藝術總監。原創劇場作品逾兩百齣，曾獲邀前往歐、亞、美等地演出及交流。進念一向關注香港以至於整個亞太地區的文化發展，積極推動策劃及參與各類型文化交流計畫。進念的劇場創作，一直以其對媒體科技發展的敏銳觸覺，詮釋多媒體創作與劇場演出的互動關係，實驗與探索舞台空間不同形式和內容的可能性。由早期非敘事、形體、與舞台空間的互動實驗，到近十年光、影、聲、空間的多媒體設計，其實驗性與顛覆性，不斷啟發華人社會的藝術和舞台美學發展。

楊導把劉邦友血案 [4] 融入他想像的世界，將之設定成一個有政治陰謀的謀殺案，大致內容是：政府高層人員有意致某人於死地，便找了一個叫老七的人去幹了這事，後來也很輕易地讓他逃到一個不會遭致麻煩的地方。

這齣劇是由我和王維明主演，他飾演九哥，我則飾演老七。因為不是什麼大製作，也沒有其他人參與，所以就我們三個人一起去了香港。那是一段我們跟楊導相處過程中比較特別的時期，我和維明本就是楊導很熟悉的晚輩，彼此互動向來自在融洽，那段時間，我們就在香港四處走走看看，一些很敬重楊導的香港朋友也來跟楊導碰面，很是愉快。

有一天，劇團人員問楊導隔天早上能否安排電視台採訪，訪問地點就在劇場內，一般而言，媒體都很容易得罪楊導，要不是被他罵走，便是他乾脆起身走人，但那回他心情頗佳，隨口就答應了。

翌日，我們起了大早，吃完早餐後，早早地進了劇場，那天他就像是一個生活裡的楊德昌，很自在，而非叫人看了心生敬畏

的大導。到了劇場後,我先去洗手間,恰好聽到電視台的攝影師和採訪者在談話,我一聽就知道完了,心想待會可能會出事。那個攝影師說:「這導演這麼早就來,一定是很想被訪問噢!」採訪的人回答:「不是吧,聽說他不好約的。」開始訪問後,只見楊導的臉愈來愈臭,大概是覺得他所說的對方並不懂,便不想再多講了,訪問他的人,應該也察覺到楊導正處於不滿的狀態,便向楊導謝過,準備結束訪問。孰料,此時攝影師卻說,第一個問題沒有錄好,希望再錄一次。訪問者知道導演連繼續回答都不願意了,遑論配合重演。後來導演要他們隨便剪一剪就好,便站起來走了。這反而是那次在香港我印象很深的一件事。提及楊導與媒體的互動,另有一回,記得是拍完《牯嶺街》後,有一個媒體來工作室訪問他,楊導的辦公室在二樓,聊一聊,他氣得下樓來,走到外頭去,對方不知道楊導已經生氣了,很久以後,我們上樓去上洗手間,見那人還坐在原地,好似在等楊導回來。過一會兒,楊導又進到辦公室,要我去跟那人說,他可以走了。後來我問楊導對方到底跟他聊了什麼,他說,對方覺得《牯嶺街》的女主角楊靜怡不是美女,為什麼要找她來演?楊導心想,你覺得她不是美女,我覺得她是美女啊!

——— 你曾說過跟楊導之間的事至今仍歷歷在目,這是因為你本身的記憶極佳,抑或是楊導給你留下的影響確實太深刻了?

陳　其實楊導在我心裡一直活著,因為我繼續待在這個行業,當我碰到很多事,便會回想起當年楊導曾遭逢類似的處境,那時的我並不知道他的實際狀況,直到自己真的獨立經營一間公司,開始製作電影以後,才會意識到那時楊導每天在煩惱的事。當年,懵懂的我,就是透過跟楊導以及相關工作人員的合作,才開始瞭解電影幕後工作,所以不知不覺受了他很大的影響。即便是現在,他仍一直在跟我互動。

[4]　1996 年 11 月 21 日早晨,桃園縣第十二任縣長劉邦友官邸發生一起震驚台灣社會的槍擊殺人案件,包括劉邦友本人在內,共計造成八死一重傷。劉邦友也因而成為台灣地方自治史上第一位於任內遇害的縣市首長。由於犯罪現場遭破壞,以致此件命案始終未能偵破。

打開新的
思維方式。

王維明 ————

王維明，1967 年生於台北。1992 年畢業於國立
藝術學院戲劇系。自 1991 年參與《牯嶺街少年殺
人事件》劇組後，便師承楊德昌而投入電影工作。
曾參與《牯嶺街少年殺人事件》、《獨立時代》、
《麻將》，以及日本導演林海象《海鬼燈》、香港
導演劉偉強《勝者為王》等片。短片《私密》曾
獲邀溫哥華影展；電視電影作品包括《重新維修
101》以及獲邀 2002 台北國際數位影展之《真實
影像》。2003 年，在台灣、香港與中國大陸開始
廣告導演工作，其廣告作品多元而獨特，影片情
感細膩動人，曾在國際艾菲獎、倫敦廣告獎及亞
洲廣告大獎大放異彩。2014 年推出電影處女作《寒
蟬效應》。

王維明

楊德昌

《牯嶺街少年殺人事件》演員
（飾卡五）及後期製作助理
《獨立時代》副導、執行製片、表演
指導及演員（飾小明）
《麻將》前期製作及表演指導

採訪日期 | 2012 年 07 月 06 日
2012 年 09 月 10 日
地點 | 王維明自宅

王維明是當年楊德昌在國立藝術學院執教時的得意門生之一。初次打電話約訪時，他聽聞是要做一本關於楊導的書，便欣然應允了。「楊導對我影響很大。」電話那頭，他說了這麼一句鏗鏘有力的話，似乎已然說明了一切。

王維明就讀於藝術學院期間，正當楊導準備開拍《牯嶺街少年殺人事件》，他經由自薦，與楊導會晤後，彼此相談甚歡，遂順利進入劇組，飾演二一七太保幫的卡五一角。《牯嶺街》拍完後，楊導緊接著籌劃《獨立時代》，一開始就鎖定由他與陳湘琪分飾男女主角。他在片中飾演一個積極向上的低階層有為青年，為擺脫家庭破碎之苦，選擇進入公家單位就職，決心成為一個安分守己的人，尊崇儒家社會一再強調的中庸之道，殊不

王維明在《牯嶺街》片中飾演卡五一角，自此開啟他與楊德昌長達十年的密切互動。

知，竟會在他所崇拜的正統官僚體系中
為人所陷。在本片中，王維明同時身兼
副導、執行製片、表演指導等多重角色，
如何在不同角色間游移轉換，成了莫大
考驗。

《獨立時代》結束後，他與陳以文共組
「烈日工作室」，但仍不時協助籌製新
作《麻將》，除擔任前期製作外，並負
責表演指導的工作。及至《一一》籌
備前期，他與楊導有長達半年的時間，
密集地碰面，發展劇本，處理電影相關
事務性問題。然，開拍前夕，出於工作
信任上的問題，他離開了劇組，此後，
兩人多年未曾再見。

對王維明而言，受楊導影響最大的地方

在於其思維方式以及在創作執行上的堅
持。近十年，王維明投身廣告業，頗有
一番成績。他說，執導廣告時，泰半時
候，工作方式與過去做電影幾無二致，
雖說整體敘事必須濃縮在三十秒、一兩
分鐘之內，但仍是以拍攝電影的方式在
琢磨角色的心理狀態，乃至鏡頭角度、
景框及觀點的確立，也都務求能夠發揮
極致的影像魅力。

近幾年，不乏於廣告圈耕耘有成的導演
投入電影，如鍾孟宏、陳宏一、鄧勇星、
蕭雅全等人，王維明坦言，這些年在拍
廣告的過程中，自然也想回來拍電影。
2014 年，王維明完成電影處女作《寒蟬
效應》，這是他在十年廣告導演生涯後，
重回電影創作的重要起點。

> **"** 當時要做台灣電影，尤其必須釐清方向和方法是什麼，對楊導來說，方向就是全世界；做電影應當懷抱一個很強烈的信念，亦即對這個世界說話，希望世界能夠聆聽你。那時他給了我們一個很大的憧憬。**"**

還原歷史的強烈企圖

——— **你大學就讀國立藝術學院戲劇系，當年楊德昌於該學系任教，是因修楊導的課而結識嗎？對他初步印象是什麼？**

王維明（以下簡稱王）　我是 1987 年入學，三年級的時候，楊導開了一門電影原理課，對電影有興趣的人便去選修。他的教學方式很不正統，但很富有啟發性。見到他本人前，已看過他幾部電影，對他當然是非常崇拜。高中時代，其實我對藝術電影的理解並不是那麼充分，要到了比較晚期，才開始接觸藝術電影。1986 年看《恐怖份子》時很震撼，看的時候，會跟著很冷靜地追尋那些線索，看完後，心裡面流竄著很大的遺憾、感動及恐懼，在這個狀態底下，你會產生很多的思考與想像。楊導的冷靜、對事物解構的精準，以及試圖從故事中告訴我們一些在生活之中真正面對的狀態，是我很喜歡其電影的原因。

楊導很帥、很高大，身材保持得很好。他最帥的地方在於，有一種很不羈的態度。他就是他，他就是楊德昌，無論是穿衣服的方式或表達言語的方式。他其實不多話，後來才愈來愈多話，他曾提及，去學校上課是為了學講話，這的確是有幫助。後來，我、陳以文、楊順清都跟他走得很親近，在討論的過程中，也許他從我們身上找到了一些劇場教育上對表演的概念，以致愈來愈健談，跟演員的溝通愈來愈多。

——— **他的教學大概是什麼狀態？你剛提到他的授課方式是比較不正統的，可以舉一二實例嗎？**

王　基本上，他談的很多是思維方式。第一堂課，他把一個菸盒解開，你會發現，原來菸盒的結構是一條長形的紙條，但只裁掉兩旁小小斜邊的紙，若往前追溯，原先應該是一長卷的紙，在機器的模具上，喀嚓裁掉這兩個小斜邊，折起來後變成一個盒子。在當時，這對我們來說是一個很有啟發性的舉例。如今重新思索，其實是藉此解釋什麼是結構，以及如何運用最少的素材，完成最大的空間；在創作上，就是用最精簡、最單純的思維去完成最大的結構空間。

《牯嶺街》背景設定為民國四十八年，敘述民國三十八年前後隨國民政府遷居台灣的數百萬中國人，如何在不安的大環境底下求存。

———— 你是怎麼樣加入到《牯嶺街少年殺人事件》劇組的？在哪一個階段開始參與拍攝？

王　楊順清大我兩屆，陳以文則大我一屆，當初是請楊順清幫我們安排，找機會去見楊導，那時他正在籌拍《牯嶺街》，楊導知道我們幼年都分別住過眷村，一見面跟我們聊了很多話題，和他的拍片內容高度相關。可能也是大家很投緣，楊導對我和以文特別照顧，後來很快就變成師徒制的子弟兵。

我們加入劇組時，已經準備開拍了。楊順清、鴻鴻、賴銘堂因參與編劇，更早期就投入了，我和以文真正開始在《牯嶺街》工作的時候，比較算是各組的助理。那是我第一次參與電影，劇組非常龐大，但組織分工還不錯。當時鮮少有這麼大的製作，且少有講述那個年代的故事，後來更動用了軍方以及藝術學院的學生協力拍攝。

———— 《牯嶺街》設定的年代是 1950 年代末、1960 年代初，你出生於 1967 年，還記得小時候的社會氛圍嗎？

王　我的父親是退伍軍人，1949 年來台。我們這一代可能沒辦法很直接地去感受那個時代氛圍，但透過上一代的某些例子，多少能夠體會。譬如父親的友人曾因對政府的批判，被警備總部逮捕，囚禁了兩年；也有在高雄的友人跟我們談過二二八事件當時爆發的狀況，描述台灣人和外省人之間隱隱存在的恨，其實那都是同一時代的氛圍。

《牯嶺街》要傳達的並非那個時代氛圍的恐怖，而是台灣因著歷史的牽連所造就的社會脈絡，透過小四殺人事件，看到每個

人當下的生活和心理狀態，其背後布局帶有很嚴謹的歷史態度，
並且對於還原那段歷史抱著強烈企圖。

———你兒時住在眷村，就理解《牯嶺街》的時空背景而言，
眷村生活經驗應該也有一些幫助？

王　眷村經驗當然會幫助很多。當年國共內戰後，國民黨到了台
灣，日本人走了，自然而然就把軍人和公務人員分配到昔日日
本人的居所，如此形成的集合住宅便是後來我們所謂的眷村。
《牯嶺街》中有一段話讓人聽了心有戚戚焉，有一天，在飯桌
上，小四的母親說，在大陸和日本人打仗打了八年，到台灣後，
卻住日本人的房子、聽日本歌。那是真實的心情，對很多從大
陸到台灣來的公務人員也好，軍人也好，的確是這樣，這真是
歷史的 irony。

———片子一開場，以字卡敍述：「然而，在這下一代成長的
過程裡，卻發現父母正生活在對前途的未知與惶恐之中。這些

少年，在這種不安的氣氛裡，往往以組織幫派，來壯大自己幼小薄弱的生存意志。」片中，幫派占據著很關鍵的地位，你所飾演的卡五乃隸屬眷村幫，亦不斷牽扯入幫派鬥爭之中，對於那個時代的幫派文化，你自己會怎麼詮釋？

王　其實這是人類社會裡很正常的現象，任何地方的移民都是如此，因擔心自己受欺侮，或是在很多事情的表達上比較缺乏主控性，自然會形聚成一股力量。譬如《教父》（*The Godfather*, 1972），其實也沒有 Corleone 這個家族，他們只是住在義大利的 Corleone，到了紐約後，以家鄉之名慢慢聚集幫會。Corleone 為什麼會在那個地方受到這麼多的讚許？正是因為他動用幫會力量，保護很多自己的同胞。當年眷村會有這麼多外省人群聚，共同集結成為一股勢力，其實也是同樣的道理。

————那次演出以及參與電影攝製的經驗，帶給你什麼樣的刺激與啟發？

王　回到歷史的某個時間點去扮演那個人物，創造那個角色，讓大家相信那反映了當時台灣社會的某些族群狀況，這件事本身就會讓你很興奮，因這距離你的生活經驗很遠。當你套用自己對很多事情的理解去設想那個時代的人，並且思索楊導為何要你去演那個角色、用那種方式來表現的時候，確實充滿了魅力。

王維明（右）飾演的卡五隸屬二一七太保幫。

所謂的正與反、黑與白，在心態上的出發點都是清晰的。我們多是用自己想像的方式去做，楊導也大多能接受並滿意，若有調整，主要是針對表達的方式。演繹的過程中，我們受到的鼓勵是很多的。資深演員徐明[1]，同時也是楊導的好朋友，他還親自到辦公室跟我們聊那個時代的人的樣態與狀況，這對我們來說都是很有趣的。

——— 當時你有拿到完整的劇本嗎？對於這整個故事的架構是否清晰？

王　沒有，都是片段式的。其實我們當時在演的時候並沒有那麼清楚，楊導可能講了某些部分，副導則會跟你說明這一場戲的來龍去脈，你大致理解，但不曉得整個故事的結構。事實上也不需要，因為這個故事是很多條線結構在一塊，只要能夠釐清自身這條線的因果關係就足夠了。

獨立製片，確保藝術創作的完整性

——— 你在《獨立時代》片中身兼多職，除出任主角小明之外，更擔負副導、執行製片、表演指導等多重角色，工作吃重，當初為什麼會一肩挑起這麼多職責？

王　《牯嶺街》拍完後，便接著籌備《獨立時代》。楊導一開始就希望我和陳湘琪擔任主角，楊導願意賞識，我當然很樂意去做。擔任副導的原因是，我和以文在本片籌備過程中，一直做很多副導的工作，開拍後自然就承接下來，繼續執行。以文也有參與演出，只是戲份沒我多。在這樣的情況下，很自然演變成副導和演員穿插在做，在獨立製片的環境裡面，本來就有很多彈性。
執行製片則是因為《獨立時代》的製作分成兩段，中間一度暫停，重新整合製片組，包括重組資金、規劃必須重拍的部分等。

[1] 徐明，1950 年生於台北，1978 年應「飛騰電影公司」製作人周令剛之邀，參與電影演出，首部作品為宋存壽《候鳥之愛》（1980）。其後，陸續參與《辛亥雙十》（1981）、《海灘的一天》（1983）、《我們都是這樣長大的》（1986）、《暗夜》（1986）、《怨女》（1988）、《牯嶺街少年殺人事件》（1991）、《麻將》（1996）、《海上花》（1998）等片演出。

這時余為彥先生回來接手製片工作，對他來說，我是一個很好的銜接人選，因為我知道前期發生的所有事情，就跟他一起著手進行執行製片的工作。

─────── 能否再具體說明一下拍攝前期遭遇的狀況？

王　電影的變數本來就會有一點複雜，像是演員的更改，或者原定的工作組合可能到最後覺得不合適，由於工作過程中不順利，拍攝前期投入的資金就比較多。余哥進來後，我們大概花了兩周重組，準備好後，間隔一兩周復拍，期間停了約一個月。

─────── 因為你本身的角色戲份比較多，現場執行時，尚須肩負副導、執行製片和表演指導的工作，你如何在不同身分之間轉換？會不會有無法兼顧的時候？

王　其實《獨立時代》的挑戰很大，因為我個人扮演的角色很多元，轉換之間確實是辛苦的。當時我們並不能把工作做得很高分，現在回頭再看，每一個工作可能都只做到七十到七十五分。我覺得有幾個原因：一方面，我們年輕氣盛，太相信自己的能力和精力是無限的；另一方面，也是希望盡可能達到楊導的要求，既然他如此賞識我和以文，給了這麼多任務，我們當然是義不容辭。以現在來看，如果當時的工作能夠減少一至兩個，可能其他的分數就能提高至八十五到九十分。幸而這仍是一個團隊合作，我和以文在工作上的默契非常好，我在副導的工作做到七十五分，以文補足了它；在表演指導方面，則有鴻鴻共同協力，他在本片中亦飾演了 Molly 的姊夫一角。這一切任務都是在和楊導工作的過程中他所設定的需求，我們嘗試去做，若他覺得不錯，便繼續做下去，並非百分之百在一開始就預設好的事情。獨立製片真的是如此，必須保持高度彈性。

─────── 《獨立時代》開拍前夕，楊導曾寫了一封信給工作團隊，強調「《獨立時代》的基本精神是必須使用最經濟的財務條件前提之下，去證實創意及演藝實力所產生的爆發力」。

王　其實楊導就是在這方面給了我們很多信念，真的要拍電影時，就必須展現出如此的自信。

———詹宏志擔任本片策劃，你曉得他提供了哪些建議嗎？

王　詹大哥一直是楊導很重要的幕僚，無論就他個人對創意產業的理解，抑或將台灣電影行銷至國際上的本領，皆堪稱國內的佼佼者，尤其台灣當時幾乎沒有一個穩固的電影工業作為基礎，我覺得他是一個了不起的開創者。

重組階段，詹大哥給的建議是，怎麼利用最有效率的工作方式，把前面因為工作不順所付出的投資，在這個階段扳正過來，大致是策略方向的提示。最主要也是讓我們在固定的時間和經費裡面做到創作的最大化。我這輩子受到楊導和詹大哥最大的影響在於，決定投入創作的時候，錢這部分後頭再來設想，首要的工作應該是，先釐清「你究竟想要創作什麼」？

———楊導十分強調獨立製片的精神，同時也努力朝這個方向去實踐，在這方面，他有給你什麼樣的啟蒙嗎？

王　當時要做台灣電影，尤其必須釐清方向和方法是什麼，對楊導來說，方向就是全世界；做電影應當懷抱一個很強烈的信念，亦即對這個世界說話，希望世界能夠聆聽你。那時他給了我們一個很大的憧憬。

在方法上，則是獨立製片。即使台灣當時電影工業並不蓬勃，然而，一旦你進到任何電影工業體系或是比較商業操作的模式裡面，原先的願景可能就會受制於資方，或是在制式的工作過程中被稀釋掉了。

在我的認知裡，獨立製片具有將製作的創意執行和發行都掌握在自己手上的最完整條件，其意義在於，可以不去顧慮任何在電影工業或電影市場上的箝制。台灣由於沒有電影工業，獨立製片成為了另外一種精神；若是在歐美，因具備完整的電影工業，便會用比較策略性、市場性的安排去反推應有的製作條件，這可能就會跟以內容作為主要創作導向的意念產生矛盾。獨立製片是一種選擇，不應在此刻去判定其成敗與好壞，當然，獨立製片的路是比較難走的，因為從資金籌募、創意發展、拍攝執行，乃至媒體曝光與發行，都必須獨立操作，確實是比較辛苦的。然而，你也可以看到，全世界有非常多傑作是在這種製作條件下完成的，藉由獨立製片，製作核心的這幾個人的意念

可以被完整地保存及放射出來。以目前台灣的現況而言，儘管票房看似好起來了，但在某種程度上，其實都有獨立製片的色彩，因台灣仍然缺乏真正的工業體系作為支撐。

獨立製片對創作者來講，是一條很艱辛的路，楊導選擇了這種途徑，即便不是片廠製片，楊導也不願意進到一個不良的資金品質體系裡，亦即投資者可能有一種點菜的概念──我要哪一個演員、我要這個故事如何云云，他不願讓自己陷入這種創作狀態裡，所以他選擇了獨立製片。

─────所以楊導在評估資金來源時，最主要的考量仍是他能否百分之百掌握其創作自主權？

王　對，完全是這個。他常常講「artistic integrity」，亦即能否掌握藝術的完整性，這便牽涉到創作最終的決定權。

讓情緒表現出來，創造張狂而乖張的戲劇效果

─────楊導一開始就決定由你飾演小明，是在撰寫劇本階段就有的構想嗎？他是否有依你的個人特質量身打造角色性格？

王　是。一方面，他可能覺得我和湘琪適合，評估了我在他身邊的工作狀況，也覺得雙方可以保持很好的聯繫。不過小明這個角色跟我本身的性格差別滿大的，小明是一個帶有自覺在叛逆的人，他很有能力，不願如此安分守己，可是卻叛逆地想要成為一個安分守己的人，這主要是來自原生家庭的影響。徐明在片中飾演我的父親，小明在父親身上看到他少了那一份安定感，無法用自己的意志去建立生活的穩定性。小明這個角色代表的是儒家社會所強調的中庸之道，這是楊導在此一創作上面很重要的角色原型設計。

─────琪琪一角的造型肖似奧黛麗赫本，片中，你和她有不少對手戲，你自己會怎麼看琪琪這個角色？

王　楊導還是很努力地讓他的電影好看，琪琪這個角色如果有奧黛麗赫本的味道，在造型上會是突出的。會有那樣的打扮，其實就像她這個角色所彰顯的──她是一個很真心真意的好女

孩，在社會上，卻經常被別人視為是有一點做作而虛假的偽裝，這之間帶有一種反差；藉由奧黛麗赫本的形象，就更能凸顯其反差。

——— 知名影評人黃建業曾以「乖張」一詞來形容《獨立時代》的演員，並強調「乖張」是中性用語，而非評論用語 [2]。你怎麼看「乖張」這樣的形容？

王　「乖張」這個形容詞所代表的表演爆發力是不同的，若往壞處想，乖張就變成表演或影片的負擔；若順著這個角度想，在《獨立時代》片中，其實是把這一些在儒家社會結構下生活的人們，以現代社會的台灣作為一個實驗場，藉此去看，身處在這樣的文化架構之下，每個人在面對內在心理的時候，所反映出來的不自覺狀態——有些人會極度保守，有些人會極度張狂，有些人會極度迷失，也有些人會極度誇大。所以，就表演而言，可能會看到阿欽、Birdy、小明、琪琪等人，各有各的表演方式。楊導很刻意讓這些表演的特質存在於這些角色的爆發力裡面，走向更極端一些的表演。

——— 《獨立時代》第一個版本其實是沒有字幕卡的，安插上字幕卡後，楊導認為會拉開一些想像的空間，否則，這戲若太寫實的話，反而失掉它真正的寫實性 [3]。

王　我同意。對楊導來講，選擇了這種表達方式，有其結構性上的思考。字卡本來就會打斷敘事上的情緒連接，但應該不是說不寫實，不寫實太籠統了，而是想要創造一種比較誇張的表演方式，像伍迪艾倫的電影，可能演員的表演是誇張的，但是觀者能夠接受，因為他創造了這個模式之後，想要在其中找到那些人的不安，或是謊言背後某一種表達的趣味。《獨立時代》採用這樣的手法，有些時候是想要讓那種荒謬的幽默感可以顯現。

[2]　黃建業，《楊德昌電影研究》，台北：遠流，1995，頁241。

[3]　黃建業，《楊德昌電影研究》，台北：遠流，1995，頁242。

————這是楊導初次嘗試喜劇，不少人認為本片在主題和人物刻劃上都過於誇飾突出，有失含蓄節制。楊導曾表明他一心將本片人物卡通化、漫畫化，落實到表演上，會怎麼樣去詮釋？

王　在當時，這部片很難用既定的電影類型去加以歸類。表演的時候，我們都有接收到一個指示：要盡量讓情緒能夠表現出來。情緒壓抑要很清楚，誇張也要很清楚，甚至要帶有一點荒謬的混亂，或是很無厘頭的慌亂。我現在來看這部片的表演系統，確實是比較誇張一些的演繹，但並未脫離寫實的基礎，基本上還是角色在寫實狀態中的表演，只是讓表演的因子比較具有爆發力，如此一來，才能融合影片本身所要談的主題，創造出比較跳躍、張狂而乖張的戲劇效果。

這樣的一個獨立時代…
台北，台灣的首府，一個首善之都。
是西方高科技與東方人性價值觀交會之所，是汲取成功者的聖地。
許多人在這個城市裡，為了尋求自我和個人成長，為自己帶來許多緊張壓力。
但除了這兒，還有哪裡比台北更適合接生一個新的社會，植入儒家古老的社會秩序觀念？
下列人物的生活，或許是你相當熟悉的日常角落，也是本片要探索的對象：

> 我怎麼這麼討人喜歡？
> 如果大家認為我是
> 裝出來的，怎麼辦？

Molly…富家女
她有錢有閒，每一分鐘都有人談著她的舊愛新歡
但其實她的世界，只有她那台保時捷的大小

> 現在是民主社会，
> 票房就是最民主的，
> 「買票」就是「投票」!!

> 你們這些男人都一樣，
> 跟女孩子上了床
> 就開始找理由閃脫!!

Birdy…戲劇大師
他喜歡從別人的真實遭遇找靈感
這究竟算剽竊、揭人隱私
還是純屬巧合？

琪琪…Molly的好友
她美麗大方，人見人愛
但每個人都猜測
她奧黛麗赫本的外表下是顆莎朗史東的心

Molly的姊夫…
據說他新寫的小說可以拯救
只是沒有人要出版或讀他的新

> 我們中國人
> 最講究這個「情」字！
> 老外搞不懂，
> 「錢」是投資，「情」也是投資！

> 我們不懂「人心」怎麼搞文藝工作？
> 「錢」跟「情」的道理，我們才懂！
> 這叫「感情工作」!!

Larry…阿欽的親信
他自認是本世紀萬夫莫敵的大說謊家
卻不過是大池塘裡一尾到處找人交配的小魚兒

小鳳…演藝新生代
她不是政戰出身的，只是個女演員
但古今中外男女老少沒有一個逃得出她的手

製作/原子電影　出品人/孫大偉　製片/余為彥　策劃/詹宏志　攝影/黃岳泰　張展　李龍禹　洪武秀　剪輯/陳博文　成音/杜篤之　編導/楊德昌　演出/陳湘琪　倪淑君　王維明　鄧安寧　王柏森　李　芹　陳以文　王也民　閻鴻亞　陳立　劇導/陳以文　王維明　助導/姜秀瓊　王也民　劇本整理/閻鴻亞　王郁惠　姜秀瓊　美工道具/吳欣怡　吳美惠　服裝/趙曉萍　黃立仔　化粧/孫憲美　蔡　竹　梳妝/廖敏利　姜文惠　劇務/趙曉萍　葉向華　詹正勳　場務/王肇國　白亦凡　電工/徐金鍵　劇照/許　斌　艾誠易　行政/林芳怡　蔡　菲　公關/閻鴻亞　平面美術/劉　錄影/張貞琪　杜比混音/杜篤之　Phil Heywood　Martin Oswin　杜比光學/ATLAB Sydney, Australia 「秋

──── 楊導希望觀眾在觀看本片時，不太會自覺到鏡頭在戲院和戲院外差距那麼大，因有著這樣的企圖，他捨棄過去透過畫分鏡表去解析場面的創作習慣，事先將內容和結構準備妥當，至於其他很多細節則是到了現場才落實 [4]。這樣的調整對於表演有沒有什麼影響？是否打開了新的空間？

王　他覺得這樣的工作方式比較有機，比較能夠保持創作上的可變性。這對於演員來說考驗很大，我們經常在現場會有一點方向不清，需要跟他做很多討論，因為唯有搞懂這角色的來龍去脈，才能定調他當下的表達方式。

───────

[4]　黃建業，《楊德昌電影研究》，台北：遠流，1995，頁 241-242。

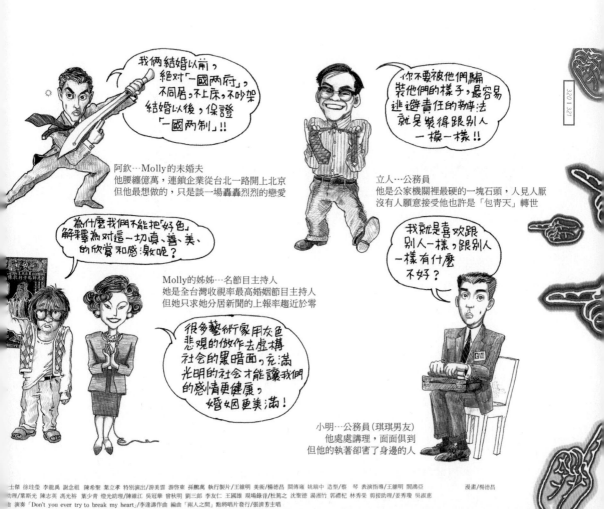

漫畫／楊德昌

王 以小明在車內和琪琪吵架那一場戲為例，拍時壓力非常大，那場戲長達數分鐘，只有一顆鏡頭。小明想要宣洩對琪琪所隱藏的不滿，那份不滿可能也是來自與 Molly 之間的三角關係，雖然不是所謂男女男的三角關係，但她是琪琪的摯友，Molly 跟小明也有某種情愫，所以小明其實是很希望琪琪脫離 Molly。在跟楊導討論的過程當中，就必須考量到好幾個層面，包括小明心裡對 Molly 和琪琪的情感、其間複雜的三角關係；以及他選擇逃避，不顧自己其實是很灑脫、很自主的個性，反而委身去當一個公家機關的公務員；同時，他對文化圈的不滿也在這一場戲裡宣洩出來。這一場戲確實非常難拍。

另一場戲是，Molly 去找小明，兩人打起來之後竟轉而發生了關係。那個轉折是非常人性的，可是很難將那樣的理解轉換到表演上，形成一定寫實的力度。這場戲楊導解釋了很久，甚至給我們很強的壓力，我們才做得到。

───片中幾位要角廣義而言都屬文化藝術工作者，不論是當紅戲劇大師 Birdy、曾以浪漫言情小說名噪一時的作家，抑或開設文化公司的 Molly、擔任助理的琪琪，然而其藝術形象卻是比較負面且帶有嘲諷意味。安分守己的公務員小明，對於琪琪所置身的文化圈似乎頗感冒，認為不切實際，故勸她換工作。在楊導看來，藝術所體現的，應是「真正能感染大眾及對人性的照顧、關心、歌頌及安慰的善意」，無奈「藝術」這個字眼卻儼然成了自溺、賠本的代稱。

王 我們的老前輩，尤其像侯導、楊導等人，他們名揚國際，可是很多人將他們的作品歸類為「藝術片」，其實是用一種不尊重的方式來談他們的片子之沒有經濟價值的狀態。這就很像是儒家社會結構下的一種狀態，儒家社會比較缺乏自主的反思，很著重集體意志，奉行中庸之道，當你在做一自主性的挑戰，想要去表達自己內在真實的藝術感受或人生價值，譬如攀登喜瑪拉雅山；渴望成為一名音樂家、獨舞家；立志做一個創作電影的導演、不操作商業片，純粹傳達你想對這世界說的話，這時，絕大多數會被勸說：「你要想一想吧！」因為這樣子的話

小明與琪琪在車內起了爭執，將其壓抑的不滿一股腦兒宣洩出來。

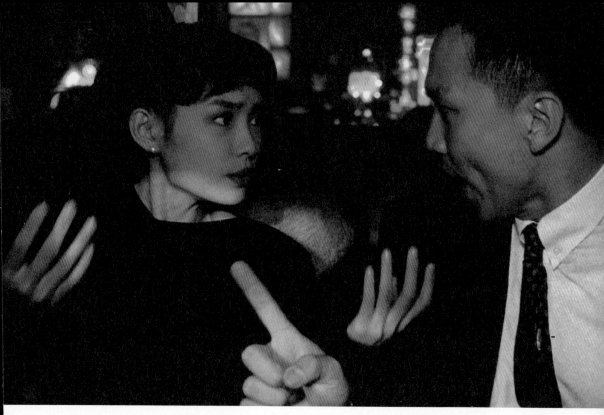

可能會不符合大家的期望。

回頭想想你自己的家庭或是周遭的朋友，在從小的教育中，不都一再強調選擇的科系要有前途，而缺乏從自主的立場裡面，去放射出你的憧憬、你的夢想、你的堅持？一旦人家說：「他做的是藝術片啦！很好，但賣不賣錢我不知道。」接著再問：「請問你要不要投資？」對方多半立即推託：「我可能不適合！」這就是在儒家社會當中經常會面臨的狀況，大家會覺得你這是「異」術，很諷刺地表現出對你的歧視。

在即興當中，嘗試靠近角色

———你先後擔任《獨立時代》和《麻將》的表演指導，能否談談你在國立藝術學院戲劇系的表演訓練？擔任表演指導的具體工作有哪些？

王　我們在戲劇系的訓練是依據史坦尼斯拉夫斯基（Constantin

Stanislavsky）的表演系統，亦即方法表演論，已然證明其運用在近代舞台劇或電影上都是精采的。方法表演論最大的原則就是，在揣摩那個角色的過程中，盡量靠近角色的狀態，包括心理、生理和外型。在《獨立時代》中，楊導覺得每一個人的表演系統應該被統合在方法表演論之下，去找到表演的爆發力。

《獨立時代》籌備了將近兩年，這段期間陸陸續續都有做表演訓練，比較密集的大概是開拍前半年。有些對表演不熟的人，需要透過表演訓練打下根基；對表演熟的人，則是要跟他一起找到因果關係之間的聯繫。前期表演訓練時，比較多時間是在即興，即興會賦予腳本創作上一些靈感，到了《麻將》，即興又更多了，因為這些小朋友對於表演的認識較淺，這時候我們所能發揮的作用就很大。至於《獨立時代》，則比較屬於輔助的角色，因很多演員都是藝術學院的學生，大家的表演都有一定程度，只要稍作調整即可。在現場，副導和表演指導的工作同時進行就會比較順遂。

——《麻將》幾位主要演員都是新生代，張震、柯宇綸、王啟讚同樣是過去拍攝《牯嶺街》的班底，在表演訓練上，有無給他們什麼樣的功課？

王　角色功課是很多的，大部分給他們的訓練都是在排戲過程當中完成，幫助他們先瞭解自己的情緒狀態、表達狀態，以及去瞭解什麼時候可以專注，從這個基礎上再去延伸，讓他們在即興的時候靠近那個角色。我們不需要為角色太百分百設定他的顏色、方向，其實就是提供一個狀態，我們常說，給他一個 situation，當我們前面定義好這些角色的個性後，讓他們在這些 situation 裡面撞。撞的過程中，可能有些人跌倒了，作為一個旁觀者，你要跟他講為什麼會跌倒，分析不同的層次，讓他們再去嘗試。

整個過程帶有一點點遊戲性，也有一點點實驗性。楊導比較保持旁觀，他會從中看到很多因著事件狀態所撞擊出來的戲劇因子，就會拿那些東西再去做組合。我們在《麻將》前期做了很多這樣的事情，很可惜這部片後來又延拍了，我和以文就離開公司，拍攝過程中，只回去幫忙拍過幾場戲，並沒有很完整地參與，所以拍攝期間是由魏德聖擔任副導一職。

———對於楊導來說，非職業演員某些敏感細微的表演同樣令他感到動容，面對職業演員和非職業演員，你和他們溝通的方式會不會有所不同？

王　過去擔任表演指導時，工作內容並沒有那麼複雜，我們當時能力也沒有高到那個程度，融合了一些現在的經驗，再來回答這個問題我想會比較清楚。我覺得職業演員本身已經建立起個人表演的模式，如果這個模式是有魅力的，必須把那個魅力一直保持住，那是他的資產，必須善加利用，至於如何將那樣的資產轉換為靠近角色的表演，這個過程是必須要努力的。

面對非職業演員，我們會從他比較素人的表現上去觀察其動人的部分，因為它接近真實，甚至是完全真實。然而，非職業演員並沒有辦法像職業演員一樣，這麼有專注力地讓表演的狀態在從一到一百的過程中，都可以保持很好的速度比，他有時會衝很多，有時會收很多，這時你就要調整他的節奏和層次，用一種比較不自覺的方式告訴他如何去做。所謂不自覺的方式，就是不要太用表演的術語或是教職業演員的方式去教非職業演員。

———1997 年，楊導應邀參與由香港實驗藝術團體「進念·二十面體」藝術總監榮念曾所發起的《中國旅程》舞台劇創作計畫。總策劃榮念曾因分身乏術便請香港知名文化人梁文道代為排演他的劇碼《這是一張椅子》，楊導逝世後，梁文道在一篇感懷楊導的文中提到，在這六齣舞台劇當中，作為電影導演的楊導，其作品《九哥與老七》反而是最具「話劇」感的。同是劇場出身的你怎麼看？

王　這齣戲在香港公演時很受好評，某種程度上當然也是衝著楊導這位電影大導演來做這麼一齣小型的舞台劇。楊導的創作不太用一種比較形而上的意象在描述情緒，他的電影比較藝術性的地方應該是在於電影語言，包括節奏安排以及觀看視角等，在舞台上面，那些觀點和視角必須放在同一空間裡面，讓人在聆聽和看戲的時候去感受其意圖，所以很自然而然地會回到最基本的戲劇原理。

抵達更遠的地方／**王維明**

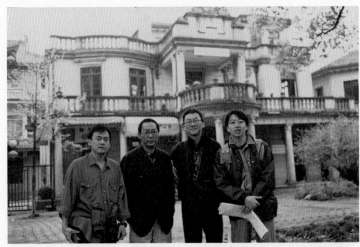

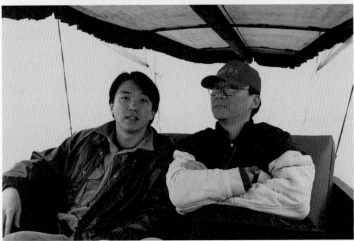

———— 你還記得這齣戲的創作緣起以及大致內容嗎？

王　《九哥與老七》的創作起源是，1997 年，在香港回歸的這個時間點上，榮念曾想找兩岸三地的導演為九七發聲，對楊導來講，他當然關注的還是台灣的現況，所以才會以「劉邦友血案」作為發想的起點。當時，「劉邦友血案」無疑對台灣社會造成了莫大震撼——怎麼會有職業殺手可以如此精準地犯下這麼一宗命案？又怎麼會有警方如此糊塗地去破壞掉現場？所以楊導跟我們在聊的時候，都覺得這有一種謀殺案的氛圍，而這個氛圍可以架構在當時整體的政治氣氛上。這齣戲的具體內容我不是記得那麼清楚，但戲的轉折確實是滿強的，到最後，以文飾演的那個角色用鐵絲套在我的脖子上面，我就在椅子上一直踢踢踢，直至沒有了氣息。

———— 後來你有參與《一一》嗎？

王　我曾和楊導共同做《一一》的前期籌備，長達半年，每周有四、五天一起工作，發展腳本，以及處理電影相關的事務性問題。不過，很不幸地，在開拍之前，因為工作信任上的問題我就離開了劇組。《一一》是我很喜歡的一部電影，這部片的人物結構很龐雜，討論的話題很巨大，可是每一件事的串連都有其因果。再者，《一一》刻劃得很真實，拍的內容一如我們所能夠想像和理解的社會，反映了我們生活的原型。楊導當時就是想把他自己很多從小到大的經驗表達出來，所以《一一》裡頭很多角色是以他自身的生命經驗去設計的，劇本形成的過程中，花了很長時間在建構人物和發展故事。

———— 你和陳以文都是楊導學生，長期跟他合作，後來兩人亦繼續耕耘影視產業，楊導對於年輕一代創作者有無給予什麼樣的建議？

王　楊導不是一個會說很多鼓勵的話的人，大部分時候，談的都是在這個行業裡或是從事電影的人生當中，他覺得應該如何，我覺得這些就夠了。我後來跟鄧勇星一塊拍片，一直到我自己做廣告導演這十年，受楊導的影響很大，主要在於對一件事情的思考方式以及在執行上的堅持。

講自己想講的
故事。

陳駿霖——

抵達更遠的地方‧陳駿霖

陳駿霖，1978 年生，成長於美國舊金山，大學時期於柏克萊大學攻讀建築設計系。2001 年於楊德昌導演工作室學習電影製作，而後返美攻讀南加大電影碩士。2006 年以《美》（Mei）獲柏林影展短片銀熊獎。2010 年第一部劇情長片《一頁台北》獲得柏林影展「亞洲電影評審團獎」（NETPAC Award）獎項，票房也開出紅盤。2011 年參與金馬影展發起之《10+10》電影聯合創作計畫，執導短片〈256 巷 14 號 5 樓之 1〉。2013 年完成第二部長片《明天記得愛上我》。陳駿霖對台灣社會現象的關注，透過其個人特殊浪漫情懷與魔幻風格呈現，獲得大眾喜愛。

陳駿霖
╳
楊德昌

Miluku.com 美術指導
《追風》前製

採訪日期 | 2012 年 09 月 04 日
地點 | 中影八德大樓

陳駿霖或許是楊德昌所帶出來的最後一個子弟兵了。
2001 年，畢業自柏克萊大學建築設計系的陳駿霖，申請
上南加州大學和紐約大學電影研究所，因家人與楊德昌
有私交，便要他先行諮詢楊德昌的建議，想清楚之後再
做決定。早先他的父母一心希望他學醫或投身建築，他
倆本以為楊德昌會奉勸兒子不要拍片，沒想到他卻成了
陳駿霖踏入電影圈的啟蒙導師。

「楊導不可能阻止任何人拍片啊！」陳駿霖說。倒是他
原定畢業後直接進入電影學院深造的計畫，因為楊導邀
他回台跟他一起拍片而展延了。1970 年，楊德昌進入佛
羅里達大學攻讀電機工程碩士，取得學位後，曾短暫於
南加大修讀電影學程，在他看來，若真要拍電影，應當
從做中學，而非進入學院體制內。

楊德昌在錄音
室為《麻將》
配上音效。

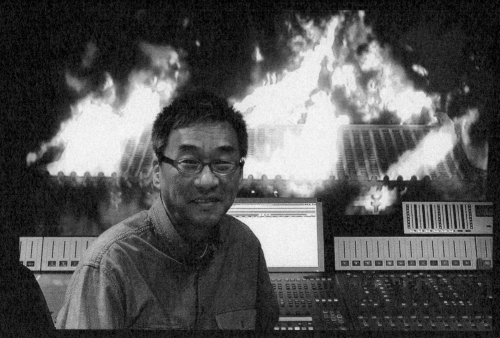

仔細一想，陳駿霖與楊導的背景其實頗有互通聲息之處：同樣喜愛建築、同樣於南加大攻讀過電影、同樣長期浸淫於美國文化，因此，聽他闡述眼中的楊導以及他自身的處遇，頗有一種交互參照的趣味。

2001 年，陳駿霖返台，擔任楊導甫創立的動畫網站 Miluku.com 美術指導，並參與《追風》前製，一同投入動畫的開發與創新。陳駿霖說，楊導是他第一個認識的導演，而他初次接觸拍片，真正進入創作領域，也是因為楊導的緣故。當年，他還年輕，楊導耳提面命的事情也許不見得能夠全盤理解，如今，他自己投入創作，寫劇本時，腦海裡常會浮現當初楊導一再提點的道理，經過了幾年的歷練，也才終於慢慢能夠明白。

陳駿霖和楊導初次碰面是在洛杉磯，最後一次碰面，也是在洛杉磯。訪問結束後，在返程的公車上，未曾到過洛杉磯的我，安靜注視著台北市流動的街景，一邊想像著，那一天，陳駿霖與楊導在洛杉磯街頭巧遇的情景。

據陳駿霖描述，他們是在洛杉磯一露天百貨前意外撞見的，那兒算是洛杉磯較熱鬧的地帶，當時，楊導有哥哥、妹妹陪在一邊，趁著日光拂照，到外頭散散步。那是楊導離世前三個月，病危的他，顯得衰弱而削瘦。後來，他們一同喝了杯咖啡，遠在洛杉磯、且身體狀況已然不好的楊導，言談間仍舊不忘批評時政，且當他聽聞陳駿霖將回台開拍個人首部劇情長片《一頁台北》時，竟勸他別回台灣拍片。何以楊導對於台灣電影圈如此失望？我們是不是虧欠了一位偉大的創作者什麼？

> " 我們第一次見面時，我正考慮要不要去念電影學院，他就勸我不要去念，因為他說在學校裡面學不到什麼，在他看來，電影不能去學校學，一定要自己去摸，便問我要不要回台灣跟他一起拍片。我印象很深刻，他說，你只要有想講的故事，一定會找到方法去講，用不著別人教你怎麼去講故事。 "

只要有想講的故事，一定會找到講述的方法

——— 你大學就讀的是柏克萊大學建築系，這似乎與你的家學淵源有關，能否聊聊你自己的背景？

陳駿霖（以下簡稱陳）　我爸是建築師，媽媽負責公司營運管理，在美國社會中算是中產階級，他倆跟楊導家中的背景應該滿接近的。我爸媽是外省人，從小在台灣長大，1970 年代中期出國念書，兩人都在美國念了研究所，從此便定居在那邊。我爸以前就讀建中時，跟楊導好像還是學長、學弟的關係。

——— 你第一次見到楊導是在什麼場合？

陳　我們第一次碰面是 2001 年的時候，當時我差不多二十一歲，剛大學畢業，楊導那時仍住在台灣，但有時會來洛杉磯。因為楊導的妹妹是我媽的高中同學，我看完《一一》之後，很喜歡那部電影，便有機會去跟他聊一聊。

——— 當年你是在戲院看到這部電影嗎？

陳　對，是在洛杉磯的藝術戲院。其實在看《一一》之前，我就知道楊導這個人了，不過並沒有看過他的作品。我那時比較少

看台灣電影，所以看完《一一》後非常感動，而且影片風格和
講故事的方式是我比較少見的。

——— **對他的初次印象如何？**

陳　楊導看上去就像個導演，有種藝術家的氣質，一開始會給人
一種距離。他不是那種初次見面就可以跟人隨興自在互動的人，
而且他很容易分心去想別的事情，第一次跟他聊天的時候，感
覺到他偶爾會忽然飄走，因為他的腦筋永遠都在動。

我們第一次見面時，我正考慮要不要去念電影學院，他就勸我不
要去念，因為他說在學校裡面學不到什麼，在他看來，電影不
能去學校學，一定要自己去摸，便問我要不要回台灣跟他一起拍
片。我印象很深刻，他說，你只要有想講的故事，一定會找到方
法去講，用不著別人教你怎麼去講故事，重點在於，你有沒有自
己想講的故事、有沒有個人的看法，那是老師教不了的事情。

——— **後來，你大學畢業後便到楊導工作室學習電影製作，能
否聊聊這段經歷？**

陳　其實我本來 2001 年就要去念研究所了，那時已經申請上南
加大和紐約大學，後來是楊導說服我回來的。但我並不後悔，
因為我覺得這個機會真的太棒了，可以跟楊導一起工作。那時
候，楊導公司全都是年輕人，他很喜歡身邊環繞著一些比較年
輕的人，他會帶著大家一起做事，我覺得還滿好玩的。我是真
的想學拍片，回台灣後，主要是跟楊導做一些動畫，包括《追
風》，滿有趣的，但我並非動畫師，主要仍是扮演楊導和動畫
師之間溝通協調的角色。本來他也有其他幾部片子想拍，不過
都還在前製階段。楊導的思路非常清晰，想要做的事情也非常
明確，所以並沒有太多空間讓你自己發揮，主要是藉由參與其
創作過程，打下一些基礎。跟楊導一起工作，雖可學到很多，
但終究不是在做自己的作品，而是在幫楊導完成他的作品，若
是長年跟隨楊導，可能不見得有機會試著拍自己的東西，而且
楊導也常說，不能學他，因為你一定會有自己拍東西的方式。

在楊導公司待了一年半至兩年後，由於我仍然一直想嘗試自己
拍東西，因此當我提出想回美國念書的想法時，楊導雖然有點

失望，但其實也還滿支持的。回美國念書後，某一年暑假，我還有回來幫他，協助修劇本、翻譯。楊導在洛杉磯的時候，偶爾需要幫忙的話也會來找我。

———你後來進了南加大電影電視系攻讀碩士，事實上，楊導也曾到南加大攻讀電影碩士，但他非常不能認同學校的教育；再者，校內好萊塢習氣很重，且存在著種族歧視，所以念了一學期後，他就憤而離去了。他有跟你提過這段求學經歷嗎？

陳　提起在南加大這段求學經歷時，楊導曾說，有個教授說他不會拍電影，就憤而退學了。美國電影學院教授的拍片方式比較

Miluku 網站上的《牛奶糖家族》系列動畫。

傳統，以分鏡為例，多是傳統好萊塢的分鏡方式，不像楊導，他擅長運用長鏡頭，甚至連動畫《追風》都設計了一鏡到底的鏡頭。記得楊導曾說，有教授跟他說不能那樣拍片，他心想，那就乾脆不要在這裡學了。事實上，楊導對於他要怎麼拍電影非常有自信，所以絕對無法容許別人跟他說不能那樣拍。

我是 2003 年入學，2006 年畢業，期間有三年的時間是在修課，加上拍畢業製作，總計念了三年多。美國電影學院的教學確實是比較偏商業一點，從故事結構到分鏡方式，都有其一定模式，但仍是有自行創造的空間。或許是因為沒有楊導那樣的才氣和堅持，所以對我來說就是從零開始學，慢慢摸索自己喜歡的故事題材、風格及氛圍。

一開始，我們並沒有區分成導演、攝影、剪輯等類組，大夥兒都一起修課，而且什麼都得學，升上二年級後，才開始依據個人興趣選修相關課程。第一年學的都是一些最基本的課程，包括如何操作攝影機、剪接、寫劇本、指導演員。說起來或許有點矛盾，在南加大那段期間，我並不認為學校真的有教我什麼，我只是覺得那個環境很好，身邊很多人都想拍電影，若非有這樣的環境，可能就沒有那麼充分的動力支撐我一直拍下去。在那長達三年的時間裡，每天所做的，無非是看電影、寫劇本、拍電影，長期實作下來，總會從中學習到什麼，經此磨練，到了畢業前，就真的比較清楚自己想拍什麼樣的電影了。

───你的畢製短片《美》，獲得柏林影展短片競賽銀熊獎，楊導掛名 Industry Mentor，他具體扮演的角色是什麼？

陳　我從 2006 年開始製作《美》這部短片，這劇本很簡單，幾天就寫完了，主要是前製工作及回台灣拍攝這方面的工作歷時較久。那時楊導已經移居洛杉磯，當我在籌備這部短片時他便知情，還特別打了電話給杜哥（杜篤之），請他幫忙。初剪完成後，有一天，我跟他約了碰面，給他看初剪的版本，看完後他沒講什麼，過幾天才又打電話給我，提出他的建議。他除了覺得片名不錯外，同時也指出戲不好看的地方，像是有些段落並不需要那麼多對白，戲可以早一些收掉，他建議我把這部分拿掉，後來我也就照此做了修改。

觀看台北的不同視角

——— **你初次到台北是什麼時候？**

陳　其實我小時候就有來過，暑假期間，常回來一兩個禮拜，看外公外婆。長大之後，就是 2001 年回來跟楊導一起工作。

——— **這麼多年，再看台北，會不會有些什麼不一樣的感受？像侯導每每提及楊導，總說，他在美國求學工作多年，回來後，看台灣社會有了一種不同的眼光。對你來說也有類似的體會嗎？**

陳　因為楊導長年在美國受教育、工作，某種程度上，確實會影響到他的眼光。楊導很在意政治和社會方面的事情，也許是出於一種責任感吧，他尤其喜歡跟我們分享他對這方面的看法，有時候，發生了什麼重大事件，他可能一大早就先把我們叫進會議室，跟我們聊一聊這件事。我印象最深刻的是，2001 年，美國 911 事件爆發時，他就說，世界以後會不會愈來愈朝這個方向演變——不再是出於國家和國家之間的利益糾葛而引發戰爭，而是因為宗教所引爆的動亂？他總會說，想聽一下大家的想法，但通常我們也不大敢講，或是並沒有辦法回應，多半時候只能傾聽他的看法。

我自小在國外長大，且住在郊區，從未在像台北這麼都市的地方長住過，可能跟楊導剛從美國回到台灣的感覺有些類似，對我來說，什麼都滿有趣的，因為畢竟不是我熟悉的文化。譬如，夜市對一般人而言可能很習以為常，但我就很想讓夜市入鏡，把它拍得很浪漫。此外，在我眼裡，夜晚的台北格外迷人，正如同《一頁台北》影片裡所呈現的。

——— **楊導每一部片都以台北作為拍攝場域，儘管他曾說，一方面是出於現實的考量，由於沒有充裕的資金，所以在台北拍片最節省開支，但其實這樣的選材某種程度上也反映了他對於台北的愛。你們有沒有一起聊過台北？他眼中的台北是一座什麼樣的城市？**

陳　我們比較不會單純針對台北這座城市去談，一般提及的仍是以台灣文化居多。有些時候，楊導會聊到從前在哪兒拍片、過

去這裡是什麼空間，或者這是什麼建築等等；他曾提過，以前日本人常來台北取景，因為第二次世界大戰之後，日本部分地景毀壞了，反而，台北某些地方比日本還像日本，他還會指出哪些地帶很像過去的日本。

我認識楊導的時候，他已然以家庭為重心了，所以不大有機會一起出去走走，頂多是跟他去吃飯。後來因為楊導身體狀況的緣故，鎧立姐不讓他吃肉，可是每當鎧立姐出國時，他都會帶我去鼎泰豐吃小籠包，還特別叮囑我，不可以跟鎧立姐講。他非常非常喜歡吃鼎泰豐（笑）。

———楊導的作品你都看過嗎？他的電影最吸引你的地方在於什麼？

陳　都看過。我自己最有感覺的電影是《牯嶺街少年殺人事件》，《一一》也許是最完整、最溫暖的，但我覺得《牯嶺街》是楊導最厲害的作品，片中所建構出來的世界好完整，既牽扯到當時的政治與社會景況，又論及家庭、愛情。依我對楊導的瞭解，我覺得他想做的事情，在《牯嶺街》幾乎都做到了，傳統和現代、家庭和社會之間的衝突，是楊導一直在談論的主題。

———楊導的很多片子都觸及了社會的轉型，過程中必然有些衝突會發生，往往藉由個人與社會，或是人際之間的情感糾葛被凸顯出來，從1980年代的《海灘的一天》、《青梅竹馬》、《恐怖份子》，到1990年代的《獨立時代》和《麻將》，反映的都是當下的台北，《牯嶺街》則是去回溯1960年代初期的台灣社會。事實上，1980、1990年代的台北正處於劇烈的變化之中，尤其是面對資本主義的洗禮與挑戰，不僅使得城市地貌上有了顯著的變遷，對於人的價值觀同樣也帶來了巨大的衝擊。

陳　楊導的靈感一直都是來自於生活在都市裡的人以及整體大環境的變化，每部電影表現的都是他當下對那個社會的看法，《牯嶺街》則是他最個人化的作品，也許別部電影比較帶有觀察的距離，但《牯嶺街》講述的是他自身的成長背景，基本上就好像是他自己的故事。這部片之所以讓我最有感覺，可能也是因為這是最接近楊導的一部作品。

身處兩個文化之間

─────楊導曾說，他是一個以英文思考為主的人，你們彼此之間會用英文溝通嗎？

陳　並沒有特定說何時講中文、何時講英文，中文所占的比例還是比較高，但他確實常常跟我講英文，特別是只有我們倆的時候。楊導之所以用英文思考的原因在於，他在台灣時比較壓抑，且出國後才開始從事創作，因此，對他來說，他的創作語言是英文，而非中文，他的劇本大部分都會先寫英文，再翻譯成中文。

─────從楊導的教育養成，乃至體現在他作品裡的思維方式，在在展現了中西文化的交匯，跟他近身相處下來，你覺得中西文化在他身上是怎麼作用著？

陳　這部分可能在《麻將》裡頭最明顯吧。這就是楊導，一個身處在兩個文化中間的人。雖然我也是處於兩個文化之中，但我感受到的衝突並沒有他來得大，而且我所面對的衝突可能跟他不太一樣。再者，當楊導置身美國時，正值美國歷經劇烈衝突的 1970 年代，彼時越戰對美國社會造成深遠影響，民權運動等反抗勢力趁勢崛起。相較之下，我都在美國郊區生活，日子非常平安，回台灣後，也感覺台灣是個很好的地方，所以我的作品裡並未體現這類衝突。

─────楊導曾經跟你提過他在美國有無感受到任何文化衝擊嗎？

陳　感覺上，他好像很愛美國，因為他常說，在美國那段期間，他第一次聽哪一張唱片、看哪一部電影，似乎他一直不斷地吸收文化，所以那是一段非常美好的時期。我不知道為什麼最終他仍選擇回來台灣，但感覺上他是非常喜歡美國的，不管是搖滾文化或歐美電影。

─────自 1950 年代起，美軍開始來台協防，遂成立美軍電台，播放美國當紅的音樂，楊導自己也曾提到，那個時代最重要的三件事之一就是熱門音樂排行榜，顯見他早在出國前就已經著迷於西洋文化了。

此外，楊導個人也相當著迷於建築，中學時就曾考慮過念建築系，到了三十歲，他很徬徨，當時面臨了一個重大抉擇，一是電影，一是建築，後來他順利申請上麻省理工學院、哈佛大學的建築系，便去找了一個從小就非常交心的建築師朋友商量，對方問他：「你做建築師之後，還會不會想拍電影？」答案顯而易見，自此，他下定決心準備做電影。就建築方面而言，你跟楊導有過什麼樣的討論或交流嗎？

陳　會，因為他很愛建築。我們辦公室裝潢時，設計圖都是他親自畫的。他任何藝術都很喜歡、都很懂，建築只是一部分，但我們確實常聊到建築。有些時候，他會提到某棟樓是什麼時候蓋的、過去的功用是什麼，比較是從歷史的角度切入去談，雖說偶爾他也會說某棟建築蓋得不錯，但台灣建築真的不是那麼好看，所以比較少就設計面去賞析。

你很少會遇到像楊導這麼一個人，左腦和右腦都厲害，他既是電腦工程師，又會畫圖、又懂音樂、又會拍片，而建築恰好是這兩者的結合——建築是非常科技的東西，必須瞭解物理、材料、施工圖等等，但它其實又是藝術，你同時必須具備對於光

《一一》片中有大量鏡像，人的身影與城市景觀交疊在一起，益發凸顯人在城市中的處境。

與空間的敏感度，這就涉及到了美學。

楊導應該也對都市規劃滿有興趣的，但我們並沒有特別聊到這部分。譬如說，我們有一段時間為了《追風》，一直在鑽研〈清明上河圖〉所繪的北宋京城汴京，楊導很清楚那個朝代的建築是什麼樣子，不管是建築的形制或材料皆有所研究，就連該城市的都市規劃也頗瞭解。

————**楊導作品中，很多鏡位的設計都會特別去凸顯人在空間中的位置，如《青梅竹馬》和《恐怖份子》；又或者像是《一一》裡頭，充斥著許多鏡像，藉此勾勒出人如何被結構在巨大的城市空間裡。**

陳　楊導很在意人在環境裡面的感覺，我覺得這比較是歐洲電影的表現手法，亦即他不會單獨只是拍人或環境，很多時候，他想呈現的是，如何將一個人放到環境裡面去拍，譬如透過建築的空間、玻璃反射或是光線所造成的效果。他表現的通常不會只是人當下的情緒，而是人置身於這個世界的處境。

一手打造的動畫天地，要怎麼玩都可以

————跟著楊導一起做動畫那一年半，你們主要做了些什麼？

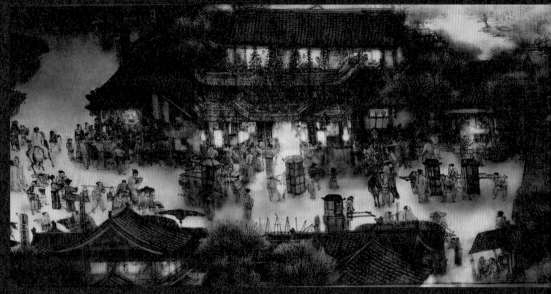

抵達更遠的地方　陳駿霖

陳　部分是擔任楊導創立的動畫網站 Miluku.com 的美術指導，這個網站主要是讓楊導可以開始實驗怎麼做動畫，然較之《追風》的動畫，這粗糙得多，因為主要是供網路上瀏覽。

另一部分則是在做《追風》的樣片。《追風》是一個發展得非常完整的故事。主角是一個功夫很厲害的小男孩，但他自己卻不自知。不乏有人聽聞他的威名，找上門來，堅持要跟他一決勝負，情非得已之下，他祇得接受挑戰。這當中還蘊藏了一個很可愛的愛情故事──這個小男孩跟鄰居的一個女孩是好朋友，彼此間有些情愫，算是比較喜劇化的一條線。

楊導除了設計角色外，也逐步發展《追風》的風格，那時，我們天天都在掃描〈清明上河圖〉，從中研擬如何利用動畫將國畫的味道做出來。楊導參考了很多談述當時歷史和建築的相關書籍，畫出片中幾個主場景，我們目前看到的場景草圖全都是楊導自行繪製的，除此，他也畫了很多很多分鏡圖。楊導通常一早就到工作室畫，他畫畫時很認真，就坐在那邊一直畫一直畫，可以一連畫上好幾個小時，也不需要聽音樂，就一逕專注地畫。待他畫好後，我們會先掃描成數位檔，再交由別人幫他上色。

楊導也在實驗如何用一顆鏡頭來表現，過程相當複雜。為了做到這種水準、這種感覺的動畫，他得去找一些願意配合的人，從頭開始訓練動畫師，並且調整過去業界製作動畫的既定模式。當時楊導訓練了一批動畫師，大部分都是畢業於復興美工的年輕世代，大夥兒一起學怎麼做動畫。

此外，那時有很多國外製片來找楊導拍片，我常要幫他看英文劇本，看完後，再寫成故事大綱，交給楊導過目。其實他應該也不會拍，但他會叫我看，如果有好看的故事再跟他說。另外，我也幫他翻譯長片劇本，一是《追風》，一是改編自《色戒》的《暗殺》。

───當年，楊導曾遠赴日本參觀吉卜力工作室，彼此交流，就你所知，對於動畫以及動畫產業的前景，楊導有著什麼樣的想像？

陳　楊導自小就愛漫畫，動畫即是動態的漫畫。他在從事電影創作時，向來控制得很精細，若是動畫，無論構圖、美術、表演或節奏，他都能完全掌控，這世界純然是他一手打造的，要怎

麼去玩都可以。楊導很崇拜宮崎駿，但他們曾跟楊導說，動畫並不是那麼好做，而且楊導想要做的方式會比較困難一點，因為他不分鏡，這便牽涉到動畫該如何分工的問題。

——————目前我們所看到的《追風》樣片，長達近十分鐘，完全是一鏡到底，楊導是希望藉由好幾個一鏡到底的鏡頭去串接起這部動畫長片嗎？

陳　他想突破動畫分鏡的框限，希望鏡頭可以一直跟著走，但那很難做，因為分工很難。一般而言，動畫會依據分鏡將不同畫面切割給不同人去做，然而，一旦採取一鏡到底的方式，便很難將各部分獨立出來給不同人去做，或者說是，可以多人同時工作，但必須聚在一起才有辦法。楊導這麼做，並非蓄意為了打破製作動畫的方式，他只是一心追求他想要的效果，為了達成這個效果，絲毫不在乎製作過程的艱鉅。

聚焦於人性的荒謬

——————建築系的訓練背景，加上台北帶給你的鮮活感受，使得你置身於台北時，對於城市空間有著更高的敏感度，從《美》、《一頁台北》到《10+10》中的短片〈256 巷 14 號 5 樓之 1〉，皆以台北作為故事場景。而楊導的每一部作品都是聚焦於台北，對他來說，台北不僅僅是作為一個背景而存在，更多時候，台北這座城市本身即是一個無法忽略的要角。楊導很在乎時代及環境如何形塑一個人的性格，左右其命運，你曾說自己的作品深受楊導影響，也包括這一部分嗎？在你過去的作品中，怎麼看待空間與人的互動關係？

陳　楊導是真的很在意社會環境的因素，我可能不像他那麼著重於這方面的觀察，通常只是想拍人物或氛圍的東西，不會太去思及背後的社會或文化脈絡。而且我不具備相關文化背景，可能沒辦法像楊導一樣拍那麼深，觸及那麼多事情，不管是人和空間的關係、人和社會的關係，或是人和人之間的關係。對我來說，故事的重心仍是人物，只是剛好場景設定在台北，因為我覺得這個城市有趣，它賦予了我靈感。

─────楊導的作品向以多線敘事、多重角色著稱，說起來，《一頁台北》也有著類似的敘事結構，這是受到楊導的影響嗎？

陳　我的最新作品《明天記得愛上我》同樣也有很多角色，一直以來，我都喜歡同時講述很多人的故事，而且，那些人的故事最終皆指涉向同一個故事。我就是喜歡多線敘事的結構，說不上來為什麼，不管是我喜歡的小說或電影，皆採取了類似的敘事手法。在我尚未拍片前就接觸了楊導，他的劇本同樣是多線敘事，多多少少一定有受到他的影響。

─────在劇本寫作上，他有無提供什麼樣的建議？

陳　楊導常說，寫劇本時，情節的演進一定不能理所當然，但又要讓觀眾覺得只能那樣子處理，所以當我在寫劇本的時候，常會思索，如何讓事情猜不出來，但又必須有其邏輯。楊導還會提醒，人的個性其實不是通過台詞去表現，而是藉由與人的互動，或是置身在環境裡所產生的反應。

─────楊導本身很喜歡德國新浪潮的電影，而《一頁台北》恰好是由溫德斯擔任監製，你們有聊過溫德斯的電影嗎？

陳　我沒有跟他聊過，而且我認識溫德斯的時候，也差不多是楊導走的時候，所以沒有機會跟他們倆同時接觸，我猜他們一定曾經在國際影展上接觸過。很可惜沒有機會問他對於溫德斯作品的看法。我知道楊導很喜歡荷索，但他對於溫德斯的看法就不得而知了。

─────原定拍完《一頁台北》之後，緊接著要開拍的是《南京東路》，過去接受媒體採訪時，你這麼講述這部片：「下一部片是一個發生在 1980 年代台灣經濟起飛時期的故事，場景設定在南京東路。我希望做出一種像美國片《公寓春光》（*The Apartment*, 1960）的感覺，它也是一個喜劇，但背景是劇烈的經濟變化，那個年代有很多美商來台，我覺得那個世界很有趣。亞洲國家的發展，大多都是在大發展時開始大量接觸外國文化，所以那幾年的貿易公司剛好被兩個世界卡住，也會發生很多荒謬的事情，劇情會比《一頁台北》再更重一點。」[1] 故事大綱乍

看似乎頗有楊導的風格，尤其是關於台灣劇烈的社會經濟轉型，以及東西方經濟資本與文化資本交會的部分。

陳　《南京東路》確實是一個和社會、文化和歷史相關的題材，尤其又以都市為主題，這方面一定很像楊導。小時候，我第一次回台灣時，正值台灣經濟起飛，那時台北真的是一個高度發展的城市，以致覺得台灣予人一種夢幻的感覺。有一段時間，我做了很多研究，藉由滾雪球的方式，訪問了很多人，包括做貿易的商人、空中小姐等，想要瞭解經濟起飛的背景，花了近一年在寫《南京東路》這個劇本。

───後來為什麼這部片沒有開拍，反而是先拍了《明天記得愛上我》？

陳　因為那是時代片，得搭很多景，必然要花很多資金，我苦於不知如何籌募資金。未來仍希望能夠拍攝，然而還是得視台灣拍片環境而定。

───提到《南京東路》的故事基調，你又說：「我還是想維持搞笑的基調。因為我覺得人的矛盾、荒謬對我來說都是好笑的東西，而且用搞笑的方式去包裝觀眾比較容易接受，我喜歡用好笑的方式去表達一些比較深的、我自己觀察到的看法。」[2]1990年代，楊導曾嘗試拍喜劇，先後完成《獨立時代》、《麻將》兩部作品，向以幽默見長的伍迪艾倫也是楊導相當欣賞的導演，你們有聊過他對於喜劇或伍迪艾倫的看法嗎？此外，據說楊導常把 irony 這個字眼掛在嘴邊？

陳　楊導有他個人的幽默感，但我並未跟他聊過對於喜劇的看法。我知道他很喜歡人或狀況的矛盾與荒謬，那是他覺得很有趣的事情。irony 是一種荒謬，但中文很難直接翻譯這個字眼，楊導也常說 irony 很難翻譯成中文。譬如，一個人很怕飛機失事，結果卻被車子撞死，這就是一種 irony。在楊導看來，這世界充滿許多荒謬的人與事，我猜，他覺得人性或人生就是荒謬的。

───你最後一次見到楊導是什麼時候？又是在什麼狀況下聽到他的死訊？

《一一》片末，
洋洋於婆婆靈
堂上唸誦給婆
婆的話。

陳　我最後一次見到他是很意外的，2007 年 4 月，我在洛杉磯
路上看到他，那時他的身體已經非常不好了，瘦了很多。當時我
們都聽聞了他身體狀況不好，我寫了 e-mail、打電話，他都沒有
回覆，沒想到竟會在街上巧遇。後來我們一起喝了咖啡，那時我
正準備回台北拍《一頁台北》，他勸我不要回台灣拍片，也許是
對台灣的電影環境有一點失望。他也談了一些關於政治的事情。
楊導過世時，我已經回台灣了，為了參加楊導的葬禮，又回了
洛杉磯一趟。因為我知道他身體很不好，所以早有了心理準備。
事實上，楊導的告別式還滿溫暖的，現場布置得很像《一一》
最後一場戲中婆婆的靈堂，致詞的人多流露出對楊導的崇拜之
情。回台灣後，我們很多朋友又再辦了一次追思會，共同紀念
楊導，分享一些關於他的故事。我們都覺得何其幸運，在創作
的路途上，能夠認識一位這麼有個性的導師。

[1]　參見《放映週報》第 251 期放映頭條〈我在城市的夜裡談情說愛：專訪《一頁台北》
　　導演陳駿霖〉。

[2]　同上。

做銀亮色

的
夢中夢

放手去演，
自然地
融入角色。

金燕玲

做銀亮色的夢中夢 / 金燕玲

金燕玲，1954 年生，台灣人。知名演員。歌手出
身，1970 年參加台北市今日世界音樂中心演唱比
賽獲得亞軍，自此被挖掘，並不時到東南亞各地
登台演出。1973 年赴港從影，以呂奇《女人面面
觀》正式出道，其後陸續與關錦鵬、爾冬陞、楊
德昌等名導合作。1980 年代，相繼以《地下情》
（1986）、《人民英雄》（1987）獲頒香港電影金
像獎最佳女配角，1994 年又以《獨立時代》裡的
二姨媽一角，榮獲金馬獎最佳女配角。

金燕玲

楊德昌

《牯嶺街少年殺人事件》演員
（飾小四母親）
《獨立時代》演員（飾二姨媽）
《麻將》演員（飾紅魚母親）
《一一》演員（飾敏敏）

金燕玲是楊導多次合作的女演員，除了戲份較吃重的《牯嶺街少年殺人事件》和《一一》外，她在《獨立時代》、《麻將》裡頭也都軋上一角。因此，當初在評估要採訪哪些演員時，金燕玲自是不容錯失的人選。

她長年定居海外，輾轉問得她的聯繫方式。當我透過Skype撥打至她的手機，電話接通的那一剎那，聽見熟習的聲音自遙遠的海峽另一頭傳來，心裡著實混雜著無以名狀的興奮、緊張與感激。在近兩個小時的訪談中，金燕玲始終精神很好，聊起演戲和生活，她顯露了一絲激昂與興奮，講話本來就快的她，此時似又更急切了些。

採訪日期｜2012 年 07 月 31 日
地點｜香港越洋電訪

1973 年，金燕玲時值十九芳華，年紀輕輕便隻身赴港從影，在那封閉的年代裡，此舉尤其顯現出她的獨立與果敢。未曾受過正式表演訓練的她，憑藉的或說是天分，或說是來自生命裡的透澈領悟。「已經在那邊了」、「自然就會知道了」是她反覆提及的說辭，她從未想過要怎麼樣去演戲，也未曾想過，要如何在不同的劇目裡，去創造不一樣的表演；基本上，角色不一樣了，她的演出自然就會不一樣。

她說，「電影講的永遠就是人跟人之間的感覺，永遠是戲裡面的人令你感動。」因此她的表演必然是從劇中人物出發，打從心裡理解了這個人的心態，自然知道她在各種情境下會有何反應。

金燕玲在大銀幕上飾演過無數次母親，不知道是不是可以說，她是在銀幕上學著怎麼樣當一位母親的？1989 年，金燕玲婚後定居英國，1990 年初產下一女，未久，接獲楊導邀約，便欣然攜女返台投入《牯嶺街》的拍攝。初為人母的心情，讓她在飾演小四母親一角時更為得心應手。當我們聊到《一一》，金燕玲

彷彿有滿腹的心得可說。她說，每回看《一一》，總哭得半死，這部片提醒了她很多事，最重要的，莫過於珍惜當下。如今，她跟朋友聊天時，常反覆地說，人要珍惜自身所擁有的，不要去抱怨自己沒有的東西，這話聽來雖簡單，卻是她這些年來才能充分領略的，能這麼想之後，人也跟著開心許多。

過去，她不見得會那麼直接表達內心情感，現在則會很急著將自己的感受告訴對方，對她來說，讓對方知道是很重要的。「不管對方是什麼樣的角色，倘若你願意花一點點時間問候對方，也許是『你好嗎？』、也許是『你辛苦了』，同時送上一個誠摯的微笑，你會發現，世界不一樣了。年輕的時候，我從來沒想過這樣做，現在學會了。」

一開始，我們好像確實是在談電影、談表演，聊著聊著，倒像是在談生活哲學了。生命裡不同時刻的頓悟，都化成了最好的養分，回饋到表演上；而那些曾經的扮演，隨著劇中人一同走過的許多生命風景，也回過頭來，提示了她生命的真義。

❝ 我對楊導的感覺是，他才是一個 star，劇本都自己寫，美術也自己來，什麼都是他自己，他完全知道他要的是什麼。而且楊導是畫漫畫的，我看他鏡頭都已經分好了。我們拍《牯嶺街》時，從造型到現場陳設，完全沒有人可以遺漏任何小細節，因為什麼都已經在他腦海裡面了。**❞**

他滿放手讓我去演的

─────1973 年，你時年十九歲，即獨身赴港從影，當初怎麼會下定這樣的決心？

金燕玲（以下簡稱金）　1970 年暑假，我在台北參加一個歌唱比賽，奪得亞軍，之後便開始到東南亞巡迴演唱，1973 年，去了香港，有人問我要不要演戲，就入了這行。當時我很年輕，之所以選擇唱歌是因為想出國，到不同國家遊歷，就工作而言，並非真的有很大的抱負。1970 年代要出國並不容易，除非出差，或是家裡很有錢，才有機會去留學。那個年代，唱歌的話，就能到新加坡、菲律賓、馬來西亞、香港等地巡迴，一張合同三個月，每個國家可以待上三個月。從小家裡教育灌輸的觀念就是，女孩子總之是要結婚生子，做家庭主婦，然而，1970 年，我十七歲不到，飛機也沒坐過，就想去國外看看是怎麼回事。

─────你第一次見到楊導是什麼時候？對他印象如何？

金　我之所以跟楊導熟絡，是因為蔡琴曾和我一起演關錦鵬的《地下情》，我是這樣才認識楊導的。《地下情》有到台北出外景，楊導和關錦鵬也認識，蔡琴就招呼我們到他們家裡去，因此有機會跟楊導聊天，先後見過幾次面。初次見到他的時候，他就是笑瞇瞇的，很和藹。

金　1989 年，我懷孕了，為了生小孩便到英國去，離開了這個圈子。懷孕期間，大概四個多月肚子的時候，楊導打電話給我，找我拍《牯嶺街》，我很開心，可是大著肚子，遂問他這個角色會不會看不到肚子，後來就沒有下文，心裡覺得很可惜。1990 年 2 月，我生下女兒，3、4 月左右，楊導又打電話給我，我以為要談的是另一部戲，才發覺原來還是同一個片子。當時台灣最了不起的兩位導演，一是楊導，一是侯孝賢，能拍他的戲自然是很開心！

之後我便帶著女兒回台灣拍《牯嶺街》，到台北後，楊導才告訴我這是一個什麼樣的故事。每天，我們開工後，就搭一輛車上金瓜石，在拍攝現場大家都很乖，因導演很嚴，我們都不大開玩笑，基本上不管個人的戲份有多少，都是留到拍完了大夥

金燕玲於《牯嶺街》片中飾演小四母親，勤儉治家。

兒才一塊兒下山。這部片拍了很久，大概八、九個月，張震他們這些年輕演員正值青春期，我們都開玩笑說，如果再拍下去，他們都要變聲了。

那時候小朋友多得不得了！老實講，拍完後我都還沒有辦法記得所有的小朋友。我後來回英國，這部電影在英國BBC Channel 4播映，是分成五天來放的。當在電視上重新再看的時候，我是個有讀過劇本的人，理論上應該知道所有的角色，但是小朋友實在是太多了，而且我跟他們並非全都有對手戲，也搞不清誰是誰（笑）。

———你後來沒有留在台北參加《牯嶺街》的首映嗎？

金　沒有，那時我不在台北，拍完片後，因為金馬獎提名才又再回去。

———你還記得楊導怎麼跟你講述這個故事嗎？這個角色的性情以及小四一家的狀況又是如何？

金　我不知道楊導跟別人是怎麼溝通的，我跟他合作了四次，一直以來都是他給了我劇本，看完後，自己憑感覺去詮釋，基本上他不會告訴我一定要怎麼樣去演這個人。他滿放手讓我去演的。雖然我的父母並非軍眷出身，可是我的媽媽有個結拜的姊姊，她先生是空軍，小時候，我去他們那個軍眷住過兩個暑假，而且我的父母是從大陸來的，幼年我們也是住日式房子，所以有點兒領略得到那種感覺。

《牯嶺街》戲很長，我的角色戲份也滿多的。一看到劇本，大抵已經能夠明白這個角色的處境，譬如，先生被警總請去了，不見了幾天，某天，他被放回來後，半夜我們兩個在蚊帳裡面談話，起了爭執，我便跑到路口去，在那兒哭，隨後他也跟著追了出來。這些都不必怎麼講，一去到片場，光一打，感覺和氣氛就已經在了。

還記得，有一場戲在房間裡，楊導叫我坐在床上，說，要拍一個我在那邊想事情的鏡頭。其實我不知道他要我想什麼，因先生剛被抓走，心裡自然是擔心他的安危，我就把整齣戲的劇情從頭到尾想一遍，想到家裡有這麼多小孩，先生又被擒走，想

了好一段時間。拍完後，他說，我看得出你很用心、很努力地想了很多東西，我們現在來一個你不必想那麼多東西的。我就再演了一次，沒有想那麼多東西，只想了些片段。接著，他又說，我們現在來一個你什麼都不想的。我就拍了三個鏡頭，拍完後，還是不知道他到底要我想什麼，也不知道他最後用了哪一個鏡頭。這一段經歷很有趣，我老愛講給朋友聽（笑）。

不預先設想，一定要自然地融入

───以《牯嶺街》來說，從你答應接演母親這個角色到正式開拍，這段期間你大致做了什麼樣的準備？

金　基本上，好幾部戲我都是演媽媽，拍《牯嶺街》時，我剛生了小孩，這也幫了我滿多的。加上張國柱和我很熟，以前我們在香港一起拍過電視劇，所以跟他演戲是很舒服的。對我來說，一定要自然地融入。當那個氣氛已經在的時候，你會覺得，好像自然就是這樣子了；而且，去到現場，看對手怎麼發揮，自然就會做出相對的反應，不能時時想著我這話要怎麼講，走位和肢體動作也不會事先去設想。演對手戲時，你一定會看著對方，聽他講話的同時，不斷在消化，才會想到接下來你要講什麼。我覺得很危險的一件事是，因為你事先讀過劇本，知道對方要講什麼，所

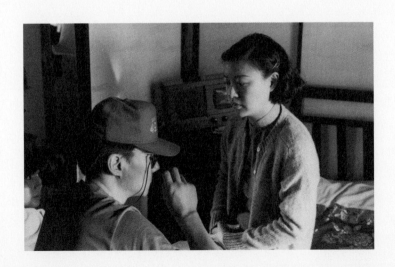

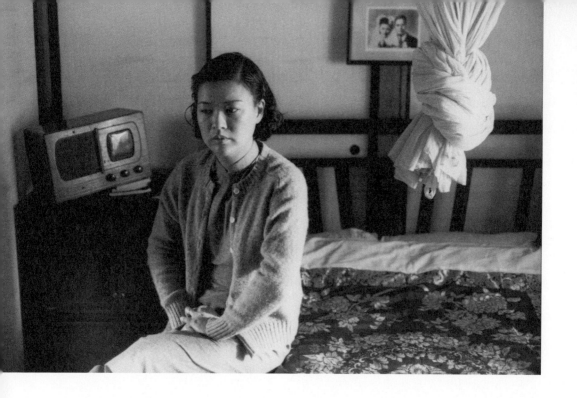

以已經不是在仔細聽完對方講話之後，再去做出反應。不能因為你知道自己要講什麼、對方要講什麼，就直接把台詞接下去。

———— 拍楊導的戲，對白基本上不大能更動的？

金　他幾乎可以說是我合作過的導演之中，唯一一個我從來不需要更動任何東西的。而且，因為是國語，是我自己的母語，不是廣東話，所以說起來很舒服。但他也不是說一定要你每一個字都完全照他原本寫的，譬如說《一一》那場在房間裡的哭戲，我只拍了一個 take，那個 take 很長，你人真的哭起來的時候，其實也不知道會在哪裡停頓，可能講到這段，突然哭了，得按耐一下才能再演下去，這完全是沒有事先鋪排的，都是現場自然發揮。

———— 《牯嶺街》這部片牽涉到複雜的時代背景，那時是很壓抑的，人和人之間存在著許多人情義理。在跟張國柱的對手戲中，幾度提到他不夠靈活、不夠圓滑，沒有把事情處理好，就你自己個人的詮釋，母親這個角色的個性以及她的處境大抵是怎麼樣？

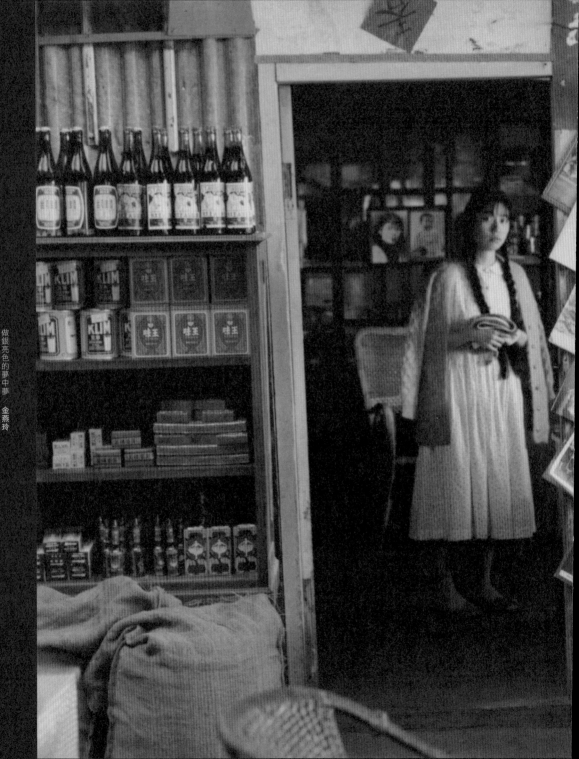

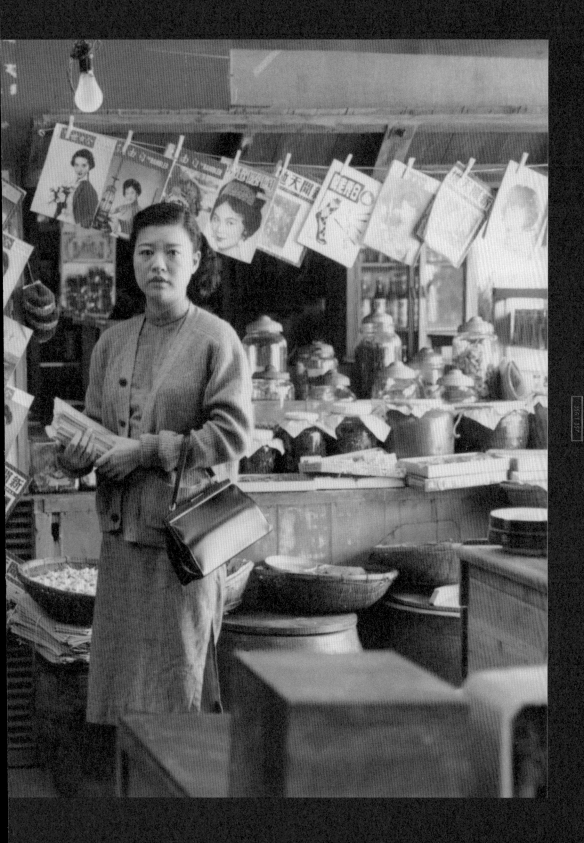

金　其實他們家環境也不是那麼好，生活滿辛苦的。先生給我的感覺其實跟張國柱有點像，斯斯文文的，相較之下，太太好像比較強一點。我看我爸媽也是這樣，我媽媽是上海人，爸爸是浙江寧波人，他們兩個到台灣才認識的，爸爸為了生活，得出外工作，媽媽在家打點一切，又要做飯，又要帶小孩，很苦啊！所以有時難免會埋怨先生，說，唉呀，怎麼連這麼簡單的事情你都辦不好？女人好像心細很多，忍耐力也強很多，只是很多事情女人不能出去講，尤其在那個年代，根本沒有女人的位置。太太有時會抱怨，其實是因為自己也很煩哪！為了生活，困在那個環境，大家都很煩、很壓抑，卻又無可奈何，心裡邊老想，反正要回大陸了。

我從小生長的環境也是這樣，一天到晚覺得我們要反攻大陸、要回大陸，台灣只是暫居地罷了。

————在電影裡頭，小四一家也是從上海過來的，有時，先生和太太彼此之間會用上海話交談，尤其是不想讓孩子聽見的時候。你是原本就會講上海話嗎？

金　我都聽得懂，也會講，但講得不好，如果要我整部戲都用上海話講的話，肯定就要練了。幸而片子裡講得不多，所以沒有問題。

他自己本身才是 star

————你的對手戲較多的就是飾演父親的張國柱，其餘多為過去沒有演戲經驗的年輕演員，家裡的五個小孩當中，飾演大姊的王玨[1]是這部片的表演指導，二姊姜秀瓊當年是戲劇系的學生，這是她初次參與演出，張翰、張震也都是新人演員，跟他們合作的感覺如何？

金　幾次跟楊導合作下來，我發覺他找演員主要會看樣子對不對，他很願意將錢花在電影製作上，起用新演員，頂多就是 NG 多一點。他就是喜歡那種真實感，而非演出來的，只是必須有耐心一點，跟演員傳達他想要的東西。像《一一》裡那個小朋友洋洋，簡直就是楊導小時候的樣子，真的跟楊導很像，聰明

得不得了！楊導找來的雖非職業演員，但都是有天分的，而且他本身雖然沒有表演的背景，但我覺得做電影或是做人都一樣，就是一個感覺問題，是一個 judgement，感覺對的話就沒錯了。我對楊導的感覺是，他才是一個 star，劇本都自己寫，美術也自己來，什麼都是他自己，他完全知道他要的是什麼。而且楊導是畫漫畫的，我看他鏡頭都已經分好了。我們拍《牯嶺街》時，從造型到現場陳設，完全沒有人可以遺漏任何小細節，因為什麼都已經在他腦海裡面了。

演員對他來講就是棋子，他找誰來都可以的，因為他自己本身才是 star，這是我的感覺。譬如說，王家衛本身當然是一個很棒的導演，但他就很喜歡找大明星、大製作，不是說那樣不好，只是相較下，我覺得楊導更屌，因為他就是以他自己的才華取勝，也許用豆腐就能做成大菜，而不是去買鮑魚、魚翅。你看《一一》，哪裡有演員？吳導（吳念真）、我、幾個小朋友，沒了嘛，根本沒有演員的。

───── **楊導寫劇本的時候，每一個角色的塑造都很完整，活靈活現的，在這樣的基礎下，再找人來詮釋他們。**

金　對呀，你講得很對，基本上在他腦海中一切都很清晰，尤其這是他自己寫出來的東西。劇本是不是自己寫，差別很大，我常覺得，如果一個導演，還是要找編劇來寫劇本，那個人一定有他自己的看法，就算我們明白這個角色是賣魚的、賣豬肉的，但是賣魚有很多種賣魚的，賣豬肉也有很多種賣豬肉的。編劇想的跟導演心裡面想的一定有一點出入，當這個劇本到演員那邊的時候，可能跟他們兩人所想的又有一點出入。如果劇本是導演自己寫的，他才可以很完整地知道他到底希望這個賣豬肉的是一個什麼樣的人，當他來告訴演員，他要的是什麼時，就可以說明得很清楚。

[1] 王珏，1963 年生，國立藝術學院戲劇系畢，於《牯嶺街少年殺人事件》一片中，擔任助導、表演指導，並飾演大姊一角。曾任綠光、春禾表演學堂以及各大專院校戲劇表演老師，戲劇教學經驗豐富。曾以《再見，忠貞二村》獲 2005 第四十屆金鐘獎連續劇女主角獎，以《大將徐傍興》獲 2008 第四十三屆金鐘獎戲劇節目女配角獎。

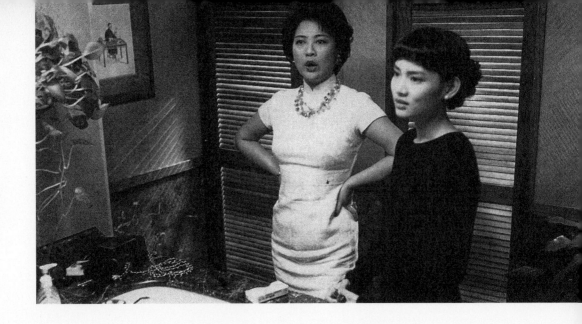

————後來，你也參與了《獨立時代》的演出，並且以二姨媽一角獲得 1994 年第三十一屆金馬獎最佳女配角。這部片對楊導而言，是非常不一樣的嘗試，首度試圖以喜劇的方式來呈現，然而本片毀譽參半，尤以誇張化的表演最受爭議，身為其中演員之一，你怎麼看這部片的表演？

金　我那個角色並沒有比較誇張，可能別的演員稍微誇張了些，好像有一點黑色喜劇的味道。我覺得楊導的戲都是很諷刺的，他的幽默感以及傳遞的訊息很像英國的戲劇，看了後心裡面會不禁發笑。《獨立時代》雖然他要演員用一種比較誇張的方式表演，但不是那種胡鬧式的誇張，給我的感覺，比較像是舞台化的演出方式。這些年輕演員其實很厲害的，因為舞台劇的表演我都還不會呢，他們很多是會方法的，若叫我去演一齣喜劇，我真的覺得難度很高。舞台上的表演真的要學，很不一樣的，如果叫我用舞台的方法來演，我一定要再學。

————請你談談二姨媽這個角色，以及揣摩這個角色最需要把握的是哪個部分？

金　對我來講，二姨媽好像就是一個很委屈的人吧，而且心滿細的。這個角色在這戲裡的篇幅真的很少。你有沒有留意到，我

↑金燕玲在《獨立時代》中飾演二姨媽一角，並獲第三十一屆金馬獎最佳女配角。

→金燕玲於《麻將》客串演出紅魚母親。

的戲份其實都很少，尤其每一次都碰到感情戲，我覺得這可能是我划得來的地方──感情戲比較容易看到功力。我的這些配角戲，因為戲少，所以必須要很精、很濃縮。我一接到劇本，就看這個角色在整部戲裡的位置是什麼、跟其他人的關係是什麼，以及這又是一個什麼樣的人，我會去研究，不會去想要怎麼去演這個人。之後，我會跟導演溝通，看我的想法對不對，一旦他認為沒錯，那就沒問題了。

───在《麻將》裡頭，你飾演紅魚的母親，父親則是由張國柱飾演，雖然繼《牯嶺街》之後兩人再次扮演夫妻，但這次在《麻將》片中卻無對手戲。紅魚父親因債務高築而潛逃，且在外頭有了女人，有一天，紅魚回到家裡，你歇斯底里地大聲咆哮，責怪紅魚父親不是，結果反被紅魚責難，覺得你好像只顧自己死活，根本不瞭解同床二十多年的丈夫。能否談一談這一場戲？

金　《麻將》戲份又更少了，我都忘了，而且好像還是到現場才知道我要幹嘛，如果我沒記錯的話，好像就一場戲而已，當初楊導是叫我回去幫他客串。就算沒有劇本，當你接到那一場戲的所有對白，就已經可以感覺到這是一個什麼樣的人，便照著這個感覺去演了。我是一個憑感覺做事的人，也不懂得用技巧，大多時候就自己放手去演，導演如果覺得不對，就再調整一種方式，我很少碰到導演教我怎麼樣去演戲，或是要我跟著他的方式去演。當你本身覺得這角色是怎樣的一個人，便自然地融

入，當觀眾在看的時候，要能被說服，覺得那個人就是那個樣子。對我來講，演戲不應該是特意去演，而是你就是覺得我是這樣的人，那就對了。

無形之中，人與人精神上的溝通就此阻斷了

———你在《一一》裡頭演出母親敏敏一角，雖戲份不多，但每次出場都很關鍵，不管對白或內在情感都滿能帶動觀者情緒，也頗能扣合《一一》這部片所要傳達的主題。片中，自從婆婆陷入昏迷後，你白天要工作，晚上還得照護孩子與婆婆，心裡長期積累的情緒便逐漸浮上了檯面。有一場戲是洋洋進到婆婆房間，你要洋洋跟婆婆說話，洋洋說：「她只是聽到，又沒有看到，那有什麼用呢？」聞此，你便動怒了，那是你在這齣戲中第一次失控。能否描述一下那場戲的內在衝擊？

金　那一場戲，其實是敏敏自己內疚，因為她平常根本就沒有花那麼多時間去跟母親聊天，才會催促洋洋，說，你怎麼不跟她講話呢？其實是她自己沒有話講，覺得很不舒服，明明自己身為女兒，卻把這責任賴到洋洋身上。她一直要洋洋跟婆婆說話，事實上，是在講她自己。

———在婆婆昏迷後，家裡每個人輪番跟她說話，事實上，卻像是一種告解，面對一個聽不見的人，終能由衷自省與懺悔。

金　非常像。我的父母都已經過世了，兩人先後死於癌症。拍這部戲時我很有感觸，我發現，人死後，喪禮弄得再豪華都沒有用，人還在世的時候，真的要多花點時間彼此相處。夫妻結婚多久，看他倆距離有多遠就看得出來了。很多夫妻的狀況是，先生出去賺錢，太太或許也出去賺錢，每天都很忙，回家後，儘管睡同一張床，精神上的溝通並不是真的那麼充分。在一個家庭裡面，有多少人是彼此會聊天的？我發現聊天好重要。

敏敏是一個必須工作的女人，她和 NJ 就是老夫老妻了。我和敏敏這個角色很像，我平時很多話，也很會講話，然而，在我第二段婚姻離婚前夕，有一天，我和先生坐在車子裡，卻發現無論怎麼想，都找不到話題。那個空氣好可怕，像冰凍似的，凝

結在那兒。如果我的女兒在車內，我一定會回頭跟她說話，他也會回頭跟她說話，但唯獨我倆時，彼此之間卻沒有話題。當我去演《一一》的時候，對此特別有感觸。

就像 NJ，他幾乎可以跟從前的戀人在一起了，但他還是選擇回家，家還是家嘛！對他來說，也許就是去重溫年輕時代的情懷。日子一天天過去，無形之中，人們好像都麻木了，困在一個生活的框架裡面，每天辛勤地工作養家，送孩子上學，然而，其實孩子腦袋裡在想些什麼，做父母是不知道的。從前，我們哪敢跟媽媽講自己在外邊交了男朋友，到了《一一》，世代不一樣了，卻還是沒能真正跟自己的小孩聊天。不是說你不愛那個人，其實各自都希望盡可能在精神上、物質上滿足家人，但不知為何，人與人之間，無形之中精神上的溝通卻就此阻斷了。

我這一輩子從來沒有抱過我媽媽，跟她說聲：「媽媽，我愛你。」我從來沒試過，在我們那個年代，沒有那麼西化。直到我媽媽過世，自己又有了小孩，才瞭解為什麼父母平常那麼兇，不過犯了一點小錯，他們就要發那麼大的脾氣。拍《牯嶺街》時，我尤其能夠體會這點，其實是因為大人的生活已經夠苦了，在外頭受了很大的委屈，無處發洩，所以子女只要一頂撞就會引爆父母的怒火。在楊導這幾部戲裡，不管是我所飾演的角色，或是其他演員的角色，在我的人生歷程裡，都曾經歷過相似的壓抑與困境。

有場戲敏敏佇立在辦公室落地窗前，久久沉默不語。當時的鏡位是從窗外拍攝進來，在鏡像中，只見斑斑點點的城市霓虹與車水馬龍劃過敏敏的胸膛。靜默了一段時間後，她才幽幽吐出一句：「我沒有地方去。」聽來尤其讓人覺得情何以堪。

金　她明明有家，怎麼會沒有地方去？端看她想去哪裡。她並不知道家人到底在想什麼，也不覺得家人會明白她在想什麼，這個感覺真的很可怕。敏敏那時突然間發現，怎麼連跟自己的媽媽都無話可說，與老公相處亦然，偏偏孩子又小，不會懂得，她根本徹底迷失了。所以才需要上山修度，暫時逃避，渴望找回自己。

─────敏敏上山修度這段期間，NJ 亦因赴日本出差而與初戀情人阿瑞重逢。當兩人雙雙返家後，竟有了類似的體悟：NJ 説，本來以為再活一次會有什麼不一樣，沒想到還是差不多，沒有什麼不同；敏敏也説，其實山上真的是沒有什麼不一樣。《一一》反覆辯證的，正是在日常的因循往復裡，是否有創造新意的可能，如同片名「一一」所揭示的，一是起始，兩個重複的一，是一次又一次，狀似同樣的字彙，其實可以有千百種書寫方式。大田好奇：「人們為什麼總害怕『第一次』？（Why are we afraid of first time?）」事實上，「每一天都是第一次，每個早晨都是新的，同一天不可能重複過兩次。（Every day in life is a first time. Every morning is new. We never live the same day twice.）」不過 NJ 和敏敏的體悟卻好像又讓這一切辯證回到原點：其實沒有什麼不同。你自己會怎麼詮釋片中這個核心的命題？

金　人是回到了原點，但是心境不一樣了。如果 NJ 沒有遇到初戀情人，也許永遠會感到心裡某處是失落的，他與舊情人共度了幾天，也滿溫馨的，可是又怎麼樣呢？那只是一時的，難道他會為此拋家棄子嗎？對於敏敏來說也是一樣，她突然間迷失了，決定到山上去，尋求解脫的可能。我覺得人常常是這樣子，以為當自己去做些不同事情的時候，問題就可迎刃而解；然而，當你真正跳脫開來，最終卻會發現，那個問題其實還是跟著你的，既然如此，倒不如回去面對它。

此外，人年紀大了，開始會害怕很多事情，年輕時，根本不會害怕，因為沒有顧慮那麼多。我當年學騎腳踏車，是自己去學

↓敏敏的母親突然陷入昏迷，家裡其他人的狀況也一一浮現。

→敏敏向 NJ 泣訴，每天跟母親講的話都一樣，日復一日，好像白活了。

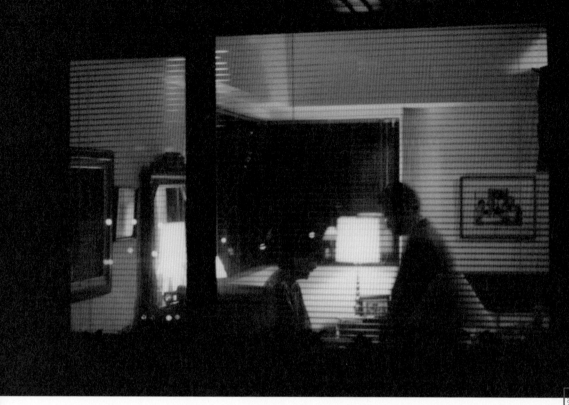

的，儘管頻頻摔跤，可也就這麼學會了；倘若現在讓我去學，
肯定要憂心個老半天，害怕會斷腳或扭傷，所以根本就不會去
學。人年紀大了就會想太多，顧慮一多，便小心翼翼，結果什
麼事情都不敢去做。

有一句話，老一輩經常掛在嘴上：「唉呀！你不聽，以後你會
後悔噢！」我常回我媽媽：「我永遠不會後悔的！」如今，我
當然後悔自己曾經做了很多事，不聽老人言，但在那個時空下，
確實就是聽不入耳。就像我現在這麼跟女兒說，她也是一樣，
不會聽我的，她一定要親自去試了之後，也許有一天才會頓悟，
發現媽媽講的某些事情確實有其道理。

在《一一》裡頭，我們看到，要不是因為婆婆病了，大家輪番
到她床邊告解，恐怕還沒有那個機會去檢視自己，省思自己與
身邊人的關係。每天花一點時間與家人聊天其實是很重要的，
NJ 家裡所反映的其實是很多一般家庭的狀況。

洋洋：「我不知道的事情
太多了，所以，你知道我
以後想做什麼嗎？我要去
告訴別人他們不知道的事
情，給別人看他們看不到
的東西。我想，這樣一定
天天都很好玩。說不定，
有一天，我會發現你到底
去了哪裡。」

做銀亮色的夢中夢·金燕玲

——— 楊導自己曾說，《一一》這部片的結構基本上就是「生、老、病、死」，涵蓋了人的一生，我想這也是為什麼這部片打動這麼多人的原因之一。

金　這部戲非常棒！每次看都哭得我要死！尤其洋洋在婆婆靈堂前讀那一段話，真是……。洋洋真是可愛死了，在現場，如果他自覺演得不夠好，便聲稱他要去尿尿，藉此迴避，好聰明噢！我們曾問楊導：「他是不是跟你小時候很像？」他點了點頭，笑說：「嗯，很像。」

——— 據說 NJ 和洋洋這兩個角色其實有滿多是楊導個人的投射。

金　一定有，我相信一定有。他的戲其實都反映了他的生命歷程或是對人性的思索。

我從來不去研究該如何演出

——— 洋洋在片中的演出非常渾然天成，真是出於天分嗎？

金　楊導所有的演員我覺得都滿有天分的。用非職業演員演戲有個好處——沒有被定型；如果找了某個演員，通常心裡對這個人已經有種先入為主的印象。當演員演得太多了，自然比較逃不出那個框框。

——— 在楊導心目中，吳念真是一個非常秀異的演員，在《一一》片中，你跟他對戲的感覺如何？

金　很舒服啊。我們很少排戲，尤其我這人情緒來得很快的，如果演太多回我可不行的，倒不是說會哭不出來或怎樣，而是我覺得那個情緒就不真了，當你重複了幾次，就有點像真的是在「演」戲了。

——— 幾次合作下來，你跟楊導的互動如何？

金　我其實是有點怕楊導的，特別是拍《牯嶺街》的時候，碰到大導演，心裡難免會緊張，加上又是初次合作，自然會比較小心一點。我怕他，倒不是因為他兇，他從來沒有罵過我，而是

因為他在現場很嚴厲，如果道具、美術或什麼沒有準備妥當，他會發脾氣，但主要是對事，不是對人。

我個人覺得很榮幸，楊導願意給我這麼多機會。譬如說《牯嶺街》，我生完小孩後，他請我回去演，正好籌備工作也是歷經了這麼久。此後，他每一次都會請我回去參與演出，拍《一一》時，我已經回英國很多年了，那年關錦鵬叫我回去演《有時跳舞》（2000），楊導又找我演《一一》，剛好撞到關錦鵬的戲，我不能演，覺得好可惜噢，不想失掉這個機會，但後來他還是找了別人演。

我在香港拍關錦鵬的戲時，楊導來探班，之後我們一起吃宵夜，沒想到後來他又找我回去演《一一》，原先拍過的戲份就得全部重拍。在他的追思會上，提起這段時，我開玩笑說，作為一個演員，我情願把它想成是因為他想要等我回去，所以做了臨時換角的決定（笑）。

他是一個很不喜歡用太過 professional 演繹方法的人，他喜歡人家很自然，譬如配音，他不會喜歡職業配音員去做出那種百分之百很 professional 的聲音表演。而我們就是以自己的感覺去發揮，並沒有刻意去演什麼。

——————對於演員來說，生活中的歷練往往能夠回饋到表演上，促進對角色的認知、對情緒的掌握；換一個角度來看，參與了這麼多演出之後，你覺得表演這件事怎麼樣回過頭來豐富了你自己的生活？

金　基本上，這是我的工作，需要藉此維生，到我現在這個年紀，我覺得自己很幸運，能夠做一份自己很喜歡的工作，這是一個bonus，很多人為了生活，非得工作，卻不見得是自己喜歡的。因為表演的緣故，能夠接觸到那麼多不同角色，譬如《牯嶺街》或《一一》，這些角色的人生故事同時也提醒了我很多東西。拍《牯嶺街》時，我才三十六歲，女兒也才剛出生，那時的心境跟後來演《一一》時又差了很多；參與《一一》演出時，其實已經提醒了我人際之間溝通的重要性，但是，到了今天，日子一天天地過，再去回想，會更明白那個重要性。

他就是
我的模範。

做銀亮色的夢中夢／張震

張震，1976 年生。演員。曾與多位著名導演合作並享譽國際影壇。十四歲主演第一部電影《牯嶺街少年殺人事件》，並以此片入圍第二十八屆金馬獎最佳男主角。

日後演出王家衛執導的《春光乍洩》，以本片獲1998 年第十七屆香港金像獎最佳男配角提名。其後，亦參與演出李安《臥虎藏龍》（2000）、王家衛《愛神》（2004）、《2046》（2004）和《一代宗師》（2013）、侯孝賢《最好的時光》（2005）和《刺客聶隱娘》（2015）、金基德《呼吸》（2007）以及吳宇森《赤壁》（2008）等片，精湛的演技令人讚賞。2008 年，更以《吳清源》一片榮獲第三屆大阪國際電影節最佳男主角。

張　震
╳
楊德昌

《牯嶺街少年殺人事件》演員（飾小四）
《麻將》演員（飾香港）、美工道具

《牯嶺街少年殺人
事件》工作照，
右側戴墨鏡者為
楊導。

不曉得是不是因為反覆看了幾次《牯嶺街少年殺人事件》
的緣故，每每思及張震，總不免浮現小四的面龐，那個
稚氣未脫的純真少年。直到真正與張震面對面，坐下來
談楊導，猶不自覺地在他臉上搜尋那個昔日少年的蹤跡，
也許是笑起來的樣子，也許是某個一閃而逝的神情，都
能成為重要的線索。

起初張震在父親張國柱的遊說下，答應接演《牯嶺街》，
正值青春期的他，對於演戲其實沒有太具體的概念。開
拍前，劇組人員做了一份拍攝期表，很大一張，上頭註
明了每一分場以及各場次參與的演員。他家裡頭也貼了
這麼一張拍攝期表，看著那份期表，只覺得好玩，密密
麻麻的，寫上所有演員的名字，還做了各式各樣的符號

採訪日期 | 2012 年 08 月 10 日
地點 | 澤東電影有限公司

以供識別。《牯嶺街》約莫一百五十場戲，光是他的戲份，便高達上百場，逃都逃不掉。

張震描述，當年《牯嶺街》重新配音的時候，因楊導對於聲音表演要求甚高，他們在配音間足足琢磨了數個月，配音間裡頭黑濛濛的，若又碰上楊導發怒，更是叫人毛骨悚然。聽人說，有一回，張震老配不好，楊導怒極了，衝到配音間去，一把抓起他的衣領，揚言要找他出去單挑，這時，旁人便跳出來相勸了：「欸，一個十四歲的孩子，你跟他單挑什麼呢？」

訪問過程中，張震不只一次強調，他真的很怕楊導，所以大多時候都跟在製片余為彥身邊；儘管與楊導的互動一直不多，卻在他心裡留下了極深的印象——楊導永遠如此挺拔、帥氣，且魅力獨具。張震說，楊導就是他的典範，他所追求的，就是成為他那個樣子。

對他而言，楊導始終是個很嚴厲的老師，非得做到他心目中的百分之百，才肯放你走。通過了《牯嶺街》的試煉後，張震真正地走上了演員這條路，並先後參與王家衛、李安、侯孝賢、吳宇森等知名華人導演的作品，儼然是一位發光發熱的國際巨星。但他始終沒有忘記當初引領他走上這條道路的人，那個用膠

卷完完整整地保存了他的青春，將他的十四歲永遠定格的人。

訪問末了，張震笑言，怎麼好似一直在講楊導壞話，然而，對他來說，這些軼聞反而是有趣的，藉此得以體現楊導的性格。最後，他不忘強調，「雖然他很兇，但其實他人很好。」

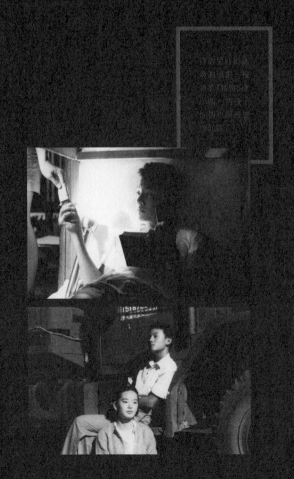

> **❝** 與楊導共處或拍他的戲，會一直不斷收到
> 的訊息就是：一個人一定要知道自己要的
> 是什麼；一個人如果不知道自己要的是什
> 麼，就代表有一點危險了。這句話時常會
> 在我心裡浮現。 **❞**

融入另一個時空

——在拍《牯嶺街少年殺人事件》之前，你其實還參與過《三角習題》（1980）、《暗夜》（1986）的演出，可以先聊聊那兩次的表演經驗嗎？

張震（以下簡稱張）　小小的年紀，並不懂何謂演戲，對於工作也沒有基礎的認知，到了拍攝現場，別人怎麼說便怎麼做。直到參與《牯嶺街少年殺人事件》的拍攝，因長達七個月的工作，且又是飾演主要角色，才讓我對電影有了比較完整的認識。

——當初楊導為什麼會找上你飾演小四這個吃重的角色？

張　《牯嶺街》本來很早就要開拍了，但那時沒有找到男女主角，等了很長一段時間。女主角楊靜怡是在美國長大的，有一年回來過暑假，那時楊導常去東豐街的一間咖啡店，楊靜怡跟老闆娘相識，楊導去咖啡廳時剛好看到楊靜怡，覺得她很適合，便說服她出任小明這個角色。而我和其他年輕演員之所以會加入，是因為余哥、楊導及我父親彼此認識，也有很多共同的朋友。有一回，他們在閒聊時，聊到了我父親張國柱，思及他剛好有個小孩，差不多是這個年紀，而柯一正導演的兒子柯宇綸也差不多歲數，大夥兒就約了見面。那一次，正是約在該間咖啡店，幾個小鬼都到場了，導演也在，那是我第一次跟導演見面。見面之後，楊導覺得可行，遂展開籌備工作，第二次再見到導演時，就是電影的試裝了。那年我十二歲，本來對這工作和角色沒有任何想法，也沒有任何興趣，而且剛升國中，學校課業壓

小四對小明無
限依戀，成了
日後悲劇發生
的其一原因。

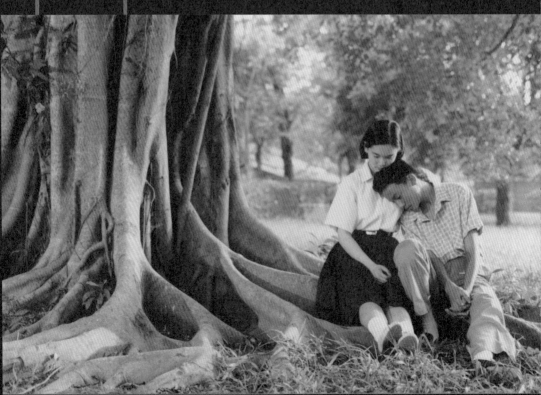

力較大，那段時期成績突然掉了一些，希望能夠加緊趕上，對於要參與電影演出其實還滿排斥的，但我父親說，拍個電影，一兩個月就拍完了，而且第一次試鏡就獲得這麼重要的角色，不妨去體驗一下。最後還是被父親說服了。

——— **在片場的時候，你跟楊導的互動如何？**

張　我跟楊導的互動一直都不是很多，他留在我心底的，比較像是一種印象。其實我很怕他，因為他個子很高，當初拍戲時脾氣很不好，為了達到他想要的效果，常會罵演員。我記得有一場戲，本省幫去彈子房找外省幫的人，打算殺人，後來我和王柏森跑進彈子房，一進去便看到死人，導演一開始就要先拍那個鏡頭。那天吃完飯，尚未開拍，導演便把我找去，狠狠罵了一頓，我壓根不知道發生什麼事，接著就被丟到那個用老房子搭建起來的彈子房，在黑暗中面壁思過半小時。待我一出來，攝影機馬上開拍，原來導演只是為了要有那個效果。

在片場，除了導演教我之外，很多時候，我都是跟著余哥，他是我師傅，很多東西都是跟他學，主要是由其言行舉止當中，找出一些貼近那個時代的味道和感覺。再說，畢竟製片必須負責打理眾人之生活，吃喝玩樂樣樣得找他。在我的感覺裡，楊導很高、很帥，模樣斯文，相較下，余哥就痞一些，所以他較常扮黑臉。他們倆常會互換角色，多半時候一個扮白臉，一個扮黑臉。

——— **這部片開拍前，做了長達近一年的演員訓練，你還記得當時都做些什麼練習嗎？**

張　《牯嶺街》從定裝到開拍，期間又間隔了一年，在這段時間裡頭，導演幫我們安排了一些表演課，由王玥和蔣薇華[1]擔任表演老師。印象中，我上了五十多堂課，約莫一百個小時左右，

[1] 蔣薇華，國立藝術學院戲劇系畢業，主修表演。於《牯嶺街少年殺人事件》擔任表演指導、公關，並飾演教堂管理員。展演資歷豐富，曾執導《TAPTHATBEAT 踢踏舞狂想曲》、《航向愛琴海》，並參與舞台劇《非要住院》、《馬路天使》、《無可奉告》、電影《人間喜劇》、《空中花園》，以及公共電視「人生劇展」等戲劇演出。現任國立臺北藝術大學戲劇學系專任副教授。

包含個人及群體的課程。表演訓練多是一些基礎練習，表演老師會設定一些情境，如想像你是一棵大樹，或是帶一些遊戲，藉此認識你的身體和情緒，以及如何運用方法將情緒帶動起來。

——《牯嶺街》想呈現的不單單是小四殺人這起事件，而是去回溯在那樣的大時代底下，為何會被逼迫出這樣的殺人動機。從未經歷過那個時代的你，如何將自己置入那個時空背景？在拍片現場，你所感受到的氣氛又是什麼？

張　導演拍戲的方式還滿特別的，他那時在國立藝術學院教書，會用很多不一樣的方法去帶動整個攝製組和演員的氣氛，例如：當時的演員群，有一批比較有表演經驗，如楊順清、王維明、王柏森等人，他們也是楊導的學生，同時在現場擔任助理工作；而我們這一批演員年紀比較小，都才十三、四歲，也沒有什麼演出經驗，導演並不會特別跟我們說什麼，而是請這些有演出經驗的演員指導我們。此外，也會找一些上一輩的同行外省朋友，如徐明、余哥，給我們上課，教我們黑話怎麼講，講述他們兒時玩在一塊的氛圍、談論的話題，透過這樣的環境，讓我們能較快瞭解那個時代，融入那樣的氣氛。

——拍這部片時，你才十三、十四歲，對於片中涉及的時代背景、人情義理乃至男女情愛也許都還處於啟蒙階段，不見得能夠盡然理解角色的台詞，在這種情形下，要如何設法去創造比較有說服力的表演？

張　導演非常注重劇本，台詞一個字都不許更動，即便是逗號、頓號、問號和句號等句讀亦然。對他而言，每一個字皆有其意義，你一定要理解他寫這一句話的用意，才會曉得如何講，也才能真正掌握他對角色的設定。

以講髒話為例，「操你媽的 B」在《牯嶺街》這部戲裡隨處可聞，然而，我們那個年紀的小孩誰會講「操你媽的 B」？但這在他們那個時代確實是常見的語言。此外，前輩們會反覆陳述黑話的用法，譬如：「擋瑯」意謂著叫對方把錢拿來；「葉子」意指西裝；坐計程車則是「撇則輪」。我們一群小朋友就坐在下面，聽那些老屁股談天，光聽一次不會記得，一旦大夥兒輪流講，

聽多了，慢慢就會明白，且比較能夠想像當時的情境。

若導演想要呈現的氛圍，並非我們那個年紀所能理解，他會用很多不一樣的方式作為引導，設法帶出他要的情緒。至於很難理解的台詞，就是把它講出來，當時並沒有想那麼多。對於我們這些小演員，導演要求的，倒不是那麼仰賴語言去傳達思想，反而是透過一種氛圍去傳達他所設定的對白。

那一刻，我分不清是真是假

———當年你又是怎麼理解小四這個角色？你曾說，小時候你挺多話的，拍完《牯嶺街》之後就不大講話了，小四的人格特質有影響你嗎？

張　我自認本來是滿活潑的，拍攝期間也是，跟劇組人員的互動也挺融洽。然而，小四這個角色比較壓抑，拍完之後，可能是習慣了一個人物的節奏，久而久之，便自然變成他那個樣子。那是不自覺的，直到很多年以後，才發現原來自己小時候並不是這樣的個性。除此，我覺得小四是一個很有正義感的人，這也是我拍這部戲所受到比較大的影響。

一般而言，那個年紀的小孩，每天就是去學校上課，等著老師交代功課，跟同學聊天，也多半是聊些很沒有營養的話題，基本上對很多事情並沒有想法。然而，拍戲卻會接觸到各式各樣的人，而且很多人超越了你的年齡，想法上比較成熟開闊。每次拍完戲回到學校，總會覺得哪裡不太對勁，銜接不太起來；而當你突然離開了原先習慣的節奏，告別學校生活兩三周，再回來時，別人看你的眼光似乎也不太一樣了。

———在演出的過程中，何時讓你覺得你就是小四了？

張　在《牯嶺街》片中，小四殺小明那一場戲令我非常難忘。當時，小四跪在小明身旁痛哭，緊接著，就被帶到警察局去，演出時，我處於相當忘我的狀態，因為太過沉浸其中而分不清是真是假。當然我知道楊靜怡並沒有死，且那把刀是假的，然而，在拍攝當下，我真的覺得她死了。

之所以會有這樣的情緒，並非出於我對於這個人物的理解，而

是我真的隨著這個人物去過他的生活，被他牽著走，融入到他的情感裡。我頭一次有這樣的感覺——有些事情會分不清是真實或虛假，演出的當下，我確實覺得它是非常真實的，那份感受讓我深受感動。而這也是為什麼之後我會去演戲的原因。

———在拍這場戲的時候，你有事先做了什麼準備，藉以醞釀情緒嗎？

張　當時的我根本不懂這部電影在講什麼，也無法理解小四為何要殺小明，也許他只是一時激動便動手了。我倒覺得比較難的不是這場戲，反而是在殺人之前——小四站在門邊，心裡有幾分忐忑，這時，刀子又突然從褲管掉下來。難的地方在於，必須設法讓刀掉下去，同時又要顧及表演。要詮釋他在那邊等待的心情是很困難的，哪怕現在叫我去演，也未必可以達到那時候的感覺。

———除此之外，有沒有其他哪幾場戲對你來說特別難掌握？

張　事實上，我覺得整部戲都很難。為何後來可以拍得很順暢？主因在於，多半時候並不是我一個人的獨角戲，多是跟柯宇綸、王啟讚等人一起的群戲，一方面人多膽大，另一方面，比較能夠自然地創造出一種氛圍。看《艋舺》（2010）時，我也有同樣的感覺，姑且不論演員表演得如何，導演起碼把那個氛圍帶動起來了，如此便能說服觀眾，跟著一起進入劇中所設定的情境。

儘管《牯嶺街》片中人物龐雜，但看完劇本後，人物彼此之間的關係其實很清楚，打從片子一開始，小四和小貓王偷偷去了片廠，隨後溜回學校，又碰到打架的事情，班上哪些人與自己交好，哪些人是不同掛的，一切都心知肚明。前期上表演課時，某些課是大家一起上的，也許他們事先跟導演商討過了，所以一開始對待我們的方式就已經照著劇本來了，有人會刻意將彼此的界線劃分出來，以致一旦雙方碰上，我們自然會往一旁閃。我覺得這就是導演運用方法，讓演員在真實的環境裡去培養戲中的感覺。

———拍攝過程中，是否曾經湧現「我從來沒有……」或「我從來不會……」的念頭而退縮？如果有，又是如何克服？

拍攝道場刺殺小明的戲時，張震因過於入戲而難辨真假，當場真的覺得小明被殺死了。

張　通常遇到這種情況，我都會先去諮詢導演、副導、王玥或柯宇綸等人，基本上不太會遲疑或退縮，多會自行將之合理化。

─────你的父親張國柱本身亦是資深演員，在《牯嶺街》一片中出演小四的父親，跟自己的父親對戲，感受如何？他會讓你比較安定嗎？

張　我幾乎每天都待在現場，其實跟整個劇組都很熟，形同家人一般，反而是有一段時間看不到我父親，因為他只有幾場戲，並不像我長時間待在片場。跟他對戲，其實並沒有想太多，就做該做的事情；不過他的存在確實會讓我比較安心，從我答應接演這齣戲到完成拍攝，父親給予了很大的鼓勵，也會教我一些基礎的表演方法。如今回想起來，拍楊導的戲，他自己應該壓力也很大吧（笑）。

每一句台詞，我幾乎都會背

─────這部片雖是同步錄音，但事後你仍被叫到錄音室重新配音，是只有部分橋段嗎？據說配音時吃足了苦頭？

張　我重配了滿多的，記得光是配音就花了好幾月的時間。當初配音時較少看畫面對嘴，多是一直反覆聽現場錄下的原音，抓住說話的節奏後，再重新導入情緒，依著同樣的節奏將話複述一遍。比較大的問題在於，我那時正值變聲期，所以很多都得重配。導演對於配音相當要求，尤其是在情緒的掌握上，幸而配音時每一場戲都還算記憶猶新，仍留有餘溫，透過想像，可以很快回到當下的時空。

相較之下，為楊靜怡配音的人就比較辛苦。因為楊靜怡是 ABC，口音很重，所以後來是找曾演出《魯冰花》（1989）的李淑禎重新配音，由於我大多是跟楊靜怡對戲，所以幾乎每天都得在錄音間跟他們一起配音。李淑禎沒有參與演出，純粹負責配音，聲音表情要做得很好並不容易。

─────你第一次在大銀幕上看到《牯嶺街》的感受如何？能夠理解影片所要傳達的意涵嗎？看片時會特別留意哪些部分？

張　　第一次看到是試片時，片長四小時，因為先前配音時便看過無數次了，已經麻木了，再者，那個年紀其實看不大懂，所以看完並沒有留下太大印象。而且看片的時候，我不斷出神，回想著這一場拍柯宇綸時我在幹嘛、那一場戲又是在哪裡拍的、那晚後來去吃了什麼，淨是想這些跟電影本身沒有什麼關係的事情（笑）。

我幾乎未曾看自己演的戲超過兩次，《牯嶺街》算是比較多的了，可能有三、四次。長大再看，跟小時候看的感覺完全不一樣。幾年前，金馬影展曾播映過一次，明顯轉速有誤，放映時頻頻中斷，我們都說是楊導顯靈了，因轉速不對，惹得他生氣了。最近一次，是 2011 年台北電影節時看了數位修復版，那一次重看才發現，其實每一句台詞我幾乎都會背，不光是自己的台詞，別人的台詞亦然，幾乎都知道下一句對白會是什麼。當下猛然驚覺，原來這件事對我的影響如此之大，儼然是刻在我的記憶裡面。我很害怕這件事。

事實上，我很不習慣在大銀幕上看見自己，重看《牯嶺街》時，比較會留意的多半是肢體動作，譬如為什麼當初楊導要我把手放在口袋、為什麼非得要那樣站，如今看來，不免覺得年幼的自己不懂得變通。

除此，還會特別關注我喜歡的幾場戲，尤其是在彈子房那一場——某個雨夜，台客幫殺到彈子房來，我注視著他們，一面揮舞著手電筒，胡亂照射，從他們進來後，殺掉嘴子（劉亮佐飾），一直到群起攻之，相互砍殺，整場戲我都滿喜歡的。我著迷的是導演的處理方式，包括透過手電筒去窺探現場，手電筒代表的正是你的眼睛，在隨意的晃動之間，儘管看得不是很清楚，但有聲音、有光影，整體營造出的恐懼感較之看得一清二楚要來得大。

跟小明告白那一段我也很喜歡，彼時樂隊正演奏著，小四衝到小明跟前去，當著她的面大聲說：「小明，不要怕，要勇敢一點，有我在妳永遠不需要害怕，我永遠不會離開妳的，我會做妳一輩子的朋友，我會保護妳。」這場戲拍了很多遍，每一次聽到那段音樂都覺猶如魔音穿腦，雖說我老覺得那一場戲我演得不好，但那一場戲確實拍得很好。

場面調度上的功力，是楊導最可展現其與眾不同之處，尤其是

看大場的戲時，感覺特別好看。楊導有其獨特的生活品味與美學，透過電影這樣的媒介，得以將對世界的看法、對自我的要求、對人的情感包容在內，看他的戲總覺得特別飽滿，兼具視覺與聽覺的張力。

人最怕的，是不知道自己要的是什麼

─────拍完《牯嶺街》之後，你就繼續留在楊導公司打工嗎？後來還擔任了《麻將》的美工道具？

張　《牯嶺街》上映當年，我十五歲，暑假曾去楊導工作室打工，事實上就是在那邊混，並沒有什麼特別的事可做。當時工作室在國父紀念館對面，附近的延吉街上有一家武昌排骨飯，我們幾乎每天都吃，以致我對那味道非常害怕（笑）。

當年自復興美工畢業後，我本想去做時裝雜誌的記者或美編，然而看過一些相關工作環境後，發覺好像跟想像中不太一樣。適逢《麻將》開拍在即，楊導找了我參與演出，當時初出社會，很有幹勁，一心想做點什麼，心想，既然都參與演出了，不如順道做些跟美術部門相關的事，便加入道具組，從籌備之初到殺青，在楊導公司待了將近半年。

工作內容主要是準備一些道具，譬如在 Hard Rock 拍戲，前一天得先準備好吃飯的器皿，到現場則負責陳設，陳設完畢後，得趕緊去換裝，投入演出，拍完後再幫忙收拾東西。印象特別深刻的是，我負責保管一箱大哥大，且必須記住每個人是用什麼廠牌的，上戲時，要一一發放給大家當道具。那時大哥大才剛流行，我很怕會弄掉，後來真的掉了一支（笑）。

─────從《牯嶺街》到《麻將》，間隔五年再拍戲，你當時的狀態如何？

張　我和柯宇綸、王啟讚都是同一屆，一畢業，楊導就把我們叫去。那段時間我的狀態應該是最好的，人很飽滿，年輕，有幹勁，做起事來較無後顧之憂。我的準備功課一直以來都是在劇本上面，諸如：寫角色自傳、為分場和分場之間的串連做些設定、背台詞等。基本功課做足了，到了現場，就把所有東西丟掉。拍

《牯嶺街》和《麻將》皆以群戲居多，對我來說，那更像是一種生活上的默契，一旦默契建立起來，表演就沒有太大問題了。我記得《麻將》有一場戲是在 Friday's 拍的，其實根本不需要特意演，只要換上那身衣服，坐下來，幾個人輪流講台詞，一切就都對了，所以那場戲並沒有特別彩排，正式拍攝時卻非常順利。

——《麻將》開拍前，曾有過一段表演訓練，據王維明表示，較著重在即興練習。你有沒有印象當時做了些什麼訓練？

張　如今回想起來，當初的表演訓練其實不光是對於演員有所助益，透過這些排練，可以得到一些光是憑藉邏輯思考無法產出的結果，在編劇上，應該也能提供不少創作靈感。此外，紅魚一角是由唐從聖所飾，先前我們並不認識，藉由表演課，正好能培養彼此之間的默契。

——在《麻將》片中，香港成日與紅魚、綸綸、小活佛等人攪和，就你的理解，香港是一個什麼樣性情的人？

張　在這個群體裡頭，紅魚是老大，需要清楚每一件事的來龍去脈，而綸綸、香港、小活佛不過是聽命行事，不一定得全盤瞭解。基本上，香港是一個很彷徨的人，不曾想過自己該做些什麼事情，對愛情也沒有什麼想法。

——香港因為有著出眾的外表，先是將 Alison 引誘回四人寓居之地，哄騙她帶回去的女人皆需與其他兄弟共享；後來又被紅魚指派去色誘 Angela，甚至淪落到要服務 Angela 其他姊妹的境地。你怎麼詮釋這個角色的複雜處境與心理？

張　我覺得香港這個角色跟綸綸恰好形成了對比，對於愛情，綸綸有他的目標，反觀香港，紅魚指派他做啥便做啥。其實香港並非對愛情沒有追求，而是根本沒有想法，直到一連串事情發生以後，才開始有了一些自己的感受，也許是困惑、也許是折磨，都讓他有機會重新去思索自身的情感。

——拍《麻將》時，印象最深刻的是什麼？

張　當初拍《牯嶺街》時，幾乎就是在過著小四的生活；到了

《麻將》，因身兼道具，拍完後還得跟副導等人一塊兒收東西，所以可以很快從劇中人物的狀態抽離。對我來講，拍《麻將》還滿痛苦的，不是表演方面，而是身為工作人員所背負的壓力，尤其我有幾場戲的道具弄得不是很好，導演不大開心。

印象最深刻的一場戲是，紅魚要開槍把邱董殺了，那是一鏡到底的鏡頭，長達五、六分鐘，鏡位不斷變化，且演員台詞很多，稍有差池就得重來，所以大家必須非常集中注意力。那場戲拍了四、五天，狹小的空間裡擠滿了工作人員，大家壓力都很大。因拍攝不順，導演的脾氣自然不是很好，由於我是做道具的，幾乎每場戲都在，拍那一場戲時，我都跟余哥躲在後頭的房間不敢出來，只能默默祈禱這個鏡頭可以順利拍完。

其實拍戲多少有一點階級制，下面的人並不是很懂上頭在想什麼，畢竟各自操心的是不同層面的事。大家工作都很辛苦，有時導演罵人不見得是真想罵人，純粹是想掌控現場秩序，希望戲能夠做得更好。

↑張震在《麻將》片中飾演香港，平時聽命行事，並不知道自己要的是什麼。

→《麻將》片末，紅魚與邱董彼此激烈爭辯，最終精神崩潰的紅魚槍殺了他，這一場戲長達五、六分鐘，且是一鏡到底，難度甚高。

─────當初拍攝《麻將》，是源於楊導對年輕一輩的憂心，他擔心年輕人很容易被操弄，就像片中反覆出現的台詞：「世界上沒有一個人知道自己到底要的是什麼。」楊導有無跟你聊過這方面的事？

張　其實在《牯嶺街》裡頭就有這樣的意味了。這在楊導的創作當中一直是很核心的論點：人最怕的是什麼？人最怕的就是不知道自己要的是什麼。楊導常會提到這件事，他對每件事皆有其見解，看待事情時，永遠會採取一個角度。拍《麻將》時，我和小貓（王啟讚）都在公司打工，他負責的是場務。辦公室共有兩層，楊導在二樓，余哥在一樓，我平時其實不大上二樓，多跟在余哥旁邊廝混，小貓較常上去。有一次，小貓跟我說，楊導看了電視新聞後很生氣，便要他打電話去市政府開罵，他當然不得不硬著頭皮照做了。楊導是那種說到做到的人，一旦他覺得怎麼樣才是對的時候，非得大聲說出來不可。

2000 年左右，我曾去上海找余哥，楊導剛好在，我們三人坐上一輛麵包車，準備前往某處。途中，車突然停下來，原來是前方有間餐廳，很多老外在那叫計程車，耽擱了很久，這時，導演火就上來了，直接打開車門，用英文狂罵：「你們以為自己在哪裡？這裡是中國，你們給我小心一點！」他就是很有自己的一種態度，而且是非常堅定的。

與楊導共處或拍他的戲，會一直不斷收到的訊息就是：一個人一定要知道自己要的是什麼；一個人如果不知道自己要的是什麼，就代表有一點危險了。這句話時常會在我心裡浮現。

————相信接演小四這個角色對你的影響是很深遠的。對你來説，這算是一個開啟自我的重要契機？你覺得認識自我對表演來説是重要的嗎？

張　認識自己其實很重要，認識自己愈多，愈能掌握自己的情緒，比較知道可以用什麼方式把情緒帶出來。當你比較有自己的看法之後，看劇本時，也較能從客觀的角度去看劇中人物，且在與人溝通時，才有辦法講述得更清楚。

我自己的性格趨於穩定，是要到二十六、七歲以後。此前，對於自我的認識並不深，仍處於尋找的過程，尚未確立下來。包括演戲這件事也是，從《牯嶺街》、《麻將》、《春光乍洩》，一直到退伍後拍了《臥虎藏龍》，仍然覺得演戲並非我的專業，似乎美術方面才是。不過，慢慢地會覺得自己擁有一些很特別的經驗，才覺得這份工作某方面很吸引我。

————你真正喜歡上表演、從表演當中得到正面的回饋是什麼時候？

張　拍《牯嶺街》時，其實就已經喜歡上表演了，但不是說「我很喜歡表演」。舉例來說，我很喜歡吃各式蛋糕，跟我突然吃到一種蛋糕，覺得它很好吃，那感覺不大一樣。《牯嶺街》給我的感覺，就像是突然吃到一種很好吃的蛋糕。真要很喜歡表演，是很後期的事情了，可能要到《愛神》之後。

拍《愛神》時，難得有機會跟鞏俐一起對戲，她讓我回到那種很扎實的表演，就像我過去碰到王玨的感受，她們的表演是從內心散發出來的，足以帶動全場。鞏俐除了用心，技巧也非常純熟，她的表演是很完美的，令人深感佩服。我希望未來可以做到像她那樣，儘管很難，但至少為自己樹立了一個目標。那次跟她合作過後，深受其影響，希望有朝一日我也能夠影響別人。

我一直覺得每個人都會表演，每個人在生活當中都有自己的表演場域，差別只是在於，作為演員的我們，必須在鏡頭前表演。

————你有沒有想過表演是如何牽動你的生命？如果你當初沒有接演《牯嶺街》，沒有踏上演員這條路……？

張　如果我的生命當中沒有表演？不知道耶……沒有想過這件

事。事實上，我會做這份工作，並非因為表演很有挑戰性，純粹是我很喜歡看電影，也很喜歡拍電影的過程。自《牯嶺街》之後，我就喜歡上電影了。一開始，覺得拍電影的過程很有意思，許多來自各處的人聚集在一起，每個人都像一顆螺絲釘，有各自的功用，一一上緊之後，開始運轉，群策群力，便能夠將電影拍攝出來，帶給觀看的人一些感受。

慢慢的，到了現在，享受的部分不一樣了，目前會以把戲演好作為第一優先，不像過往在片場常會喜歡找人談天。為什麼我一直在做表演？那是因為我尚未達到自己渴望的目標，所以仍在持續努力中。

———— **當年在美國洛杉磯舉辦楊導告別式時，你正在劇組拍戲，卻堅持向劇組告假，飛去美國參加，對你來說，非去不可的理由是什麼？**

張　若非當年楊導找我參與《牯嶺街》演出，此時此刻，我就不會繼續做著這份工作了，這齣戲對我的人生至關重要。在我的人生裡，楊導扮演著非常重要的角色，從某個層面來看，他就是我的模範，我所追求的，正是他那個樣子。我一直覺得，他除了思路敏捷外，同時也很帥、很不一樣、很有魅力，老是戴著眼鏡和棒球帽，穿那樣的衣服，就像是卡通片裡的英雄人物活生生地出現在你身邊。儘管對他的認識並沒有那麼深入，但他的精神卻深深地埋藏在我的心裡。

拍電影是我人生中最快樂的事。

柯宇綸，1977 生，畢業於國立臺北藝術大學戲劇系。早期演出多部楊德昌導演的作品，包括《牯嶺街少年殺人事件》、《麻將》及《一一》。電影演出之餘，並參與 MV 及電影幕後工作。2006 年演出鄭有傑導演的《一年之初》，表演精準，令人印象深刻，監製李崗推薦給李安導演，演出《色戒》裡的梁潤生一角。在電影《一頁台北》中演出房屋仲介，表現亮眼難忘。於 2011 年以《翻滾吧！阿信》一片，榮獲第十三屆台北電影獎最佳男配角、第六屆亞洲電影大獎最佳男配角，是目前倍受矚目的實力派演員。其後相繼參與《親愛的奶奶》（2013）、《明天記得愛上我》（2013）、《念念》（2015）等片演出。

柯宇綸
×
楊德昌
《牯嶺街少年殺人事件》演員
（飾飛機）
《麻將》演員（飾綸綸）
《一一》演員（飾綸綸）

採訪日期 | 2012 年 06 月 28 日
地點 | 中影八德大樓

楊導是看著柯宇綸長大的。對於柯宇綸而言,楊導就像鳥爸爸,一路帶著他們,讓他們學會飛翔。

柯宇綸說,早年,他父親柯一正與楊導感情甚篤,兩人常騎著偉士牌機車到處跑。楊導很喜歡打任天堂,還會到他們家借超級瑪莉卡帶,若連續打了一個禮拜,仍是卡關,便會憤而摔卡帶。小時候,他們也常去楊導位於濟南路上的日式舊宅。

十二歲時,他第一次試鏡,便是為了《牯嶺街少年殺人事件》。他原是飾演小貓王,然而,從試鏡到開拍,期間間隔一年,這一年間,他足足長高了一個頭,不符合該角色的設定,後來便由王啟讚接演,他則飾演飛機一角。

聊起拍攝《牯嶺街》的那段時光,柯宇綸直說,那時他們在屏東糖廠玩得不亦樂乎,他還向劇組人員借了「名流」機車教張震騎,有一回,兩人在大馬路上練習右轉,不知怎的,竟轉到逆向道去,他們也不管,就這麼一路

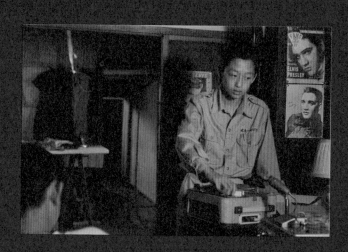

柯宇綸於《牯嶺街》片中飾演飛機一角。

騎下去。停歇在柯宇綸記憶裡的，多是這類歡快的小事，像是在感懷一個永遠不會結束的暑假。

十二歲到十四歲這段期間，他初次跟楊導一塊兒工作，年紀小小的他，仍不解世事，卻親眼見到一個人對自己所從事的工作如此熱愛，讓他印象特別深刻。柯宇綸說，楊導給電影的愛、給演員的愛，是他見過最豐沛的，甚至令他覺得，一旦愛一個東西愛得如此徹底，便不致遭到背叛。

做銀亮色的夢中夢‧柯宇綸

童星起家的柯宇綸，算一算，至今也在電影圈打滾三十年了，然過去接演片量不多，直到以《翻滾吧！阿信》菜脯一角獲台北電影獎最佳男配角、亞洲電影大獎最佳男配角後，才逐漸受到矚目。

年輕時候，他在電影院看《鐵道員》（*Railroad Man*, 1999），看得一把鼻涕一把眼淚，看完後，堅決認定：「對，我以後就是要這樣子，兢兢業業度過每一天，直到我老死，就算太太過世、女兒出生沒見到面也不管。」直到過了三十五歲生日後，他發現有一些事情開始不一樣了。訪問前不久，他才陪家人在家重溫《鐵道員》這部片，看著看著，竟有了新的念頭：這鐵道員是白癡嗎？

說到這邊，他停頓了下，斂起了短暫流露的批判與質疑，說，其實他還是懷抱著最初的信念，相信堅持下去必定會有收穫，只是心裡難免會有一個小小的聲音問道：「萬一沒有呢？」只見下一秒，他又笑著說：「萬一沒有的話也沒關係，至少你很努力了，對得起你自己的人生，可以微笑著離開這個世界。」

訪問最後，我們聊到楊導逝世一事，當年，他很想親自飛往美國洛杉磯送楊導一程，卻苦於身上沒錢，祇得作罷。提起這段往事，他的眼眶濕濕的，顯然遺憾與難過猶存。

我曾讀過一篇魏德聖和小野的對談，魏德聖說，他去了楊導的墓園，只見小小的墓碑上刻了一句話，前一陣子，我在網路上搜索資料時，意外看到那墓碑的照片，原來楊導的墓誌銘如此簡單卻雋永──Dreams of hope and love shall never die。

聊及這件事，柯宇綸問我，能否將那張照片傳給他，當晚回家我立刻寄出。翌日，正是楊導逝世五周年，他一早把照片上傳至臉書粉絲專頁，好些人也跟著轉貼了，藉著這張照片，彷彿得以與楊導同在，於緘默中，緬懷其身影與遺留下的作品。

> **拍《麻將》時，我們已經十八歲了，導演才會說，我這邊需要一個「什麼」東西，你做一個「什麼」給我，但這個「什麼」你得自己去想。他會讓你自行發揮，因知道你年紀夠了、經驗多了。跟了楊導那麼多年，當我們聽到這個指令時，會有一種「我們長大了」的感覺。**

戲裡戲外，哪一邊才是真的情感？

———因為父親柯一正的關係，你自幼耳濡目染，與電影圈淵源深厚，小時就常在片場走動？

柯宇綸（以下簡稱綸） 我從四、五歲就在片場裡面跑來跑去，看爸爸他們在拍戲。我運氣算是比較好，像是一出生的嬰兒，眼睛尚未睜開就被丟到游泳池裡，就像 Nirvana《*Nevermind*》那張專輯封面所示。我很喜歡吃便當，從小就在片場吃便當。眾人在周邊走動，我仍兀自睡得很自在，反而在家難以入睡。片場對我來說，就像一個真正的家。

我爸曾參與《海灘的一天》演出，我跟去現場，那應是我第一次看到楊導。我其實沒有什麼印象，但據我爸說，有一場戲，他一直 NG，我站在一旁，一個才五歲的小孩竟立刻就把他的長串台詞唸一遍，逗得大夥兒很樂。這件事我爸常掛在嘴上（笑）。

———幼年時，你曾參與《帶劍的小孩》、《我愛瑪莉》、《搭錯車》等片演出，那時候就喜歡表演了嗎？請你談談這段小童星的經歷。

綸 其實那時真的什麼都不懂，反正每天都到片場去玩，不管在攝影機前面或後面，對我來說沒有太大差別。這習慣到現在都還維持著，就算我沒有戲，也會一直待在拍片現場，從開拍到

殺青，都在旁邊鬼混、吃便當。我記得當時拍《帶劍的小孩》，片末有一場戲是我被綁架，在某個夜裡終於被釋放了，隔著一條大馬路，對面站的就是飾演我媽媽的張艾嘉，按劇情設定，一見到她，我得哭著奔向她。那時我才五歲，哭不出來，我真的媽媽把我叫到一旁，狠狠罵了一頓：「你在幹什麼？全場的人都在等你！連哭都不會，還讓大家等！」一直罵一直罵，我當場眼淚決堤，她就把我推出去，要導演趕緊開拍。假的媽媽在另一頭，非常溫暖地等著要抱我，真的媽媽卻在旁邊罵我，後來我就不顧一切地投向假媽媽的懷抱。當下真的會有一點錯亂，心想，這個世界到底是怎麼了？哪一個媽媽才是真的？我一直都記得這件事。

───你真正開始意識到「表演」是什麼時候？

綸　就像我剛剛提到，被媽媽罵的那個片刻，並非刻意要去釐清

參與《牯嶺街》
的拍攝對柯宇綸
意義重大。

表演或戲劇是什麼，但會一直想要搞懂：自己到底為什麼被罵？戲裡戲外，哪一邊才是真的情感？不管是別人施予我的，抑或我得付出的。一般人也許十六、七歲入行，甚或二十幾歲才入行，拍了三、五年，慢慢瞭解一些戲劇的基礎；我比較幸運的地方在於，我從五歲就開始想這件事情，後又考入北藝大戲劇系，歷經很扎實的戲劇訓練。

拍《牯嶺街》，從台北玩到屏東

———你十二歲參與《牯嶺街》演出，飾演飛機一角，正式與楊導展開合作。無論是私下相處或是在工作場域上，他給你的感覺是什麼？

論　在我印象中，楊導總是戴個眼鏡，笑容滿面，一直點頭、一直點頭。大家都會說他脾氣不好，或是很難搞，但我印象中的導演完全不是如此，他就像是肯德基爺爺，永遠笑容滿面。他對演員很好，拍《牯嶺街》時，還請家教幫我和張震補習。每逢寒暑假，楊導都會問我們要不要去打工，我們就會去幫忙接電話、叫便當，我和張震兩人都有去，每天在那瞎晃。要拍出好電影，一直混著就對了（笑）！

我印象中的楊導應該跟別人不大一樣，很慈祥、很愛電影，都是最好的一面。不過，也曾看過《牯嶺街》女主角楊靜怡跟導演對罵。這部片拍到一半時，突然出現了另一位女主角，兩人

各拍一遍，原先的女主角楊靜怡是華裔美國人，壓力非常大，心想，為什麼我演完一遍別人又要再演一遍？如果我演出的部分，最後都不會用，那現在所做的一切又是什麼？有一次，她說，她很累了，兩三天沒有睡覺，要回去休息，大家要她別走，得把工作完成才行，但她直說好累，就走了。沒有人敢這樣做。楊導教我們很多事情，現今電影圈很多人都跟過他拍片。他有時會發脾氣沒錯，可他教會我們一件事——當你知道什麼才是好的，為此去堅持，不要怕得罪人，也不要怕發脾氣，堅持到底就對了！

———拍《牯嶺街》時，楊導規劃了一次比較完整的演員訓練，還記得課程內容嗎？

綸　表演課都是在玩啊！十多個人在排練教室，老師會說，想像現在你自己在海裡面，你要當什麼都可以，有人當海草、有人當魚、有人當海龜，總之就一直玩。本來表演就是如此，在玩裡面慢慢建立起來；玩非常重要，你一定要永遠保持玩的心情去做這個。

———《牯嶺街》的背景是 1960 年代初，你並未經歷過那個年代，在拍這部片時能夠感受、體會那時候的壓抑氛圍嗎？

綸　事實上，我們也沒有想太多，真正看懂《牯嶺街》其實是十年以後，才知道當年我們到底做了什麼、《牯嶺街》是一部什麼樣的電影，原來大時代被楊導完整地捕捉下來，這是一件非常偉大的事情。隔了十年看一次、隔了十五年又再看一次，才真正瞭解他的先進和偉大。憑藉一個人的堅持，竟得以將整個時代創造出來。

我們有幸參與其中，而且學了不少眷村的黑話，很好玩。《牯嶺街》很多演員都是楊導當年在北藝大的學生，算是我的學長姊，大家都很愛玩，我們因為年紀比較小，常會被玩來玩去。好比，拍中山堂那一場戲，我只有一、兩個鏡頭，但同樣都在現場待命。有個場務，看起來很像黑道，滿臉橫肉，坐在一個箱子上說，你來你來，你知不知道這個箱子裡面是什麼？他就站起來，打開箱子，裡頭全是武士刀，還拿了一把給我看，確實是真的武士刀。他接著說，待會兒會有人來幹架，我們要把

這些人打回去。我被嚇傻了，整晚都在擔心會發生什麼事情。
長大後回想，才曉得當晚的確是要拍幹架的戲，很感謝他讓我
身歷其境，我真的一整個晚上都覺得會有事發生，很害怕大家
少一隻手或一條腿。

——— **參與《牯嶺街》演出的感覺如何？**

綸　拍片反正就是一直玩，從台北玩到屏東（笑）。在屏東糖廠
的拍攝期很長，但我們並不覺得長，只覺像是一個不會結束的
夏令營。突然，有一天，製片組打電話到我們住的房間，宣布
隔天要回台北，我的第一個反應是：「為什麼？我做錯什麼事？
不要趕我回台北⋯⋯。」原來是大家都要回去了，儘管不情願，
也祇得接受這個事實。

我從十三歲拍到十四歲，有時是學期間請假去拍，也有利用暑
假拍片。記得那年暑假放完，就升國三了，學校重新分班，分
成升學班和放牛班，我一去學校，老師以為沒有這個學生，便
納悶地問：「你暑假怎麼沒有來呢？我們已經衝刺很多了。」

由於國一、國二都在拍片，學期一結束，課本就丟掉了，我們家沒人管我怎麼長大的，到了國三，才知道世上有聯考這回事，祇得將所有課本重新買回來，一本一本溫習，深感痛苦。

———長大後，你是在什麼樣的情境下重新又看了《牯嶺街》？

綸　最近一次看《牯嶺街》是 2011 年，台北電影節播映了數位修復完整版；再上一次，則是 2007 年金馬影展舉辦楊導作品回顧專題，首度播映《牯嶺街》長達四小時的完整版，那是我們第一次看到這個版本。那次，電影起初放不出來，隔了半小

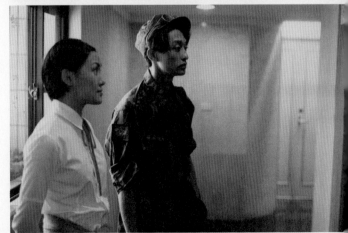

做銀亮色的夢中夢／柯宇綸

柯宇綸在《一一》
片中客串綸綸一
角，與莉莉有段
情愫。

時，東弄西弄，才終於可以放映。一開始放映，我們就覺得不太對勁，聲音比較高，意味著轉速不對，比方說，應該是要用二十四格放，卻調到三十格的速度；電影每半小時就暫停一次，警報器便嗡嗡作響，紅燈閃爍，中斷後，又繼續放映，如此一再反覆，好似要警告戲院放映系統有問題。所有跟楊導工作過的人都覺得是因為轉速不對，所以楊導不給放。

《牯嶺街》就如《四海兄弟》（*Once Upon a Time in America*, 1984）、《四海好傢伙》（*Good Fellas*, 1990）般的史詩電影，取材自真人真事，人物龐雜，在緩慢的節奏下，重現那個時代的氛圍，像一個時光機，讓你踏上了一段很棒的旅行。

《麻將》裡的純真氛圍

———在《麻將》裡頭，楊導最憂心的莫過，年輕人很容易被操弄。拍攝這部片時，楊導有無就這個議題跟年輕一輩演員做過交流？

綸　紅魚有一句台詞是：「大家都不知道自己要的是什麼。」所以這世界上才會有那麼多廣告去誘導大眾，讓大眾以為他們要的是什麼，其實很多東西是你根本不需要的，譬如，台北交通這麼方便，根本不需要自己有車子，至於核能電廠，我們也不需要。可能楊導很早就想講這件事——台灣沒有自己的格調是不行的。

———在《麻將》中，故事環繞著紅魚、綸綸、香港、小活佛這四個角色所組成的同儕團體所展開。當初就是屬意由你出任綸綸這個角色嗎？

綸　一看到劇本時，角色就叫綸綸。綸綸這個角色其實是楊導幫我量身訂做的，他知道我很喜歡英文，便構思了這樣一個角色，家裡有很多外國人，會講英文，可以跟外國女生談戀愛，個性很純情。張震很帥，就設定讓他這個角色幫所有朋友把妹。紅魚比較像是楊導的分身吧，他負責很多事情，得講很多道理給大家聽。《獨立時代》是最多道理的，《麻將》少了很多。

拍完《麻將》，我談了一兩場戀愛，他聽聞了，有意找我飾演《一一》片中與莉莉相戀的男孩胖子。我當時在當兵，他還特

地到部隊找我的隊長，說他現在要拍一部很重要的作品，希望
隊上可以通融，讓我借調出去。隊長說，他明白，一個月有四
天假，這四天看要怎麼運用都可以，言下之意就是不答應。後
來就改找其他人飾演，我只在放假時，穿著軍服去軋了場戲。
楊導會依照我們現實的生活狀況，去找適合的角色讓我們發揮。
這是很幸運的事情。長大以後，真的要走這一行，才知道量身
訂做這種事情不是天天有的，一旦發生了，就要把握住。

**———綸綸是紅魚的小學同學，開場那一場在 Hard Rock 的戲
中，綸綸初次被引介入這個小團體。紅魚是其中的領導者，他
一再重申：「沒有人知道自己要什麼。」香港、綸綸似乎也是
這樣的人，祇得跟在紅魚一旁，聽命行事。當初綸綸加入的動
機是什麼？**

綸　紅魚需要綸綸幫忙，綸綸就去幫忙了。《麻將》的氛圍其實
是很純真的，沒有毒品，也沒有什麼暴力，在沒有毒品和暴力
的狀態下結黨是一件滿好玩的事情。《麻將》講的是關於現代
青少年的故事，大家以為自己在幹些什麼大事，但其實並沒有。

.

**———綸綸在這齣戲裡頭扮演一個很關鍵性的角色，因他懂
得英文，所以成為一個中介者，負責翻譯工作，成為紅魚和
Ginger、Marthe 等外國人溝通的橋梁；而綸綸自家本身就是一
個特殊的場所，因租賃給外國青年的緣故，綸綸有機會跟這些人
互動，從家中客廳的擺設看來，也可窺見美國化的傾向。你怎麼
看待綸綸這個角色所置身的人際網絡以及他所體現的性情？**

綸　綸綸應該是來自單親家庭，他沒有媽媽，跟爸爸相依為命，
爸爸從來不講媽媽去了哪裡，他也很溫柔，從不過問。對他來
說，家裡就像一個地球，黑人白人什麼人都有，橫跨的年齡層
也滿大的，完全沒有界線。他雖傻，卻滿有世界觀的。而且綸
綸很純情，才會把 Marthe 帶回家，她入睡了，還問她法文的晚
安怎麼說，再輕聲以法文跟她道晚安。到了結局，這部片裡面
終於有一個人知道自己要的東西是什麼了，就是一份很純粹的
愛情，他的欲望和他的人整合了，而我也才隱隱約約獻出了我
第一次的初吻（笑）。

↑ 匯聚了各方人士的
Hard Rock Cafe 為《麻
將》片中重要場景，
不僅象徵跨國企業的
侵入；亦為編劇處距
Marthe，以及 Alison
遇見舊老之處。

↑ 美式餐廳 Friday's
為《麻將》另一場景。

相較之下，紅魚最終崩潰了，他一直以為很清楚自己要的是什麼，卻不知道，他要的只是父親摸摸他的頭，說，你幹得很好。他奮鬥了那麼久，始終不明白他要的東西其實就是這麼簡單。小活佛繼承了紅魚的路線，繼續結黨，這一切就像是一個輪迴，當他要找綸綸時，綸綸便拒絕了。綸綸一直傻傻的，直到最後被 Marthe 罵一頓，才突然發現自己為什麼會被罵。對我而言，這件事幫助也很大，拍完這部戲後，我還是傻傻的，但至少被罵時會意識到，對方是因為需要我，才會罵我，所以我特別容易屈服在不好的語氣之下。這是一個看待事情的新角度（笑）。

——— 紅魚自始至終都服膺他父親那一套「動腦筋，不動感情」的信念，偏偏，綸綸揚棄這一套守則，拒絕金錢遊戲的擺布，片末，綸綸和 Marthe 在街頭深情擁吻，正象徵著對於資本化、商品化社會的溫柔反擊。對於 1990 年代深陷資本混戰的台北來說，「愛」成了唯一可能的救贖。

綸　只有愛情才可以讓人保持在一個純真的狀態裡面吧。整部電影一直在提醒大家，動腦筋，不要動感情，但看完片子後，我會覺得，所以要動感情，不要只動腦筋，這就是楊導很厲害的地方。你要動真的感情去跟別人交流，不然看不到真正的東西。

——— 從聽從紅魚的指示到決心離開，去追求自己真正在乎的事情，你曾想過綸綸這個角色內心所面臨的掙扎嗎？

綸　完全沒有，我們只動感情，不動腦子（笑）。一直到念戲劇

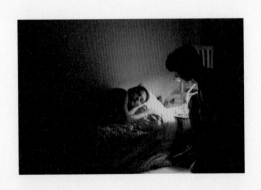

系之前，我完全不動腦子，很直覺的，拍戲時，幾乎二十四小
時待在片場，全心去感受。這習慣到現在都還一直保留著，我
盡量不花太多時間去思考角色是什麼狀態，就是跟對手多相處，
多去做一些戲裡面的人物會做的事情，反而會更快進入角色的
心理狀態。

你做一個「什麼」給我

―――在表演上，楊導通常怎麼跟演員溝通，以便達到他預設
的效果？

綸　他不傳達，他會誘導。以《牯嶺街》為例，有一場雨夜裡大
屠殺的戲，殺害後，張震拿手電筒去照，乍見這情景，得有一種
驚嚇的表情，對於十三歲的小孩來說，溝通不見得有用。開拍
前，張震就被叫去罰站了好一陣子，不准跟任何人講話，等到他

做銀亮色的夢中夢　柯宇綸

參與喜劇《夢醒》的演出，反映年輕一代不如確認自己要什麼，內在慌亂而徬徨的狀態。

呆掉了便立即開拍。這是早期新浪潮導演對待素人演員的方法。直到拍《麻將》時，我們已經十八歲了，導演才會說，我這邊需要一個「什麼」東西，你做一個「什麼」給我，但這個「什麼」你得自己去想。他會讓你自行發揮，因知道你年紀夠了、經驗多了。我們已經跟楊導那麼多年了，當我們聽到這個指令時，會有一種「我們長大了」的感覺。

如在 Hard Rock 的那場戲，地板上有一個星形標誌，導演當時要我從這邊走到那邊，中途會經過那個標誌，那裡正是我第一次跟 Marthe 錯身之處，所以導演要我經過時，在那邊做一個「什麼」。我不知道做了一個什麼，就被楊導罵：「你剛那什麼東西啊！再一次、再一次！」後來他叫我試試某種做法，他再慢慢微調。

那時我們會有一種興奮，必須去設想那個「什麼」到底是「什麼」，而且，他也不知道，所以沒有標準答案，要做了才知道，這是很棒的教育。

後來便食髓知味了，也會想要跟別的導演爭取一點什麼，想要自由發揮，這其實是很好的。在《牯嶺街》有一場被剪掉的戲，他要我聽留聲機，聽著音樂，泫然欲泣的樣子，拍的時候，我可能就發呆、假裝在聽音樂、想別的事情或眼睛看遠方，心裡面有做到一點點，但他卻說：「長大了，開竅了。」他不會讓我覺得他是故意要鼓勵我，而是他真的很期待我們每天一點一點地在他眼前長大，他真的因為這樣而開心。我們是被他愛大的。

———— 楊導的電影中少特寫，多是中遠景，他認為特寫是表達情緒效果最小的形式，因為只能看到臉部表情，相較之下，一個演員其他敏感的行為，如手部動作、身體姿勢或走路的樣子，能夠提供更多訊息。針對這樣的鏡位設計以及對於表演的要求，你是否做了哪些練習以強化自身的表現能力？

綸　這是一個很好的訓練，以致我們養成了一個習慣，不管是特寫或中遠景，出來的表演都一樣精細，只是看攝影機要抓什麼角度。我們做的表演不是單靠臉部表情，而是用整個身體去傳達一種氛圍。對我來說，楊導所有的要求都是非常正確的事情，迄今仍然受用。

─── 拍完《麻將》後，關錦鵬找了你去香港拍《愈快樂愈墮落》（1998），楊導曾經去香港探班，還教你坐地鐵和半山電梯。能否聊聊你跟楊導私下的互動？

綸　每幾個月，我們會見一次面，他會詢問我的近況，笑容滿面地看著我。當初看到他來現場探班，覺得很溫暖，那份溫暖直到現在都還留存著。他把我當成自己的兒子，就連坐電扶梯都要教，因當時台灣尚未有捷運，楊導便很溫柔地把我扶到右邊，讓其他人可以快步從左邊通過。

─── 你曾說，在楊導的作品中，《一一》是第一部真正打動你的電影。此片當年並未在台灣公映，你是在什麼樣的情況下看到這部片？對你造成的心理衝擊又是如何？

綸　我第一次看《一一》是在交通大學，2000 年，楊導以《一一》獲坎城影展最佳導演獎，回國後，選在他的母校交通大學舉辦第一場電影首映會。電影開演了，突然，一個攝影記者手持 ENG 攝影機衝到螢幕前方，欲拍攝第一、二排觀眾的神情。此時，只聽見楊導大喊一聲：「我操你媽的 B！」隨即衝到前面去，踹那人，一路將他驅逐至外頭。在楊導看來，對方不能打擾他人的觀影情緒。那次經驗相當震撼，從此，每次看電影前，我都會把自己準備好，抱著朝聖一般的心情。

我其實是先看懂《一一》，後來才看懂《牯嶺街》的。有些電影，因親身參與演出，涉入太深，反而容易看不懂，得隔很長一段時間再回頭看，加上當年拍《牯嶺街》和《麻將》時，年紀尚小，不懂事，在這種狀況之下，這兩部片可能會讓我不容易看懂。《一一》因純粹是客串一個小角色，可以很客觀，且這部片主要談的是家庭和人生，我至今仍無法具體說明生命是什麼樣子，但大概就像是《一一》片中所彰顯的那樣吧。

拍電影，就像去一個時空裡面旅行

─── 你過去接演的片量不多，跟你自己對影片和角色的考量有關嗎？

繪　如果一部電影要花上一年的時間，它就是我人生的一部分，對我而言，那不只是一份工作，而是去一個時空裡面旅行了一趟，所以我不能亂接片子，得對我的人生負責任。如果我去了一趟不好的旅行，可能很久都不想再旅行了，那怎麼辦？以致我在工作上特別挑，十個工作，也許只接其中一兩個。拍完片之後，也必須花很多時間才有辦法將它們忘記。

——— **你選擇角色的標準是什麼？**

繪　主要是這部電影的價值觀我能不能認同，這個角色有沒有愛，這幾年，比較瞭解自己之後，歸納出來的邏輯大概是這樣。此外，這個團隊用不用心、有沒有向心力也很重要。拍電影是我人生中最快樂的事情，很希望這份純粹的快樂可以保持住，不要變質。

——— **這三十年來，你陸陸續續跟不同導演合作過，有沒有哪個導演在表演上對你的啟蒙是比較大的？**

繪　楊導教給我們的主要是熱情，這比表演受用，就像他將一把火交到你手上，那把火迄今仍未熄滅。連魏德聖導演也是，他在《麻將》中擔任副導，現已拍出《賽德克・巴萊》，同樣是受到楊導的感召與鼓舞。
純粹就表演而言，我學習到較多的是來自羅北安老師和李安導演。羅北安是我在北藝大的老師，他教的是俄國史坦尼斯拉夫斯基的方法表演，我們算是很完整地將這一套系統承襲下來。李安導演則不只運用方法表演，有時會用本色表演。早先我一直以為方法表演才是對的，但李安導演什麼方法都用，在這一場戲會用這個方法，下一場戲又用另一種方法，甚至在同一場戲之中，不同鏡頭運用的方法亦有別。就表演而言，應該說是殊途同歸吧，最終，兩種方法都得學會。
李安導演講過一個概念很重要：有些時候，你心裡面要有，不管觀眾看不看得到；有些時候，你心裡面沒有，但你都要做到讓觀眾覺得有。這完全是兩路，但這兩路可以同時活用。有些東西可以演就演，若真做不到，其實故事會幫你說話，觀眾有就好了。

————現場演出時，你會意識到自己正在運用方法表演或本色表演進行演出嗎？

綸　會。很多人說我是方法表演這一派的演員，事實上，我的表演比較是採取融合的方式——開拍之前，我用方法表演去創造出一個人格，再用這個人格做本色表演。因此我會需要比較長的準備時間，理想中的狀況是，當我知道即將接演一齣戲，會需要做三個月到半年的準備。以《翻滾吧！阿信》為例，為飾演菜脯一角，我有一段時間住在宜蘭，宜蘭的時間感和台北的時間感是不一樣的，宜蘭的時間很慢、很單純，宜蘭的陽光和台北的陽光曬起來也不一樣，你要透過空氣和皮膚去吸收那邊的時間觀念，才會有那邊的幽默，一旦住了兩個月，無論做什麼無聊的事情，都會覺得好玩。

此外，我會花很多時間跟導演相處，不管有沒有戲。對於角色，並非導演講不出來，而是我覺得每一個重要的角色都有導演的影子在，導演沒有辦法告訴你那個影子是什麼，你要自己去找出來。單看劇本的話，菜脯是一個不討喜的角色，做了很多對不起朋友的事情，所以，最重要的挑戰，是怎麼樣讓觀眾同情他。我們花了很多時間去尋找其中的轉折與調性。

————你曾經有幾年投身廣告業，那段經歷帶給你什麼樣的影響？

綸　我去做幕後做了六、七年，那段經歷對我而言非常重要。我從二十一歲做到二十八歲左右，一開始是叫便當、送快遞、倒水，慢慢的，做了製片、副導、剪接、後期特效、導演，繼而意識到我不想要做幕後。最大的收穫是，花了至少六年的時間在攝影機後面看別人表演，反而發現很多只站在鏡頭前不會看到的事。若沒有在幕後做六年，我無法開竅。單單一直演、一直演，自己究竟在做什麼，其實是不太清楚的，一旦換了不同位置，才會知道從其他角度所看到的狀況。

心中永遠的遺憾

————你是在什麼樣的狀況之下知道楊導過世的消息？

綸　那時我跟楊導比較少聯絡，知道他重病時，其實滿錯愕的，後來他突然就走了，真的滿難過的。記得當年有個記者問我《一一》為什麼不在台灣上映，我說，可能《一一》不是拍給台灣觀眾看的吧。翌日，這則新聞登上頭條，版面很大，斗大的標題寫著：楊德昌的電影不拍給台灣觀眾看。楊導就把我叫到辦公室去，我以為他要罵我，結果，他卻笑嘻嘻地跟我說：「沒事，我知道你是被記者弄的，他們一直想要找機會弄我。我知道不是你啦，我一看到就知道不是你了。」但我仍對於自己闖下這個禍有些害怕，後來楊導打了幾次電話給我，我總想，明年再去找他好了，怎料他就突然走了。這對我來說是一個非常大的遺憾。

———當年在美國洛杉磯舉辦楊導告別式時，據說你也很想親自去一趟，但卻連機票錢都沒有？

綸　對，我完全沒有錢，而且又不可能跟家裡伸手。我離開幕後工作，回來演戲，家人其實不太能夠接受這件事情。他們無法認同是可以理解的，因為我從年薪百萬突然變成年薪不到十萬，這狀態長達數年。既然這是我自己選擇的路，就不能跟家裡開口。當我非常非常想去看楊導的時候，曾考慮過要不要開這個口，但最後還是沒有……。

陳湘琪 ——

在表演之路上，走出真正的自我。

做銀亮色的夢中夢／陳湘琪

陳湘琪，國立藝術學院戲劇學系畢業，紐約大學教育戲劇碩士。現任教於國立臺北藝術大學電影系及劇場設計系。大學期間被楊德昌挖掘，擔任《獨立時代》女主角。自《河流》起跟蔡明亮長期合作。曾以《迴光奏鳴曲》（2014）獲第五十一屆金馬獎、第十六屆台北電影獎最佳女主角、2015法國費索爾亞洲國際影展女主角特別獎；以《不散》（2003）、《天邊一朵雲》（2005）入圍金馬獎最佳女主角；以《在親密與孤獨間漂流的愛情》（2002）入圍電視金鐘獎最佳女演員。其他重要作品包括：《我的神經病》（1997）、《放浪》（1997）、《你那邊幾點》（2001）、《天橋不見了》（2002）、《黑眼圈》（2006）、《臉》（2009）、《郊遊》（2013）、《接線員》（2016）等。

陳湘琪

楊德昌

《牯嶺街少年殺人事件》場記及演員
（飾小醫生的未婚妻）
《獨立時代》演員（飾琪琪）

採訪日期| 2016 年 02 月 19 日
地點 | 國立臺北藝術大學

陳湘琪在《獨立時代》裡飾演琪琪，奧黛麗赫本一樣，外型甜美可人，一出道就走紅，片約紛至沓來，更不乏有人搶著簽下經紀約，但她不為所動，毅然遠赴紐約大學攻讀戲劇教育碩士。期間接到蔡明亮邀約，出演《河流》，自此成為他的固定班底。

蔡明亮曾言：「湘琪太漂亮，像一顆鑽石，我總是在等她，再老一點，滄桑些，暗淡些，表演再少些，更不在意些，也許更有味道。」[1] 錢翔似也隱約看到陳湘琪這一面，力邀她演出《迴光奏鳴曲》裡那個平凡的中年女人，孩子長大離家，先生又長年在外地，留她一人守著空寂的屋子及躺在醫院裡的婆婆，內裡的欲望卻在此際被觸動，經年的壓抑眼看再也關不住。陳湘琪將這角色的幽微心境詮釋得絲絲入扣，連奪下台北電影獎、金馬獎最佳女主角。而這已是距離她出道整整二十年後。

也許是陳湘琪演多了這類寂寞芳心、淒楚困頓的角色，當我在台北藝術大學校園見到她本人時，竟有幾分訝異於她的朗直。訪談時，陳湘琪神情靈動飛揚，說起當年和楊導一干男生攪和在一塊兒的日子，依稀能夠看見那個單純女孩的傻模樣；不同的是，如今的她篤定自信許多。

陳湘琪在《獨立時代》中飾演美麗大方、人見人愛的琪琪，在繁交 Molly 開設的文化公司擔任其私人助理，

「自信」是楊德昌的關鍵字，也是陳湘琪走出自我的關鍵字。

楊德昌十分肯定 1960 年代，他認為那是人類對自己最有信心的年代。一如十九世紀末，印象派之所以產生，乃是因為潛意識開始脫離了神，人和自然的關係不再透過神作為中介，對親眼所見之物懷抱信心，才選擇畫下這些東西。他曾說：「始終支持我的是 1960 年代對人性的信心及關懷，這種精神在近二十年的世界已不復見。」[2]

陳湘琪在《獨立時代》片中飾演一個人見人愛的女孩，卻不解為何人們會猜忌她的可愛是裝出來的；劇末，她克服了自我疑慮，甚至當她與男友小明分手，小明憂心她會覺得是他嫌棄她不夠好時，她都能自信地說：「我知道我真的很好。」琪琪這個角色反映了陳湘琪當年對自我的不確定感，在她出國念書前夕，楊德昌親筆在《獨立時代：楊德昌的活力喜劇》一書扉頁上寫下對她的祝福：「希望你能把握這些時光，去肯定你自己衷心喜愛的一切，這是自信的開始，有了興趣及自信，勇氣這個名詞是會變成多餘的。」果真，在美國那兩年，因著樣樣都得自行打理，且遇到洞悉並珍視其特質的師長，陳湘琪終於漸漸地建立起了自信。

陳湘琪自 1997 年起任教於北藝大戲劇學院，近十年更是全心投入表演教學工作，寒暑假才接拍電影。據錢翔描述，陳湘琪生活裡只有學校，不用手機，也不上臉書，故仍保持在一個極其純真純粹的狀態。她的低調，也許是遺傳自父母的基因；其專注認真，則是源於對表演藝術的執著信念。

她迄今仍謹記著楊德昌的警語：「伍迪艾倫說過，只有不知道要做什麼的人才去當老師。」但其實楊德昌也曾經說過：「我一直保持著在學校的心情。」[3] 他在美國時，任職於西雅圖華盛頓大學附屬單位，一直沒離開學校，跟學生關係很近；回到台灣幾年後，他也開始到國立藝術學院（現北藝大）任教，期望盡可能提供學生充足的心理準備，以便畢業時能真正地去面對現實世界和生活的考驗。他對許多事情好奇，總設法多方接觸，「一直保持著在學校的心情」其實也就是活到老學到老的精神。

對陳湘琪來說，「表演是在心靈和實際生活經驗中發生的對話，每一個鏡頭背後都是無可取代的真相。」[4] 在電影中，我們看見的不只是角色，也是演員陳湘琪。現實是最好的學校，隨著經驗沉積，生命逐漸厚實，表演也將淬鍊出不同神采。

❝ 他有一種絕對，一種固執，和一種堅持。
臉上永遠戴著墨鏡，與人保持適當距離，
但他一直在觀察這個世界，沒有人能逃過
他犀利的眼光，這就是楊德昌。 **❞**

內在強烈的表演欲望被呼喚起來

——— 你當年報考國立藝術學院戲劇系的動機是什麼？

陳湘琪（以下簡稱陳）　在我高三那年，《中國時報》藝文版連續一周刊登有關台北小劇場的報導。台灣小劇場運動是從台北開始，我住左營，其實並沒有機會看到專業劇團的演出。那一系列報導深深地抓住了我的心，儘管當時我對劇場藝術懵懂無知，但我底層對表演創作的原始欲望被呼喚起來。我還記得我將那系列關於小劇場運動的文章都剪下來，貼在剪貼簿上。最後一天，文中報導關於台北新成立的國立藝術學院，共有四個科系：戲劇、美術、音樂、舞蹈。我看到時怦然心動，一心想報考。

我考的那一屆，賴聲川老師說是有史以來報考人數最多的一次，上千人僅錄取三十名，十五男十五女。我記得在師大考，那時我們還沒有自己的校園，考了一個禮拜，南部的同學前三天先考完，賴老師說那時候考生太多：「把我們考死了！」在那一次的面試過程，我猶如一張白紙，未受過任何戲劇訓練，也沒看過舞台劇，但最後我以高分錄取。考上後，很著急，心想應該要看一下戲吧！當時表演工作坊推出哈洛品特（Harold Pinter）的作品《今之昔》（*Old Times*），正好到高雄巡演，我趕快去看，雖然從頭到尾都看不懂，但深深地著迷於劇場媒材

[1] 蔡明亮，《郊遊》，台北：印刻，2014，頁109。

[2] 黃建業，《楊德昌電影研究》，台北：遠流，1995，頁28。

[3] 黃建業，《楊德昌電影研究》，台北：遠流，1995，頁205。

[4] 蔡明亮，《郊遊》，台北：印刻，2014，頁326-27。

的表現——人站在空淨簡潔的舞台上去展現、敘說一個故事。劇場這個迷人的空間，牽動出我內在很強烈的表演欲望。

——— 你小時候是不是學過芭蕾？

陳　對。小時候，媽媽希望我學鋼琴，她覺得穿裙子彈鋼琴很有氣質，父母總把他們未完成的夢想寄託在孩子身上。可是我裡面蠢蠢欲動的是身體的律動，彈鋼琴對我來說痛苦得不得了。小學一年級時，每個禮拜三下午社團時間，我都會站在窗邊看舞蹈社團員練芭蕾，後來就跟媽媽說我很想跳芭蕾舞，小二開始加入這個社團。

——— 你在北藝大就學期間即受到楊德昌賞識，請先談談被他挖掘的經過。

陳　那段時間楊導來我們學校兼課，但他教的是高年級，我沒接觸過他，雖然當時我對劇場充滿熱情，對電影卻是懵懂無知。某次，我在排練教室練習莎士比亞《哈姆雷特》最有名的一段獨白，把報紙捲起來充當長劍，一邊擊劍一邊獨白，要練口條，詮釋情感，又要練肢體動作。楊導正好從窗邊經過，駐足觀看許久。之後學校老師就跟我說，有個導演對我有點興趣，他有一部新電影在找女主角，想跟我聊一聊。因告知我此事的人，是我很敬重的表演老師，不疑有他，後來就請好友陪我一起到楊德昌電影公司。當天楊導跟我東聊西聊，瞭解我的成長背景，又問我為什麼喜歡表演，我印象很深，我眼睛瞪得很大，看著他說：「我、熱、愛、表、演！沒有為什麼！」離開辦公室後，我覺得自己的回答很蠢！但我很真誠！現在的我當然還是很愛表演，但好像講不出這句話。

後來楊導又再找我，說他已經寫好一個劇本《想起了你》，講一個失憶症女孩的故事，內容跟謀殺、記憶、愛情有關，他直覺我就是那個女孩子。但當時他要先拍《牯嶺街少年殺人事件》，等《牯嶺街》拍完，預定要拍《想起了你》。大三升大四那年暑假，他開拍《牯嶺街》，把我帶在身邊一起工作，我正式進入電影的世界。我班上同學及後來在《獨立時代》出現的一群創作夥伴們，都有參與《牯嶺街》的拍攝工作，我是助理場記，

同時負責照顧主要女演員。

後來我才知道楊導習慣把他最重要的演員放在身邊，透過工作互動、溝通、聊天進行觀察，去瞭解並捕捉演員的個人特質。拍完《牯嶺街》之後，預定拍《獨立時代》之前，寒暑假期間加上開拍前製期，差不多有一年半的時間，我每天都要去公司報到，美其名是上班，其實坐在那兒也不知要幹嘛，當時電腦剛出來，因我計畫未來出國念書，楊導就弄個軟體給我，讓我練習英打。那時候每天都要和同一群人 hang out，從早到晚大家都在一起，一起吃飯、看戲、聽音樂、討論劇本、看展覽、勘景，做任何事都一起行動。他們全是男生，只有我一個女生，老覺得格格不入，有時他們要去 pub 喝酒，我就更覺格格不入，想逃。

導演透過對我的觀察，以我的角色性格為核心軸，重寫劇本，《想起了你》發展到後來就變成了《獨立時代》。

─── **我想要回頭再聊一下《牯嶺街》。這是你第一部真正參與的電影，這部片子拍了很長一段時間，你有全程參與嗎？**

陳　整個暑假我都是做助理場記的工作，九月開學後，我的工作就交給其他人。在拍攝現場，我只是小助理，常常搞不清楚狀況。

《想起了你》劇本原稿，編劇為陳合平、賴銘堂、楊德昌。

陳湘琪在《牯嶺街》劇中客串身著水手服的日本少女。（陳湘琪提供）

有一次導演大發脾氣，全部人鳥獸散，嚇得要命，我坐在一邊寫場記表，楊導突然過來坐在我旁邊。我抬頭問他：「你為什麼要這麼生氣啊？」他更氣，站起來就走人。我好像二愣子，也是天真，就像他第一次問我為何喜歡表演，我答不出為什麼，就說「我熱愛表演」。一直到後來當了女主角，演《獨立時代》，才開始怕他，在這之前我覺得自己常常搞不清楚狀況（笑）。

———參與《牯嶺街》的拍攝中你學到了什麼？

陳　學習拍片這件事。過去我從未接觸過電影工作，直接參與實務拍攝是很大的挑戰和學習。為了連戲，很多東西都要仔細記

錄下來，而且《牯嶺街》人物、場景、大小道具很複雜，我比誰都忙，要記這個記那個，現在有數位相機，可以用拍的作紀錄，那時得全部用畫的，我很認真把場記工作學會了，也瞭解攝影機的鏡頭大小、運鏡方向跟演員表演的關係，以及拍片的整體製作流程和各組工作的協調溝通等。

除此，也認識一些好朋友，比如錄音師杜哥（杜篤之），我們的友誼是建立在《牯嶺街》。杜哥是很勤奮的一個人，在拍片現場很熱情，不只是對自己的工作盡心竭力，對其他組的工作需求也全力支援。我很幸運，第一部電影和遇到的前輩，面對電影工作的專業態度相當嚴謹，自我要求高，充滿責任感，是我學習的楷模。

我是幕後工作人員，同時也客串小醫生的未婚妻一角，只有一場戲，還是背影，因為我是下一部片的女主角，不會在這片子裡亮相。此外，戲裡小四找到一張日本少女的黑白相片，穿著水手服，也是我到一間老相館拍的照片。

不斷尋找打破傳統的新觀念

─────《獨立時代》正式開拍前，楊導先是執導舞台劇《如果》、《成長季節》，你也參與演出。你在北藝大接受的是劇場訓練，就你觀察，他是否嘗試在其中探索一些不一樣的工作方法？

陳　《如果》主要是我跟王維明擔綱演出。我們主修表演，畢業前必須要有畢業公演，楊導自己跳下來幫我們導戲。他下筆很快，馬上寫了《如果》這個劇本。故事是一個謀殺案，我和王維明在劇中飾演夫妻，丈夫每天生活規律，像公務員一樣，有一天，丈夫回家時發現家裡死了一個男人，太太說他是來修東西的，其實是外遇。透過這起死亡事件，楊導試圖探討親密關係中的問題，眼前一切是真實、還是虛晃？掩飾的真相到底是什麼？這齣戲的幕後團隊都是同校的學長，閻鴻亞、楊順清、陳以文等人，我們工作得很快，並未花很長時間排戲。這是一個小品演出，導演覺得我們在一個固定空間的演出滿有趣的。

《成長季節》算是《獨立時代》的一個暖身作品，似練習曲，

主要是發展我、王維明和 Molly 的三角關係。葉全真在《成長季節》中飾演 Molly 一角，但電影正式開拍前後期 Molly 經過數次換角，最後才底定由倪淑君出演。

我和王維明已經浸泡在劇場學習近四、五年了，排戲像是家常便飯，很快自己就可以打理起來，隨時變換不同的詮釋方向，反倒是楊導在一旁看我們怎麼玩。但他會指導，過程中也一直修改劇本，跟幕後團隊討論劇本可以如何發展，他創作主力比較著墨在文本的發展。

有一件事是有意思的。《如果》在皇冠小劇場演出，我從沒想過劇場空間兩邊都可以有觀眾席，他是先驅！早期劇場觀眾席大都集中在單一邊，演員對著單一面向演出，但他讓觀眾席分散在兩邊，演員在中間演。因為現實生活中人不會單對著某一面向生活，人會移動，方向轉來轉去，這是很自然的真實感。傳統舞台劇單面式演出，看似寫實，並不寫實，所以楊導把攝影機透過不同角度拍攝的空間概念放進劇場空間，打破傳統劇場空間單一面向的表現方式。那一次我覺得好好玩，過去我們演舞台劇會意識到隨時「打開正面」對著觀眾演，現在變得很自由，我們在空間中自由移動，沒有限制，沒有要服務哪一個面向的觀眾，每一個角度都是人物真實存在的表現，不管觀眾從哪一個方向看過來，都是最真實的畫面。後來拍片，我不會單一面向打開，只對著攝影機表演。

我之前沒有過這種表演經驗，這透露出一個訊息：楊德昌不斷在尋找打破傳統的新觀念。他的個性很叛逆，很多事情都看不過去，面對社會上很多問題我們可能選擇麻木，但他不是，他有很強烈的個人意見，他會去討論，會發出聲音。他曾在美國念書、生活、工作，既具有華人的成長背景，也有西方文化的辯證精神，以及不妥協、實驗、實事求是的態度。

這段期間，我們跳脫學校體制，做了很多不一樣的事。我赴美求學前，楊導寫給我一段話，反映出他的想法：所有學習都應是為了我們即將面對的現實考驗而預備。他對校園的老師其實是滿不屑的，他曾跟我說：「伍迪艾倫說過，只有不知道要做什麼的人才去當老師。」現在想到都有點發抖，心想，我是不是不知道要做什麼才來當老師？我要謹記這句話的提醒，要很小心（笑）！

陳湘琪赴美求學前夕，楊導寫下一段話作為祝福：「希望妳能把握這些時光，去肯定妳自己衷心喜愛的一切，這是自信的開始，有了興趣及自信，勇氣這個名詞是會變成多餘的。」

做銀亮色的夢中夢／陳湘琪

─────《如果》的舞台設置讓我想到，楊導在《一一》中提出
「我們是不是只能知道一半的事情」，對他來説，就算舞台上
看到的是角色的背影，也是真實的一部分。
**接下來談談《獨立時代》的角色塑造，琪琪那個角色是根據你
的特質去打造的，你自覺跟琪琪的個性相似嗎？**

陳　相似啊，琪琪根本就是從我身上發展出來的角色，只是發生
的事件不一樣，我並沒有 Molly 這樣的朋友，也未曾經歷過跟
男朋友、Molly 這種三角關係的衝突與考驗。

拍《獨立時代》時，我們正值大學畢業，人生下一步要往哪裡
去？我們要獨立了，可是我們能獨立嗎？此外，上一代的傳統
儒家文化仍然殘留在我們身上，很像枷鎖，我們一直服膺這個
信念，不疑有他，楊導則試圖要打破一些東西，提出質疑。在那
個年代成長，我覺得自己常常是充滿困惑的，《獨立時代》的英
文片名 *A Confucian Confusion*，儒者的困惑，正是反映這件事。

大學時期，我內心充滿不確定感，焦慮不安，也很沒有自信，
不知道人生下一步到底該怎麼走。我在學校人緣很好，老師們

都很喜歡我，是老師眼中的好學生，別人會覺得你有問題，一定是假的、裝出來的，連我也產生自我疑惑：我是假的嗎？我迷失其中，無法找到自我認同和價值感的座標。楊導不斷觀察我，找出我的性格特質和遭遇的困境，據此設計角色。所以他後來很鼓勵我出國念書，他認為這對我是好的，不要一直待在台灣這個看似熟悉有安全感，卻充滿沉重包袱的環境下，展翅難飛，也不敢飛，安於舊習，卻是癱瘓的人生。

《獨立時代》之後，我有很多片約，但我不打算接，因為已經決定要出去了。他也叫我專心去生活，重新鍛鍊自己的能力，找到和現實的銜接點。

角色就在你身上

———在楊導把你的性格描繪成一個角色之前，你就已經有自覺了嗎？

陳　沒有。現在回頭看，我才懂他在做什麼，也才知道為什麼我們這群人天天都要 hang out，其實他在觀察我們，瞭解這群年輕人的社會生態，把每一個人的性格立體化，製作成角色原型。不只是我，他從每個人身上都抽取部分精髓，寫進角色性格裡。

———這個角色對於你的自我認識應該是很重要的？

陳　也不見得，因為真的是到了國外獨立生活學習，重新歸零，才比較可以看見自己。在台灣我都是跟著大家，關於編劇和楊導的意圖，我的理解是很有限的，停在表面的說故事，未能深刻理解他到底想做什麼。

———導演怎麼跟你溝通這個角色？

陳　他沒有什麼溝通，我們就是 hang out，每天一起工作，聽他聊，他會跟我們說他看了什麼書，也會叫我們看，或大家一起去看展覽、表演、聽音樂、分享、討論劇本、勘景……。他不會教表演，不跟你分析角色，因為他覺得角色就在你身上，已經長好了。我不知道他後來怎麼工作，這是單就《獨立時代》而言，之後他的創作方法可能又不一樣了。

─── 琪琪尚未出場前，我們就藉由他人口中對這個角色興起初步想像。Larry 曾在 Molly 面前高談闊論：「你只是社會經驗不足而已，容易受到一些搞文藝的影響，想要獨樹一格，可是我們這個社會講求的是共識還有默契，一個人是不能太跟別人不一樣的，那是不實際的。你看琪琪好了，如果她是一個文化產品的話，可以說是非常成功的，人見人愛，每個人看到她都覺得很舒服，為什麼？這就是因為我們中國人最講究一個『情』字，她簡直就是大家的理想生活嘛！永遠充滿了陽光，讓人感覺到溫暖，感覺到協調，感覺到幸福。」這段話聽來諷刺，卻是《獨立時代》這部片反覆論辯的。你自己對這個角色的理解又是什麼？

陳　Larry 是個社會歷練豐富，比較老奸巨猾的角色，他是不是看到真正的琪琪呢？他這麼講，背後帶有什麼動機？是惡意還是有其他目的？耐人尋味。他觀察到的是人的表象，他覺得琪琪呈現出來的是一個產品概念，甚至是一種武器。可是對琪琪來說，她的本質就是如此，並未想把自己變成一個產品，進行自我推銷，也不是為了討好別人。一如我，絕不是服膺文化包裝形象去塑造我的外顯性格，而是本質上受到儒家文化薰陶，講究長幼有序、溫良恭謙禮讓；或許我表現出很多美德，但我不是刻意的。琪琪因為沒有自信，最後也搞不清楚自己是不是真的有問題？電影最後，琪琪坦然面對自我，接受「我就是這樣的人」，不管你說我好或壞，都不應該成為我的標籤。她必須從這樣的環境中，走出真正的自我，走出一個自在、自信、自我價值的肯定。其實楊導是要幫這幾個年輕人走出他們的困境，進入真正的獨立和自由。

─── 這應該是楊導很想傳遞給年輕人的訊息？
陳　是的。

─── 《獨立時代》裡頭，你印象最深刻的一場戲是？
陳　有一場在 Friday's 的戲，我演不好，當時拍片出一次機就是二十多萬，楊導氣死了。那場戲是我安慰小鳳，跟她講道理，一大篇台詞。Friday's 只准我們拍凌晨三點到八點，三點到現場，大家昏昏沉沉，梳妝，四點開拍。我現場才拿到剛印出來

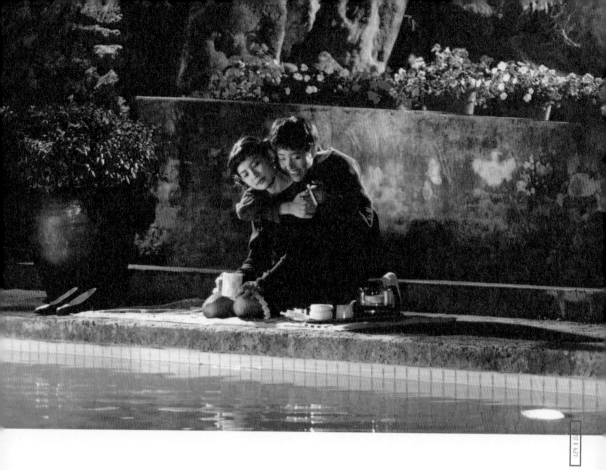

的劇本，A4 紙摸起來還熱熱的，我緊張得在那邊發抖：「那麼多台詞！」就像閻鴻亞在片中跟我講一大篇話一樣，我也跟小鳳曉以大義，講了一大篇道理，從頭到尾小鳳沒有一句話。我邊梳妝邊背詞，一直背、一直背，根本消化不了。楊導寫下那段話，是依據他的年齡、他的經驗、他的感受、他的語言，可我是琪琪，應該要轉換成我的語言、我的理解以及我的表達方式，但我當時不懂這些，只能硬背，像在背文言文，完全吃不下那些道理，話一講出來像在背台詞，不像人說話。那時我沒有能力瞭解問題在哪，也不敢去討論，在時間壓力下，只能硬演，可怎麼演都不對。大家都累了，快到六點，楊導氣炸了：「收工！」他下令：「今天拍的全不能用，大家先回去，你不准回去！」我滿臉漲紅，羞愧不已。

後來他叫閻鴻亞在辦公室看我練習，練好之後再叫他出來看是否 OK。我在閻鴻亞面前反覆練習那段台詞，然後看著他慢慢睡

著，往楊導辦公室看去，楊導坐在椅子上也在睡，整個辦公室安靜無聲，我悄悄站起來走進廁所，關上門，開始哭，哭完把眼淚鼻涕擦乾，吸一口氣再出來，輕聲叫醒鴻鴻：「我可以了，再練習一次給你看。」他仍是昏昏沉沉，眼睛張不開，渾沌中覺得應該沒問題了，就去把導演叫醒。導演說了句：「她可以啦？好，那就回家吧！」

那是我拍《獨立時代》情緒最激動的一次，自己躲在窄小的廁所哭，還不敢發出聲音。難堪又自責！全部人因為你白來了！這場戲後來重拍，但完全沒被剪進去。

他的社會觀察全寫在電影裡

———— 楊導平常也是一個會跟你們講道理的人？

陳　對，他講很多。他對當時社會現況多有不滿，看不順眼這個、看不順眼那個，他的社會觀察全都表現在他的電影裡面。楊導喜歡閱讀，他什麼都讀，涉獵廣泛。他讀《TIME》雜誌，掌握全世界的最新動態，政治、經濟、國際事件、人文科學、環境等議題他都很感興趣。他很喜歡跟我們談這些話題，談他的觀察。我覺得他其實滿寂寞的，即便跟王維明這班男生好像比較互通一氣，但他們是否真能跟楊導在精神、文化智識上產生深入的對話？我看來大家都滿吃力的。對我來說，楊導是跑在很前面的。我們在創作和成長過程中，能夠和一個已成熟、準備開展抱負的優秀電影導演工作，實在非常幸運。後來大家雖然各自走上不同的工作領域，但也在各自的領域逐漸累積了一些成績，楊導當年對我們的鍛鍊和影響，實在不容小覷。

———— 我之前採訪陳駿霖時，他提到每天一早去楊導工作室，楊導就會把他們叫到跟前去，試著跟他們討論一些議題，但他們其實都不知道如何回應。

陳　對，當時我覺得我的同學都好厲害，敢跟導演對話，可現在想一想，他們其實也不知道要回答什麼，因為你跟不上他，我們就是一群孩子，關心的不外乎那些庸碌平凡之事，思想理解也非常有限，怎麼跟一個已經成熟的創作者對話？拍《獨立時

代》，過程就像一群人在跟他賽跑，他跑得很前面，我們在後面追，其實落後很多，根本追不上他。

——— **在你跟楊導相處的過程當中，有哪些想法是他會反覆提及或不斷提醒你們的？**

陳　自信。這一群年輕人裡面，王維明從以前就很有自信，其他人應該也不錯吧！但他最常提到這個，不是針對我們，而是針對他所觀察到的時下年輕人集體性的問題，發現自在自信的人實在寥寥無幾。這可能是源自他的體會，他在華人社會成長，後來到美國去念書、工作，看到老外身上的這份自信，這點確實是我們跟西方民族很大的落差，即便現在還是一樣，在華人文化背景成長的人，不管多優秀，百分之九十都缺乏自信。我最常聽到他講這件事。

——— **你在片中的造型是由蔡琴一手設計打造，後來兩人也成為好友，可以聊聊跟她合作的經驗嗎？**

陳　當時楊導找不到合適的人來做服裝造型，蔡姐以前是學美術的，對美術、造型設計本來就滿有興趣，所以自告奮勇，加入製作團隊。跟楊導一樣，蔡姐也是經常把我帶在身邊，因為要做我的造型，必須觀察我。楊導這一群男生是雄性的世界，我很難跟他們互動，我不喜歡去 pub 喝酒，對打籃球也沒興趣，每次都推說要回家睡覺，楊導大概很氣我不合群。但蔡姐會帶我去逛街、買衣服、買鞋子，告訴我如何保養自己。我以前不知道什麼叫做臉、按摩身體，從未化妝，也不知道什麼是保養品，她鉅細靡遺地照顧我，把我當成洋娃娃，帶我進入女人的生活層面。
《獨立時代》到坎城、新加坡等地參加影展，蔡姐也跟著去，每天早上她都還來不及打理自己，就趕忙幫我化妝、吹整頭髮，弄好全部造型，非常用心。我跟她的情感就在那時候扎得很深。新加坡影展結束後，我在機場抱著蔡姐痛哭，因為返台後我即將赴美念書，要和她說再見時，感覺好像生離死別。我在美國念書第二年，她就飛來紐約找我。蔡姐就像我的恩師、提攜我的前輩，又像是我的大姊姊、一個母親……。她非常照顧我，是我永遠的家人。

表演好像自己完成了它自己

———你本身是劇場背景，接觸電影表演後，不斷琢磨如何從舞台劇的表演方式轉換到影像，這主要發生在哪一階段？

陳　這是一段很長的摸索期。楊德昌時代我根本不知道什麼是電影表演，後來遇到蔡明亮，他給我很多衝擊，然後自己慢慢摸索，觀察非職業演員及劇場演員在鏡頭前表演的質感有何異同。我很幸運可以一直浸泡在影像表演的創作裡，讓我有機會去摸索學習。有些表演老師說這兩者完全一樣，我一聽就知道對方應該沒有太多電影表演的實務經驗。在鏡頭前的表演和舞台上的表演，某些方法可以相通，但絕對不是一模一樣，試想，攝影機的鏡頭要更換不同的 size 去拍，演員在鏡頭前的表演，當然也需要隨著攝影機運動及鏡頭大小進行微幅調整。

———拍完《獨立時代》後，你毅然前往紐約進修表演，參加紐約 HB Studio 及莎拉托卡國際表演學院、紐約電影學院的表演課程，之後順利取得紐約大學教育戲劇碩士學位，請你談談那兩年的學習經驗。

陳　紐約最精采的就是這些表演工作坊，很多有趣的東西不見得發生在校園，所以我會利用課餘時間參與不同的表演訓練。HB Studio 是由烏塔‧哈根（Uta Hagen）[5] 所創建，主要是寫實表演方法訓練。莎拉托卡國際表演學院注重觀點表演，也援引鈴木忠志 [6] 演員訓練法，把東方身體訓練的方式帶進西方表演創作的領域，演員必須從身體、觀點表演的基礎上去呈現創造性的表演概念。紐約電影學院則是提供電影鏡頭表演的基礎訓練。三者都不太一樣。

———這些表演工作坊或校內課程當中，哪一門對你往後從事表演工作影響較大？

陳　有一門課是詩的表演，老師是一個詩人，他把詩運用在演員的表演裡面，教授大量莎士比亞的東西，結果我又被指定演《哈姆雷特》那段獨白。這回，我的表演是比較詩意的，必須用肢體或聲音的情感變化去詮釋。老師指定我演哈姆雷特，我很驚

訝，因為我有外國人的口音，沒有正統英國腔，非來自西方的文化背景，他卻選中我參加在紐約的校園巡演。原來關鍵不是英文講得好不好、口音純不純正，外在技巧不是那麼重要，而是我對哈姆雷特的詮釋和內在的情感爆發力，以及一種個人猶豫的特質，有些東西是很 subtle 的，他覺得我情感表現細膩，又帶入一種東方文化色彩，所以選上我，而非當地演員。這給我很大的鼓勵。

在我過往的認知裡，會覺得不應該選我。那麼，這個老師為什麼選我？他到底看到了什麼？為什麼我 qualify ？為什麼我看不見自己 qualify ？為什麼別人會看到我裡面有精采的東西？而那是我自己可能無法辨識、也未曾擁抱的特質；我一直在往外看，所以看不見自己內在的豐富美好，也看不見自己的可能。

他的選擇讓我重新檢視一件事情：原來我是可以的。

——— **從《獨立時代》迄今，轉眼二十餘年，你對表演有什麼樣的體會？**

陳　浩瀚，如海洋。跳進去，永遠沒有盡頭，看能游多久就享受多久。在電影表演中，常常有些神妙的發生，表演不是單藉任何公式、分析，或觀察模仿得以完成，有時表演就像塞尚所言：「我不知道是我在畫這幅畫，還是這幅畫自己完成了它自己。」愈到後來，我也愈覺得表演好像自己完成了它自己。

——— **你如何看待「演員」這個身分？**

陳　我覺得這好像是一個 calling（呼召）。前幾天，我的好友從

[5] 烏塔·哈根（1919-2004），二十世紀美國最受尊敬的舞台劇演員之一，於紐約 HB Studio 教授表演超過五十年，兩度獲頒東尼獎最佳女演員，1981 年入選美國劇院名人堂，1999 年獲頒東尼獎終身成就獎，2002 年授予美國國家藝術獎章。著有《尊重表演藝術》（*Respect for Acting*, 1973）、《演員的挑戰》（*A Challenge for the Actor*, 1991），為戲劇表演經典之作。

[6] 鈴木忠志，當代劇壇舉足輕重的先驅、思想家及導演，建立了日本鈴木忠志劇團，並兼任導演。他提出「動物性能源」的理念，並創立「鈴木方法」，融合日本傳統能劇及歌舞伎的身體性，注重身體下盤重心及呼吸，以嚴酷的身體操練激發表演者的能量，並強調演員的內在能量及身體性作為表演的主體。

美國回來過年，我們相約散步聊天，我跟她從幼稚園一起長大，她一路陪著我演戲。她說：「你記不記得我們演什麼？幼稚園時，你像導演一樣，指揮大家演戲，好多人都想要加入我們這個劇團，記得嗎？」

故事情節是一對姊弟在火車上失散，找不到彼此，後來從火車上往下跳。大家跳下來時站定不動，我說：「怪怪的，火車一直在跑，跳下來你們怎麼都不會動啊？可能要滾一下喔！」他們重演一遍，隨便亂滾，我又說：「怎麼會滾得這麼奇怪，火車如果往這邊走，你們跳下來的話到底是滾往這邊還是滾那邊？」我才幼稚園，竟已在思考寫實邏輯了！

她說，印象更深的是，國中露營時每班都要演一齣短劇，別班都演一哭二鬧三上吊的連續劇情節，大同小異，但我竟編了一個電梯事件：有一群互不認識的人進到電梯，突然間，電梯停了，每個人都恐慌了，開始商討如何逃生，有了對話與衝突，當電梯打開那一瞬間，這一群本來彼此陌生的人變成了好朋友。

她接著說：「湘琪，你知道嗎？你還按照每個人的特質給我們任務！」有個男生很酷，長得黑黑帥帥，我叫他戴上墨鏡、塞上耳機，一進來就跩跩的，活在自己的世界，不理會他人，後來電梯停了，他必須把墨鏡和耳機拿下來；我的好朋友很會念書，我就設計她進電梯時拿著筆低頭寫字，最後是透過她手中

↑《獨立時代》演員在楊德昌家中排練。左起：王維明（男主角）、楊德昌、林月惠（河左岸劇團創始團員，曾任楊德昌電影公司行政經理）、某位助理、馬汀尼（表演指導）、賴銘堂（楊德昌多部片的副導）、陳湘琪（女主角）。（鴻鴻提供）

→陳湘琪與楊德昌於《獨立時代》拍攝現場。

這支筆才把電梯打開。經她這麼一說我才想起來，我真不敢相信，我才國二耶！這些是後來我們學戲劇都要學的東西！

回到你剛的問題，那天聊完以後，我發現表演是 calling，好像是一個人內裡的天賦一直在振動，等待甦醒。小時候我沒看過舞台劇，卻已在思考敘事邏輯和人的寫實狀態；而且從小父母不讓我看電視，所以我並不是看電視劇模仿，但也因為這樣，我的思想沒有被僵化、被鎖死。那天她說：「以前我們演了多少戲，都是你一個人統籌，後來你去念戲劇系我們都不意外。」難怪我高三時看到小劇場運動的文章報導會發抖，那是內在的 calling 在呼喚我，真的很奇妙。我相信，每個人一定都有他的 calling，我只不過比別人幸運一點，我的 calling 在對的時間點出現，經歷一些機會和訓練，給了它探索成長的空間，去完成它的滿足，和永遠的不滿足。

當年拍《獨立時代》時，我缺乏自信與勇氣，看不見自己的潛能，一如琪琪這個角色。但我比誰都幸運，一路遇到的都是在創作上追求完美的作者導演，又碰到一群很精采的幕後工作夥伴，對應到了我的 calling，於是成就我一直往表演創作的方向走去。

他給了我一張黃金人生的入場卷

─────你從楊導身上學到最重要的事情是什麼？

陳　若非楊導帶我進到這個場域，我沒有機會認識電影表演的奧祕和豐富。很多人都說他是片場暴君，脾氣火爆，但在我心中，

我永遠都很尊敬他，滿心感謝他。他好像給了我一把鑰匙，讓我有機會開啟進入影像表演的世界；他也給了我一張黃金人生的入場卷，從今而後，從此起首，我的人生在表演的路上，逐漸走出真正的自我。他在創作上的執著堅持，跟我性格裡對藝術創作的追求不謀而合，前是楊德昌，後是蔡明亮，這兩人在我表演創作生涯裡給了我很好的根基和建造。

他要求很嚴厲，杜哥說得非常精準，他是很 digital 的一個人，理工出身，凡事計算精密，好像一個程式。他一定要求得事實，不憑感覺，如果跟他講一堆感覺，他會要你先把證據拿出來。

他的創作態度非常嚴謹，一絲不苟，追求絕對的完美。他很執著，一旦決定這樣做便絕不回頭，也絕不改變。譬如我在《獨立時代》裡 Friday's 那場戲，有多重要？有必要再重來嗎？但他就是堅持要重來，不管最後在剪接台上的命運如何。他不能容忍創作過程中有瑕疵，或在妥協中完成他的作品，這點影響我很大。

楊德昌憑藉《一一》獲第五十三屆坎城影展最佳導演。

做銀亮色的夢中蝶　陳湘琪

──── 最後一次見到他是什麼時候？

陳　《一一》開拍前，他找我去辦公室，希望我能接演其中一個
角色，但那時候我正好在拍蔡明亮的戲，時間無法配合。
我很喜歡《一一》，錯過這個演出機會一直覺得很遺憾，因為
當時我已經可以跟楊導談話了，我終於可以表達了，也終於知
道我可以講什麼，沒想到《一一》竟是他最後一部電影。拍《獨
立時代》時，我根本不會講話，不知道如何自我表達，我跟不
上這些男生，他們太有力氣了。我從來沒有發出過聲音，覺得
自己很渺小，自己的想法也沒什麼好講的，這麼一個大師級人
物在你面前，只有聽的份。可是他拍《一一》的時候，我已經
從美國念書回來，這段赴美時期對我而言很關鍵，我的自我甦
醒過來，獨立性、自我表達的能力、自信感慢慢被建立起來了。
我對創作的想法已經落實，終於有能力可以跟他一起創作了，
我還跟他說：「導演，之後我們一定要再合作。」
我在巴黎龐畢度旁的戲院看了《一一》，當時人在法國拍電影。
看完一直流淚，我深深地喜愛這部電影，我知道他想說什麼，
因為有很多引子是從《獨立時代》、《麻將》一個一個累積下
來的，最後找到一個更成熟有力的方式把他想講的東西講清楚，
看完後心情悸動不已。

──── 後來那幾年好像少有人跟他有比較頻繁的接觸？

陳　他本來就是孤獨一匹狼，他有他的性格潔癖，不喜歡社交生
活。對人對事他都有他的不妥協，比如，他說不發行就不發行，
他根本不在乎，《一一》就是這樣。他有一種絕對，一種固執，
和一種堅持。臉上永遠戴著墨鏡，與人保持適當距離，但他一直
在觀察這個世界，沒有人能逃過他犀利的眼光，這就是楊德昌。

台北故事

楊德昌總是拍台北，他說，因為這樣最符合經濟原理。除卻細密雕刻 1960 年代的《牯嶺街少年殺人事件》，楊德昌其餘作品，皆聚焦於當下的台北，如此可省去搭景與置裝所衍生的大把花費。他曾言，「我愈拍愈靠近台北」，同樣是出於經濟的考量。

楊德昌鏡頭底下的台北，既冷寂又沸騰，抑制卻又瘋狂，宛如一座瀕臨危險邊緣的城市，充斥著割裂的城市空間與人際關係。

此一雙重矛盾其實早在他的成長歲月裡種下了根源。因雙親於戰後來台，故基本上沒有親戚，自幼的生長環境中便缺乏中國人最嚴密的組織，自然得以免除傳統社會的束縛，與社會保持一種獨立的關係。在他成長期間，國民黨專制獨裁，失信於民，使得他們這一代人表面看似服從，內裡實則延燒著狂野的怒火。彼時，美國流行文化成為了一種救贖，西洋搖滾樂化為引爆這反叛之火的關鍵燃料，年輕世代對於來自美國的搖滾樂為之瘋迷，尤其是這種新型態樂風所象徵之摧毀舊封建思維的強大爆發力。

1970 年，楊德昌赴美求學，於佛羅里達大學攻讀電子工程碩士。對他來說，身處這座叢爾小島，僅能間接聽聞外面世界發生的事，如方興未艾的越戰，如盛興於 1960 年代的搖滾樂、電影、普普藝術、建築，乃至各種洶湧的思想與風潮，得來的資訊片面且充斥著訛言謊語，是故，他亟欲去探究真相，親眼見識正在發生的一切。

1971 年，台灣退出聯合國，1979 年與美國斷交，使得台灣陷入極端孤絕的處境，身在美國的楊德昌，年過三十，對於未來的去路有了新的思索，且眼見長期戒嚴的台灣似乎在政治控制上逐步鬆動，有了反抗的空間，遂在友人余為政的邀約下，於 1980 年末返台，參與《1905 年的冬天》編劇，自此積極投入電影創作。這部片完成後不久，楊德昌緊接著響應由張艾嘉籌製之電視單元劇《十一個女人》，於秋天開拍《浮萍》。他說，拍《浮萍》之際，是他對台灣印象最好的時候，感覺台灣處於最有希望的階段，去國十一年，回來後，發現台灣的老毛病少了很多。

再之後，楊德昌與陶德辰、柯一正、張毅等人聯袂執導《光陰的故事》，揚棄舊有的創作習性，引入西方電影語言，力圖革新。台灣新電影的發跡，或可視為年輕一代創作者對這個守舊而壓抑的社會的善意反叛。

1983 年，楊德昌完成首部劇情長片《海灘的一天》，本片主題內容主要取材自他自身或友人的經歷，公映後頗受好評，然而，不乏有人說，該片之所以成功，在於他起用了張艾嘉、胡茵夢等明星。為此，楊德昌決意破除此一侷限，延攬非職業演員，且在劇本創作上，轉為從概念出發，不再奠基於個人經驗。

他決定說一個關於台北的故事。

事實上，這背後還隱含著一個私人因素——許多人為他貼上大陸人的標籤，彷彿他是一個抵制台灣的外國人。然而，對楊德昌來說，生長於台北的他毫無疑義地將自己定位為台北人，絕無抵制台灣的意圖，他的一切所作所為，無非是為了台北。他把自己束縛在極端嚴苛的製作條件下，企圖納入這座城市的諸般元素，與侯孝賢、朱天文合力寫就《青梅竹馬》這齣劇本，且其英文片名就叫「Taipei Story」，這個故事所講述的，即是台北轉型過程中所引發的陣痛，及其獲得與失落。

片中，於迪化街開設布店的阿隆（侯孝賢飾），以及流連於東區的新時代女性阿貞（蔡琴飾）所代表的，正是台北的過去與未來，而兩人之間的複雜拉扯所折射出的，恰是置身台北、目睹

其轉化的楊德昌，心中的矛盾與糾結——既難以斷絕過去的情感紐帶，同時又關注其未來發展。

隨著經濟的蓬勃發展，台北都會重心逐漸東移，此一變化亦反應在《恐怖份子》、《獨立時代》、《麻將》及《一一》等片中。櫛次鱗比的玻璃帷幕大樓，奔流不息的車潮與興建中的捷運工程，竄起成為食尚消費新地標的 Friday's、Hard Rock Cafe、麥當勞等美式連鎖餐廳，以及新興的大型連鎖影城，皆銘刻了台北現代化進程中的地景幻變。

戰後出生的楊德昌，見證了台灣劇烈變革與轉型的年代，而台北作為台灣的首都，更是匯聚了一切興衰起落，成為革新的最佳基地與戰場。楊德昌說，政府的專斷與霸權，織起了不信任的羅網，使得他們那一代人不自覺地與所生長的環境產生了巨大的疏離感。不曉得是否因根植於這樣的成長經驗，以致他總站在一定距離外理智審視，保有分外清醒的眼光，就像他希望攝影機永遠是在一個很客觀的位置，如此一來，觀眾便跟著站在了外圍，依循攝影機的視角去加以觀察，進而提出個人的反省與評判。

在《恐怖份子》的開場中，倏地一聲槍響，劃破了昏昧的孤寂時分，為城市的一天揭開序幕，聞聲而至的年輕攝影師，不顧危險，趕赴案發現場，在一旁忙不迭地按下快門。而作為導演的楊德昌，既像是那個鳴槍的人，又像是揣著相機，站在一邊安靜窺伺的紀錄者。熱的心腸，冷然的眼。

慢遊《牯嶺街少年殺人事件》電影場景

——牯嶺街、建國中學、植物園、中山堂、台灣基督長老教會濟南教會

楊德昌就讀建中期間，該校初中夜間部一名男學生殺害了他的女友，此案為國民政府遷台後第一樁未成年少年殺人案件，震驚社會，也撼動了楊德昌敏感的心靈。三十年後，楊德昌將此事搬上了大銀幕。

昔日，當羅斯福路尚未開通，牯嶺街乃連接台北城和古亭庄之間的要塞。日本人來台後，於此遼闊地域興建成排日式建築，不少服務於公職的重要官員落居此。當他們被迫遣返回日本前，為籌措旅費，遂擺起了地攤，販售書籍、字畫，此為牯嶺街舊書攤前身。再之後，國民政府撤退來台，諸多達官貴人進駐這一帶，由於成行得倉促，未能帶足充分盤纏，便仿效日本人的做法，設攤賣書，牯嶺街遂以舊書街的名號逐漸走紅。1960年代為其鼎盛時期，及至1970年代，攤商轉移至光華商場，往昔榮景不復存在。

1990年《牯嶺街少年殺人事件》開拍，為尋覓此一場景，讓劇組人員大感頭疼，乃當時台灣已難找到此般清雅古樸之街道了——兩旁青樹盤繞，紅磚牆迆邐開來，日式房舍安然座落於此，且無汽車擁擠喧囂。直至劇組至屏東出外景，某天夜裡開車去吃宵夜，走錯了路，竟意外撞見一處化外之境，此地遂成了電影裡重現牯嶺街的絕佳場景。

那麼，今日牯嶺街又有何可觀之處？固然牯嶺街的舊時風華已遠，空氣中也不再繚繞著書香，卻正因如此，使得人車不那麼密集往來的牯嶺街有了一股清寂之感。這條不算長的街，路面倒頗為開闊，街道兩旁或巷子裡頭有些日式房舍遺留下來，奈何牆門高築，亦難看個仔細。

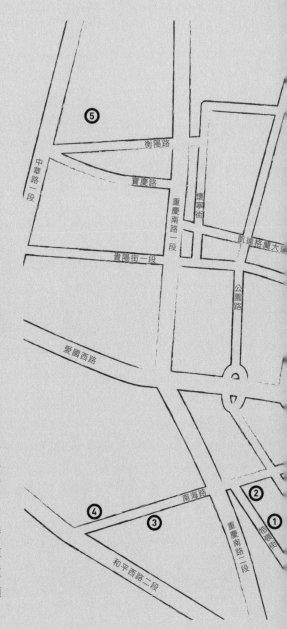

【散步路線】

捷運古亭站出口8→沿和平西路直行至牯嶺街右轉→①松林書局（牯嶺街17號）、②牯嶺街小劇場（牯嶺街5巷2號）→左轉南海路→③建國中學（南海路56號）→④植物園（南海路53號）→南海路直行至南昌路口公車站牌處，搭乘235→「衡陽路」站下車→⑤中山堂（延平南路98號）→步行至捷運西門站，搭乘至捷運台北車站→步行至⑥台灣基督長老教會濟南教會（中山南路3號）

附錄01

①———松林書局
台北市牯嶺街 17 號 | 02-2351-0758

早年風光鼎盛的舊書攤群落如今是不再有了，徒餘五、六店家，在時代的遞嬗中依然矗立不倒。其中，「松林書局」應屬最古老的店面之一，店鋪內外俱堆滿了舊書，書比人高，若非熟門熟路之人還真不知該如何尋寶起才好。書店老闆為一上了年歲的先生，經營了數十年，平日固守著店門，時而見他在那兒料理成堆書籍，時而便坐在躺椅上酣睡。

②———牯嶺街小劇場
台北市牯嶺街 5 巷 2 號 | 02-2391-9393

循牯嶺街直行，與南海路交口處可見「牯嶺街小劇場」。建築本體建於1906 年，樓高三層，日治時期為日本憲兵分隊所，後又移為台北市警察局之用。興建之初，乃是殖民帝國監控百姓的據點，許久之後，成為台北市第一個推動閒置空間再利用的個案，轉型成前衛劇場。

③———建國中學
台北市南海路 56 號 | 02-2303-4381

牯嶺街盡頭處與南海路銜接，左轉南海路，步行不遠，即可抵達建中。電影裡頭青春正盛的主人翁正是就讀於建國中學。《牯嶺街少年殺人事件》片中有不少場戲在建中取景，其精神象徵「紅樓」為市定古蹟，屬哥德拜占庭風格的紅磚建築，1909 年完工。形制典雅，由連續拱門構築成的迴廊如一首慢歌，暗中擾動青春的漩渦。

④———植物園
台北市南海路 53 號 | 02-2303-9978

建中與植物園僅一路之隔，橫越南海路，便可踏入怡然的綠色園地。電影開場不久，一個橫搖，自左而右，捕捉了園內荷花池的景致。然時值黑夜，四下闃黑，與水光浮影相呼應的並非脫俗的夏荷，而是角落裡旖旎的、如花綻放的青澀愛戀。每逢假日，植物園內往往人聲鼎沸，許多遊人攜家帶眷，至此享受天倫之樂。

⑤———中山堂
台北市延平南路 98 號 | 02-2381-3137

離開植物園後，不妨沿南海路步行至與南昌路的交會口，搭乘 235 路公車，於「衡陽路」下車，即可轉入中山堂。此為本片另一重要場景，1960 年代，西洋歌曲風靡一時，偷渡著中學生夢寐以求的自由，劇中的演場會正是在此舉辦。中山堂原為「台北公會堂」，1932 年動工，歷時四年始落成，其建築本體為四層式鋼骨建築。1945 年抗戰勝利台灣光復，台灣省受降典禮即在此處舉行，光復後更名為中山堂。目前已轉型為一複合式的藝文空間，四樓設有劇場咖啡，空間典麗古雅，走累了，或可考慮至此歇息，品嚐一杯濃郁馨香的咖啡。

⑥———台灣基督長老教會濟南教會
台北市中山南路 3 號 | 02-2321-7391

台灣基督長老教會濟南教會與中山堂同屬中正區，相距不遠，搭乘捷運至台北車站下車後步行可抵。《牯嶺街》片中，小四的二姊曾帶他至濟南教會尋求救贖。濟南教會於 1916 年竣工，由日本知名建築師井手薰設計，採用哥德式的小尖塔、塔樓，由唭哩岸石所砌成的拱門尤具特色。1998 年台北市政府公告此建築物為直轄市市定古蹟。

慢遊《一一》電影場景

──圓山大飯店、NJ 宅邸、龍安國小、信義威秀影城、 N.Y. Bagels Cafe（仁愛店）

楊德昌 1947 年生於上海，1949 年 2 月，襁褓中的他隨任職於公家單位的雙親遷至台北，便一直住在公家宿舍。其舊宅位於台北市濟南路二段 69 號，過去是台灣新電影導演們經常聚集之所在，也是「台灣電影宣言」起草的場址。此一日式老宅一度改為網咖，現在則是一間比薩店。

楊德昌曾提及，他第一次去東京時深受感動，因為他發現兒時的台北正是日本的樣貌。像是撥開了時光的潮水，返回悠悠的童年。他家住的是日式房舍，外邊的馬路上倚著溝渠，往後，他去到京都，乍見相仿的城市規劃，大大小小的溝渠錯落著，竟有了一種回到故鄉的感覺。因此，當《一一》片中，由吳念真所飾的 NJ 與初戀女友決意「回到過去」，重溫往日情懷，楊德昌當下的念頭便是將場景設於日本。

可見楊德昌拍台北，除了經濟上的考量，不可說沒有感性的寄託。

《一一》開場的婚禮及片末的喪事皆於台中的東海大學取景，婚宴則設於圓山大飯店。NJ 宅邸和龍安國小地處台北重要學區，年輕一輩約會的餐廳和影城則位於時尚品牌雲集的東區、信義區。

<div style="text-align:left">附錄 01</div>

【散步路線】

搭乘捷運淡水線至圓山捷運站 1 號出口，於斜對面玉門街處轉乘免費接駁車→①圓山大飯店（中山北路四段 1 號）→步行至「劍潭」公車站牌處，搭乘 606 →「羅斯福辛亥路口」站下車→步行至②NJ 宅邸（辛亥路一段 93 號）→步行至③龍安國小（新生南路三段 33 號）→步行至「龍安國小（公務人力發展中心）」公車站牌處，搭乘 284 →「松壽路口」站下車→④信義威秀影城（松壽路 20 號）→步行至⑤ N.Y. Bagels Cafe 仁愛店（仁愛路四段 147 號）

①───圓山大飯店
台北市中山北路四段 1 號 | 02-2886-8888

《一一》開場的婚宴是在圓山大飯店舉行，耀眼的紅，烘托著一片喜氣，而此地亦是 NJ 與舊情人久別重逢之所。圓山大飯店地處劍潭山山頭，其所在位置原為日治時期的台灣神宮，台灣光復後，中華民國政府將之拆除，原地改建為台灣大飯店。1952 年改由蔣宋美齡等政要為首組成的「財團法人台灣敦睦聯誼會」接手經營，並易名為圓山大飯店。1973 年雙十國慶，由建築師楊卓成設計新建的十四層宮殿式大廈落成，因其雄偉雅健的中國式建築及富麗堂皇的古典氣派，而成為當時台北市的新地標。

②───NJ 宅邸
台北市辛亥路一段 93 號

本片主場景的 NJ 宅邸，隸屬羅曼羅蘭藝術廣場大廈，位於建國高架道路旁，辛亥路、泰順街交叉口一帶，地處台師大學區，自羅斯福路轉入辛亥路，步行不久即可抵達。那是一幢自平地拔尖而起的高樓，電影裡，透過幾個高角度拍攝的鏡頭，目睹樓房冰冷而剛強地佇立於地表，車流無情來去，困在屋內的人，軟弱如泥。至於那高架橋下，是少男少女幽會之所，宛若失落沙洲。有別於電影中呈顯的冷硬性格，這一帶其實極適合散步，小巷小弄裡，處處是人家，於大城裡熬煮著再尋常不過的每一天。

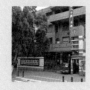

③───龍安國小
台北市新生南路三段 33 號 | 02-2363-2077

沿辛亥路往泰順街方向直行，遇新生南路後左轉，前行一小段即可看見龍安國小，此為洋洋就讀之小學。龍安國小創校於 1929 年，定名「台北市錦尋常小學校」，專收日人子弟，由日人門馬幸造先生任初代校長；1945 年 4 月改名為「台北市昭和國民學校」，同年 10 月，台灣光復後改為「台北市大安區龍安國民學校」，及至 1968 年始更名為「台北市大安區龍安國民小學」。緊鄰此處的大安森林公園腹地廣袤，清幽碧綠；此外，同樣位於新生南路上的聖家堂及清真寺，高雅潔淨，亦可一看。

④───信義威秀影城
台北市松壽路 20 號 | 02-8780-5566

威秀影城為台灣最大連鎖影城之一，成立於 1997 年。信義威秀影城則於翌年 1 月開業，除影院外，亦設有商場與美食廣場，為信義商圈開拓者之一，開幕當時為全台規模最大之電影院。看電影向是情人約會時的首選之一，在《一一》片中，情竇初開的婷婷與胖子緩步穿行於人潮湧動的信義商圈，在閃閃霓虹下，試探著愛情的模樣。

⑤───N.Y. Bagels Cafe（仁愛店）
台北市仁愛路四段 147 號 | 02-2752-1669

N.Y. Bagels Cafe 創立於 1998 年，為台灣首家貝果專賣店，據楊德昌的友人表示，他的生活習性頗美式，喜吃早午餐，且其工作室恰好位於仁愛路上，或許此店便是他不時光顧之處。片中，婷婷和胖子看完電影後，便到 N.Y. Bagels Cafe，兩人討論起方才看的電影，婷婷說，她不喜歡有人故意把故事講得那麼悲慘，然，在胖子看來，現實生活本就是悲喜交加，如此電影才具有真實感。婷婷微微拉抬了聲調，說道：「如果電影跟過生活一樣，那誰還會想去看電影，過生活就好啦？」胖子引用了他小舅說的話，沉著地說：「電影發明以後，人類的生命比起以前延長了至少三倍！」這話語所傳達的，無疑是一生熱愛電影的楊德昌，心中最真切的感悟。

楊德昌年表

1947 年　11 月 6 日生於上海，祖籍廣東梅縣。父親任職中央印製廠，母親任職中央信託局，屬因抗戰而離鄉入城工作的第一代薪水階級，也是第一代的自由戀愛。
　　　　　成長於戰亂中，家庭中鮮少中國傳統習俗的影響。
　　　　　親戚很少，所以跟社會的關係一直很獨立；往後跟別人交往，基本上也保持著很簡單的關係。

1949 年　2 月舉家遷至台北，住在公家宿舍。

1953 年　進入國語實小就讀。
　　　　　因哥哥喜歡漫畫，自小便跟著哥哥畫。父親偶爾會找學校的美術老師來教畫，如水彩、油畫、素描等。
　　　　　常隨父親看電影，為其中自己無法想像的人生經歷感到極大恐懼。
　　　　　看西部片《血戰勇士堡》（*Escape from Fort Bravo*, 1953）豁然開竅，初嘗電影迷人滋味。
　　　　　隨父親單位的工讀生看《亂世忠魂》（*From Here to Eternity*, 1953），深受感動。

1956 年　因功課太差轉學至女師附小，發奮讀書。
　　　　　迷過一陣國語片，喜歡尤敏、丁皓。後因男演員太溫吞因而對國語片失望，黃梅調一出更是了無興致。
　　　　　看手塚治虫漫畫，對人性光輝的信念及悲劇結局中對人性的肯定留下深遠影響。
　　　　　父親以私塾方式教背古書及練毛筆字。

1959 年　考取建國中學初中夜間部。

1960 年　插班考上建國中學初中日間部。

1962 年　考取建國中學高中部。校風自由，放任學生發展，故一反初中時候的壓抑，並建立起對人的信心。
　　　　　《阿拉伯的勞倫斯》（*Lawrence of Arabia*, 1962）、《湯姆瓊斯》（*Tom Jones*, 1963）為高中時期影響他很大的作品。看完《湯姆瓊斯》，騎單車返家時，將自己幻想成了劇中人，感到彷彿在騎馬、打獵一般爽快。
　　　　　由軍樂隊進行曲而涉獵《阿伊達》（*Aida*）歌劇，開始領略古典音樂之美。音樂起伏所傳達的快樂、悲哀、傷感、衝動、節奏、結構、組織，對他日後編劇啟示良多。

1965 年	考取交通大學控制工程學系。

大學時代即對好萊塢電影喪失興趣，喜於國際戲院看歐洲片。

受國文老師陳乃超啟發，念了一年諸子百家。管子之言「能者作智、愚者守焉」喚醒了創作意識。

理工科系對理性思考的訓練，對於日後投入創作時，在篇幅與內容之比例、結構及感性效果的衡量上發揮了極大的助益。

在被「反共抗俄」前提閹割的文化環境中，道聽塗說的西方思潮大行其道，因而立志儘速出國一窺真貌。

1970 年　赴美留學，於佛羅里達大學攻讀電子工程碩士。

大二時，初看費里尼《八又二分之一》（8½, 1963），迷惑不解，可又隱約感到它好似在講些什麼。爾後在美國重看第四遍，竟全看懂了，整個人被徹底征服。

1970 年代　深受德國新電影啟發，尤其是荷索，他證明精采的電影可以由一個人開始做，而不倚賴鉅額投資。

1974 年　取得電子工程碩士學位後，轉至南加州大學修習電影課程。後發現教授課程滿是好萊塢習氣，與個人期望落差甚大，沒多久便憤而求去。

日後於西雅圖華盛頓大學附屬單位就職，為美國海軍做研究工作，工作上享有很大自由，且學校內有很多電影可看。

1977 年　年過三十，陷入徨惑，尋思轉換跑道，追尋電影或建築。原已申請上麻省理工學院及哈佛大學建築系，後因友人一句問話：「你做建築師之後還會不會想拍電影？」毅然放棄建築，準備全心投入電影。

1980 年　應余為政之邀參與《1905 年的冬天》編劇，年末自美返台。

1981 年　春天赴日本參與《1905 年的冬天》拍攝，任編劇及演員。該片由詹宏志策劃、監製，余為彥製片，徐克、王俠軍主演，並入選坎城影展「一種注目」單元。秋天拍攝由張艾嘉製作的台視電視單元劇《十一個女人》之《浮萍》，原定一集九十分鐘，最終拍了一百五十分鐘，故分上、下集播出。

1982 年　赴港參與《陰陽錯》編劇，歷經半年，因不斷推翻劇本，遂被開除，回到台灣。與陶德辰、柯一正、張毅共同執導《光陰的故事》，完成第二段《指望》，揭開「台灣新電影」的序幕。

1983 年　《海灘的一天》完成。

1985 年　《青梅竹馬》完成。

1986 年　《恐怖份子》完成。

1987 年　簽署「台灣電影宣言」。

1989 年　8 月 8 日成立「楊德昌電影公司」。

楊德昌在飽受病
痛的狀況下，仍
每日執筆繪下動
畫片《小朋友》
的分鏡與草稿。

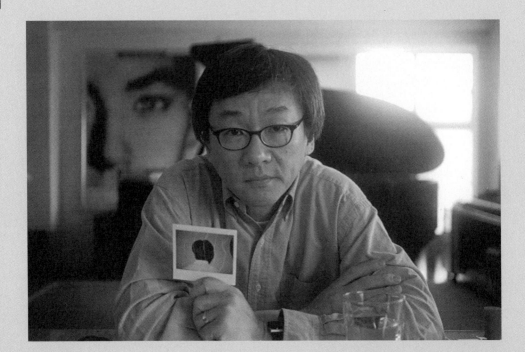

| 1990 年 | 《想起了你》、《牯嶺街少年殺人事件》劇本完成。 |
| | 8 月 8 日《牯嶺街少年殺人事件》開鏡。 |

| 1991 年 | 《牯嶺街少年殺人事件》完成。 |

| 1992 年 | 編導舞台劇《如果》,於皇冠小劇場公演。 |

| 1993 年 | 編導舞台劇《成長季節》,於孫大強、孫大偉兄弟之私人俱樂部──JJ's Club 演出,僅受邀貴賓前往觀賞。 |

| 1994 年 | 《獨立時代》完成。 |

| 1996 年 | 《麻將》完成。 |

| 1997 年 | 參與由香港劇團「進念‧二十面體」藝術總監榮念曾發起之《中國旅程》──「一桌兩椅」創作交流計畫,編導舞台劇《九哥與老七》。1997 年 1 月 1 日於香港公演,同年 6 月移師倫敦演出。 |

| 2000 年 | 《一一》完成。5 月以《一一》獲得坎城影展最佳導演獎後,即被診斷出零期的大腸癌。7 月決定開刀。9 月兒子楊子緒出生。 |

| 2001 年 | 5 月受邀擔任坎城影展評審,並決定投入劇情動畫片之創作。年底與工研院友人合創動畫電影公司「鎧甲娛樂科技」,並成立動畫網站 Miluku.com。 |

| 2002 年 | 與成龍宣布合作功夫片《追風》。 |

| 2003 年 | 發現大腸癌移轉至肝臟,決定由杜克大學剛回國的外科好手先化療再動刀切除。 |

| 2004 年 | 肝臟的大腸癌腫瘤又現,同時偵測轉移至肺葉。 |

| 2005 年 | 抱病赴坎城,擔任坎城影展短片競賽評審團主席,回國後與動畫公司投資方拆夥,決定停拍《追風》,與家人赴美以最新藥物治療。 |

| 2006 年 | 癌細胞擴散到骨頭,與好友張毅積極激盪全新動畫電影,每日放射治療與編劇作畫並進不懈。 |

2007 年	癌細胞擴散至腦,三次開腦手術後癌細胞仍由骨頭蔓延,每日作息痛苦,仍隨時執筆構思新片《小朋友》分鏡草稿。6 月初與張毅和楊惠姍在洛杉磯家中落實電影大綱。
	6 月 25 日開始略顯昏迷,29 日辭世。
	11 月獲頒第四十四屆金馬獎終身成就紀念獎。

參考資料　楊德昌、閻鴻亞、楊順清、賴銘堂,《牯嶺街少年殺人事件》,台北:時報,1991。
黃建業,《楊德昌電影研究》,台北:遠流,1995。
彭鎧立親手記錄楊德昌七年抗癌歷程,《聯合報》,2007 年 7 月 3 日。

光陰的故事
In Our Time

1982

《指望》Expectation

導演：楊德昌｜**編劇**：楊德昌｜**監製**：吳
鐘靈｜**製片**：明驥｜**助理製片人**：徐國良｜
策劃：趙琦彬｜**攝影**：陳嘉謨｜**錄音**：杜
篤之｜**剪輯**：廖慶松｜**美術**：臧平｜**配樂**：
羅大佑｜**片長**：30min

演員：石安妮（小芬）、張盈真（姊姊）、
王啟光（小華）、孫亞東（大學生房客）、
劉明（小芬母）

1982 金馬獎最佳女配角（石安妮）入圍

本片是由四個片段組合而成，分別是陶德辰《小龍頭》、楊德昌《指望》、
柯一正《跳蛙》和張毅《報上名來》。四個短片雖然各自獨立、互不相干，
然而片中所呈現的社會現象和成長經歷，恰恰拼繪成1950年代至1980年代
台灣的環境氛圍。這部電影的問世，是中影公司大膽起用新導演，企圖以分
段模式製造創作機會，試探新創作路線的開始。從影片中的題材選擇，敘事
形式的革新，似乎也已宣示另一個電影時代的來臨。

「那場戲（編按：石安妮初經來潮）對我來講並不是一個很感性的結論，而
是很理性的結論，因為那代表著成長的一個階段，在分析整個結構時我已經
知道一定要有那個東西，就跑去問自己認識的女生，談第一次月經來的感覺，
那種無助是個重點，那東西不是感性的，是很理性的，所以整個處理是要感
性跟理性互動，那才會有新的感覺。因為感性的東西都是已經實現過的東西，
都是你的經驗，加上理性之後可以開拓你經驗之外的東西，這個經驗之外的
東西才會有意思。」——楊德昌

參考資料　台灣電影網 http://www.taiwancinema.com/
白睿文（Michael Berry），《光影言語：當代華語片導演訪談錄》，台北：麥田，2007。
張偉雄、李焯桃編，《一一重現楊德昌》，香港：香港國際電影節協會，2008。
黃建業，《楊德昌電影研究》，台北：遠流，1995。
楊德昌，《獨立時代：楊德昌的活力喜劇》，台北：萬象圖書，1994。

海灘的一天
That Day, on the Beach

1983

導演：楊德昌｜編劇：楊德昌、吳念真｜出品人：明驥、麥嘉、王應祥｜監製：吳鐘靈｜製片：徐國良、石天、趙琦彬、黃百鳴｜策劃：小野、張艾嘉、虞戡平、段鍾沂｜攝影：杜可風、張惠恭｜錄音：杜篤之｜剪輯：廖慶松｜美術：李寶琳｜配樂：林敏怡｜片長：167min

演員：張艾嘉（林佳莉）、胡茵夢（譚蔚青）、毛學維（程德偉）、左鳴翔（林佳森，佳莉兄）、徐明（阿財，德偉友）、李烈（欣欣，佳莉友）、梅芳（林母）、南俊（林父）、顏鳳嬌（小惠，德偉的情婦）

1983　金馬獎最佳劇情片、最佳導演、最佳原著劇本入圍
1983　亞太影展最佳攝影
1984　休士頓影展金牌獎
1984　坎城影展參展觀摩片

旅居奧地利的鋼琴家譚蔚青，在歸國演奏時，與友人佳莉重逢，在一家咖啡廳裡，兩個女人聊著往事；當年蔚菁與醫學院的學長佳森相戀，她和他妹妹佳莉也成好友，最終卻因戀情遭佳父親阻撓而分離。過了十多年，佳莉已從高中生變成了歷經愛情、婚姻、婚變的成熟女人。在這個相逢的午後，佳莉向蔚青細數自己的故事，讓她一輩子永遠難忘的一天，發生在海灘邊……。

「《海灘的一天》對我來講其實是非常社會性的構想，不只是兒女情長而已，我要涵蓋的範圍已經不只是一對夫妻的事情；之所以會有這麼大的 scope，也是因為這個出發點。我一回台灣就有件事給我很大的震撼，我一個很要好的朋友跟他太太離婚，兩個都是我很要好的朋友，在他們離婚的狀況中我不只看到他們感情的事情，給我很大震撼的是：他們的婚姻在這環境中是必然的。」──楊德昌

青梅竹馬
Taipei Story

1985

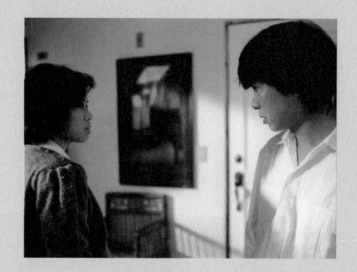

導演：楊德昌｜**編劇**：楊德昌、朱天文、侯孝賢｜**出品人**：林榮豐｜**監製**：劉勝忠、黃勇｜**製片**：譚宜華｜**策劃**：陳坤厚、許淑真｜**攝影**：楊渭漢｜**錄音**：杜篤之｜**剪輯**：王其洋｜**美術**：蔡正彬｜**配樂**：楊德昌｜**片長**：115min

演員：侯孝賢（阿隆）、蔡琴（阿貞）、賴德南（老教練）、陳淑芳（梅小姐，阿貞的上司）、吳念真（阿欽，阿隆友）、柯一正（建築師，阿貞同事）、吳炳南（阿貞父）、柯素雲（阿娟，阿隆的舊情人）、林秀玲（阿玲，阿貞的妹妹）

1985　金馬獎最佳男主角、最佳攝影入圍
1985　盧卡諾影展國際影評人協會獎

阿隆與阿貞是一對交往很久的情侶，阿隆在台北迪化街經營布行，懷抱著老式的行為及價值觀念，阿貞則是一間建築公司的高級助理，甚受上司梅小姐重用，生活較傾向於新興中產雅痞階級。後來，阿貞因公司遭併購而失業，年輕時代曾是棒球好手的阿隆亦日漸被昔日的光榮回憶所吞噬，兩人因生活型態與價值觀的歧異，逐漸產生隔閡……。

「我覺得在《海灘的一天》中該做的都做了，而《青梅竹馬》就是再去證明電影可以在很困難的環境中做出來，我相信不管對電影環境也好，對新一代的電影愛好者也好，都有個正面的影響。所以做《青梅竹馬》時，這客觀的限制是我自己給自己加的，我想在一個很侷限的創作環境裡看我能夠做到多豐富，那是對自己的一個挑戰。所以做《青梅竹馬》的時候完全不考慮已經有 credit 的人，也就是大家公認的明星演員，我都不要，攝影師也全部用助理，就是完全還沒被肯定的人，他們在這種條件裡也可以做得非常好；工作的組合都像我一樣，就是一、兩部戲的經驗。」——楊德昌

恐怖份子
The Terrorizers

1986

導演：楊德昌│**編劇**：小野、楊德昌│**出品人**：鄒文懷│**監製**：林登飛│**製片**：徐國良│**策劃**：趙琦彬│**攝影**：張展│**錄音**：杜篤之│**剪輯**：廖慶松│**美術**：賴銘堂│**配樂**：翁孝良│**片長**：109min

演員：繆騫人（周郁芬）、王安（淑安）、李立群（李立中，郁芬的丈夫）、馬邵君（攝影師小強）、金士傑（沈維彬，郁芬的情人）、顧寶明（警察老顧）

1986 金馬獎最佳劇情片；最佳女主角、最佳原著劇本入圍
1987 盧卡諾影展銀豹獎、國際影評人聯盟費比西獎
1987 倫敦影展最具創意與想像力影片獎
1987 亞太影展最佳編劇
1987 英國國家編劇獎
1988 義大利貝沙洛影展最佳導演
影評人協會票選為 1980 年代十大國片第一名

女作家周郁芬在寫作困境裡，體認婚姻生活的受限無望；丈夫李立中以出賣同事求取升職，在精神生活上，無法與妻子溝通。落翅仔少女在警方掃蕩賭場時，跳樓逃跑而扭傷腳踝，困坐在家中，打匿名電話騷擾別人，製造別人平靜生活裡的變數。富家少年把城市裡的恐怖事件當作攝影題材，對女友的漠視導致女友走上自殺一途。透過三組人物交織發生的故事，逐步堆砌恐怖氛圍，殺人或自殺竟成為某些人唯一的出路。

「《恐怖份子》最有趣的是王安打電話跟人開玩笑的經驗。既然是從這裡下刀的話，一定有一對夫妻，王安這邊一定有個媽媽⋯⋯我覺得這是很邏輯的推展，所以說好像是益智遊戲；後來覺得這些人最好全部都不要有關係，全是社會裡不可能發生關係的人，可是被 focus，被 random，這 random 可能會發生在所有人的身上，最後這幾條線交錯之後，原來那些人的生活狀況全部被改變了。一開始的創作動機就是這個，所以到最後結局其實是這個證明題的結束。

Ending 雖然有兩個面貌，可是你再去想哪個是真的、哪個是假的，都沒有意義，因為都是在這個悲劇的範圍裡，已經逃不出這個結局，所以反而是讓你去想這部戲的困境。」——楊德昌

牯嶺街少年
殺人事件
A Brighter Summer Day

1991

導演：楊德昌｜**編劇**：楊德昌、閻鴻亞、楊順清、賴銘堂｜**出品人**：鄭水枝、林信男、賴聲川、楊德昌｜**監製**：詹宏志、江奉琪｜**製片**：余為彥｜**策劃**：覃雲生｜**攝影**：張惠恭、李龍禹｜**錄音**：杜篤之｜**剪輯**：陳博文｜**美術指導**：余為彥、楊德昌｜**配樂**：詹宏達｜**片長**：237min

演員：張震（小四）、楊靜怡（小明）、張國柱（父親）、金燕玲（母親）、王琄（大姐）、張翰（老二）、姜秀瓊（二姊）、楊順清（山東）、倪淑君（小神經）、王啟讚（小貓王）、林鴻銘（Honey）、柯宇綸（飛機）

1991 金馬獎最佳劇情片、最佳原著劇本；最佳導演、最佳男主角（張國柱、張震）、最佳女主角（楊靜怡）、最佳女配角（金燕玲、姜秀瓊）、最佳攝影、最佳美術設計、最佳造型設計、最佳錄音入圍
1991 東京影展評審團特別大獎、國際影評人費比西獎
1991 亞太影展最佳影片
1991 法國南特三洲影展最佳導演
1992 新加坡影展最佳導演
1992 柏林影展競賽單元

1961 年 6 月 15 日晚上十一點，台北牯嶺街五巷十號後門，發生少年情殺事件，中學生茅武殺死十四歲女孩。該年，國民黨政權長期滯台大勢底定，許多不一樣的中國人聚集到一起，然後發覺自己什麼都沒有，除了在苛酷的人性考驗中僅存的一點尊嚴與夢。

小四出生於生活簡樸的公務員家庭，當年戰亂時，一家自上海遷徙來台。就讀建國中學夜間部的小四原為家人希望所繫，後來，他對小公園太保幫首領 Honey 的女友小明動了情，亦逐漸跟不同幫派產生牽連，扯入複雜的利益與對立關係，青春校園裡的一切變得複雜而尖銳起來。而正派的小四父親竟被帶往警備總部拘禁，受盡反覆偵訊與逼寫自白書的煎熬。在種種道德與情感的挫敗中，小四愈來愈無法調適自己對現實的憤懣不安⋯⋯。

「茅武的事情在那時是很震撼的，因為跟我們太近了，我不認識他，可是我很多熟朋友都跟他很熟；那件事其實很能反映我們那個時代的狀況，不發生在這個人身上，也可能發生在那個人身上。所以對我來講最有趣的反而不是茅武的生平或他為什麼殺人，而是那個環境很有可能發生這種事情。我的出發點基本上還是那段時間，太多人不願去想那段時間，可是那段時間對我們這一代來講非常重要，為什麼台灣會有今天，其實跟那個時代非常有關係。那個年代有很多線索可以讓我們看清楚現在這個年代，這是我做這個片子最大的動力；而且台灣是一個非常特殊的環境，為什麼我們很少去提醒自己，我相信這跟整個群體自信心有關，對自己沒有自信才不會去想這些。」──楊德昌

獨立時代
A Confucian Confusion

1994

導演：楊德昌｜**編劇**：楊德昌｜**出品人**：孫大偉｜**製片**：余為彥｜**策劃**：詹宏志｜**攝影**：黃岳泰、張展、李龍禹、洪武秀｜**錄音**：杜篤之｜**剪輯**：陳博文｜**美術**：楊德昌、關傳庸、姚瑞中｜**配樂**：李達濤｜**片長**：125min

演員：陳湘琪（琪琪）、倪淑君（Molly）、王維明（小明）、王柏森（阿欽）、鄧安寧（Larry）、李芹（小鳳）、王也民（Birdy）、鴻鴻（作家，Molly的姊夫）、陳立美（Molly的姊姊）、陳以文（立人）、金燕玲（二姨媽）

1994 坎城影展競賽單元
1994 金馬獎最佳原著劇本、最佳男配角（王柏森）、最佳女配角（金燕玲）；最佳劇情片、最佳導演、最佳女主角（倪淑君）、最佳攝影、最佳剪輯、最佳美術設計、最佳造形設計、最佳電影音樂、最佳錄音入圍

台北，台灣的首府，一個首善之都，乃西方高科技與東方人性價值觀交會之所，被視為汲取成功者的聖地。許多人在這個城市裡，為了尋求自我和個人成長，為自己帶來許多緊張壓力。但除了這兒，還有哪裡比台北更適合接生一個新的社會，植入儒家古老的社會秩序觀念？

人緣出眾，人見人愛的清新少女琪琪；有錢有閒，經營著一間台灣特有文化公司的 Molly；積極向上的低階層有為青年小明；與小明同樣服務於公家單位，個性我行我素的立人；非常有錢但不太精明的阿欽；精明幹練的機會功利主義者 Larry；曾接受藝術學院正統訓練的演員小鳳；台灣當紅戲劇大師 Birdy；早期以浪漫言情小說名噪一時的作家；台灣收視率最高的電視談話節目主持人，幾組人馬相互交織，彼此的友誼與愛情在世故虛偽的社會中，產生愈來愈大的摩擦……。

「在我們強調整齊劃一性的同流文化中，每個人最主要的生活目標就是『人緣』。若沒有人緣，就可能有遭受到被別人摒棄及孤立的危險。然而，同流也暗示了一種虛偽。從小我們的教育就不斷地灌輸我們如何做才是『正確』，任何個人獨特的想像力及創意，都會遭受強大的排斥及否定，以致每個人都需要戴上假面具扮演一個別人熟悉的角色，來隱瞞內心的許多感觸，以免被懷疑為『與眾不同』。因此，我們同時更相信別人都同樣時時刻刻在裝出同一副樣子，隱瞞著他深藏不露的城府，使我們無法真正在群眾之間建立最基本的相互信任。二千年來，假借孔老夫子之名而建立於社會全體成員之間的這種自相監視的預警系統，使中央威權有效地統治了這個幅員浩瀚的大國家。然而，問題是，如果一個文化無法自其社會成員中汲取、累積個人的智慧及反省，是無法去修正它過去的錯誤，無法評估它的現況，更無法遠瞻它未來的需要。」──楊德昌

麻將
Mahjong

1996

導演：楊德昌｜編劇：楊德昌｜出品人：楊德昌、余為彥｜製片：余為彥｜攝影：李以須、李龍禹｜錄音：杜篤之｜剪輯：陳博文｜美術：余為彥｜配樂：李達濤｜片長：121min

演員：Virginie Ledoyen（Marthe）、柯宇綸（綸綸）、唐從聖（紅魚）、張震（香港）、陳欣慧（Alison）、吳家麗（Angela）、王啟讚（牙膏）、Nick Erickson（Marcus）、Diana Dupuis（Ginger）、趙德（Jay）、吳念真（黑道大哥）、王柏森（黑道小弟）、顧寶明（邱董）、金燕玲（紅魚母）、張國柱（紅魚父）、Andrew Tsao（David）

1996　柏林影展評審團特別推薦獎
1996　新加坡影展最佳導演
1996　金馬獎最佳男配角（王啟讚）；最佳造型設計入圍

紅魚、綸綸、香港、牙膏是斂財騙色四人組，有一次在 Hard Rock 裡遇見來找男友 Marcus 而走投無路的 Marthe，紅魚對她伸出援手，卻是計畫著帶她去當高級應召女郎，綸綸知道後，急忙帶 Marthe 到自己家中躲起來，並騙紅魚 Marthe 跑掉了。

紅魚對於父親老是因為女人而失敗，又不願出面負責的態度極不諒解，當他遇見曾搞垮父親的香港女人 Angela 時，便要香港利用美貌騙色以茲報復，但 Angela 也非簡單人物，找了幾個中年女人，搞得香港崩潰大哭。

黑道份子計畫綁架紅魚，逼紅魚父親出面解決債務，卻錯綁了綸綸和 Marthe；紅魚決定帶著黑道去找自己的父親，逼他振作負責，卻發現父親早已自殺身亡，紅魚突然對父親超然的精神生活有所領悟，繼而開槍殺了那說服他一起搞錢的邱董。

眾人被帶到警局問話時，Marcus 出面擔保 Marthe，此時綸綸也向 Marthe 表露愛意，卻無端受到 Marthe 的痛斥，眼看二人相偕離去。綸綸因想退出團體而與牙膏發生爭吵，才頓時瞭解，Marthe 是需要他才棄他，於是興奮地跑去找 Marthe，兩人在人車擁擠的馬路上相遇、相擁、相吻。

「我身旁有一些年輕人，他們大概比《麻將》中的角色大五、六歲吧，在他們成長的經驗中都經歷過這些事。社會到處操縱和剝削的觀念，現在的小孩更容易被這些觀念影響，因為他們比以前的孩子更脆弱。像電影中的紅魚這個角色，他就以為很瞭解這些技巧，這些成功之路，這是成人世界 reflect 給他的，也是當前 humanity 中很黑暗的特性。大家不察覺這個操縱和剝削的技巧，但事實上到處都有暗示（像廣告、媒體），其實成立的因素完全一樣，就是告訴你，你需要什麼。

《獨立時代》比較深層地檢驗中國文化背景中，如儒家思想造成難解套的情況。《麻將》則輕鬆多了，我要講的就像劇中 Alison 那個角色，自己不知道要什麼，很慌很迷惘。其實一般人只是在受害的程度與她有所不同而已。」──楊德昌

Yi-Yi（A One and a Two）

2000

導演：楊德昌｜編劇：楊德昌｜出品人：
河井真也、附田齊子｜製片：余為彥、久
保田修｜攝影：楊渭漢、李龍禹｜錄音：
杜篤之｜剪輯：陳博文｜美術：王正凱｜
配樂：彭鎧立｜片長：173min

演員：吳念真（NJ）、金燕玲（敏敏）、
李凱莉（婷婷）、張洋洋（洋洋）、唐如
韞（婆婆）、陳希聖（阿弟）、蕭淑慎（小
燕）、尾形一成（大田）、柯素雲（阿瑞）、
林孟瑾（莉莉）、張育邦（胖子）、陶傳
正（大大）

2000　法國坎城影展最佳導演
2000　波士尼亞塞拉耶佛影展最佳影片
2000　加拿大多倫多影展
2000　加拿大溫哥華國際影展 Chief Dan
　　　George 人道主義獎
2000　美國紐約影展
2000　美國芝加哥影展
2000　韓國金山影展 A Window on Asian
　　　Cinema 觀摩
2000　日本東京影展觀摩
2000　英國倫敦影展觀摩單元
2000　美國紐約影評人協會最佳外語片
2000　美國洛杉磯影評人協會最佳外語片
2001　香港國際電影節閉幕片
2001　瑞士佛瑞堡國際影展評審團大獎
2001　法國影評人協會最佳外語片
2001　法國凱撒獎最佳外語片提名
2001　美國國家影評人協會年度最佳影片
2002　華語電影傳媒大獎最佳電影、最佳
　　　導演

電腦公司老闆簡南峻（NJ）、妻子敏敏與兩個孩子為典型的台灣中產階級家
庭，跟著敏敏年邁的母親，一家五口居住於市中心的大廈公寓。

曾經因為高科技產業的高利潤賺過不少錢的 NJ，面臨公司轉型造成的財務
危機，計畫改做電腦軟體發展增資，因而認識了來自日本的電腦遊戲工程師
大田。大田的赤誠與天真喚醒了 NJ 體內潛藏的藝術家本能與熱情。

自敏敏的弟弟阿弟宣布結婚那天開始，所有的事情就開始不對了。敏敏的母
親在那一天突然中風倒地，而 NJ 也在同一天遇到了二十多年不見的初戀情
人阿瑞。

接下來的數個星期，敏敏疲累到有些精神崩潰，因此避居山上的宗教庇護所
靜養；她的女兒婷婷則受到人生裡頭一次戀愛的煎熬；兒子洋洋在學校的麻
煩不斷；阿弟掙扎逃避於他的新娘與他遺棄的前任女友之間的感情糾葛；同
時間，NJ 則因出差日本會晤大田而有了與阿瑞再度約會的可能⋯⋯

「《一一》，很簡單，是兩個『一』的組合。一，在中國文化上是最初的起
源。翻開字典，第一個字就是『一』。我想拍點簡單的東西，一再多一點，
複雜點，就是『一一』。兩個『一』，『一一』，是次簡單。《一一》的劇
本兩個禮拜就寫完了，可是這個故事的概念，在我的腦海裡已有十五年之久
了。剛開始編寫這個劇本時我才三十多歲，還不夠成熟，但結構已想好了，
也構思好小孩、少女、媽媽、爸爸、舅舅、舅媽、婆婆這幾個主要人物。我
把各個年齡層的人生加以組合，他們慢慢的在我腦子裡長大。

我一開始有這個故事的靈感，是如果我要講一個關於生命的故事，從生到
死，我以前都會想要用哪個人，拍他每個生命階段，從小到大、到老。如
果我要講這樣一個故事，最好就講一個『家庭』，因為所有的年齡都有
一個代表，所有的人又都是密切相關的，他們的經驗可以投射到彼此身
上。」──楊德昌

再見楊德昌
典藏增修版

作者	王昀燕
責任編輯	王昀燕
編輯協力	施彥如
封面設計	賴佳韋
內頁設計	呂瑋嘉
現場採訪攝影	范峻銘
圖片提供	彭鎧立、琉璃工房、三三電影製作有限公司、陳懷恩、劉振祥、小野、鴻鴻、陳以文、王維明、陳湘琪、中影股份有限公司
行銷企劃	王昀燕

出版	王小燕工作室
E-mail	shinie.books@gmail.com
初版一刷	2016 年 6 月 29 日
定價	699 元
ISBN	978-986-93199-0-4

欲洽購請電郵聯繫

本書如有缺頁、破損、裝訂錯誤，請電郵聯繫更換事宜

國家圖書館出版品預行編目（CIP）資料

再見楊德昌／王昀燕著 . -- 初版 . -- 臺北市：
王小燕工作室, 2016.06
面；　公分
ISBN　978-986-93199-0-4（平裝）

1. 楊德昌　2. 電影導演　3. 影評　4. 訪談

987.31　　　　　　　　　　　105008181